普通高等教育"十二五"规划教材

中外美术简史

第二版 The Second Edition

张朝阳　张艳荣　主　编
彭艺娟　马亚敏　副主编

化学工业出版社

·北京·

本书主要介绍了中西方美术数千年发展史，对美术发展历史中的整体美术风貌、画家与画派、杰出作品、创作技术、风格演变等，均作了系统、详尽的介绍和分析。全方位地探讨了不同流派形成的原因，对各流派作了全面介绍。

本书既可作为本科、高职院校艺术教育教材，也可作为一般学生开阔眼界、增长知识、提高艺术素养的自学读本，还可供广大美术爱好者阅读参考。

图书在版编目(CIP)数据

中外美术简史／张朝阳，张艳荣主编. —2版.
北京：化学工业出版社，2016.5（2024.8重印）
　ISBN 978-7-122-26591-3

Ⅰ．①中⋯　Ⅱ．①张⋯②张⋯　Ⅲ．①美术史-世界Ⅳ．①J110.9

中国版本图书馆CIP数据核字（2016）第058674号

责任编辑：蔡洪伟　　　　　　　　　　装帧设计：王晓宇
责任校对：宋　夏

出版发行：化学工业出版社(北京市东城区青年湖南街13号　邮政编码100011)
印　　装：涿州市般润文化传播有限公司
787mm×1092mm　1/16　印张12¼　字数364千字　2024年8月北京第2版第7次印刷

购书咨询：010-64518888　　　　　　　　售后服务：010-64518899
网　　址：http://www.cip.com.cn
凡购买本书，如有缺损质量问题，本社销售中心负责调换。

定　　价：49.80元　　　　　　　　　　　　　　　　　　版权所有　违者必究

前　言

　　本书从美术的起源开始，以介绍中西方美术数千年发展史为重点，连成一条脉络清晰、起伏不断的线条，对美术发展历史中的整体美术风貌、画家与画派、杰出作品、创作技术、风格演变等，均作了系统、详尽的介绍和分析。全方位地探讨了不同流派形成的原因，对各流派作了全面介绍。

　　本书既可作为本科、高职院校艺术教育教材，也可作为一般学生开阔眼界、增长知识、提高艺术素养的自学读本，还可供广大美术爱好者阅读参考。随着我国现代化的发展，美育不仅成为大学生的人文素质建设的一大课题，而且用美的形态和应用技术丰富和提升我国人民大众的生活质量也是必然趋势。绝大多数高等院校培养学生的方向，可能越来越多的是应用型人才，因此更需要了解和掌握相当的艺术方面的知识和具有相关的素养。这种变化带来的教学思路的调整也就是必然的了。

　　本书由中国美术简史和外国美术简史两部分组成，其中中国美术简史部分第一～三章由山东服装职业技术学院张艳荣编写、中国美术简史部分第四～六章由平顶山工业职业技术学院彭艺娟编写、中国美术简史部分第七～九章由开封大学袁颖编写；外国美术简史第十～十五章由平顶山工业职业技术学院张朝阳和平顶山学院马亚敏编写完成，全书由张朝阳统稿和最终定稿。

　　由于学识疏浅，编写时间仓促，书中难免存在不足之处，在这里诚恳希望各位专家和广大读者给予批评和指正。

<div style="text-align:right">

编　者

2016年2月

</div>

目录

第一篇　中国美术简史

第一章　史前美术　2

　第一节　旧石器的造型与发展　2
　第二节　新石器时代的文化遗址　6
　第三节　新石器时代的艺术形式　12
　思考题　14

第二章　先秦美术　15

　第一节　青铜器的造型及雕塑艺术　15
　第二节　绘画艺术、工艺与建筑　19
　思考题　24

第三章　秦汉美术　25

　第一节　秦汉绘画艺术　25
　第二节　秦汉画像石与画像砖　27
　第三节　秦汉雕塑艺术　28
　第四节　建筑艺术与工艺美术　31
　思考题　33

第四章　魏晋南北朝美术　34

　第一节　建筑艺术　34
　第二节　绘画艺术　38
　第三节　雕塑艺术　42
　第四节　魏晋南北朝时期的工艺　42
　思考题　44

第五章　隋唐五代美术　45

　第一节　隋唐的建筑艺术　45
　第二节　隋唐的人物画　46
　第三节　隋唐山水画　50
　第四节　隋唐五代的花鸟鞍马画　52

　第五节　石窟陵墓壁画　54
　思考题　55

第六章　宋代美术　56

　第一节　宋代绘画　56
　第二节　辽、金、西夏绘画　64
　第三节　宋代建筑和雕塑　66
　第四节　宋代的工艺美术　68
　思考题　70

第七章　元代美术　71

　第一节　元代绘画　71
　第二节　建筑和雕塑艺术　76
　第三节　工艺美术　79
　思考题　80

第八章　明清美术　81

　第一节　明代绘画　81
　第二节　清代美术　85
　第三节　版画、年画和壁画艺术　93
　第四节　建筑与雕塑艺术　95
　第五节　明清工艺美术　99
　思考题　100

第九章　近现代美术　101

　第一节　近代的绘画及雕塑艺术　101
　第二节　美术出版物的更新　109
　第三节　新思潮的传播及艺术形式的
　　　　　拓展　111
　思考题　113

第二篇　外国美术简史

第十章　原始时代及早期美术　116

第一节　原始美术　116
第二节　古代两河流域、埃及美术　118
第三节　爱琴美术、古希腊美术　124
第四节　古罗马美术　127
思考题　130

第十一章　欧洲中世纪美术　131

第一节　早期基督教美术　131
第二节　拜占庭美术　132
第三节　罗马式美术与哥特式美术的比较　134
思考题　139

第十二章　欧洲文艺复兴时期美术　140

第一节　意大利文艺复兴时期三杰　140
第二节　德国文艺复兴时期美术　145
第三节　尼德兰文艺复兴时期美术　148
第四节　西班牙文艺复兴时期美术　151
思考题　152

第十三章　17和18世纪欧洲美术　153

第一节　17和18世纪意大利美术　153
第二节　17世纪佛兰德斯美术　155
第三节　17和18世纪西班牙美术　157
第四节　17世纪荷兰美术　161
第五节　17和18世纪法国美术　163
思考题　167

第十四章　19世纪法国美术　168

第一节　大卫与新古典主义　168
第二节　19世纪法国浪漫主义美术　170
第三节　19世纪法国批判现实主义美术　171
第四节　阳光下的艺术——印象主义　174
思考题　178

第十五章　西方现代美术　179

第一节　20世纪美术特点　179
第二节　20世纪前期西方主要美术流派　180
第三节　20世纪后期西方美术　185
思考题　187

参考文献　188

第一篇 中国美术简史

第一章 史前美术

● 学习目标 ●

这一时期的美术是我国美术的起源和萌芽时期。通过这一章的学习，主要了解我国美术起源阶段的特征，其重点是了解和学习新石器时代的早期文化遗址分布及其文化特征，了解新石器时代的彩陶造型及其纹饰特征，从而为更好地了解学习我国美术史的发展源流奠定基础。

第一节 旧石器的造型与发展

旧石器时代是人类历史上最早、时间最长的发展阶段。我们的远古祖先在长期的劳动实践中，积累了经验，逐步改进了劳动工具——打制的石器。旧石器不仅是人类劳动技能发展的测量器，而且是人类造型能力发展的指示物。工具是最早的人工制品，旧石器时代的生产工具——打制的石器，是学习和研究中国造型艺术的起点。

一、打制石器的造型特点

打制石器是人们利用天然砾石（鹅卵石）稍加打制而成的生产工具。从石料上打下来的叫石片，剩下的内核叫石核，对它们再进行加工便分别形成石片石器和石核石器。

旧石器时代石器的用途不很明确，往往是一器多用。今人将旧石器时代的石器工具根据用途而命名为砍砸器、刮削器、雕刻器等；根据形状而命名为尖状器、斧形器、刀形器、球状器。

旧石器时代早期主要使用单向打击法，石器只有初步的类型分化；中期交互打击法仍未被广泛采用，但器型开始对称，原有的器型也逐渐趋向稳定；晚期石器的制作技术有了很大提高，间接打击法开始被采用，多种技术的交互使用令石器的形状更为对称，石器类型更为丰富，加工越发精致。打制石器时有了对材料初步的认识和选择：早期使用砾石稍多，及至中期，水晶石和玛瑙一类色彩美丽但难以加工的坚硬的石料被越来越多地加工成小型的石片石器。

打制石器以石锤的直接打制兼以单向加工为主，种类以刮削器和尖状器较为普遍。其中山西襄汾县丁村人遗址的三棱大尖状器是中国北方旧石器的特有品种。到了旧石器时代晚期，人们不仅完全掌握了直接打击法，而且又发明了间接打击法，从而出现了各式细石器和刮削器以及制作穿孔装饰品的新工艺。

二、旧石器时代遗址出土的打制石器示例

1. 西侯度遗址（距今约180万年）

西侯度遗址是我国早期猿人阶段文化遗存的典型代表之一。位于山西省芮城县西侯度村，为目前中国境内已知的最古老的一处旧石器时代遗址。1961～1962年，山西省博物馆对西侯度遗址进行了两次发掘，出土了一批人类文化遗物和脊椎动物化石。经发掘出土有动物化石，

人工打制的刮削器、砍砸器和三棱大尖状器，以及有切割痕迹的鹿角，这说明西侯度人已开始用石片加工制造工具，这是世界上最早用石片加工技术的标志。在文化层中还出土有若干烧骨，这是目前中国最早的人类用火证据，目前，世界上其他国家还没有发现如此古老的烧骨，这个发现把人类用火的历史推至距今一百多万年前。

此外，根据发掘出的脊椎动物化石考证，当时的哺乳动物绝大部分种类是草原动物，有中国长鼻三趾马、三门马、山西披毛犀、步氏羚羊、粗壮丽牛、步氏鹿、纳玛象等20余种。由此可知当时西侯度一带应为疏林草原环境。根据鲤鳃盖骨判断，这里鲤的身长超过0.5米，因此，西侯度附近当时应有广而深的稳定水域。

2. 云南元谋人遗址的石器（约170万年前）

元谋人发现于1965年5月，发现地点在云南省元谋县上那蚌村西北小山岗上。元谋人化石包括两枚上内侧门齿，当时定名为元谋直立人。随元谋人出土的石器共七件，人工痕迹清楚。经考古学家断定，石器是元谋人打制而成的。在元谋人化石地层中还发现大量炭屑，后来还发现了两小块烧骨。经考古学家研究，这些是当时人类用火的遗迹。其石器特点多为形状不规则的刮削器，呈现出石器的原始性状（见图1-1）。

我国目前已发现旧石器古人类遗迹三四百处，遍布全国25个省、市。事实证明，我国是人类发源地之一。

图1-1 刮削器

3. 北京猿人遗址的石器（约60万年前）

北京猿人（以下简称北京人）出自北京市西南郊周口店附近的一处洞穴堆积中。这处堆积是1921年发现的，1927年起进行发掘。1929年12月，在这里发掘出第一个完整的北京人头骨，此后又发现石制品、骨角制品和用火遗迹。1937年七七事变爆发，周口店发掘中止。20世纪50年代后又出土若干人类化石。把前后的发现都计算在内，已经出土属于40多个个体的人类化石，10万多件石制品和骨角制品，近百种哺乳动物化石，上百种鸟类化石，以及用火留下的大量灰层。

北京人的文化遗物包括石制品、骨角器和用火遗迹。石器以石片石器为主，石核石器较少且多为小型。原料有来自洞外河滩的脉石英、砂岩、石英岩、燧石等砾石，也有从2公里以外的花岗岩山坡上找来的水晶。北京人用砾石当锤子，根据石料的不同，分别采用直接打击法、碰砧法和砸击法打制石片。其中，用砸击法产生的两极石核和两极石片，在全部石制品中占有很大比重，并构成北京人文化的重要特色之一。第二步加工多用石锤直接打击，以一面打制为主，并且绝大多数由破裂面向背面加工。

北京人的石器有砍砸器、刮削器、雕刻器、石锤和石砧等多种类型（见图1-2）。他们挑选

图1-2 北京人的尖状器

扁圆的砂岩或石英砾石，从一面或两面打出刃口，制成砍砸器，这类石器的尺寸较大。刮削器系用大小不同的石片加工而成，有盘状、直刃、凸刃、凹刃、多边刃等形状，是石器中数量最多的一类。尖状器和雕刻器数量不多，但制作比较精致，尺寸小，有的只有一节手指大小，制作程序和打制方法比较固定，反映出一定的技术水平。在世界上已知的同时期的遗址中，还从没有听说过精致程度堪与相匹配的同类石器。石锤和石砧是他们制作石器的工具。从石锤上留下的敲击痕迹可以看出，北京人善于用右手操作。此外，在一些未经第二步加工的石片上，往往也发现使用过的痕迹。

4. 山西襄汾县丁村人遗址的石器（约20万年前）

丁村人发现地点在山西省襄汾县丁村附近的汾河两岸。1953年发现，1954年作重点发掘，发现人牙三枚，旧石器2005件，哺乳动物化石——梅氏犀、披毛犀、野马、纳玛象、斑鹿、方氏鼢鼠、原始牛等28种。1976年又发现一块小孩的右顶骨化石。因发现于丁村，故名丁村人。丁村人形态介于现代人和猿人之间，其门齿具铲形特征，与现代蒙古人种相近而与白种人相差较远。石器原料主要为角页岩，属于石片石器系统。石器较粗壮，以直接石击石打制。石器类型有砍砸器、刮削器、尖状器、石球等。三棱大尖状器有显著特点，故命名为丁村文化。丁村人及主体的地质时代居晚更新世早期，文化时代为旧石器时代中期。我国旧石器时代中期的文化，主要以丁村文化为代表，丁村文化也是我国最重要的旧石器文化遗址之一。

在丁村各地点发现石制品2000多件，石制品的表面常包有一层纯净的碳酸钙外壳，证明曾被河水浸泡过。但很多石制品的棱角仍很明显，说明它们并未经过搬运或只是经过近距离搬运。石制品的原料约95%为角页岩，其余为燧石、石灰岩。以石片和石核为多，具有加工痕迹的石器只占6.6%。这说明丁村附近密集的石器地点可能是当时的石器制作场。

丁村的石片多半用碰砧法和投击法（又称为摔砸法）产生，具有宽大于长、石片角大（多在111°～130°之间）、打击点不集中、半锥体大且常常双生等特点，石核也比较大。但也有一定数量的石片是用石锤直接打制的。在一些石片上，可以清楚地看到修理台面的痕迹，这是一种比较进步的技术。石器分石核石器和石片石器两类，以后者为主。石核石器有砍砸器、手斧和石球三类（见图1-3、图1-4）。砍砸器是用交互打击法加工的，与北京人的砍砸器不同，后者单面打击的多，交互打击的少。手斧只有一件采集品。石球用石锤打击而成，尚未发现像许家窑人那种用两个打制石球对敲而成的正球体石球。石片石器有砍砸器、厚尖状器、小尖状器和刮削器。石片砍砸器与石核砍砸器不同，绝大部分是一面打击的，并且刃部较薄。厚尖状器用大石片制成，又分成较厚的三棱大尖状器和较薄的鹤嘴形尖状器两种。三棱大尖状器是丁村文化中最富有特色的器物，由于是在丁村首次发现的，所以又称为"丁村尖状器"。小尖状器都是用较薄的石片制成的，有的刃缘打制得相当平齐，反映了较高的工艺水平。

图1-3　手斧

图1-4　石球

5. 山西阳高许家窑人遗址的石器（约10万年前）

许家窑人发现于大同城东北阳高县古城镇许家窑村南1.5公里处。许家窑人遗址距今约10万年，属于旧石器时代中期。1976～1977年，中国科学院古脊椎动物与古人类研究所对遗址进行发掘，遗址内含人类化石和大量石制品、骨角器以及丰富的哺乳动物化石。

许家窑人的石制品至今所发现的有3万多件，其类型虽然和北京人的石器属于同一传承，但在技术上却大有进步。例如用厚石片加工而成的龟背状刮削器，其形状劈裂而平直，背部隆起，周围边缘为刃口，可用于剥皮、刮肉、加工兽皮等操作。还有一种短身圆头形的刮削器，圆弧形的刃缘多经过精细的加工。石器类型有刮削器、尖状器、雕刻器、钻孔器、砍砸器和石球等多种（见图1-5、图1-6），其中最为引人注目的是石球。这一带遗址中发现的石球有1500多件，最大的重1284克，最小的只有112克。当时制造石球要先拣取较好的砾石，打击成粗略的球形，再反转打击去掉棱，使它成为荒坯，然后左、右手各持一个荒坯对敲，把坑疤去掉，做成滚圆的石球。这种制造技术已经达到了较高的水平。根据民族学和民俗学的材料推测，石球在使用时要用棍棒或绳兜进行投掷。用这种方法狩猎有很大威力，能猎取比较凶猛的和距猎人较远的野兽。凡是发现石球的遗址都伴生有人类吃过的较大型动物的骨骼化石，许家窑一带就有300多匹野马的遗骨，还有披毛犀、羚羊等大型或奔跑迅速的动物的遗骨。许家窑文化遗址所发现的动物骨骸数以吨计，但未见一具完整的个体，甚至连一个完整的头骨也没有发现，而全部是人们食肉以后又砸碎的抛弃物。显然，大量的石球不仅反映了石器制造技术的进步，而且反映了当时狩猎业的迅速发展。

图1-5　尖状器

图1-6　砍砸器

第一章　史前美术

6. 陕西大荔人遗址的石器（约20万年前）

1978年3月，在陕西省大荔县段家乡育红村甜水沟发现大荔人遗址。在大荔人遗址中，出土的遗物多达181件，其中石核石器7件，石片石器152件，打制石器22件。石器多以石英岩和燧石为原料，多用锤击法打制，大多属于尖状，器型主要有直刃、凹刃和凸刃等各种刮削器。与大荔人头骨化石伴出的还有鸵鸟、肿骨鹿、古菱齿象、河狸、野马、野牛、普氏羚羊、鼢鼠，以及蚌、螺、鲤、鲶等多种食草性动物和水生性动物化石。丰富的石制品与哺乳动物化石反映了当时人类的生产与生活特点及其古环境背景。

根据出土的遗存化石考证分析，大荔人原本生活在一个针、阔叶树混交的森林、草原环境中，这里有广阔无垠的森林、草原，更有滋生百草的辽阔水域，气候呈温和半湿润类型。同时，这里还繁生着蒿、藜、菊、十字花科、豆科等多种旱生和水生的草本植物。遗存化石中出土的多种食草性动物和水生性动物化石便是最好的例证。

从大荔人头骨化石特征来看，大荔人较直立人(如巫山人)脑盖稍薄，脑容量较大，动脉肢较复杂，颧骨较前突，眉脊较平直，这些都可以说明大荔人智力已较直立人有明显发展。大荔人文化较以前有很大进步，主要表现在大荔人打制石器的技术较高，打制的石器比较规整，石器类型相对确定，种类也明显增多。石制品原料主要有石英岩、燧石和脉石英；石核有单台面、多台面和砸击石核等；打片以锤击法为主，也有少量的砸击石片。石器主要类型有刮削器(占石器总数的78.3％)、尖状器(占20.3％)，此外，还有雕刻器、石锥、砍砸器、石球等（见图1-7）。其中绝大部分石器是石片石器，其长度约为4厘米以下的小型石器。这些都充分表明，大荔人当时的石器生产技术和生产力水平已较旧石器早期有较大提高。

图1-7　雕刻器、石锥、砍砸器、石球

大荔人文化所处的旧石器中期文化具有明显的文化特征，主要表现为以刮削器和小尖状器为主的小石器系统文化，这是一种适应草原或以草原环境为主的文化类型。大荔人文化多以中小型石器为主，如刮削器和小尖状器等轻型石制工具，主要用于刮削和切割，这反映的是草原环境下的采集与狩猎活动，其中狩猎所占比重较大。

总的来讲，大荔人文化主要是以小型的石片石器为主，刮削器和小尖状器为主要工具。这一典型的小石器系统文化的发展，改变了渭河流域的文化格局，并逐渐扩散和发展，直至影响到渭河流域的其他地区。

第二节　新石器时代的文化遗址

新石器时代在考古学上是石器时代的最后一个阶段。是以使用磨制石器为标志的人类物质文化发展阶段。这个时代在地质年代上已进入全新世，继旧石器时代之后，或经过中石器时代的过渡而发展起来，属于石器时代的后期。年代大约从1.8万年前开始，结束时间从距今5000多年至2000多年不等。新石器时代的人们出现了定居生活，这使得在同一个较大区域内生活的人具有了相近的生活习惯、生产方式、宗教信仰，乃至相近的日常用具和装饰纹样等。通常把这一时期相同类型的遗存以文化命名，并在前面冠以该类型最早的出土地点以示区别。中国迄今发现的新石器时代文化遗址达7000余处，遍及各省市。新石器时代各区域内的不同文化

之间存在着一定的交流和传承关系。

新石器时代由于地域辽阔，各地自然地理环境很不相同，新石器时代文化的面貌也有很大区别，大致分为以下三大经济文化区。

（1）旱地农业经济文化区，包括黄河中下游、辽河和海河流域等地，这里是粟、黍等旱作农业起源地，很早就饲养猪、狗，以后又养牛、羊等。

（2）水田农业经济文化区，主要为长江中下游。岭南地区农业则一直不发达，渔猎采集经济占有较重要的地位，可划为一个亚区。这个区域很早就种植水稻，是稻作农业的重要起源地。早期饲养猪、狗，以后陆续养水牛和羊。

（3）狩猎采集经济文化区，包括长城以北的东北大部、内蒙古及新疆和青藏高原等地，面积大约占全国的2/3。这个区域除个别地方外基本上没有农业，细石器特别发达而很少磨制石器，陶器也不甚发达。

上述前两区大致可分为四期。早期约公元前10000～公元前7000年，以华南的洞穴遗址和贝丘遗址为主，有少量磨制石器和陶器，农业已有萌芽，个别地区已会养猪。中期约公元前7000～公元前5000年，华北的磁山文化等已有较发达的旱地农业，种植粟、黍，养猪，并有较发达的磨制石器和陶器；华中的彭头山文化等已栽植水稻，养猪和水牛等，磨制石器尚不多见，陶器则比较发达。晚期约公元前5000～公元前3500年，华北主要是仰韶文化和大汶口文化，农业进一步发展，有较大的聚落，如半坡和姜寨等，流行多人二次合葬，发达的彩陶是一大特色。华中主要是河姆渡文化和大溪文化等。河姆渡文化有极为丰富的稻谷遗存和骨耜等水田耕作农具，大溪文化中房屋建筑往往用稻壳掺泥抹墙，陶器胎壁内也掺有大量稻壳，表明稻作农业已有很大的发展。最后一期是铜石并用时代（也可不归入新石器时代），约公元前3500～公元前2000年。这时华北主要是山东龙山文化和河南龙山文化，华中主要是良渚文化和石家河文化。这时已普遍出现小件铜器，有了中心聚落和最早的城址，如山东章丘城子崖城址，河南淮阳平粮台城址，湖北天门石家河和湖南澧县城头山的城址等。房屋建筑中出现分间式大型建筑，开始用白灰和土坯抹地、筑墙。陶器普遍采用轮制，出现大量的精美玉器，石器中钺、镞等武器明显增加。墓葬出现两极分化，大墓往往有棺有椁，有丰富、精美的随葬品；小墓则既无葬具，多数也没有任何随葬品。良渚文化中甚至出现大规模的人工堆筑的贵族坟山。

按照各地出土的新石器文化遗址测定的年代简要介绍如下。

● 公元前7500年～公元前6100年彭头山文化

彭头山文化遗址位于湖南省澧县澧阳平原中部。主要文化堆积为彭头山文化时期遗存，是长江流域最早的新石器时代文化。位于长江中游、湖南西北部。

● 公元前7000年～公元前5000年裴李岗文化

裴李岗文化遗址位于新郑县城西北约8公里的裴李岗村西，面积2万平方米。1977～1979年先后4次发掘，揭露面积2700多平方米。发掘墓葬114座、陶窑1座、灰坑10多个。

● 公元前7000年～公元前6000年上宅文化

上宅文化遗址位于北京平谷县上宅村南，主要分布于京东沟河流域。

● 公元前6500年～公元前5500年后李文化

后李文化遗址位于山东省淄博市临淄区齐陵街道后李官村西北约500米处、淄河东岸的二级台阶上，它地处沂泰山系北侧山前冲积扇和鲁北平原，距临淄区辛店城区约12公里，西北距临淄齐国故城约2.5公里。已发现的8处后李文化遗址，均分布于泰沂山系北麓的前平原地带，8处后李文化遗址的分布范围主要有房址、灰坑和灰沟等。出土遗物以陶器为主。临淄中国古车博物馆位于临淄区齐陵镇后李官庄，坐落在后李文化遗址上，是当代中国最系统、最完整、将车马遗址与文物陈列融为一体的古车博物馆。

第一章 史前美术

一、黄河流域重要的文化遗址

1. 裴李岗文化（公元前5500～公元前4900年）

裴李岗文化是中国黄河中游地区的早期新石器文化。因1977年首先发现于中国河南省新郑裴李岗而得名。是目前已知的华北地区最早的新石器文化，大约出现于公元前5500～公元前4900年。主要分布在河南中部地带，反映新石器时代早期中段以后的文化面貌，是以裴李岗文化为代表的。裴李岗遗址中有房基、窑穴、墓地等村落遗迹，似有一定布局，居住建筑集中在遗址中部。窑穴主要在南部，墓地在西部和西北部。房基为方形或圆形半地穴。墓葬集中于公共墓地，墓穴排列有序，多单人葬。磨制石器多于打制石器，最有代表性的器型是带足磨盘、带齿石镰和双弧刃石铲。农业占有主要地位，作物是粟。饲养业也已出现，有猪、狗、鸡甚至牛。狩猎仍是重要生产活动，以木制弓和骨制箭为狩猎工具。制陶业已经具有一定规模。陶器有红褐色砂质和泥质两种，多碗、钵、鼎、壶等日用器具，陶壁厚薄不匀。居民的经济生活以农业为主，种植粟等作物，以磨制带锯齿石镰、石锄、鞋底形石磨盘与石磨棒等作为农具。制陶业比较原始，采用手制；三足钵、月牙形双耳壶、三足壶和鼎等陶器在造型上别具风格。住房是方形与圆形的，都是半地穴式建筑。有储藏东西的圆形窑穴。人死后埋入氏族公共墓地，皆为长方形土坑墓，多以陶器与石器作为随葬品。裴李岗文化与华北早期新石器时代文化其他类型一样存有细石残余，表明它与以河南灵井和陕西沙苑为代表的中石器时代文化遗存有着渊源关系。从建筑遗存、埋葬习俗、农业生产，特别是从陶器形制、纹饰等方面考察，它与后来的仰韶文化关系更为密切，一般认为，仰韶文化中后岗类型是对裴李岗文化及磁山文化的继承和发展（见图1-8、图1-9）。

图1-8 裴李岗文化陶器（一）

图1-9 裴李岗文化陶器（二）

2. 磁山文化（距今约5500～6000年）

磁山文化位于河北省武安市西南20公里磁山村东南台地上，北靠红山，南临洺河，占地面积近14万平方米，现已列为全国重点文物保护单位。

磁山遗址的陶器以夹砂红陶为主，火候较低，质地粗糙，器表多素面。陶器多采用泥条盘筑法，器型不规整。陶器表面纹饰有绳纹、编织纹、篦纹、乳钉纹等。器型有椭圆形陶壶、靴形支架、盂、钵等（见图1-10）。

图 1-10　磁山文化陶器

3. 仰韶文化（距今约 5000 ~ 7000 年）

仰韶文化是中国新石器时代的一种文化。1921 年首次在河南省三门峡市渑池县仰韶村发现。主要分布于黄河中下游一带，以河南西部、陕西渭河流域和山西西南的狭长地带为中心，东至河北中部，南达汉水中上游，西及甘肃洮河流域，北抵内蒙古河套地区。已发掘出近百处文化遗址，出土文物均反映出较同一的文化特征。生产工具以较发达的磨制石器为主，常见的有刀、斧、锛、凿、箭头、纺织用的石纺轮等。骨器也相当精致。有较发达的农业，作物为粟和黍。饲养家畜主要是猪，并有狗。也从事狩猎、捕鱼和采集。各种水器、甑、灶、鼎、碗、杯、盆、罐、瓮等日用陶器以细泥红陶和夹砂红褐陶为主，主要呈红色，多用手工制法，用泥条盘成器型，然后将器壁拍平制造。红陶器上常有彩绘的几何形图案或动物形花纹，是仰韶文化的最明显特征，故也称为彩陶文化。选址一般在河流两岸经长期侵蚀而形成的阶地上，或在两河汇流处较高而平坦的地方，这里土地肥美，有利于农业、畜牧业，取水和交通也很方便。如临潼姜寨的村落遗址，约有 100 多座房屋，分为 5 组围成一圈，四周有壕沟环绕，反映出当时有较严密的氏族公社制度。仰韶文化属于母系氏族公社制繁荣时期的文化。早期盛行集体合葬和同性合葬，几百人埋在一个公共墓地，排列有序。各墓规模和随葬品差别很小，但女子随葬品略多于男子。

仰韶文化的制陶工艺相当成熟，器物规整精美，多为细泥红陶和夹砂红褐陶，灰陶与黑陶较为少见。其装饰以彩绘为主，于器物上绘精美彩色花纹，反映当时人们生活的部分内容及艺术创作的聪明才智。另外还有磨光、拍印等装饰手法。造型的种类有杯、钵、碗、盆、罐、瓮、盂、瓶、甑、釜、灶、鼎、器盖和器座等，最为突出的是双耳尖底瓶，线条流畅、匀称，极具艺术美感（见图 1-11）。

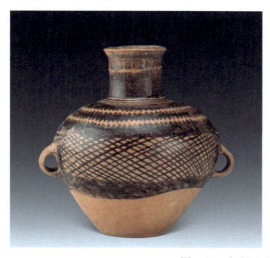
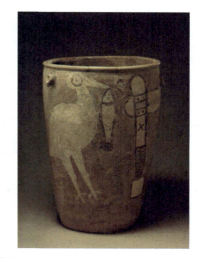

图 1-11　仰韶文化陶器

第一章　史前美术

4. 大汶口文化（公元前4100～公元前2600年）

大汶口文化1959年首次发现于山东省泰安市大汶口村南。大汶口文化以泰山地区为中心，东起黄海之滨，西到鲁西平原东部，北至渤海南岸，南及今江苏淮北一带，安徽和河南也有少部分这类遗存的发现（见图1-12）。

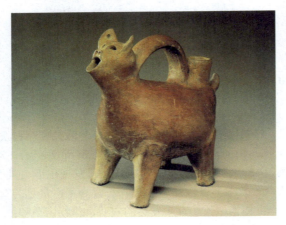

图1-12 大汶口文化陶器

5. 马家窑文化（公元前5000～公元前3000年）

马家窑文化首先发现于甘肃省临洮县马家窑村。马家窑文化是仰韶文化向西发展的一种地方类型，出现于距今5700多年的新石器时代晚期，历经了3000多年的发展，有马家窑、半山、马厂等类型。主要分布于黄河上游地区及甘肃、青海的洮河、大夏河及湟水流域一带（见图1-13）。

图1-13 马家窑文化彩陶

6. 龙山文化（公元前3000～公元前2000年）

龙山文化泛指中国黄河中下游地区约新石器时代晚期的一类文化遗存。是铜石并用时代文化，因发现于山东省章丘龙山镇而得名。分布于黄河中下游的山东、河南、山西、陕西等省。大汶口文化出现的快轮制陶技术在这一时期得到普遍采用，磨光黑陶数量更多，质量更精，烧出了薄如蛋壳的器物，表面光亮如漆，是中国制陶史上的巅峰时期（见图1-14）。

图1-14 蛋壳黑陶

7. 齐家文化（距今4000年前后）

齐家文化因1923年瑞典考古学家安特生首次在广河境内的齐家坪发现而得名。齐家文化分布于甘肃大部、青海东部、宁夏西南部以及内蒙古的腾格里沙漠地区。齐家文化是新石器时代向青铜器时代过渡的一种文化遗存。齐家文化以陶器为主，还有石器、骨器、铜器和玉器。陶器器型主要有鬲、甗、罐、盆、碗等，通常见到的为高领折肩大双耳彩陶罐，胎薄面光，色彩从马家窑文化的黑色单彩演变为黑红相间的色饰。齐家文化玉器主要有斧、锛、琮、璧、瑗、璜、镯、凿、刀、纺轮、佩饰等，大部分加工草率，留有明显的切痕（见图1-15～图1-18）。

图1-15 齐家文化玉器（一）　　　图1-16 齐家文化玉器（二）

图1-17 齐家文化铜器　　　　　图1-18 齐家文化陶器

二、长江流域重要的文化遗址

河姆渡文化（公元前5000年～公元前4500年）是中国长江流域下游地区古老而多姿的新石器文化，第一次发现于浙江省余姚河姆渡，因而得名。它主要分布在杭州湾南岸的宁绍平原及舟山岛。河姆渡文化的骨器制作比较进步，有耜、鱼镖、镞、哨、匕、锥、锯形器等器物，精心磨制而成，一些有柄骨匕、骨笄上雕刻花纹或双头连体鸟纹图案，就像是精美绝伦的实用工艺品。河姆渡文化在农业上以种植水稻为主。在其遗址第四层较大范围内普遍发现稻谷遗存，这对于研究中国水稻栽培的起源及其在世界稻作农业史上的地位，具有重大意义。

三、北方地区重要的文化遗址

红山文化（公元前4900～公元前2700年）最早发现于内蒙古自治区赤峰市郊的红山后遗址，因而得名。其后，在邻近地区发现有与赤峰红山遗址相似或相同的文化特征的诸多遗址，统称为红山文化。已发现并确定属于这个文化系统的遗址，遍布辽宁西部地区，几近千处。红山文化的遗存以独具特征的彩陶与"之"字玉（见图1-19）共存，磨制石器与打制石器共存，是兼有细石器的新石器时代文化。红山文化的手工业达到了很高的阶段，形成了极具特色的陶器装饰艺术和高度发展的制玉工艺。红山文化的彩绘陶器多为泥质，以红陶黑彩常见，花纹十分丰富，造型生动朴实。

图1-19 红山文化"之"字玉

四、南方地区重要的文化遗址

在南方还有华南闽台地区，有早期的仙人洞一期文化，中期的大坌坑文化，晚期的石峡文化、山背文化、凤鼻头文化及昙石山文化。在西南地区，有云南宾川白羊村及西藏昌都卡若等新石器时代晚期文化遗址。

第三节 新石器时代的艺术形式

一、新石器时代的工艺和绘画

陶器是在农业产生以后，为了适应炊煮谷物性食物的需要而逐步产生和发展起来的。在长

期的实践中，先民们掌握了黏土的可塑性能，而且黏土在烧烤之后会变得坚硬，于是人们尝试将黏土制成泥坯，把它烧制成能盛放液体并能耐火烧的陶器。陶器的烧制是经过火的加温改变了原材料的化学性质，这是人类在与大自然斗争中获得的一项划时代的发明创造。陶器的出现促进和丰富了原始人的经济生活，在制作中，人类的审美智慧创造性地得到了发挥，并且还丰富了人类的精神生活。

中国新石器时代的陶土，一般都是就地取材，加之羼和料与烧制方法的不同，遂有红陶、灰陶、黑陶以及白陶的区分。早期的陶土一般都不经过淘洗。大概自中期以后，根据器物的不同用途，有的经淘洗以去掉杂质，制成较为细致的陶器。加入陶土中的羼和料，如砂粒、稻草末、稻壳、植物茎叶和蚌壳末等，主要目的是为了增强陶器的耐热急变性能，以避免在加热时发生破裂。先民们针对不同器型、不同用途采用不同的羼和料及不同的烧制方法，反映了其在制陶工艺方面的智慧和创造。

探讨新石器时代的绘画，人们仍然要把目光投向那些地处边远地区的神秘岩画。在云南沧源发现的岩画（见图1-20）反映了人类的活动，包括狩猎、舞蹈、祭祀和战争。岩画的构图更趋于复杂，所表现的内容也由单个的物体发展为互相关联的具有动感的人。它们的存在使人们看到了中国绘画发展的一个重要时期。当然，这个时期先民们在绘制岩画的时候并没有任何边界的限制，岩面也并没有作任何的处理，他们的创作是无拘无束的。

这一切的改变源自于陶器和木构建筑的出现，具有创造力和想象力的先民们很早就发现这些器物是绝好的作画之处，于是，缤纷的色彩和丰富的纹样出现在这些器物上。以质朴明快、

第一章 史前美术

 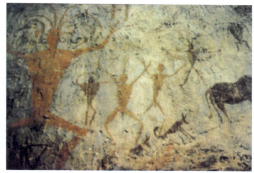

图1-20 岩画

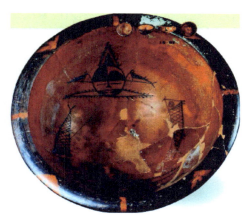 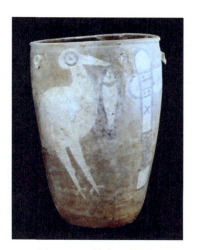

图1-21 《人面鱼纹盆》　　　　　图1-22 《鹳鸟石斧图》

13

绚丽多彩为特色的仰韶文化与马家窑文化的彩陶图案，是我国先民们的杰出创造。此外，大汶口文化、红山文化、河姆渡文化等，也有一定数量的彩陶。仰韶类型的彩陶以在西安出土的半坡陶盆《人面鱼纹盆》（见图1-21）最具特色，也最耐人寻味，关于这种图案具体的含意人们一直在猜测之中。庙底沟类型的彩陶的图像中最引人注目的是绘制于陶缸上的《鹳鸟石斧图》（见图1-22），出土于河南省临汝闫村。该图以写实手法所描绘的鸟、鱼及斧据说代表了鹳氏族兼并鱼氏族的历史事件。此外，在青海大通出土的马家窑类型的舞蹈纹彩陶盆，描绘了氏族成员欢快起舞的景象，堪称新石器时代绘画艺术的杰作。

二、新石器时代的建筑

中国新石器时代的建筑形式主要有半地穴式建筑、地面建筑和架空居住面的干栏式建筑（见图1-23）。它们的渊源，可能分别来自最初两种主要的居住形式：穴居和巢居。现已发现的半地穴式建筑遗迹，集中在黄河流域的中上游，例如西安半坡遗址中的居住区面积达3万平方米，其中主要是半地穴式建筑。这一带有广阔而丰厚的黄土层，既易于挖掘又能长期壁立而不塌陷，加之黄土高原地势高，距地下水位较远，穴内比较干燥，很适于半地穴的制作。半地穴式房屋有方、圆两种形式，地穴有深有浅。这种房子都是用坑壁作墙基或墙壁，有的四壁和室的中间立有木柱支撑屋顶，木柱上架设横梁和椽子，铺上柴草，用草泥涂敷屋顶。而有的深地穴四周没有柱子，把屋檐直接搭在墙基上。为防潮，使居屋经久耐用，居住面及四壁常用白灰或草拌泥涂抹，有些还用火烤，门道或为斜坡或为台阶。室内对着门口，有一灶坑，可做饭、取暖、照明及保存火种。新石器时代晚期出现了建于地面的大型房屋，而且有的有分室和连间。

干栏式建筑，是长江流域及其以南地区一种原始的住宅。"干栏"是西南少数民族语言，汉语可称为"栅居"。这种建筑是用竖立的木、竹桩构成高出地面的底架，再在底架上用竹木、茅草等建造住房。这种架空居住面的木构建筑，通风和防潮都比较好，适于在气候炎热和地势低下潮湿的地带居住。因此在南方得以长期存在。在浙江省余姚河姆渡遗址发现了密集的干栏式建筑遗迹，建筑主要使用木材，包括桩、柱、大梁、地板、席壁以及树皮屋面等，出土的木构件上带有榫卯，而且梁头榫上还有销钉孔，同时发现了企口板（即木板通过凸棱和凹槽相互拼接，无缝隙）。这说明整座建筑梁柱间用榫卯接合，地板用企口板密拼，具有相当成熟的木构技术。从目前发掘现象看，它可能是一种有前廊过道的干栏式住房。

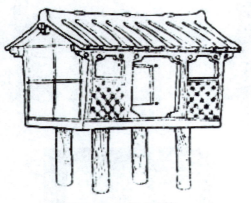

图1-23 干栏式建筑

思考题

1. 简述陶器的分类和装饰手法。
2. 试分析仰韶文化彩陶的分类和特点。
3. 简述大汶口文化彩陶的分类和特点。
4. 归纳原始思维与文明思维的差异。

第二章　先秦美术

● 学习目标 ●

先秦时期是我国社会形态由原始奴隶制社会向封建制社会的过渡时期，也是我国封建文化构成的滥觞期，对这一时期文化及美术特征的研究对认识学习整个中国美术的发展传承具有相当重要的意义。学习过程中要结合对这一时期的历史发展脉络及文化特征来认识其美术所呈现出的整体面貌。可阅读一些有关先秦时期的历史书籍及文化典籍。

被史学家称为先秦的时代包括夏、商、西周及春秋、战国，这是一个由奴隶社会向封建社会演变的漫长时期。这一时期，社会分工越来越细，工艺美术、雕刻、绘画、建筑等都获得较大发展，其中祭神敬天的青铜器被奴隶主视作财富、地位和权势的象征，发展的水平最高，艺术成就也最为突出。因此，有人称先秦时代是"青铜时代"。

第一节　青铜器的造型及雕塑艺术

中国的青铜器发端于黄河流域，早在新石器时代晚期的龙山文化和齐家文化阶段，即出现了红铜或黄铜锻打而成的刀、锥、凿、铲等工具和青铜铸造的铜镜。青铜是红铜加锡的合金。青铜较之红铜，有熔点低和硬度大等优点，商周时期和春秋战国时期是我国青铜器发展的鼎盛时期。

一、青铜器的造型

1. 夏代青铜器

公元前21世纪～公元前16世纪的夏代，从夏代出土的青铜器来看，主要是小件的工具和兵器。青铜礼器仅限于饮酒器爵。其造型与陶爵如出一辙，器壁较薄、扁体、束腰。平底细足，流和尾较长，为窄槽形，流与口交接处多无柱，錾镂空弧度大且对应一足。这是目前所见夏代青铜爵（见图2-1）的典型造型。

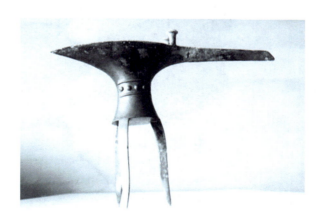

图2-1　夏代青铜爵

夏代青铜器，主要是夏代晚期的青铜器，从考古学文化来说，是指二里头文化时期的青铜器。其时间在公元前1900～公元前1600年。二里头文化分布的范围较广：以河南偃师为中心，北至晋南，西至陕西东部，东到豫东，南至湖北，大致与夏王朝的近畿地区和周边方国相当，重要遗址有郑州洛达庙和上街、陕县七里铺、洛阳东干沟、临汝煤山、淅川下王岗，山西夏县东下冯，河南的新郑望京楼和商丘地区也发现一些青铜器。

2. 商代青铜器

公元前16世纪～公元前11世纪的商代，商代青铜器的造型多来源于陶器，如鼎、鬲都是由陶鼎、陶鬲演化而来的，但又具有铜器本身的风格特点，如胎质较薄，从总体上来说，方形的、圆形的几何体造型是商代青铜器中最常见的造型。并且这些几何体造型都遵循着这样的原则：即力求使器物的上中下各部位比例协调，左中右各部位保持平衡，以便使器物的重心落在理想的位置上，从而取得沉稳的视觉效果。器物的各种附件安置，都在不破坏整体平衡的原则下进行，因而除了更好地满足实用的需要以外，还成为一种有效的调节平衡的手段。商代后期，青铜器的造型有了较大的突破和创新，富有特征性的方形器比较普遍。

商代青铜器中，极具造型艺术的是立体人兽造型的艺术品，这种青铜器的造型是将人或动物的立体雕塑与实用容器造型融合为一。如1938年出土于湖南宁乡月山铺，今藏于中国历史博物馆的四羊方尊（见图2-2），高58.3厘米，口边长52.4厘米，重34.5千克。为方口，大沿，颈部转折劲利，每面四隅及正中均饰蕉叶纹。蕉叶纹中心各有觚棱，八条觚棱均伸出器口之外，造成器口外张之感。尊体四周各铸出一只站立的羊，各将头伸出尊体，大角卷曲而角尖又转向前翘，身躯和腿蹄分别在腹尊的圈足之上，即与铜尊合为一体，又似四羊对尾向四方站立，呼之欲出，共同背负起方尊的长颈和尊口，从而将立体雕塑与容器造型成功地结合在一起。

图2-2　四羊方尊

3. 西周青铜器

公元前11世纪～公元前8世纪的西周，西周前期，即武王至穆王时期，青铜器既有商末遗风又带有自己的风格。周初最主要的酒器是卣和尊。有的造型多为器腹下垂，为增加器物的稳固，往往在盖的两侧饰上翘的长角，因而给人以雄伟敦实之感。西周后期，青铜器物的性

图2-3　鸟形尊

质又有了明显变化,总的趋势是礼器制作粗略、简陋,与前期形成了明显的对照。如同商代一样,西周的青铜器中,也存在大量的兽造型的青铜酒器作品。代表作品有1988年出土于陕西宝鸡,今藏于宝鸡市博物馆的鱼形尊,其形似鲤鱼,通体是鳞纹,盖面饰一条小鱼,鳍形钮,四人形足。1982年江苏丹徒出土的鸟形尊(见图2-3),向外延伸一只体态肥硕的水禽,以它宽厚的背驮负尊口,有以鸟带蹼的双足为尊足,由于躯体平素无纹,笼罩在商代青铜器上的神秘色彩消失了,更觉逼真传神。周代青铜器显示出了它的艺术魅力。

4. 春秋青铜器

公元前8世纪～公元前476年的春秋时期,王室衰微,诸侯争霸,奴隶制逐渐瓦解,呈现"礼崩乐坏"的局面。青铜冶铸业不再为周王室所垄断,各诸侯国的铸器增多,形成不同的地区风格。春秋中期,出现模印法与失蜡铸造法等新工艺,流行繁缛的蟠虺纹与蟠螭纹;燕、赵、蔡等国兴起在青铜器上镶嵌红铜及错金新工艺;吴、越、楚等国出现鸟篆铭文。河南淅川下寺春秋晚期墓出土的蟠螭纹大铜鼎及"王子午"列鼎(见图2-4、图2-5),花纹繁密而剔透,器型奇巧而富丽,标志着失蜡法铸器的卓越成就。河南新郑出土的莲鹤方壶,盖顶莲瓣丛中伫立一只展翅欲飞的仙鹤,壶身攀附着龙虎,气势升腾,结构不凡,具有社会大变革时代的艺术特色。

图2-4　蟠螭纹大铜鼎

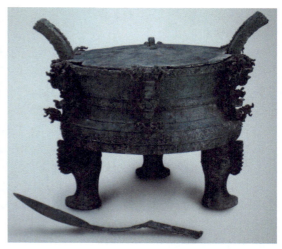

图2-5　"王子午"列鼎

第二章　先秦美术

5. 战国青铜器

公元前475～公元前221年的战国时期，是中国封建社会的开端，物质文化已进入铁器时代。战国青铜冶铸业，以制造精致灵巧的日用器为主；鎏金、镶嵌、镂刻、金银错等装饰技法的广泛运用，使青铜器具有富丽堂皇、光彩夺目的格调。生活气息浓郁的狩猎、习射、采桑、宴乐、攻战、台榭等图案纹饰的广泛流行，是各国新兴的封建统治者推行奖励耕战政策在青铜艺术上的反映。河南汲县山彪镇出土的水陆攻战纹铜鉴（见图2-6），北京故宫博物院收藏的采桑宴乐攻战纹铜壶（见图2-7），是时代特色最鲜明的战国青铜器。

图2-6　水陆攻战纹铜鉴　　　　　　　图2-7　采桑宴乐攻战纹铜壶

二、青铜器的雕塑艺术

先秦时代的青铜器，依用途和造型可分为以下四类。

（1）礼器。是王室贵族区别尊卑等级的器物，又可分为四种。炊煮器：鼎、鬲、甗等。食器：簋、盂、簠、豆等。酒器：觚、爵、觯、斝、尊、卣、壶、觥、罍、盉、瓿、方彝等。水器：盘、匜、监等。

（2）乐器。铃、铙、鼓、钟、镈等。

（3）兵器。钺、戈、矛、镞等。

（4）马器和工具。

从形式上大致可以将青铜器的雕塑因素分为以下几种。

（1）是以动物形象为主题造型的青铜器。如安阳妇好墓出土的鸮尊（见图2-8），站立的鸮鸟圆目大睁，坚实有力，外表装饰有其他动物纹样的装饰。再如湖南醴陵出土的象尊（见图2-9），在基本写实的基础上又有夸张变形的因素，铸造技术精细。

（2）是青铜器表面的装饰，常见的有浮雕、圆雕、透雕等形式。如湖南宁乡出土的四羊方尊，体态巨大，四角各铸一卷角羊头，造型端庄。再如河北平山中山国都遗址出土的人物座三连灯，以人物造型为灯具的主体结构，神态自然。

（3）是相对独立的青铜造像。如四川广汉三星堆出土的站立人物像（见图2-10）是最有代表性的一个，高172厘米，加上基座高达262厘米，面部形象简洁，整体感较强，整个外形上有比较精致的装饰。据考证，此类雕像非为明器，可能与祭祀所用的器物相关。再如河南洛阳出土的玩鸟顽童雕像，其面部表情生动，非常写实。这些青铜器虽在性质上仍属工艺品（实用目的），但已初步具备了雕塑艺术的属性。一些夸张变形奇特的纹饰，构成了威严神秘的气氛，

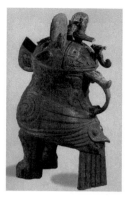 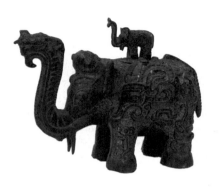

图2-8　鸮尊　　　　　　图2-9　象尊　　　　　　图2-10　玩鸟顽童雕像

反映了那个历史时期的审美观点和对自然环境的理解。

从整体风格上看，商代青铜器比较端庄、沉重，气质伟岸；西周前期、中期的作品比较华丽、装饰繁缛，形象怪张，有一种神秘的色彩笼罩其上；而西周晚期则比较写实，不再咄咄逼人，装饰上也相对简洁了一些。

第二节　绘画艺术、工艺与建筑

一、先秦的绘画艺术

1. 先秦壁画

《说苑·反质篇》引《墨子》佚文云：殷纣时期"宫墙文画"、"锦绣被堂"。1975年冬，殷墟小屯曾发现建筑壁画残块，以红、白两色在白灰墙表面上绘出卷曲对称的图案，颇有装饰趣味。

西周曾创作重大历史题材的庙堂壁画。据专家对江苏丹徒出土《矢毁》铭文的考释，西周初年曾有《武王、成王伐商图及巡省东国图》的壁画创作。另据《孔子家语·观周》记载，春秋末期的孔丘，曾到雒邑瞻仰西周建筑遗物上的壁画。

春秋战国时期，壁画创作尤盛。举凡公卿祠堂及贵族府第皆以壁画为饰。《庄子》云：叶公好龙，室屋雕文，尽以写龙。东汉王逸《楚词章句》曰：楚有先王之庙及公卿祠堂，图画天地山川神灵，琦玮僪诡，及古圣怪物行事。屈原仰见图画，呵而问之，遂成《天问》之作。可知楚国庙堂壁画绘有神话传说、历史故事、自然景象。

2. 青铜器上的纹饰图案

二里头文化时期的爵杯体饰以乳钉纹饰，也发现有嵌绿松石饕餮纹的牌饰（河南偃师二里头遗址出土），大致看来还脱离不了几何纹饰风格。

商代青铜器纹饰以饕餮纹（又称为兽面纹）为主。早期以粗犷的勾曲回旋的几何线条构成，中期线条变得细而密，有些还出现用繁密的雷纹和排列整齐的羽纹构成的兽面纹。晚期崇尚华丽繁缛，纹饰种类繁多，纹样结构规格化，但可看出如象、龙、牛、鹿等形象，是一种神话动物的复合体，地纹通常是繁密的细雷纹，与主纹构成对比。

西周礼制的宗教色彩减弱，逐步走向仪式化，因此纹饰删繁就简，兽面纹已衰退，凤纹渐多，出现如∫或∪的波曲纹、动物纹、鳞带纹。西周晚期则出现重叠交叉（如龙相交缠）的纹饰或较复杂的四方连续动物纹。这种风格一直发展至春秋时期。

3. 战国帛画

以长沙楚墓先后出土两幅旌幡性质的战国帛画为代表。

图2-11 《人物御凤帛画》　　　　图2-12 《人物御龙帛画》

其一为《人物御凤帛画》（见图2-11），1949年在长沙陈家大山楚墓出土，质地为平纹绢，高31厘米，宽22.5厘米，画一细腰长裙、侧身向左、合掌祝寿状的贵族妇女，在腾龙舞凤的接引下，向天国飞升的景象。

其二为《人物御龙帛画》（见图2-12），1973年在长沙子弹库楚墓出土，细绢地，高37.5厘米，宽28厘米，画一危冠长袍、蓄有胡须、神情潇洒、侧身拥剑的贵族中年男子，头顶华盖，驾驭舟形巨龙，向天国飞升的景象，龙尾伫立一鹤，龙身下画一鲤鱼。两幅画里面的人物，可能是墓主人的肖像。

从上述两幅画中，可以发现战国肖像画有下列特点：人物皆作正侧面的立像，通过衣冠服饰表现其身份。比例匀称，仪态肃穆。勾线流利挺拔，设色采用平涂与渲染兼用的方法，格调庄重典雅。可见此时人物画已有写实的倾向，但基本上还脱离不了图案化的风格。

二、先秦的工艺与建筑

（一）先秦的工艺

1. 陶瓷工艺

商代的陶瓷工艺分灰陶、白陶、釉陶和原始瓷器等多种。灰陶占全部陶器出土的90%以上，轮制和模制较多，以适应大量生产的需要。白陶为商代陶器工艺珍品，高岭土制成，商代以后，不再出现这种制品。釉陶和原始瓷器为瓷器的萌芽，数量较少，品质也有缺陷。这一时期的陶瓷工艺，在装饰手法上为青铜工艺所主导。周代原始瓷器的出土已经很广泛，有的造型颇具情趣，陶器以红色粗泥陶为主。

2. 雕刻工艺

《诗经》有"如切如磋，如琢如磨"，具体反映了雕刻工艺的制作过程。商代的雕刻工艺有石雕、玉雕和牙骨雕等。周代的玉器，因为与伦理道德有着直接的关系，得到社会的特别重视。礼仪大典，祭祀朝聘，以玉为必需；自天子至士庶，以佩玉为尚，并延绵几千年。玉器之大小和规格，均有严格规定和不同用途。春秋战国时期的其他工艺还有木雕和琉璃等。

3. 染织工艺

西周时期的养蚕、缫丝、织帛、种麻、采葛、织绸、染丝等工艺，已有专业分工。当时临淄的罗、纨、绮、缟和陈留的彩锦，都是名品。染色工艺也有一定成就。春秋战国时期，纺纱织造较为普遍，染织刺绣工艺也得到发展，在今天的山西、河北、山东、江苏、湖南一带，尤以齐鲁地区最为著名，"齐纨鲁缟"全国知名。

4. 漆器工艺

商代漆器生产水平相当高。1950年安阳武官村商代大墓发现许多雕花木器的朱漆印痕，木器已朽，印在土上的朱漆花纹颇为鲜艳。1973年河北藁城台西商代墓葬发现几十片漆器残片，朱地黑花，图案优美；有的纹饰上镶嵌绿松石，有的贴着鏒花金箔；从残片中可辨认出盘、盒等器型。湖北蕲春毛家嘴出土的西周漆杯，在棕色与黑色漆地上，绘着红彩纹饰，制作甚为精美。

5. 锦绣工艺

战国时期丝织工艺相当发达，山东临淄、湖南长沙及湖北江陵等地，均发现绚丽的战国锦、绮实物。1982年1月发掘的江陵马山砖厂一号墓，可谓打开了战国丝织品的宝库，此墓出土的绢衾（被子）和禅衣上，绣着多种形式的龙、凤、虎纹；织锦上，织出优美对称的蟠龙、凤鸟、神兽、舞女等图案，证明当时已掌握了相当复杂的提花技术。

（二）先秦的建筑

1. 夏、商建筑

传说中的夏代的建筑遗址尚在探索中。已发现的此时期最早建筑是位于河南偃师西南的二里头遗址。对它的文化性质，学术界主要有两种意见：一种认为二里头遗址属于夏文化；另一种认为二里头遗址早期属于夏文化，晚期属于早商文化（经碳14测定，其绝对年代为距今3500～3600年，约为夏代末年。据记载，夏末桀居斟寻，二里头遗址可能就是夏桀的都邑斟寻）。已发掘出的二里头文化遗址有宫殿建筑基址、作坊遗址、一般居住址、陶窑和墓葬等，并出土了大批遗物。

二里头宫殿建筑遗址已发掘两座。一号宫殿庭院（见图2-13）呈缺角横长方形，东西108米，南北100米，东北部折进一角。在整个庭院范围用夯土筑成高出于原地表0.4～0.8米的平整台面，可见为在湿陷性黄土地上建大屋而不致沉陷，此时建筑上已大量应用夯土技术。庭院北部正中为一座略高起的长方形台基，东西长30.4米，南北宽11.4米，四周有檐柱洞，可复原为面阔八间、进深三间的大型殿堂建筑。殿顶应是最为尊贵的重檐庑殿顶。《考工记》和《韩非子》都记载先商宫殿是"茅茨土阶"，遗址也未发现瓦件，故殿顶应覆以茅草。前面是平坦的庭院，院南沿正中有面阔七间的大门一座，在东北部折进的东廊中间又有门址一处，围绕殿堂和庭院的四周是廊庑建筑。

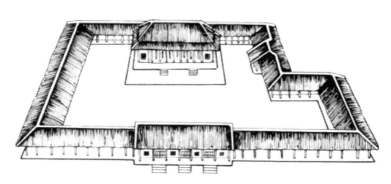

图2-13 一号遗址复原图

在一号遗址东北为二号宫殿基址，殿堂同样建在长方形基座上，可复原为面阔三大间、进深一大间带有只廊的宫殿建筑。殿堂南面是庭院，发现有地下排水管道。围绕殿堂和庭院有北墙、东墙、东廊、西墙、西廊，南面亦有廊和大门。大门中间是门道，两侧为塾。这种由殿堂、庭院、廊庑和大门组成的宫殿建筑格局，达到了一定的水平，对后世很有影响。又根据殿内发现若干埋有人骨和兽骨的祭祀坑，推测这座宫殿可能是宗庙建筑遗存。在古代，"凡邑有宗庙先

君之主曰都",因此这里是王都所在地。

2. 西周建筑

西周洛邑王城（见图2-14）位于今河南洛阳，遗址已荡然无存，只能依据《考工记》及其他文献大致推测。《考工记》记载："匠人营国，方九里，旁三门，城中九经九纬，经涂九轨，左祖右社，前朝后市，市朝一夫。"宫殿位于王城中央最重要的位置，将太庙和社稷挟于左右，说明西周时君权已凌驾于族权、神权之上，中国宫殿的总体格局已大体初定。

3. 宫殿建筑

已发掘周代建筑基址有山西岐山凤雏村和扶风召陈村两处。在山西岐山与扶风两县之间的周原是周朝的发祥地和早期都城遗址。周人自古迁至周原，此处一直是早周都邑。武王灭商后，将周原分封给周、召二公作采邑。在贺家村北，包括董家、凤雏村、朱家在内有一座周城遗址，云塘村亦有四方周城一座。

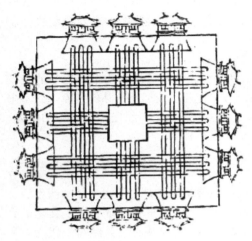

图2-14 《三礼图》中描绘的王城规划

凤雏建筑基址有两组：甲组建筑坐北朝南，面积1469平方米，是一座高台建筑。建筑分前后两进院落，沿中轴线自南而北布置了广场、照壁、门道及其左右的塾、前院、向南敞开的堂、南北向的中廊和分为数间的室（又称为寝）。中廊左右各有一个小院，室的左右各设后门。三列房屋的东、西各有南北的分间厢房，其南端突出塾外，在堂的前后，东西厢和室的向内一面有只廊可以走通，整体平面呈日字形。此处建筑的墙用黄土夯筑而成，一般厚0.58～0.75米。墙表与屋内地面均抹有以细砂、白灰、黄土混合而成的"三合土"。墙皮厚0.1厘米，表面坚硬，光滑平整。从基址上的堆积物推测，屋顶结构可能是采用立柱和横梁组成的框架，在横梁上承檩列椽，然后覆盖以芦苇束，再抹上几层草泥，厚7～8厘米，形成屋面，屋脊及天沟用瓦覆盖。此外这组建筑还附设有排水设施。乙组基址位于甲组西侧，坐北朝南，墙内发现有柱础石，建造结构与甲组宫殿相同。

岐山宫殿（见图2-15）是中国已知最早、最完整的四合院，已有相当成熟的布局水平。堂

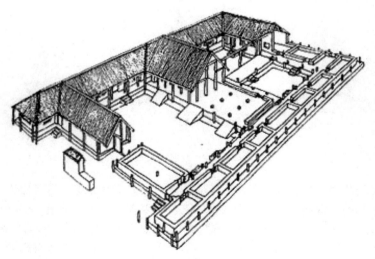

图2-15 岐山宫殿

是构图主体，最大，进深达6米，堂前院落也很大，其他房屋进深一般只达到它的一半或稍多，院落也小，室内和院落一般都有合宜的平面关系和比例。室内外空间通过只廊作为过渡联系起来。各空间和体量有较成熟的大小、虚实、开敞与封闭及方位的对比关系。这种四合院式的建筑形式，规整对称，中轴线上的主体建筑具有统率全局的作用，使全体具有明显的有机整体性，体现一种庄重严谨的特点。院落又给人以安定平和的感受。这种把不大的木构建筑单体组合成大小不同的群体的布局，是中国古代建筑最重要的群体构图方式，得到长久的继承。

4. 春秋、战国建筑

从春秋、战国开始，中国就有了建筑环境整体经营的观念。《周礼》中关于野、都、鄙、乡、闾、里、邑、丘、甸等的规划制度，虽然未必全都成为事实，但至少说明当时已有了系统规划的大区域规划构思。《管子·乘马》主张，"凡立国都，非于大山之下，必于广川之上"，说明城市选址必须考虑环境关系。

战国建筑可以河北平山中山王陵（见图2-16）为代表。它虽是一座未完成的陵墓，但从墓中出土的一方金银错《兆域图》铜版，即此陵的陵园规划图，仍可知它原来的规划意图。中山王陵有封土，同时在封土上又有享堂。据《兆域图》和遗址，复原其当初形制是外绕两圈横长方形墙垣，内为横长方形封土台，台的南部中央稍有凸出，台东西长达310余米，高约5米；台上并列五座方形享堂，分别祭祀王、两位王后和两位夫人。中间三座即王和两位王后的享堂，平面各为52米×52米；左右两座夫人享堂稍小，为41米×41米，位置也稍后退。五座享堂都是三层夯土台心的高台建筑，最中间一座下面又多一层高1米多的台基，体制最崇，从地面算起，总高可有20米以上。封土后侧有四座小院。整组建筑规模宏伟，均齐对称，以中轴线上最高的王堂为构图中心，后堂及夫人堂依次降低，使得中心突出，主次更加分明。中国建筑的群体组合多采用院落式的内向布局，但也有外向特点较强者，中山王陵虽有围墙，但墙内的高台建筑耸出于上，四向凌空，外向特点就很显著。封土台提高了整群建筑的高度，使得从很远就能看到，很适合旷野的环境，有很强的纪念特点，符合建筑与环境艺术设计理念。

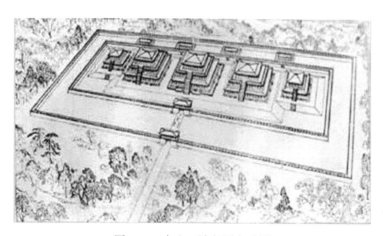

图2-16 中山王陵复原鸟瞰图

（三）先秦建筑技艺

商周是中国建筑的一个大发展时期，已初步形成了中国建筑的某些重要的艺术特征，如方整规则的庭院，纵轴对称的布局，木梁架的结构体系，由屋顶、屋身、基座组成的单体造型，屋顶在立面占的比重很大。春秋战国时期诸侯割据，各国文化不同，建筑风格也不统一。大体可归为以齐、晋为主的中原风格和以楚、吴为主的江淮风格，秦统一全国后建筑风格才趋于统一。

商代较大的建筑主体用木骨泥墙为承重墙，四周或前后檐另在夯土基中栽植檐柱，建一圈回廊或前后檐廊。并且商代已出现了夯土城墙，城市布局已初具雏形。在商代后期遗址的较小的建筑中，还出现了坯砌的承重山墙。西周都城中的宫殿情况不明，但周原遗址说明当时是以檩架为主梁架。建筑台基以草泥制土坯砌筑，西周中期已出现了面积达280平方米，最大面阔5.6米，全部瓦屋顶的大型木框架房屋，夯土墙只起保持稳定和围护作用；湖北宜昌发掘出的周代遗址则明确地说明干栏式结构已普遍应用。至此，中国古代建筑中使用木构架，采取封闭式有中轴线的院落式布局这两个主要特点已初步形成（但直到隋代以前仍有大量建筑是夯土承重墙的土木混合结构）。春秋战国时期的建筑木构成为主要结构形式，高台建筑发展，战国时期留下许多城市遗址，反映了当时城市建设的发达。许多城内留下了巨大的夯土台，证实了文献中"高台榭，美宫室"的记载。足见在百家争鸣的学术繁荣时代，建筑也未曾落后。现存一些战国时期的铜器上保存着线刻的建筑形象（见图2-17），是现知最古老的建筑立面图(也许是断面图)，有踏步或坡道、屋顶、柱、梁，根据细部仍可断定是纵架。

图2-17　战国漆器上的建筑形象

此时期建筑出现等级体制，设立了掌管土地，负责土地测量、道路工程，掌管土木建筑的官员"司空"，孔子在鲁国为官时就当过"司空"。

商代已出现了比较成熟的髹漆技术，并被运用到床、案类家具的装饰上。从出土的一些漆器残片上，可以看到丰富的纹饰，在红地黑花之外，还镶嵌象牙、松石等，其技术达到了很高水平。到战国时家具的制造水平有很大提高，尤其在木材加工方面，出现了像鲁班这样的技术高超的工匠。由于冶金、炼铁技术的改进，木材加工发生了突飞猛进的变革，出现了丰富的加工器械和工具，如铁制的锯、斧、钻、凿、铲、刨等，为家具的制造带来了便利条件。当时主要的家具品种是几、案等。其中木制品大部分都以油漆髹饰，一则为了美观，显示家具主人的身份和地位，二则是对木材起保护作用。当时人们的生活习惯是坐、跪于地上，所以几、案都比较低。在河南信阳出土的彩绘大床，是人们所能见到的最早的床形实物。早在商周时期就有使用屏风的记载，它起到分割空间、美化环境的作用，春秋战国时期，其制作和髹饰都已相当精美。

思考题

1. 简述青铜器的分类。
2. 简述商周青铜器的特点和代表作。
3. 简述青铜艺术风格之变。
4. 《人物御凤帛画》和《人物御龙帛画》的主题是什么？其艺术特色是什么？

第三章　秦汉美术

> **学习目标**

秦汉绘画艺术主要包括宫殿寺观壁画、墓室壁画、帛画及工艺装饰画四个部分。本章学习的目标在于了解秦汉绘画艺术的特点及其文化内涵，重点了解秦汉画像石与画像砖的分布区域以及绘画内容与绘画特点；其次了解认识汉代帛画的绘画特征及其对于中国绘画史的意义。

中国从秦朝建立，经西汉，至东汉灭亡这一时期的绘画艺术，在战国绘画发展的基础上，随着封建社会的日益巩固和上升，社会经济趋于繁荣和发展，而展现出新的面貌，更加重视绘画的政治功能和伦理教化作用。它将战国时期地域不同的绘画风格融合起来，形成雄厚博大、昂然向上的总的统一的时代风格。由于社会风俗习惯的改变，战国时期在绘画中占据主导地位的青铜器、漆器上的装饰性绘画，让位于纯绘画的宫殿壁画、寺观壁画、墓室壁画及与此相关的画像石、画像砖等。作为用于丧葬的丝织帛画继续流行，漆器上的绘画也得到进一步发展和提高。在对外交流中，不断吸收域外艺术的新因素。因此，秦汉绘画在题材内容和表现形式及技法方面，均较战国绘画有了巨大的丰富、提高和拓展，呈现出一派充满生机与活力的繁荣景象，为以后绘画艺术的发展奠定了坚实的基础，成为中国绘画史上的一个发展高潮。虽然文献中早有运用绘画装饰建筑的记载，其中也不乏关于战国壁画的描述，但绘画的广泛应用于宫室屋宇和墓室，无疑是在秦汉时期。

第一节　秦汉绘画艺术

秦汉时代的绘画艺术，大致包括宫殿寺观壁画、墓室壁画、帛画和工艺装饰画等门类。秦代的绘画，实物流传极为稀少。现在能够据以了解秦代绘画面貌的遗物，仅是历年来从陕西临潼、凤翔等地出土的模印画像砖，咸阳秦宫遗址出土的壁画残片、刻纹画像砖、建筑瓦当纹样，以及在其他地区发现的少量工艺品上的装饰图案等。汉代历时四个多世纪，是我国传统美术特定的民族精神与形式风格基本确立并得到进一步发展巩固的重要时期。汉代统治者非常重视绘画艺术，毛延寿、樊育、陈敞、刘白等都是后世知名的御用画工。

一、宫殿寺观壁画

秦汉时代的宫殿衙署，普遍绘制有壁画，但随着建筑物的陆续消亡几乎丧失殆尽。20世纪70年代发现的秦都咸阳宫壁画遗迹第一次使人们领略到了秦代宫廷绘画的辉煌。在秦宫遗址三号殿的长廊残存部分上，发现了一支由七辆马车组成的行进队列，每辆车由四匹奔马牵引；另一处残存的壁画则表现的是一位宫女。这些形象都是直接彩绘在墙上的，并没有事先勾画轮廓，可以被认为是中国传统绘画没骨法的最早范例。西汉的壁画则主要是为了标榜吏治的"清明"而创作的。王延寿的《鲁灵光殿赋》中记载了当时一个诸侯王所建宫殿里壁画的盛况。宣帝时更是在麒麟阁绘制了十一位功臣的肖像壁画，开了后世绘制功臣图的先河。此画像砖人物众多，画面密而不乱，构图严谨。在空隙处点缀两酒樽及两案，表示此图为杯盘尽撤、宴罢歌舞的场面。用简朴的浮雕，准确地刻画出人物形象，在浮雕的形象上添加线描，备觉精彩，

于古朴中见灵巧，线条遒劲肯定，勾勒熟练，富于起伏，粗细变化、转折顿挫有力，十分生动流畅，穿插在面之间，与面形成对比。点、线、面自然融合，极富韵律感，生动形象地为主题服务。与细腰女伎相对应的手执鼗鼓的男伎，神态诙谐、夸张、生动而传神。砖左有三人为杂技、歌舞、伴奏，一男子舒展姿势将起舞，整个画面充满热烈的气氛。

二、墓室壁画

秦代的墓室壁画遗迹，迄今尚未发现。但是汉墓壁画的发现，则早在20世纪20年代初就开始了。洛阳八里台的空心砖壁画，是有关西汉墓室壁画的首次重要发现。1931年，辽宁金县营城子壁画墓的清理，则揭开了东汉墓室壁画的面纱。在随后的数十年间，在全国各地又发现了四十余座壁画墓，为探讨汉代绘画艺术的发展状况，提供了最为重要的实物资料。这一时期，已发现的最为重要的壁画墓和墓室壁画有：属于西汉时期的河南洛阳的卜千秋墓壁画、洛阳烧沟六十一号墓壁画、陕西西安的墓室壁画《天象图》；属于新莽时期的洛阳金谷园墓壁画；属于东汉时期的山西平陆枣园墓壁画《山水图》、河北安平汉墓壁画、河北望都一号墓壁画以及在内蒙古和林格尔发现的壁画墓等。它们分别描绘了有关天、地、阴、阳的天象、五行、神仙鸟兽、一些著名的历史故事、车马仪仗、建筑及墓主人的肖像等，含意复杂，但大多是表现墓主人生前的生活以及对其死后升天行乐的美好祝愿，希望死者在艺人们营造的地下世界里享受富足的生活。

三、汉代帛画

汉代画在缣帛上的作品很多，但历经千年之后，遗存极少。目前最重要的发现有20世纪70年代分别出土于湖南长沙马王堆、山东临沂金雀山的汉墓中的西汉帛画。1972～1974年间，湖南长沙马王堆两座汉墓以及山东临沂金雀山九号汉墓的几幅彩绘帛的相继出土，丰富了汉代绘画的实物资料，弥补了汉初绘画的空白，使人们对于西汉绘画的实际面貌有了清晰的认识。其中以马王堆一号墓帛画最为成熟，是迄今发现的我国最早的工笔重彩画珍品，勾线匀细有力，飞游腾跃，与后人总结的"高古游丝描"相符；设色以矿物颜料为主，厚重沉稳，鲜丽夺目而又谐调；构图以密托疏，采用规整、均衡的图案结构与写实形象相结合的手法，主体突出，上下连贯，丰富而又奇变动人。在马王堆三号墓，还有3件值得注意的帛画作品。其一是藏在漆奁之内的气功强身图解，人物单个排列，以显示各自的健身体态，形貌服饰各自不同。另两幅分别张挂在棺室东西壁上，其内容被认为是表现统治者的"耕祠"活动，有车马仪仗之属，数以百计，可谓洋洋大观；构图上克服了先秦时期人物上下平列的手法，用俯视的角度来

图3-1　马王堆一号墓出土的帛画

描绘车马仪仗行列的全貌,这是现今所见最早的记录现实生活的大型绘画作品。马王堆一号墓(见图3-1)中出土的帛画的含意最为隐晦,学者们的解释极为多样,但一般都认为帛画的上部和底部分别描绘的是天界和阴间,中间两部分则表现的是死者轪侯夫人的生活场景。对墓主人及各种神禽异兽的刻画极为生动,勾线流畅挺拔,设色庄重典雅,显示了西汉绘画的卓越水平。此外,马王堆三号墓中的三幅帛画的重要性也不容忽视,除墓主人外,还描绘有"导引"、"仪仗"等内容,精美非常。金雀山汉墓的帛画内容与马王堆汉墓帛画相近,上有日月仙山,下有龙虎鬼怪,中间部分描绘的是墓主人的人间生活景象,此画"没骨"与勾勒相结合,反映了汉代绘画技法的多样性。

四、工艺装饰画

秦代的工艺装饰画,以湖北云梦睡虎地秦墓出土的双鱼单凤纹漆盂、江陵凤凰山秦墓出土的人物纹漆梳篦为代表;后者在梳篦的圆拱形柄部两面,分别描绘着歌舞、宴饮、角抵、送别等生动景象,人物婉约多姿,构图明快醒目。值得注意的秦代工艺绘画作品,还有今藏于美国克利夫兰美术馆朱绘贝壳内的车骑田猎画面,其四马驾一车的形制及画法,酷肖咸阳三号秦宫遗址壁画中的马车。这几件作品都是玲珑小巧之物,但是在方寸画面上,却显示出大匠风度,体现了秦代绘画的水平。

图3-2　漆绘铜镜

西汉漆画亦施于铜器装饰上,例如广西贵县罗泊湾出土提梁竹节铜筒和铜盆,外壁有漆绘的人物校武田猎纹,十分耐人寻味。西安白家口、红庙坡与广州象岗山南越王墓,先后出土三面彩绘或漆绘铜镜(见图3-2),其中以西安红庙坡出土的彩绘人物车马画像镜保存状况较好,彩绘分里外两圈:纽座旁的里圈,在浅绿的底色上,画蔓草团花图案;紧靠连弧纹的外圈,在朱红的底色上,画谒见、宴享、射猎、游归等生活景象,画面情节连贯,构图富于节奏,艺术水平颇佳。此外,河北定县西汉墓出土的错金银瑞兽流云纹铜管,图案内容丰富,物象生动活泼,代表西汉装饰性绘画构图饱满、格调富丽的特点。

第二节　秦汉画像石与画像砖

画像石主要发现于山东、江苏、安徽、四川、河南、陕西、山西等地,北京、河北、浙江等地也有零星发现。东汉画像砖主要发现于河南、四川,在河南、陕西等地也发现有战国至西汉的花纹空心砖。画像石的题材内容极其广泛丰富,概括来说主要有历史故事、神话传说和现实生活三大类。在艺术表现方面,制作者已经相当成熟地掌握了绘画艺术反映生活表达主题的基本技巧,特别是对历史故事的描绘,善于抓住故事发展高潮中有代表性的主要情节,出色地表达出故事情节的内容。画像砖石艺术是秦汉时期的重要美术遗存,对这一美术领域的研究,不但对我国绘画史的研究具有重大意义,而且对了解、研究秦汉时期的社会及文化状况也有极其珍贵的史料价值。

一、汉画像石

画像石是遗存丰富、很有特色的汉代美术史资料。艺术家们以刀代笔,在坚硬的石面上创作了众多精美的图像,用以作为建筑构件,构筑和装饰墓室、石阙等。全国发现的汉画像石数

以千计。据记载，画像石制作萌发于西汉武帝时期，新莽时有所发展，到东汉时进一步扩大，主要分布于山东、河南、陕西、四川及其周围地区；西汉晚期画像石以山东沂水鲍宅山凤凰刻石、山东汶上"路公食堂画像"为代表；新莽时期则以河南唐河冯君孺人画像石墓为代表，墓内刻30余幅画像，描绘现实生活及神怪异兽等。东汉前期画像石的代表作品有山东长清孝堂山石祠和南武阳石阙画石。东汉后期的画像石以山东嘉祥武氏祠最为著名。该石祠自宋代即为金石学家所重视，元代被水淹后埋在地下，至清乾隆时才重见天日。其中以武梁祠的画像石最为精美，皆用减地平雕加阴线刻的技法雕成，多为历史故事及神仙、奇禽异兽，技法高超。制作者善于抓取历史故事的矛盾冲突，并善于运用必要的景物以交代特定的环境，人物之间的呼应关系也处理得非常出色，如《荆轲刺秦王》。出土于成都羊子山一号墓，现藏于重庆市博物馆的《出行、宴乐画像石》为四川汉画像石的优秀代表作。

门楣画像石是东汉（公元25～220年）的建筑构件，高40厘米，宽196.5厘米，1996年陕西神木县大保当乡汉墓出土，陕西省考古研究所藏，浅灰色砂岩。画面减地刻，细部涂色加墨线勾勒，分上下两栏。上栏为狩猎图，是紧张激烈的射猎场面，左、右上角日月轮中分别绘玉兔、金鸟。下栏为车马出行图，一行三车。车队前后有导骑扈从三人。这批彩绘画像石是陕西画像石的全新资料。

二、秦汉画像砖

画像砖是秦汉时期的一种建筑装饰构件。秦汉至西汉初期，多用于装饰宫殿衙舍的阶基；西汉中期以后，主要用于装饰墓室壁面；东汉则是画像砖艺术的鼎盛时期。秦代的画像砖用模印和刻划两种方法制成，形状分大型空心砖和实心的扁方砖两类。临潼出土，今藏于陕西省博物馆的一块《侍卫、宴享、射猎纹画像空心砖》（见图3-3），是现存秦代模印画像空心砖的代表作。西汉画像砖则以河南洛阳的出土品为代表，以简洁有力、形象生动传神著称。东汉的画像砖以河南、四川两省出土最多。艺术造诣最高的是四川成都一带出土的东汉后期画像实心砖，画面一次模印而成，构图完整，大多表现现实生活情景，代表作有《弋射收获画像砖》（见图3-4）等。

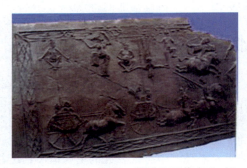
图3-3 《侍卫、宴享、射猎纹画像空心砖》

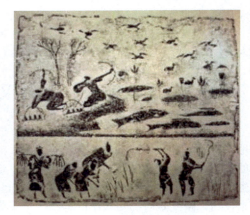
图3-4 《弋射收获画像砖》

第三节 秦汉雕塑艺术

秦汉时期是中国封建社会上升期，就文化传承来说，秦朝艺术仍旧体现出战国时期秦国关陇一带平朴写实的特色，而汉代则多承楚风，更具有浪漫、夸张的成分。体现在雕塑作品上，秦追求写实逼真，汉讲究写实生动。雕塑在建筑装饰、陵墓装饰和"明器"中发展，形成雕塑

史上的第一个高峰。

秦汉建筑装饰表现在宫室、苑囿、亭阁楼榭和陵墓神道建筑上。最为壮观的是被称为"世界第八大奇迹"的秦始皇陵出土的兵马俑。陵坑中整齐排列兵将俑、马俑、兵器等约8000件左右，气势恢宏，造型壮观，集中体现了那个时代的高大、雄健的风尚。从总体看，秦汉雕塑的风格特点是浑厚雄健，朴实厚重，庞大强壮，气魄宏大，体现出封建社会的上升期的积极向上、朝气蓬勃的精神风貌，具有崇高的力和数的巨大、超常的审美特征。

汉代雕塑作品的品种和数量相当丰富，呈现出的主体面貌浑厚简练、生动完整。

一、秦代陶塑兵马俑艺术

秦始皇兵马俑群如图3-5所示。秦始皇兵马俑是以秦军为原型而塑造的，艺术手法细腻、严谨、写实，手势、脸部表情神态各异，具有鲜明的个性和强烈的时代特征，标志着陶塑艺术的一个顶峰，为中华民族灿烂的古老文化增添光彩，是世界艺术史中光辉的一页。

陶制兵马俑，秦朝制作，出土于陕西临潼。俑，是我国古代墓葬中模仿人形而制作的一种随葬品，最早起源于东周，在秦汉和唐代最为盛行，其中陶俑的数量最多，艺术价值也最高。由于俑是代替活人殉葬的陪葬品，而早期的殉葬者都是社会下层人物，俑的形象无疑是当时现实生活的写照，体现了时代的风格，并具有创作自由、生动活泼等特点。它在中国古代雕塑艺术中占有十分重要的地位，也是中国古代雕塑区别于西洋雕塑的一个重要类型。举世闻名的秦始皇兵马俑位于秦始皇陵东垣外的临潼西杨村南边，约当东陵道之北侧约1.5公里处，占地14000多平方米。

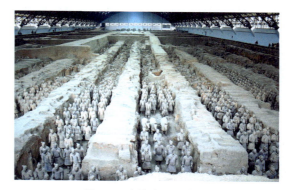

图3-5 秦始皇兵马俑群

秦俑艺术给人们留下的印象是深刻的，它那既写实而又精于提炼和传神的艺术表现手法，为后代所继承，可以说是我国古代雕塑史上的典范，也是世界人类文化宝库中的瑰宝；是我国统一后秦王朝强大武力的象征，也是当时生机勃勃的时代特征的完美体现。然而，这数以千计的大型陶俑，不仅在宏大的气势上给人以深刻印象，而且还在人物形象的刻画上达到了中国古代雕塑的一个高峰，表现出极高的写实技巧。这些陶俑一般高约1.80米，最矮的也有1.75米，最高的则达2米。它们几乎包括了各个等级和兵种的古代军人，从容貌到服饰上都不相同，形象极其生动自然，并且体现出因地域不同而具有的生理面貌上的细微差别和人物丰富的性格特点，同时，这些多样的容貌和性格，又都融合在全军庞大雄壮的气势之中，形成了高度的统一感。阵营中的陶马则以其矫健的肢体和警觉的神态显示了我国古代雕塑家对动物塑造的高超技术和深厚的工艺传统。从散落在周围的腐烂的木头和青铜遗迹来看，所有这些陶俑原本都装备了实战中使用的矛、戈、剑和弓弩等兵器。像这种规模巨大，在思想性和艺术性等多方面都有很高水平的雕塑艺术，不论在我国还是在世界的历史上都是罕见的，被誉为"世界第八大奇迹"。

2000多年前，秦代的艺术工匠们制作完成的这批地下大军，本是用绚丽多彩的颜色装扮起来的。遗憾的是，由于经过火焚和自然的破坏，今天人们已看不到它们那色彩绚丽的全貌。但是绝大部分陶俑和陶马身上仍有颜色的残迹，个别的色彩仍然比较完整，艳丽如新。如1999年秋，在秦俑二号坑挖掘出土的几件跪射俑，其彩绘有红、有蓝、有绿，美丽无比。陶俑身上彩绘的种类有朱红、大红、紫红、粉红、深绿、粉绿、粉紫、天蓝、中黄、橘黄、黑、白、赭等十余种。颜色采用矿物颜料。秦俑彩绘的特点，一是色调明快、绚丽，二是运用强

烈的对比色。秦俑衣着以大红、大绿、粉紫、天蓝等色为主要服色，另外，也十分注意衣服的装饰，领口、襟边、袖口等都镶有彩色衣缘，鞋口沿、靴梁上也押着花边，鞋带、冠带也都是彩色的绦带。服色艳丽，色调热烈。服装上下身的搭配自不必说，就陶俑铠甲来看，赭黑色甲片配着白色或朱红色甲钉、朱红色甲带，越发显得色彩鲜明，使军队的阵容威武而雄壮。在绘与塑的关系上，注意到二者互相补充、配合，显示了绘塑结合、相得益彰的艺术效果。

二、汉代雕塑艺术

中国西汉和东汉的雕塑作品，主要包括石刻、玉雕、陶塑、木雕和铸铜等品种。当时，雕塑艺术应用范围非常广泛，表现技巧迅速提高，举凡大型纪念性石刻、园林装饰雕塑、各种明器雕塑及实用装饰雕塑等方面，均有显著发展，留存至今的汉代雕塑遗物极为丰富。

"汉承秦制"，汉代明器雕塑的制作开始规范化、制度化，形体上虽不如秦代高大，但表现物件上却比秦代丰富。人物的塑造比秦代富于动感，姿态也有了较多的变化，东汉明器雕塑在题材内容、制作材料以及分布地区等方面都有了进一步的扩展，出现了大量形形色色，表现各种生活劳动场景的俑，以及楼、坞、堡等模型，在题材内容上更趋于生活化，更真实广泛，具体表现各种生活场景。同时还表现出鲜明的地区特色和民间风貌，如体现巴蜀风情的身背竹筐的劳动妇女俑，与袒膊赤足、抱鼓，眉飞色舞表演的说唱俑（见图3-6）。

1. 马踏匈奴（见图3-7）

图3-6 说唱俑

图3-7 马踏匈奴

现存霍去病墓石刻共有16件，均以花岗岩雕成，以动物形象为主，烘托出霍去病生前战斗生涯的艰苦。霍去病墓石刻群雕在中国雕塑史上有着十分重要的地位。不仅因为它年代久远，是整个陵墓总体设计不可分割的一部分，更重要的在于它打破了汉代以前旧的雕刻模式，建立了更加成熟的中国式纪念碑雕刻风格，具有划时代的意义。这些作品以其简洁的造型，粗犷的风格，宏大的气势，寄托了对英雄的歌颂和哀思，也反映了正处于上升时期的汉朝统治阶级那生机勃勃的精神面貌。霍去病墓的石刻群雕，是中国古代雕塑艺术发展史上的一座里程碑，对后世陵墓雕刻的艺术风格产生了极其深远的影响，是汉代以后中国古代大型纪念碑雕刻的典范之作。

马踏匈奴表现的是和汉代名将霍去病生死相依的马。霍去病在生前就是骑着这匹马征战厮杀，立下战功的。石马实际上是霍去病的象征。石马形态轩昂，英姿勃发，一只前蹄把一个匈奴士兵踏倒在地，手执弓箭的士兵仰面朝天，露出死难临头的神情。艺术家的动静结合，形

象地表现了汉帝国的强盛而不可撼动。艺术家用一人一马，高度地概括了霍去病戎马征战的丰功伟绩。战马剽悍、雄壮，镇定自如，巍然挺立。与之对比的是，昔日穷凶极恶的匈奴士兵此时仰首朝天，蜷缩在马腹之下，虽已狼狈不堪，仍然凶相毕露，面目狰狞，手持弓箭，企图垂死挣扎。作品通过简要、准确地雕琢，尤其是在马的腿、股、头和颈部凿刻了较深的阴线，使勇敢而忠实的战马跃然而出，又好像纪念碑一般持重圆浑。这一作品把圆雕、浮雕、线雕等传统手法结合成一体，既自由，又凝练，既保持了岩石的自然美，又富于雕刻艺术美。用今天的话说，是一件现实主义与浪漫主义相结合的作品，同时，又含有象征主义的构思。在2000多年前，古代雕刻家经过敏锐的观察和周密的考虑，用精湛的技艺，为人们留下了辉煌的艺术丰碑，霍去病墓石刻是汉代艺术质朴、深沉、雄大艺术风格的典范。

2. 马踏飞燕（见图3-8）

马踏飞燕是1969年在甘肃武威的一座东汉墓中出土的。这件古代青铜作品，创作于公元220年前后，高34.5厘米，长41厘米。这件2000年前制作的铜奔马，造型生动，铸造精美，比例准确，四肢动势符合马的动作习性，为中外的许多考古学家和艺术家叹为观止。奔马正昂首嘶鸣，举足腾跃，一只蹄踏在一只飞翔的燕子身上。从力学上分析，飞燕位于奔马重心、正下方，燕鸟双翅张开，加强了雕像支点的稳定感。这种浪漫主义手法表现了骏马矫健的英姿，具有风驰电掣的气势。既有力的感觉，又有动的节奏，以其强烈的感染力激发出人们丰富的联想。马踏飞燕是中国青铜艺术的一朵奇葩。

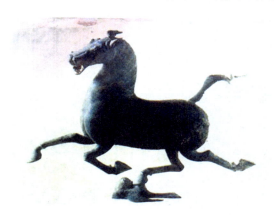

图3-8　马踏飞燕

第四节　建筑艺术与工艺美术

一、建筑艺术

秦汉建筑在商周已初步形成的某些重要艺术特点基础上发展而来，秦汉的统一促进了中原与吴楚建筑文化的交流，建筑规模更为宏大，组合更为多样。

秦汉建筑类型以都城、宫殿、祭祀建筑（礼制建筑）和陵墓为主，到汉末，又出现了佛教建筑。都城规划由西周的规矩对称，经春秋战国向自由格局演变，又逐渐回归于规整，到汉末以曹操邺城为标志，已完成了这一过程。宫殿结构严谨，规模宏大。祭祀建筑是汉代的重要建筑类型，其主体仍为春秋战国以来盛行的高台建筑，呈团块状，取十字轴线对称组合，尺度巨大，形象突出，追求象征含义。

秦汉建筑艺术总的风格可以"豪放朴拙"四个字来概括。屋顶很大，已出现了屋坡的折线"反字"，即以后"举折"或"举架"的初步做法，但曲度不大；屋角还没有翘起，呈现出刚健质朴的气质。建筑装饰题材多为飞仙神异和忠臣烈士，古拙而豪壮。

长城原是战国时期燕、赵、秦诸国加强边防的产物。当时，居于中国北部大沙漠的匈奴时时南侵，为了对付这种侵扰，北方各国便各自筑城防御。秦时始皇帝派大将蒙恬率30万大军北伐匈奴，又将原来燕、赵、秦三国所建的城墙连接起来，加以补筑和修整。补筑的部分超过原来三国长城的总和，秦长城"起临洮（今甘肃岷县），至辽东，延袤万余里"，是古代世界上最伟大的工程之一。

汉长安城遗址位于西安龙首塬北坡的渭河南岸汉城乡一带，距今西安城西北约5公里。其作为都城的历史近350年。

两汉时期可谓中国建筑青年时期，建筑事业极为活跃，史籍中关于建筑之记载颇丰，建筑组合和结构处理上日臻完善，并直接影响了中国两千年来民族建筑的发展。然而由于年代久远，至今没有发现一座汉代木构建筑。但这一时期建筑形象的资料却非常丰富，汉代屋墓的外廊或是庙堂、外门、墓内庞大的石柱、斗拱，都是对木构建筑局部的真实模拟，寺庙和陵墓前的石阙都是忠实于木构建筑外形雕刻的，它们表示出木构的一些构造细节。但这些"准实例"唯一的不足之处是无法显示室内或内部构造。但大量的汉代画像砖、画像石和明器，对真实建筑的形象、室内布置以及建筑组群布局等方面都作出了形象具体的补充。

阙，是我国古代在城门、宫殿、祠庙、陵墓前用以记录官爵、功绩的建筑物，用木或石雕砌而成。一般是两旁各一，称"双阙"；也有在一大阙旁再建一小阙的，称"子母阙"。古时"缺"字和"阙"字通用，两阙之间空缺作为道路。阙的用途表示大门，城阙还可以登临瞭望，因此也有把"阙"称为"观"的。

现存的汉阙都为墓阙。高颐阙位于四川雅安市城东汉碑村，是我国现存30座汉代石阙中较为完整的一座。它建于东汉，是东汉益州太守高颐（见图3-9）及其弟高实的双墓阙的一部分。东西两阙相距13.6米，东阙现仅存阙身，西阙即高颐阙保存完好。高颐阙造型雄伟，轮廓曲折变化，古朴浑厚，雕刻精湛，充分表现了汉代建筑的端庄秀美。它经历1700多年的风雨剥蚀和地震仍巍然屹立，亦反映出汉时精湛的工艺水平。

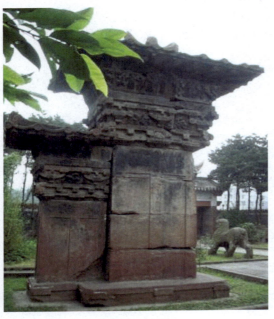

图3-9　汉阙

汉代建筑组群多为廊院式布局，常以门、回廊衬托最后主体建筑的庄严重要，或以低小的次要房屋，纵横参差的屋顶，以及门窗上的雨塔，衬托中央主要部分，使整个组群呈现有主有从，富于变化的轮廓。

汉陵基本上和秦陵差不多，也是人工筑起的巨大四棱锥形坟丘（上方）。坟丘上建寝殿供祭祀，周以城垣，驻兵，设苑囿，迁富豪至陵邑，多半死前筑陵，厚葬，并以陶俑殉。东汉时废陵邑，但坟前立碑、神道、墓阙、墓表，使纪念性增强。墓结构技术亦大有进步，防水防雾，且出现空心砖墓，砖穹窿，取代了木椁墓；墓的平面布局受住宅建筑影响而渐趋复杂。

二、工艺美术

进入秦汉时期，陶瓷工艺又有进一步提高。随着陶瓷进入生活领域的进一步扩大，使陶瓷的品种、产量也随之增加，工艺技术也日趋提高，逐渐成为汉代工艺美术中的一个重要领域。此时北方出现了釉陶，这是一种涂有黄绿色低温铅釉的陶器，其品种有壶、奁、盒、博山炉等。其中以釉陶壶最具特色，其造型为鼓腹、长颈、盘口，并饰浮雕狩猎纹或兽面纹等纹样，非常精美。在南方则有青釉陶，此种釉陶，火度高，釉度较硬，又称为硬釉陶。彩绘陶在汉代也获得很大发展，品种有壶、盒、碗、炉、奁等，主要用作明器，色彩丰富，常绘以几何纹及人物、动物等。汉代的瓷器以青瓷为主，亦有黑瓷等，产地多在南方，是在与陶器共烧的基础

上发展起来的。其产品多为日用器皿，纹饰简朴，且往往挂釉不到底。此时陶塑亦有所发展，题材极广，有人物、百兽、建筑、舟车等，均富有重大成就。

（一）染织工艺

染织工艺在汉代有飞跃性的发展。国家设有专门官员负责生产，作坊有官营和私营两种，从业人员和品种数量均超过前代。

1. 丝织

产地以山东、四川为主，品种有锦、绫、绮、罗、纱、绢、缣、缟、纨等。织造方法有平纹、斜纹和罗纹等，其中以织锦最有代表性。汉锦是一种经丝彩色显花的丝织品，又称为经锦，其纬线只用一色，经线则多至三色，分别为地色、花纹和轮廓线。湖南长沙马王堆汉墓出土有大量织锦，为汉代织锦的代表。汉代丝织品的花纹有云气纹、动物纹、花卉纹、几何纹及文字纹等。

2. 印染

此项工艺较为发达，官方设有专门机构。其印染依工艺的不同，有涂染、浸染、套染和媒染之分。所用染料分植物染料和矿物染料两类，所染织物色彩丰富，名称繁多。仅新疆民丰出土的丝织品的色彩就有大红、绿、紫、茄酱、藕荷、古铜、绿、蓝、翠蓝、湖蓝、缃色、浅驼、黄等数十种之多。而马王堆汉墓出土的丝织品色彩亦达30余种。

3. 刺绣

这一时期刺绣针法多用辫绣，或称为锁子绣。绣品在新疆民丰、河北五鹿充、长沙马王堆等地均有出土，以后者出土最为丰富。其绣法除辫绣外，还有信期绣、长寿绣、乘云绣、云纹绣、棋纹绣、铺绒绣等。另外，汉代的布和毛织工艺也很发达。前者以四川为最有名，后者多产于西域地区，新疆等地出土的毛织品上有龟甲纹、条纹及人物葡萄纹等。

（二）漆器工艺

秦代漆器品种据考古发掘可知有漆盒、漆盂、漆奁、漆壶、漆卮、漆樽、漆耳环、漆勺、漆匕、漆木梳等器物，均为木质胎，大都里红外黑，在黑漆上绘有红色或赭色花纹，纹饰有人物和动物等。人物纹有音乐歌舞和相扑摔跤等场面，生动自然。漆器上大都有书写或用针刻、烙印上的字铭，如"咸亨"、"陂里"、"朱工"、"许市"等名称，有的是其产地名，有的为机构名，也有的是工匠姓名。其漆器以湖北云梦县睡虎地和江陵县凤凰山秦墓出土最多、最精美。

汉代漆器又有了很大发展，达到了鼎盛时期。当时中央政府设有专门的管理机构，地方上也设有工官负责具体的生产管理。其器物设计制作多从实用出发，分工很细，有上工、漆工、画工、雕工等；漆胎多为木质，也有夹纻胎和竹胎，其品种较前代有所增加，有盒、盘、匣、案、耳环、碟、碗、奁、箱、梳、尺、唾壶、面罩、棋盘、虎子等；色彩以红黑为主，造型丰富，变化多端，纹饰清新华美，有云气纹、动物纹、人物纹、植物纹、几何纹等；装饰手法有彩绘、针刻、铜扣、贴金片、堆漆等，产地遍布全国。

另外汉代画像石，以人物、动物、植物为主要纹饰，古朴生动，矫健大方。其方法多为剔地突起的浅浮雕法，也有采用线刻的形式，画像石以山东、河南两地出土最多。玉雕的制作技艺也大有提高，发展了透雕、刻线、浮雕等加工方法，所雕物品多精巧玲珑。琉璃、木器、编织等也各具特点。

思考题

1. 总结汉代画像石、画像砖的发展状况和特点。
2. 简述汉画像砖石的艺术手法。
3. 简述秦始皇兵马俑的艺术特点。
4. 简述汉代石雕艺术的特点。
5. 简述秦汉建筑的主要特征及其成就。

第四章　魏晋南北朝美术

● 学习目标 ●

本章学习的目的在于通过对魏晋南北朝时期的社会及文化状态的了解，深刻认识这一时期的绘画艺术。重点是对这一时期新兴绘画流派及其代表画家与代表作品的了解，包括对绘画内容与绘画艺术风格以及以谢赫与顾恺之艺术思想为代表的新的绘画理论的认识。

第一节　建筑艺术

从东汉末年经三国、两晋到南北朝，是我国历史上政治不稳定、战争破坏严重、长期处于分裂状态的一个阶段。在这300多年间，社会生产的发展比较缓慢，在建筑上也不及两汉期间有那样多生动的创造和革新。但是，由于佛教的传入引起了佛教建筑的发展，高层佛塔出现了，并带来了印度、中亚一带的雕刻、绘画艺术，不仅使我国的石窟、佛像、壁画等有了巨大发展，而且也影响到建筑艺术，使汉代比较质朴的建筑风格，变得更为成熟、圆淳。

一、石窟艺术

我国石窟绝大多数分布在北方。最初是沿汉通西域路线分布的，后又扩展到了中原和南方；在西至新疆，东及山东，北抵辽宁，南达浙江的广大地域内，如今都有石窟发现。

年代较早的大约是新疆拜城东南的克孜尔石窟，其约开凿于东汉晚期，但多数是十六国和北朝以后开凿的。北魏至唐，系我国石窟的鼎盛期，宋后即衰。

石窟传入中国后，经短时间的消化，便走上了中国化的道路。新疆一带的石窟，大都保留了若干当地民族传统建筑的特征。如圆拱形窟门和佛龛（库车县森木撒姆千佛洞）、斗八式窟顶（拜城县赫色尔千佛洞）、穹隆形窟顶（焉耆明屋）等，这些特征至今仍在维吾尔族、哈萨克族、塔吉克族建筑中存留着。

进入中原后，又发生了许多变化，北魏早期，如云冈的昙曜五窟（第16~20窟），是以造像为主的草庐形；北魏中期以后，多在中心设一个方柱，窟顶雕作木构建筑式样（平棊人字坡）。中心方柱最初可能与印度支提窟塔有关，但也很可能受到了我国传统建筑墓葬的影响，汉代许多祠庙和墓葬都常在建筑物中心设置一个称为"都柱"的柱子。北魏晚期至隋，逐渐去掉了塔柱，改成了大厅堂式。到了唐代，石窟竟完全成了佛殿的厅堂。

1.云冈石窟（见图4-1）

云冈石窟位于山西大同西郊16公里处的武州山南麓，现存洞窟45个，现存造像51000余尊。

从文成帝和平元年（公元460年）至献文帝皇兴五年（公元471年）为云冈石窟建造的第一阶段。此间北魏政权稳固，社会比较安定，造像活动也处于兴盛状态，有名的昙曜五窟就是这个时期建造的。昙曜五窟中第18、第19、第20三窟在全云冈石窟中开窟最早。第19窟为这

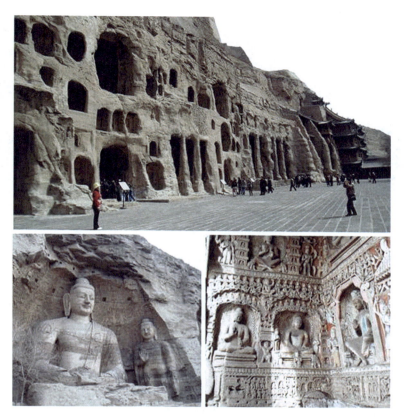

图 4-1 云冈石窟

一组的中心窟,内容为三世佛。主尊释迦牟尼坐像高 16.8 米,偏袒右肩。另二身倚坐佛雕在左右耳洞中,均高 8 米。第 20 窟正中雕释迦牟尼坐像,着右袒袈裟,结跏趺坐,高 13.7 米。两侧雕二立佛,构图呈金字塔形。第 18 窟居中主尊立像毗卢舍那,身披千佛袈裟,偏袒右肩,右手按衣结于胸前,左手自然下垂。第 17 窟正中雕交脚弥勒像,高 15.6 米,着偏袒左肩袈裟,薄衣贴体。第 16 窟雕释迦牟尼立像,高 13.5 米,褒衣博带,施与愿印(即一手持施与财物之印)。昙曜五窟的开凿,主要目的是为皇帝祈福,因此追求皇权与神权结合的艺术境界,成为五窟造像的突出特点。

孝文帝迁都(公元 494 年)之后,营建石窟的中心转移到了洛阳,云冈的开窟活动进入末期。目前发现最晚的纪年题记为延昌五年(公元 516 年)。

2. 敦煌石窟(见图 4-2)

敦煌石窟是敦煌郡内诸石窟的总称,包括敦煌莫高窟、西千佛洞、安西榆林窟、东千佛洞及肃北蒙古族自治县五个庙石窟等。其中莫高窟建窟最早,规模最大,内容最丰富。其余诸窟,均系莫高窟的分支。

莫高窟在今甘肃敦煌县城东南 25 公里的鸣沙山与三危山之间的断崖上,开凿于前秦建元二年(公元 366 年),一说开凿于晋永和九年(公元 353 年)。历经北凉、北魏、西魏、北周、隋、唐、五代、宋、西夏、元等朝代,一千多年间凿窟建寺活动从未中断。现存洞窟 492 个。木构建筑多已毁灭,仅存唐宋木构窟檐 5 座,彩塑 2000 余躯,壁画 45000 余平方米。

据敦煌发现的《沙洲志》云,其始凿于晋穆帝永和九年(公元 353 年),又据唐武则天圣历二年(公元 698 年)李怀重修莫高窟碑,系前秦苻坚建元二年(公元 366 年)由沙门乐僔开凿,谓之莫高窟。但这最早的莫高窟早已不复存在,今存最早者属北魏中期。

第四章 魏晋南北朝美术

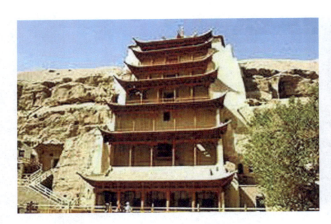

图 4-2　敦煌石窟

3. 洛阳龙门石窟（见图 4-3）

龙门石窟位于河南洛阳之南 13 公里的龙门山。北魏孝文帝于太和十年（公元 494 年）由平城迁都洛阳，于是龙门继云冈之后而成为皇室贵族开窟造像的活动中心。孝文帝元宏（公元 467～500 年）推行汉化的结果，使得龙门北魏的造像一改云冈一期形象特征，除古阳洞中个别龛像和魏字洞造像因系迁都前所建，尚保留一期特征外，其他均明显汉化。古阳洞主尊及胁侍菩萨，宾阳中洞、火烧洞、莲花洞、石窟寺洞等都是这个时期开凿的。

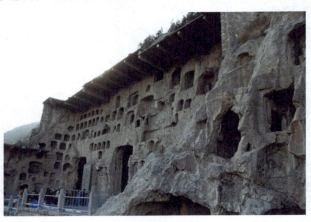

图 4-3　洛阳龙门石窟

4. 麦积山石窟

麦积山石窟在甘肃天水市东南 45 公里处，秦岭山脉西端。现存窟龛 194 个，泥塑像、石雕像 3000 余身，壁画 1300 多平方米。据今存第 115 窟张元伯造麦积石室一区并发愿文墨迹，此处造像始于宣武帝景明三年（公元 502 年）9 月，但从造像风格看应始于十六国。

麦积山石窟属全国重点文物保护单位，始建于十六国后秦姚兴时期（公元 394～416 年），后来经过十多个朝代的不断开凿、重修，遂成为我国著名的大型石窟之一，也是闻名世界的艺术宝库。

"麦积山者，北跨清渭，南渐两当，五百里岗峦，麦积处其半，崛起一块石，高百万寻，望之团团，如农家积麦之状，故有此名"。

麦积山石质皆为紫褐色之水成岩，其山势陡然起独峰，最初有许多天然之岩洞。它的海拔 1742 米，山顶距地面 142 米。由于麦积山山体为第三纪沙砾岩，石质结构松散，不易精雕细镂，故以精美的泥塑著称于世，绝大部分泥塑彩妆。被雕塑家刘开渠誉为"东方雕塑陈列馆"。

麦积山石窟的一个显著特点是洞窟所处位置极其惊险，大都开凿在悬崖峭壁之上，洞窟之间全靠架设在崖面上的凌空栈道通达。游人攀登上这些蜿蜒曲折的凌空栈道，不禁感到惊心动魄。古人曾称赞这些工程："峭壁之间，镌石成佛，万龛千窟。碎自人力，疑是神功。"附近群众中还流传着"砍完南山柴，修起麦积崖"，"先有万丈柴，后有麦积崖"的谚语。可见当时开凿洞窟、修建栈道工程之艰巨、宏大。

大致可分三期。一期为前秦至北魏孝文帝太和改制前（约公元384～494年），塑造手法接近云冈昙曜五窟。二期自太和年间至北魏亡（约公元495～534年）。此间由于孝文帝推行汉化政策，民族间进一步融合，南朝文士风度直接影响到北朝艺术。三期为北周至隋统一（约公元557～581年）。此间出现了麦积山凿窟以来规模最大、结构最宏伟的崖阁式大窟，如位于东崖最高处的第4窟（俗称七佛阁、散花楼）。北周时期更多的是流行中小窟龛，北周造像特点明显，完全摆脱北魏以来流行的那种秀骨清相形，代之以敦厚壮实的崭新风格。隋继承北周传统而更趋简化。

综观南北朝的石窟艺术，可以明显地看出，作为外来艺术，初被引入中国时，开始总不免带有生吞活剥的成分，但很快就中国化了，从洞窟形制到形象服饰乃至精神气质，都换成了中国人熟悉的式样。佛教艺术追求的是一种崇高美，它要为人们创造一个倾心向往的彼岸世界，佛教形象是可敬可亲但又是可望而不可及的神秘群体，佛教石窟圣地几乎都无一例外地选择在远离闹市的幽僻之处，因为环境本身容易引起人们对另一世界的联想。佛教教义宣扬众生平等，可是佛国世界却等级森严，在艺术处理上采取了"不平等"的形式：佛居中心位置，弟子、菩萨、天王、力士等侍立两旁，如众星托月。主尊一般个体大，形体厚，表面平，形式稳，与其严肃的表情相一致，而弟子或菩萨一般则个体小，形体薄，表面圆，体态富动感，与其轻松的表情相统一，构成了主次分明、动静相间的整体，取得了感化人心的效果。

二、佛塔艺术

随着佛教的流传，在不同的地区，又演变出了许多不同的形式。流传到新疆一带时，出现了一种方形基坛上加圆形穹隆的结构，其方坛中空成内室，穹隆为半球状，也是中空的，上面加有刹杆，这种塔即是《魏书·释老志》所云"庙塔"，就应是一种"精舍"，已非印度窣睹波（即印度塔）原型。

我国早期的塔，无论是木塔还是砖石塔，与"精舍"是比较接近的，归结起来主要有楼阁式、密檐式和亭阁式三种类型。

1. 楼阁式

楼阁式是原印度塔与原东汉多层木构楼阁相结合的产物，原印度塔在此已缩小成了塔刹。

我国古代的多层木构技术早在战国秦汉时期就达到了较高水平。《汉书》卷二十五《郊祀志下》谈到过一种"井干楼，高五十丈"。颜师古注引《汉宫阁疏》说它是状如井上木栏，积木而成的高楼。魏晋南北朝时，人们把此技术用到了佛塔构筑上，使此种楼阁式佛塔成了我国早期佛塔的主流。

2. 密檐式

其始出现于公元3世纪的印度，传入中国后又发生了一些变化。主要特点是底层塔身较高，其上施5～15层密檐，塔檐紧密相接。与楼阁式同样，也是一种多层建筑；不同之处是，因其檐密窗小，又无平座栏杆。故只有少部分可以登临，且效果不佳。建筑材料一般用砖、石。

保存下来的年代最早的密檐式塔是河南嵩山嵩岳寺砖塔。其建于北魏正光四年（公元523年），高39.5米；底层直径约10.6米，内部空间直径5米，计15层；塔的整体为炮弹形，塔身平面为十二边形，底层转角用八角形倚柱，门楣及佛龛上已用圆拱券；非仿木结构，而且依砖的性能砌造短檐，未用斗拱，塔心室为八角形直井，以木楼板分为10层。由下往上密檐间距离逐层缩短，与外轮廓收缩配合良好，使塔身显得稳重又秀丽。

3.亭阁式

佛塔是为埋藏舍利,供佛徒绕塔礼拜而建,具有圣墓性质。传到中国后,其缩小成塔刹,与中国东汉已有的各层木构楼阁相结合,形成了中国式的木塔。除木塔外,还发现有石塔和砖塔。

三、园林建筑艺术

我国自然式风景园林约产生于先秦时期,秦汉时代便有了一定发展,但当时的造园活动大抵是以皇家园林为主的,为的是狩猎,从事各种小型生产活动以及求仙,其次才是游览。私家园林较少,从内容到规模,皆意欲模仿皇家园林。

两晋南北朝时,这种情况就发生了很大的变化。主要表现在以下几个方面。

(1) 私家园林在南北朝比较兴盛,造园活动逐渐普及起来,并出现了私家园林与皇家园林并行发展的局面。

(2) 园林造景由前代的粗犷摹仿或者利用自然山水,发展到在园林中再现一个提炼了的、典型化了的自然。这两方面充分说明,我国风景式园林已发展到了一个新的阶段。产生这一变化的原因可从多方面分析,其中比较值得注意的是因社会动乱而滋长起来的及时行乐思想,和寄情于山水的倾向。十分遗憾的是,魏晋南北朝园林遗址早已湮灭无存,故只能从文献记载中得到一些资料。

第二节 绘画艺术

绘画理论著作的出现是绘画发展到一定阶段的必然要求,顾恺之和谢赫的理论是这一时期的代表,而重气韵,重表现人物的风貌、气质,重人物的传神写照是这种理论的精髓,它既是特定时代的产物,又对整个封建社会的绘画产生很深的影响。

魏晋南北朝是山水画和花鸟画的萌芽时期,人物画已达到成熟。从著录中可以了解到有单纯描绘的花鸟作品,但至今尚无实物资料证实已形成独立的花鸟画,看来花鸟画当时只处于孕育阶段,发展得要比山水画为晚。有关山水画的著录、著述则较多,山水画的发展和当时玄学思想的盛行、玄学之士标榜隐逸有关,也和江南秀丽的山水给人以自然美的享受相关。

一、著名画家

魏晋南北朝是我国绘画艺术的初步成熟阶段。人物画已达到成熟,并涌现出一批各具风范的名家。如东晋的顾恺之、刘宋的陆探微、南齐的张僧繇、北齐的杨子华和曹仲达等。题材范围有所扩大,除服务政教和宣扬佛教的内容外,还有流行与文艺佳篇相配合的故事画、描绘现实生活的风格画等。表现能力有较大提高,由简略变为精微,造型准确,注意传神,甚至六法备赅。

1.顾恺之

东晋画家,绘画理论家,诗人。字长康,小字虎头。晋陵无锡(今属江苏省)人。曾任参军、散骑常侍等职。出身士族,多才艺,工诗词文赋,尤精绘画。擅肖像、历史人物、道释、禽兽、山水等题材。画人物主张传神,重视点睛,认为"传神写照,正在阿堵(指眼睛)中"。注意描绘生理细节,表现人物神情,画裴楷像,颊上添三毫,顿觉神采焕发。善于利用环境描绘来表现人物的志趣风度。画谢鲲像于岩壑中,突出了人物的性格志趣。其画人物衣纹用高古游丝描,线条紧劲连绵,如春蚕吐丝,春云浮空,流水行地,自然流畅。顾恺之的作品无真迹传世。流传至今的《女史箴图》(见图4-4)、《洛神赋图》(见图4-5)、《列女仁智图》等均为唐宋摹本。

顾恺之在绘画理论上也有突出成就,今存有《论画》、《画云台山记》两篇画论。提出了传神论、以形守神、迁想妙得等观点,主张绘画要表现人物的精神状态和性格特征,重视对所绘对象的体验、观察,通过形象思维即迁想妙得,来把握对象的内在本质,在形似的基础上进而

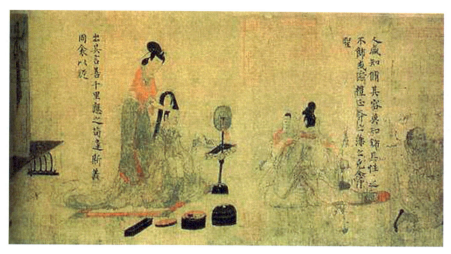

图4-4 《女史箴图》

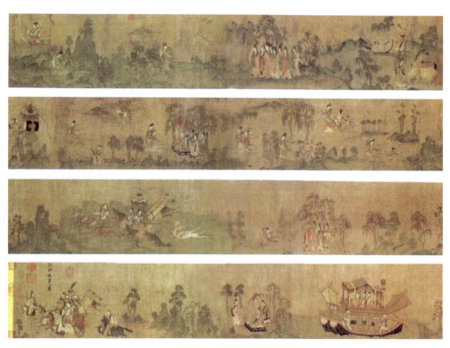

图4-5 《洛神赋图》

表现人物的情态神思，即以形写神。顾恺之的绘画及其理论上的成就，在中国美术史上占有极其重要的地位。顾恺之著有《启蒙记》3卷，另有文集20卷，均已佚。但仍有一些诗句流传下来，如"千岩竞秀，万壑争流，草木蒙茏，若云兴霞蔚"等，细致生动地描写了江南的秀丽景色，充满诗情画意。

2.谢赫

公元479~502年，中国南朝齐梁间画家，绘画理论家。擅长作风俗画、人物画。著有《画品》，为我国最早的绘画论著。提出中国绘画上的"六法"，成为后世画家、批评家、鉴赏家们所遵循的原则。

他提出绘画的"六法"是：一、气韵生动；二、骨法用笔；三、应物象形；四、随类赋彩；五、经营位置；六、传移模写（或作"传模移写"）。"气韵生动"是指表现的目的，即人

第四章　魏晋南北朝美术

物画要以表现出对象的精神状态与性格特征为目的。顾恺之的关于绘画艺术的言论,以及魏晋以来人们对于人物的鉴赏评论所一致强调的人的精神气质的生动的表现是谢赫提倡"气韵生动"的根据。"骨法用笔"主要是指作为表现手段的"笔墨"的效果,例如线条的运动感、节奏感和装饰性等。从古代画论中可见古代画家和评论家对这一点的重视。"应物象形、随类赋彩、经营位置"是绘画艺术的造型基础:形、色、构图。"传移模写"是学习绘画艺术的方法:临摹,也是复制的方法。关于临摹,古代有很多不同的技术,是一个画家所必须熟悉的。由此可见,"六法"是以古代绘画实践经验提高为理论。关于"六法",过去存在着若干混乱的看法。或有意地加以神秘化,例如,五法可以学,而气韵只能是先天的。或者用气韵生动否定其余诸法的必要性,而流为形式主义的掩护。或者把"六法"当做创作实践的技法,用以证明古人的写实技法已达到很高的水平。诸如此类混乱的看法,都有待用历史观点加以澄清。

3. 陆探微

刘宋时最杰出的画家,擅长人物画,画过帝王和当代功臣、名士肖像,也画有一些风俗画与佛教图像。谢赫在《画品》中将他评为第一品第一人,说他的绘画"穷理尽性,事绝言象,包前孕后,古今独立。"他运用草书的体势,形成气脉连绵不断的"一笔画"的笔法,而画人则能做到"精利润媚"、"笔迹劲力如锥刀焉"。创造了"秀骨清象"的清秀绘画形象,这是对崇尚玄学、重清谈的六朝士人形象的生动概括,以致蔚然成风并影响到雕塑创作。

4. 张僧繇

中国南朝画家。吴中(今江苏省苏州市)人,一说吴兴(今浙江省湖州市)人。生卒年不详,主要活动于6世纪上半叶。梁武帝天监年间(公元502～519年)曾任武陵王国侍郎,以后又任直秘书阁知画事、右军将军、吴兴太守等职。

图4-6 《五星二十八宿神行图》

张僧繇以擅长画佛道著称，画有《五星二十八宿神行图》（见图4-6）等。亦兼擅长画人物、肖像、花鸟、走兽、山水等。他在江南的不少寺院中绘制了大量壁画，并曾奉命给当时各国诸王绘制肖像，能收到"对之如面"的效果。他的"画龙点睛"传说颇为脍炙人口。

二、石窟壁画

石窟壁画是石窟艺术的重要组成部分。所谓石窟艺术，是指以丝绸之路为桥梁的东西方文化交汇而以佛教东传为标志的艺术。

敦煌石窟壁画数量之多，规模之大，内容之丰富，艺术技巧之精湛，堪称稀世之珍。

敦煌石窟第257窟(北魏)《鹿王本生图》（见图4-7），描绘释迦牟尼前生为九色鹿，曾救一溺水人，其后在国王悬赏捉拿九色鹿时，溺水人贪赏告发九色鹿的所在，而最终受到报应的故事。这幅绘画是将故事情节分别以连续画幅的形式连接在长带形统一的构图里，它的连续形式是将故事展开的情节自左右两边向中间发展，把鹿王向国王倾诉溺水人背信弃义的事件高峰放在构图的中心，设思十分巧妙。

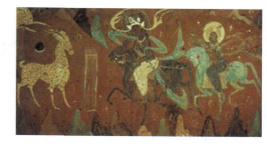

图4-7 《鹿王本生图》

三、墓室壁画

东晋壁画（见图4-8）最丰富者为1982年发现于辽宁朝阳袁台子的石室壁画墓。壁画内容主要为日月星云、四神、门吏、墓主人夫妇宴饮、宅第、庖厨、祭奠、奉食、狩猎、牛耕、车骑出行等。妇女挽高髻，贯朱笄，发饰华丽。《狩猎图》中有戴黑帻的武士弯弓追射群鹿的生动场面。

墓室壁画作为中国世俗艺术中的作品，较多反映了中国的社会生活。魏晋南北朝的墓室壁画自然不会脱离豪强地主势力形成的实际情况，于是少不了统治者生前奢侈生活的内容。不过，在表现地主庄园的情况时，也有关于当时社会生产的描绘，同时曲折地反映了阶级剥削压迫的现实。由于正值民族纷争至民族融合的时代，有关胡汉文化相互渗透的内容，恰好反映了那不可阻挡的走向统一的历史潮流。于是在那战祸不已的痛苦年月，人们从艺术创作中，依然可以辨析出希望的微光。

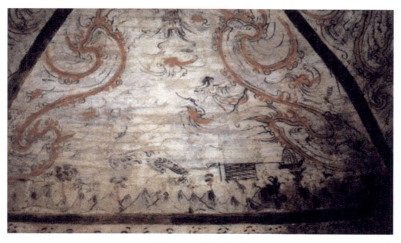

图4-8 墓室壁画

第三节 雕塑艺术

东晋至南北朝时期出现的少数知名雕塑家,由于他们有较高的文化、理论修养和努力钻研的实践,在雕塑艺术发展史上做出了有意义的贡献,而大量遗存的无名工匠所创造的艺术品则为人们展现出绚丽多彩的古代雕塑艺术发展的风貌。

戴逵(约公元326～396年),字安道,谯郡铚县人。东晋著名画家,也是最有影响的雕塑家、哲学家。工书画,博学而有才气,终生遁世不仕。在绘画方面,擅长表现人物、故事、佛像及山水。顾恺之认为他画的《七贤图》(见图4-9),人物形象和意趣超过了前人;谢赫评价他的作品为"情韵连绵,风趣巧拔。善图圣贤,百工所范"。他的作品对民间创作有很大影响。戴逵尤以擅长佛教雕塑著称,他努力探索和完善铸造、雕刻的技法表现,改善国外传入的佛像式样而创造出为当时民众易于接受的佛教雕刻形象。传说他在为灵宝寺造丈六无量寿佛和菩萨木像时,潜藏于帷帐中听取观众的褒贬,详加研讨,积三年时间方才制成而受到好评。又以十年精力制作五躯佛像,此像与顾恺之画维摩像、狮子国(今斯里兰卡)进献的玉佛像并称瓦官寺三绝。

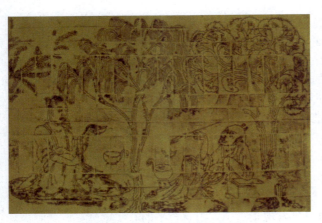

图4-9 画像砖 《七贤图》局部

戴逵的儿子戴颙(公元378～441年),字仲若,自幼受家学影响,也成为东晋至刘宋时著名雕塑家。他在处理大型雕塑作品时富有丰富经验和娴熟的技巧。戴逵父子的众多造像保存至隋唐时仍受到人们的珍视。

这一时期,中国在历经秦汉四个世纪的一统局面以后,又重新回到了割据的状态。社会的动荡不安使外来的佛教产生了广泛的社会基础,加之统治者的带头尊奉,佛教广为流传。这一时期一个重要现象是随着佛教的兴盛而出现的大规模地营造石窟寺的活动。中国几个最大的石窟群如敦煌石窟、云冈石窟、龙门石窟、麦积山石窟等,均开凿于这一时期。由佛教的盛行促使佛教造像艺术的蓬勃发展,改变了中国雕塑史的面貌,人物雕塑更加成熟。而以墓葬为目的的雕塑也从另一条道路走向繁荣。

第四节 魏晋南北朝时期的工艺

魏晋南北朝时期民族大融合,促进了民族间的文化交流,伴随着人们日常生活的工艺美术,在交流融合中相互补充,使得工艺品的样式、工艺技术、品种、装饰手法等方面都发生了明显的变化。

一、陶瓷

魏晋南北朝时期,我国工艺美术已进入了瓷器时代。瓷器在东汉的基础上进一步发展,由于政权南北分裂,瓷器也渐渐形成南北不同的风格,南秀北雄,两大瓷系正式确立。白瓷的产生,为瓷器工艺发展的多样化开辟了广阔的前景。

北方瓷器，西晋、北魏、十六国时期仍以青瓷为主且发展不大。东魏、北齐是中原陶瓷史上一个重要时期，这个时期出土的瓷器从外观、化学组成、烧成温度等方面与南方青瓷有明显不同。北方白瓷发展较快，20世纪70年代在河南宋阳北齐武平六年（公元575年）范粹墓中首先发现了北朝的白瓷器。这批早期的白瓷有明显的特点，胎料经过淘练，比较细白，没有着色。釉层薄而滋润，呈乳白色，但仍普遍泛青，有些釉厚的地方呈青色，可以看出它脱胎于青瓷的渊源关系。青瓷和白瓷的唯一区别，就在于原料中含铁量的不同。白瓷的产生为以后青花、釉里红、五彩、斗彩、粉彩等各种美丽的彩瓷的出现奠定了基础，为瓷业的进一步发展开拓了无限广阔的道路。

烧造黑瓷也是瓷器制造中的一项新工艺。瓷土中含少量铁成分可烧成青瓷，排除铁的呈色干扰就出现了白瓷，加重铁釉着色则可烧成黑瓷。东晋的德清窑以烧造黑瓷著名。

虎子的用途有两种说法：一是便溺之器；二是贮水之器。是三国两晋南北朝时期南方常见的器物，墓葬中多有出土。青瓷虎子（见图4-10）多作虎形装饰，或塑成虎形，堆塑、刻画兼施，有较鲜明的时代特征。

图4-10　青瓷虎子

图4-11　青瓷仰覆莲花尊

关于莲花尊（见图4-11）的用途，有不同见解：一种认为是酒器；另一种认为是陈设礼器。器体所饰莲花、菩提树叶、飞天、忍冬纹皆与佛教相关，而佛教是戒酒的，似乎不会在酒器上装饰复杂的佛教题材纹样。南北朝佛教兴盛，建寺、开窟造像十分风行。莲花尊造型庄重、气势恢宏，与当时的佛教造像有相通之处，而与普通的日用器皿迥然不同，将其作为佛教供器较为恰当。

二、书画材料——文房四宝

两汉书画材料用丝织品绢，六朝已普遍用纸。两汉已有纸，但纸的原料主要是破棉絮、破渔网之类。六朝已采用植物纤维如桑、麻、楮等。制纸漂白技术也大有提高。六朝纸见于记载的有"侧理纸"、"茧纸"、"楮皮纸"、"由拳纸"、"藤纸"、"蜜香纸"、"凝霜纸"，其中的凝霜纸代表了当时造纸的最高水平。凝霜纸同时亦名银光纸、凝光纸，纸质如银光凝霜，则洁白光润，实同今之宣纸。中国造纸术从汉代经魏晋时代的改进，技术进步，又经南朝文化水准的提高，故能制造出这样高质量的纸。据史书记载，南齐高帝特设有"官纸署"，为专门造纸之所。

曾造银光纸，以赐当时的书法家王僧虔。又据陈槱《负暄野录》记载，东晋王羲之写《兰亭集序》系用鼠须笔，乌丝栏茧纸，所谓茧纸就是棉纸，以破布、棉絮为原料，棉纸韧性大，不怕卷拆，不渗水，遇水则成窠臼状。

墨，东汉以前主要使用石墨，属矿物质。东汉流行松烟墨。曹植有诗说："墨出青松烟，笔出狡兔翰。古人感鸟迹，文字有改判。"松烟墨材料易寻，墨色较石墨滋润，"石墨自魏晋以后无闻"（晁贯之《墨经》）是必然的趋势。

笔，两汉笔皆重外表装饰，如傅玄所云："汉末一笔之柙，雕以黄金，饰以和璧，缀以隋珠，文以翡翠。其笔非文犀之桢，必象齿之管，丰狐之柱，秋兔之翰矣。"东晋之后笔之使用场合扩大，文人们对笔则多强调轻便适用，外表装饰则被放到次要地位。如王羲之《笔经》所说："营人或以琉璃象牙为笔管，丽饰则有之，然笔须轻便，重则踬矣。"制笔已成职业，笔工们相互竞争，"班匠竭巧，良工逞术"。

思考题

1. 魏晋南北朝的雕塑分几类？
2. 魏晋南北朝时期的石窟有哪些？
3. 简述中国云冈石窟开凿的三个阶段及不同阶段的主要特征。
4. 简述魏晋南北朝至隋唐时期宗教建筑风格之变。
5. 简述谢赫与"六法"。

第五章　隋唐五代美术

● 学习目标 ●

通过对本章的学习，使学生对隋唐五代具有代表性的美术知识有比较深入的了解，重点把握这一时期各科绘画艺术形式、代表画家、技法特点、代表作品，认识其社会历史价值。从而达到开阔眼界，增长知识，陶冶情操的目的。

第一节　隋唐的建筑艺术

唐朝为我国封建社会经济文化发展的高峰时期，在建筑艺术与技术方面也有很大的发展和提高。长安城便是较为突出的实例，它是在隋朝大兴城的基础上扩建而成的，是我国历史上规模最为宏伟壮观的都城。长安城分为宫城、皇城和外郭城三大部分，东西约2500米，南北约1000米，宫城位于北部的中心，主要供皇帝居住和朝政宴乐；皇城在宫城的南面，是百官衙署办公的区域；长安城东西各有称为东市和西市的大商市，居住区尚有110坊，坊下有里，里下有曲，里曲之中居住着居民，总体布局匀整，景象壮观，气势宏伟。

唐代为封建统治王朝中佛教最为兴盛的时期，佛寺之多、佛僧之众曾一度导致了唐政权和财政的危机，但从另一方面看，随着佛教与传统文化的融合，佛教寺院的布局也完全中国化了。西安大雁塔如图5-1所示。

安济石桥是隋代天才工匠李春设计的，是世界上最早的一座石砌"空拱券桥"。赵县古称赵州，因而安济桥又名赵州桥（见图5-2）。赵州桥全长50.82米，净跨长度达37.37米，是当时中外跨度最大的单孔石拱桥。此桥技术上最突出的特点是在单一的大桥拱两端的上方各做了两个小桥拱，这样既节省了修桥的材料，又减轻了桥身的重量对桥基的压力。有大水通过时也增大了过水的面积，分解了水流的冲击力，而延长了桥的使用寿命。赵州桥桥身结构的设计及其功能设计充分代表了我国隋代在工程力学上的杰出成就，桥身俊美而稳固的造型和生动的龙兽雕，又充分展现了古代劳动人民在建筑艺术造型上的审美趋向和丰富的创造力。

图5-1　西安大雁塔

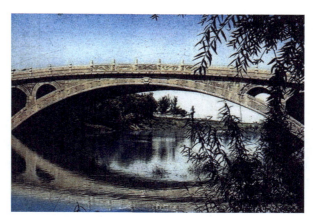

图5-2　隋代赵州桥

第二节　隋唐的人物画

　　唐代的绘画可以用唐张彦远的"灿烂求备"(《历代名画记》)来形容,由于唐代对各种文化艺术的兼容并蓄,带来了绘画艺术上的百花争艳,传统绘画中的许多门类纷纷独立于画坛,表现技法也日趋成熟和完备,形成了不同的风格体系。唐代的绘画艺术以其恢宏的风貌、激昂的精神和磅礴的气度,为中国美术史留下了灿烂辉煌的一页。

一、初唐人物画

　　隋唐时期,人物画和佛道人物画成为绘画的主流,一大批杰出的画家继前人之长,在题材的表现和艺术表现形式上不断创新和提高,取得了很大成就。隋代的人物绘画内容和风格大都沿袭前代,内容也多以反映贵族生活为主,细密精致而臻丽的绘画风格曾一度左右了隋代南北画坛,主要代表人物有田僧亮、杨契丹、郑法士、董伯仁、展子虔等,他们的绘画风格对初唐的人物画影响很大。

　　阎立本(？~673年),雍州万年(今陕西临潼)人,其父和兄长都是隋朝和初唐的著名工艺学家、工程学家,具有较高的绘画才能。阎立本显庆元年任工部尚书,总章元年(668年)官至宰相,因此,他的作品多以政治性题材和上层社会的人物肖像为主,成就极为突出。主要作品有《步辇图》、《凌烟阁二十四功臣图》、《桑府十八学士图》以及唐太宗李世民等人的肖像。其中宋代摹本《步辇图》(见图5-3)生动地描绘了唐太宗李世民下嫁文成公主和吐蕃联姻的场景。他用绘画形象真实地记录了这一历史事件,描绘了唐太宗接见吐蕃使臣禄东赞等人的场面,用线细致刚健,设色妍丽浓重,巧妙运用晕染法,极具初唐的绘画风格。画中对唐太宗的形象刻画,魁伟而又不失平和,使臣禄东赞小巧而精干,神情拘谨而机智,表现出了对大唐天朝皇帝的敬畏之情。随从的九个宫女姿态各异,进一步烘托、活跃了画面气氛,愈加彰显了大唐皇帝的威严和雍容大度,具有极高的历史参考价值。

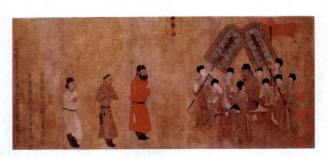

图5-3　阎立本　宋摹本　《步辇图》

二、"画圣"吴道子

　　吴道子擅画佛道人物,远师张僧繇,近学张孝师,笔迹磊落,雄峻有力,生动而有立体感。吴道子是一个精力充沛且有着巨大创作热情的画家,据说所作寺廊壁画有三百余堵,有记录的卷轴画有一百多件。作品中以佛教、道教题材为多,还有山水、花鸟、走兽等。可惜现已无存。所画人物面圆色润,形象如塑,情状各不相同,整体感觉较强;他的宗教题材的画,有着生活的真实感,每种壁画各营构渲染了不同的情景和气氛,塑造了丰富多彩的形象。他作画,落笔或自臂起或从足先,都能不失尺度,在用笔技法上,吴道子初学顾恺之、陆探微"紧劲连绵,如春蚕吐丝"的工细画法,中年以后,创造了兰叶描。这是一种波折起伏、错落有致

的"莼菜条"式的描法,可以表现"高侧深斜,卷褶飘带之势",人称"吴带当风"。传说他画佛像圆光、屋宇的柱梁或弯弓挺刃时,不用圆规矩尺,一挥而就,笔迹洗练劲爽。后人把他用焦墨勾线,略加淡彩的画法,称为吴装;把他和张僧繇的画风并称疏体,以有别于东晋顾恺之、南朝宋陆探微紧劲连绵的密体。吴道子的作画用色也有自己的独到之处,他将西域画的明暗立体感融合于传统的民族绘画色彩之中,表现出客观事物的立体造型。"傅彩于焦墨痕中,略施微染"(《图绘宝鉴》),甚至有不着色的"白画"。人们称吴道子创造的宗教绘画风格为"吴家样",是继张僧繇"张家样"之后的更为成熟的宗教绘画式样,突破了北齐曹仲达以来"曹家样"的束缚,而以"吴带当风,曹衣出水"并称。

吴道子不仅在人物画上光芒耀目,对于山水画的贡献也非同小可,史称其"绘蜀道,怪石崩滩,若可扪酌",唐评论家张彦远也对其有较高的评价,认为"山水之变,始于吴,成于二李"。

吴道子的绘画艺术对后来的宗教人物画和雕塑也有很大影响。目前流传的被认为是吴道子的作品摹本有《送子天王图》、《观音图》、《搜山图》等,可以帮助人们进一步了解他的绘画风格。

宋摹本《送子天王图》(见图5-4),又名《释迦降生图》,取材于《瑞应经》释迦牟尼降生的故事。虽是一卷白描,但画面人物交织,层次分明,场景隆重。全图分为两段,前段描绘天王送子的情节,表现的是佛祖降生时的威严肃穆的场面;后段描绘释迦牟尼降生后,其父净饭王以一种听命敬畏的神情,怀抱出生的释迦牟尼来到神庙的情景,图中天神怪兽惊慌失措,惊恐万状,慌忙跪拜,吴道子通过对人物神情的对比刻画,衬托出褴褛中的小婴儿峻极于天的无上威严。这种通过人物表情、动态及心理活动表现主题的方法,在绘画艺术的发展史上具有创新意义。无怪乎苏东坡叹曰:"画至吴道子,古今之变,天下之能事毕矣。"

图5-4 吴道子 宋摹本 《送子天王图》

三、仕女人物画

以妇女作为描绘对象的绘画,唐之前早已有之。但是战国的《龙凤人物图》、西汉的T形帛画都是描绘墓主人和宗教祈福性质的意愿与想往,而非作为艺术欣赏品来创作描绘的。两晋南北朝时期的仕女绘画虽有发展,但大多都是对贞节烈女贤媳孝妇的描绘,如顾恺之的《女史箴图》。到了唐代,仕女画的表现范围不断扩大,直接反映现实生活和描绘仕女生活情态的风俗画得到发展。不仅唐代绢画中仕女形象真切地反映了宫廷仕女的日常生活、人物造型和绘画立意,也凸显了当时的精神追求和审美情趣。就连宗教壁画、墓室壁画的女子形象也生活化、世俗化了。所绘仕女健美丰腴,艳丽多姿,有着强烈的时代感。"人物丰秾,肌胜于骨"的画法被认为"唐世所好","脂粉盈香"和"薄透凝脂"的精到描绘达到了高峰。最具代表性的画家是张萱和周昉。

张萱,生卒年不详,京兆(今陕西西安)人。唐开元年间任史馆画师,创作趋于成熟,工画人物,尤其擅长绘贵族妇女闲适愉悦的生活及婴儿、鞍马。流传下来的作品主要有宋摹本《虢国夫人游春图》和《捣练图》。

《虢国夫人游春图》(见图5-5)是表现当时贵族骄纵奢侈生活的题材。虢国夫人和秦国夫人是杨太真(杨贵妃)的姐妹,均在唐玄宗的浪漫生活中占有一席之地。虢国夫人踏青游春,策马市街而无拘无束,这种声势显赫的游春,这种百姓难得一见的气派,这种高高在上的大胆,不能不令社会惊异。

图5-5 唐 张萱 《虢国夫人游春图》

《簪花仕女图》（见图5-6）取材于宫廷妇女的闲逸生活。描绘的是春夏之交，浓妆艳抹的贵妇人在豪华的庭院里嬉戏闲步的情景，画中六个体态丰腴的妇女身着曳地的团花长裙，肩披透体的薄纱，堆云的发髻上簪以大朵的牡丹花，有的在赏花，有的在戏犬，有的在捕蝶。动作轻盈舒缓，神态波澜不惊，充分反映了宫墙之内贵妇人的寂寞无聊、束缚压抑。她们终日百无聊赖，只能以鹤为友，以狗为伴，以捕蝶为乐，揭示了贵妇人无奈岁月中的苦闷与无聊。在作画技法上，画面线条飘逸坚劲，着色华艳沉静，晕染着力夸张肌肤的丰腴娇嫩。而衣着的饰染、云鬓的描画等都极尽精巧。尤其薄纱、衣褶，盈柔闪透，质形皆见，足见周昉绮罗人物技法上的创新与发展。

图5-6 唐 周昉 《簪花仕女图》

四、晚唐人物画

中唐以后社会动荡，贵族官僚和上层市民极力追求物质享受，缺乏精神寄托，整个社会的审美意趣由盛唐时期的崇尚富丽豪放转为闲逸哀婉。宗教人物画和世俗人物画不再占据统治地位，自然吟咏、风物描绘成为主流，因而人物画的题材也突出了闲情逸致的表现以及对魏晋名流雅士的膜拜与追求。这一时期的代表作品是孙位的《高逸图》（见图5-7）。

图5-7 唐 孙位 《高逸图》

五、五代人物画

《宫中图》卷（见图5-8）是周文矩代表作品之一。全画分为十二段，分别藏于美国克里夫兰博物馆、弗格美术馆、大都会博物馆和意大利。《宫中图》卷共画妇女、儿童八十余人，主要描绘宫廷妇女的悠闲生活。有画像、洗沐、扑蝶、戏婴、弄乐、欣赏等。人物众多，活动繁

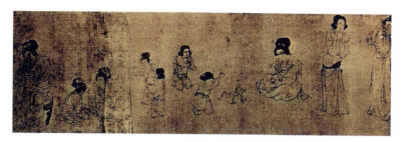

图5-8 唐 周文矩 《宫中图》卷

杂,情节各异而又互相照应。在繁杂多样中体现出一致。画家以平凡的情节刻意描画不同动态中的人物平静安详、慵懒闲适、嬉戏欢娱、不谙世情的各种神态,写实技巧超出了唐人水平,也表现了画家对宫闱生活的欣赏。

《重屏会棋图》(见图5-9),画的是南唐中主李璟与其兄弟景遂、景达、景逿三人下棋的情景。由于主体人物后面榻上屏风画白乐天《偶眠》诗意,屏风中又绘有一山水屏风,故名"重屏"。《重屏会棋图》画中李璟坐于正中,具有肖像画意义,且画中有画,别有情趣。此图的衣纹勾线以细劲而带顿挫的颤笔自成一格。《琉璃堂人物图》描绘了盛唐诗人王昌龄与其诗友李白、高适等在江宁琉璃堂聚会的情景。此图人物形象刻画入微,表现出其不同个性,也反映了晚唐五代上层人物的生活与精神面貌。

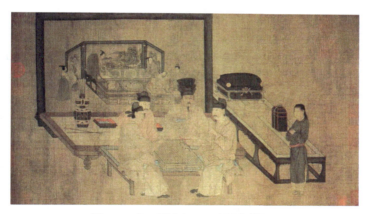

图5-9 唐 周文矩 《重屏会棋图》

顾闳中,江南人,是南唐中主、后主时的画院待诏,以画人物著称,是当时享有盛名的画家,曾为后主李煜画过肖像。《韩熙载夜宴图》(见图5-10、图5-11)是他的唯一传世作品,表现了南唐大臣韩熙载放纵不羁的生活,是一幅描写当时的现实生活,反映真人真事,揭示统治阶级内部矛盾,具有深刻主题思想和较高艺术价值的作品。韩熙载为北方人,长于文字,颇有抱负。投入南唐政权后历经三朝,曾进谏中主乘国力强盛之时北上征伐统一全国,而南唐主不纳其谏。之后,中原后周国势渐强,南唐危在旦夕,南唐后主李煜此时又有意擢其为相,而韩熙载觉大势已去,故意"以酒色自污"逃避任用。李煜放心不下,暗中命顾闳中潜其府第,目识心记,绘成此图。

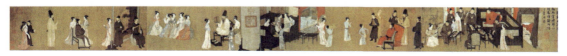

图5-10 唐 顾闳中 《韩熙载夜宴图》

49

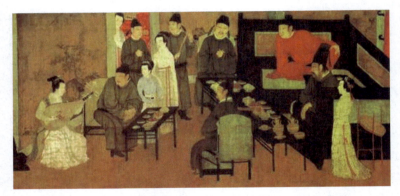

图 5-11　唐　顾闳中《韩熙载夜宴图》局部

《韩熙载夜宴图》以长卷"组画"形式表现了听乐、观舞、休息、演奏、应酬五个具有典型意义的夜宴片段加以描绘。五个场景，由屏风巧妙隔开却又连贯一气。此图开卷便展开了主题，阔面宽肩、长髯高冠、心情沉郁的韩熙载正与满堂宾客专心致志听琵琶演奏，按照夜宴进行的过程，描绘了欣赏音乐、舞蹈、休息、调笑等。整个画面乐音绕梁，舞姿蹁跹，觥筹交错，笑语杂沓，更反衬出韩熙载悒郁无奈、心猿意马的精神状态，揭示了其不得已而为之的"纵情声色"背后的矛盾与苦闷。《韩熙载夜宴图》画面情节复杂，人物众多，但安排得简繁得当，主客有序。对于神情，画家依据画中人物不同年龄和性格都作了不同的处理。重复出现的人物皆可一一辨认，足见画家的深厚功力。人物造型方面，画家极力避免雷同，如五位乐伎以正面、侧面、半侧面不同的视角排开，画面活跃而不呆板。又如第一场景中状元郎倾身侧首全神贯注地聆听弹奏之情态，第二段观舞中和尚尴尬的表情等皆惟妙惟肖。全图的情节选绘、形象刻画、衣饰描摹、道具选择、用色用线都恰到好处。是一幅具有重要文献价值和杰出艺术成就的古代人物绘画杰作。

第三节　隋唐山水画

隋唐五代时期的山水画，大致可分为三个发展阶段。第一阶段为隋代及初唐，青绿山水画的艺术形式由初创走向成熟；代表人物为展子虔和李思训、李昭道父子；第二阶段为唐中晚期，在青绿山水画的基础上创出了"水墨渲淡"一体山水画，代表画家是王维、张璪等；第三阶段为五代时期，山水画坛开宗派之先河，出现了北方以荆浩、关同为代表，南方以董源、巨然为代表的山水画大家，开创了南北山水两大体系，对后世产生了深远影响。

一、青绿山水画

展子虔，渤海（今山东信阳）人，历经北齐、北周，后又入隋为官，他擅长画人物、山水、界画及车马，尤精山水人物画。他所作《游春图》（见图5-12），现藏于北京故宫博物院，是画家留存下来的唯一作品，也是现存卷轴山水画中最古老的一幅。《游春图》绢本设色，画面描绘了明媚的春光之中人们纵情游乐的场面。画面阳光和暖，水波接天，山色空翠，白云缭绕，给人以纵目千里、心旷神怡之感。游春者或荡舟湖上，或纵马疏林，或嬉于花间，可见画家有意追求一种春满人间、情景交融的艺术效果。在透视关系处理上，画家注意到了空间深度，使画面中的山川有咫尺千里之感。图以单线勾勒，着重青绿，人物直接以色点染，山脚用泥金，松针也只用石绿沉点，画法古拙，处理恰当，被公认为是唐代青绿山水画的开山引导之作，为初唐时期的山水画发展起了引领作用。

李思训，字健，为唐朝的宗室。他与其子李昭道继承和发展了展子虔的青绿山水画。

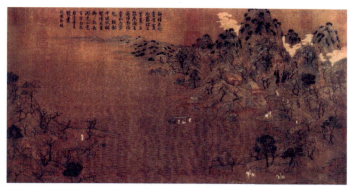

图 5-12　唐　展子虔　《游春图》

李思训的绘画用笔工致严谨，赋色浓烈沉稳，画面宏伟，富丽堂皇。其在山水之间描绘清泉、幽居、渔樵等，追求深远的意境，表现一种超然物外的思想情怀。传为他所作的《江帆楼阁图》（见图5-13），描绘了山麓、丛林之中的庭院楼阁和烟波浩渺的江景。从画法布局可看出该画和《游春图》的继承关系。不过，在这幅画中，画家画树已注意交叉取势，山石的钩斫也一改展子虔的平直而为曲折多变，且运用小斧劈皴，表现山石的阴阳凹凸。李昭道则稍变父法，更加精巧缜密，传《明皇幸蜀图》为其所作。

以李思训为代表的青绿山水画对后世影响颇大，被后人推为"北宗"，或青绿山水画派之祖。

二、水墨山水画

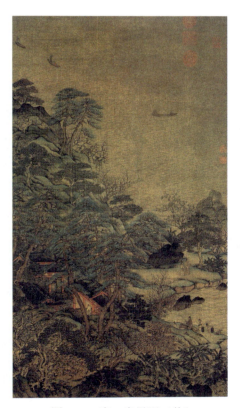

图5-13　唐　李思训（传）
《江帆楼阁图》　宋摹本

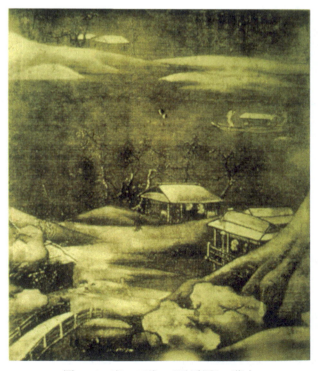

图5-14　唐　王维　《雪溪图》　摹本

第五章　隋唐五代美术

在山水画史上，虽然吴道子确立了水墨山水画的艺术形式。但他"有笔无墨"。唐中期以后，在吴道子探索的基础上，出现了以水墨简淡为法的山水画艺术形式，其代表人物有王维、张璪、王洽、刘商等人，将山水画艺术推向一个新的高度。

王维（699～759年），字摩诘，山西祁县人，著名诗人，同时又是著名的山水画家。王维是富贵子弟，官至尚书右丞，故又称王右丞。王维有着多方面的才能。

王维的作品有《剑阁图》、《山谷行旅图》、《雪溪图》（见图5-14）、《辋川图》等数幅，但流传下来的均为后人摹本。他的诗画结合的风格，对山水画的发展有突出贡献。其诗文书画的紧密结合，朴拙清新的意趣，泼墨山水的风格特点，被举为"文人画之祖"。

第四节　隋唐五代的花鸟鞍马画

一、隋唐花鸟画

花鸟画在隋唐时期已成为独立画种并有了明显的进步。新石器时期，彩陶就已有花、草、虫、鸟的纹饰。商周青铜器、战国楚帛画、西汉帛画常用来作为祥瑞图像。六朝时期，少数画家以绘画蝉、雀、蜂、蝶闻名。到了唐代，花鸟画作为一门独立画种跻身画坛，并出现了一大批花鸟画家。当时吏部厅壁上就有薛稷画鹤及郎余令画凤凰，被誉为绝艺。中唐时期的边鸾官右卫长史，擅画折枝花鸟、雀蝶、蜂蝶，"下笔轻利，用色鲜明"，技艺很高，因此张彦远评说"右卫长史花鸟冠于代"。

二、隋唐鞍马杂画

鞍马画在汉代就已达到了高峰且流行不衰。唐代国力强盛，爱马养马的风气盛行。鞍马人物名家辈出，曹霸、陈闳、韩干、韦偃均为唐代著名画家。

曹霸，谯郡（今安徽亳州）人，官至武卫将军。擅长人物肖像，尤精鞍马人物，是开元年间的著名画家，他所绘的马形神兼备、英姿勃发。

韩干，京兆蓝田（今陕西西安）人。相传他少年时期曾为酒肆雇工，得王维资助，学画十余年，成为名家。他注重观察和写生，画马不拘成法，官至大府寺丞，擅长肖像、人物、鬼神、花竹，尤擅画马。初师曹霸，后来独成风格。现存的作品有《牧马图》和《照夜白图》。

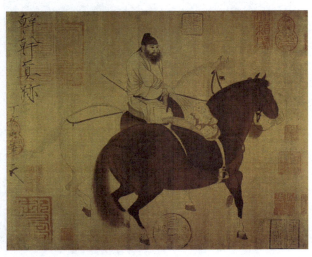

图5-15　唐　韩干　《牧马图》局部

其《牧马图》（见图5-15）如实为马写真，画面黑白二马并行，一名武士骑在马上，马的形体真实生动，线条劲挺，充分表现了武士的威武形象和倔强性格及马的肥壮健硕、斗志昂扬的精神，使整个画面达到气势磅礴的境界。其另一幅作品《照夜白图》则画李隆基的御马，用极富弹性的线条勾勒，稍加渲染，生动地表现了马的暴躁不安。

韩滉，字太冲，长安（今陕西西安）人，擅画农村风俗景物，描绘牛、羊、驴等走兽神态自然生动，尤以画牛"曲尽其妙"。其《五牛图》（见图5-17）留名画史，画中五头牛布局自然，笔法精妙，形神俱佳，线条流畅优美，足见其

写实功力非同一般，是难得的唐画佳作。卷后有元代赵孟頫、孔克表，明代项元汴，清代高宗爱新觉罗·弘历等人题记。

戴嵩师法韩滉，《宣和画谱》著录御府收藏其三十八件作品全是牛的题材，《斗牛图》（见图5-16）传为他的作品。

三、五代花鸟画

五代时期是中国花鸟画步入鼎盛的关键时期，西蜀黄筌、南唐徐熙的出现，使中国的花鸟画进入一个新的发展阶段。由于两人风格迥然不同，史称"徐黄异体"，又有"黄家富贵，徐熙野逸"之说，他们二人代表了花鸟画的两大艺术流派。

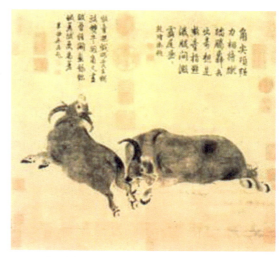

图5-16　唐　戴嵩　《斗牛图》

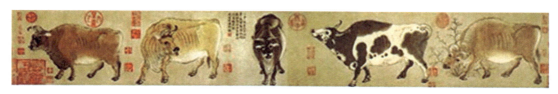

图5-17　唐　韩滉　《五牛图》

黄筌，字要叔，四川成都人。五代后蜀杰出画家，自幼好绘画，17岁为前蜀王衍时画院待诏，后转入北宋画院。他的花鸟画多取材于宫廷苑囿中的珍禽异鸟和奇花怪石，画法工整细丽，其表现技法妙在赋色，用笔极其精细，看不见墨迹。这种勾勒填彩的精细画法，适应了当时的审美，受到了宫廷贵族的追捧，有"皇家富贵"之称。一直左右着崔白、吴元瑜之前的北宋宫廷花鸟画。

《写生珍禽图》（见图5-18）传为黄筌给儿子黄居寀所作的学习画稿，虽不是一幅完整的花鸟画创作，却极其精微细致地表现了描绘对象或静或动的情态。可以看出黄派"用笔新细，轻色晕染"的特点。

徐熙，金陵人，出身江南显族，但他本人"识度闲放，以高雅自任"，终身布衣。为人宁静淡泊，专心绘画。徐熙的画，师承不明显，主要靠师法自然和独创，擅画江湖间的芦苇野鸭、花竹杂禽、鱼蟹草虫和蔬苗瓜果，他与后蜀黄筌的花鸟画为五代两大流派，两派的风格各有不同。他独创"落墨"法，用粗笔浓墨，写枝叶萼蕊，略施杂彩，画中色不碍墨，不掩笔迹。这与黄筌细笔勾勒、层层叠染、色泽艳丽的表现技法迥异。进一步扩大发展了花鸟画的艺术表现形式，对宋代花鸟画的发展产生了很大影响，被誉为"江南绝笔"。徐熙作品早已不存，现传为徐熙的《雪竹图》、《玉堂富贵图》（见图5-19）、《雏鸽药苗图》皆非真迹，只能从中领略其风格和画法。

图5-18　五代　黄筌　《写生珍禽图》

第五章　隋唐五代美术

53

图5-19　五代　徐熙（传）《玉堂富贵图》局部　摹本

第五节　石窟陵墓壁画

　　隋唐时代，壁画成为绘画艺术中的主流，是中国古代壁画的鼎盛期，超过了历史上的任何一个时代。壁画绘制技法流畅而娴熟，遍布各地的寺观、庙宇中皆有壁画。当时长安、洛阳、成都等地的宫廷、公廨、斋堂等也绘制壁画。只是随着岁月变迁、建筑物倾圮毁灭，这些画迹早已荡然无存。值得庆幸的是在石窟和墓室中尚存有部分内容丰富、艺术性很高的壁画作品。这些墓室壁画和石窟壁画，充分显示了民族化的造型风格和博大、雄强、华丽的时代审美性特征，彰显了隋唐画师丰富的想象力和高超的技艺。

一、敦煌莫高窟壁画

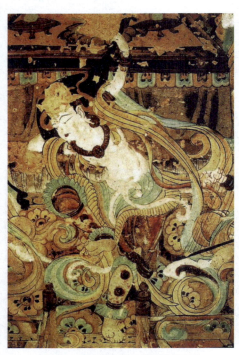

图5-20　敦煌莫高窟壁画局部

　　敦煌近五百个洞窟中，绝大多数有比较完整的壁画遗存，其中唐代与五代开窟的数字约占莫高窟总数的一半，隋代也占有七十个之多。壁画题材丰富，场面宏大，设色瑰丽。人物造型、线描技巧和敷彩晕染，都达到空前的历史水平（见图5-20）。

　　敦煌莫高窟壁画构图场面宏大而紧凑，透视恰当，画面线条流利，设色艳而不俗。壁画以艺术性的图像形式来歌颂佛国的极乐世界，折射出隋唐歌舞升平的景象，反映了隋唐国力强盛下的社会繁荣和安定。

二、墓室壁画

　　墓室绘画始自秦汉，经久不衰，至唐代依然兴盛。1949年以来，相继发现隋唐时期许多墓室壁画，特别是唐代的李贤墓、永泰公主（李仙蕙）墓、懿德太子（李重润）墓的壁画，形制宏伟，内容丰富，技法娴熟，最为精彩。

　　李贤墓（见图5-21）是迄今发现有纪年的最早唐墓室壁画之一，其中有《出行图》、《乐舞图》等。李贤是唐高宗李治和武则天之次子，曾立为太

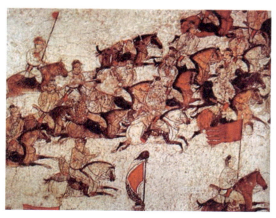

图5-21　李贤墓　《狩猎出行图》局部

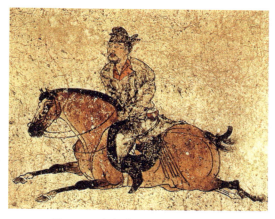

图5-22　李贤墓　《马球图》局部

子，后被武则天废为庶人，贬巴州，死后追封为章怀太子。其墓中壁画有五十余幅之多，面积近400平方米。画面保存完整，内容多为李贤生前的生活片断。其中《狩猎出行图》（见图5-21）、《马球图》（见图5-22）、《客使图》尤为生动艳丽。

● 思考题 ●

1. 简析唐代仕女人物画历史地位及风格特点。
2. 简析吴道子的绘画艺术及其艺术价值。
3. 论述隋唐五代的花鸟鞍马画的主要流派及其代表作品。

第六章 宋代美术

● 学习目标 ●

两宋时期是我国古代绘画艺术的全盛时期,这一时期绘画题材日益丰富、画科进一步完备、技法更加成熟,是古代绘画艺术的一个高峰。通过对本章的学习,使学生了解宋代这一时期各个绘画门类的艺术成就,重点了解各种艺术形式的代表人物及其主要作品,尤其是各门类绘画艺术的流派及其艺术风格。

第一节 宋代绘画

宋代绘画种类丰富多彩,民间绘画、宫廷绘画、士大夫绘画各自形成体系,彼此间又互相影响、渗透,构成了宋代绘画的繁荣景象。宋代多数帝王都对绘画有不同程度的兴趣,重视画院建设。宋徽宗时还曾设立画学,网罗各地名家,并不断扩充和完善宫廷画院。他本人在绘画上也具有较高的造诣,导致了院体画的兴盛。这一时期文人画在理论和技巧上进一步趋向成熟,他们把自身精深的文化修养和书法上的造诣融入绘画中,绘画追求主观情趣的表现,为水墨写意画的发展奠定了基础,对后世的影响极大。与唐代盛行的宗教画和人物画不同,宋代人们更加向往自然,因此山水画和花鸟画得到长足发展。

一、北宋山水画

（一）李成、范宽及其流派

李成（919～967年）,字咸熙,长安（今陕西西安）人。宋初杰出的画家。自幼受到良好的教育,爱好文学,为人磊落,胸怀大志。其画山水北宋初推为第一。据《宣和画谱》记述:"所画山林薮泽,平远险易,索带曲折。飞流、危栈、绝涧、水石风雨晦明、烟云雪雾之状,一皆吐其胸中,而写之笔下。"李成初师关仝,后自成一家,绘画惜墨如金,用笔瘦硬清淡,多采用直擦的皴法,写平远寒林。作画多运用简笔淡墨,给人以气象萧疏之感,独创寒树的"蟹爪"画法和山石的"卷云皴"画法。所作雪景、峰峦、林屋,通常用淡墨涂抹。张庚在《图画精意识》中谓李成画雪"其雪无痕处,以粉点雪,树枝及苔俱以粉勾点"。作品中水石幽涧,山川险易,树木萧萧。今有传世作品《读碑窠石图》、《寒林平野图》、《茂林远岫图》、《晴峦萧寺图》等。

《读碑窠石图》（见图6-1）为设色绢本,纵126.3厘米,横104.9厘米。描绘了荒野中一戴笠骑骡老人驻足仰观古碑的情景,只见窠石嶙峋,乱石中古树丛生,山坡、枝干虬曲占了绝大部分画面面积,一座高大的石碑耸立其间,碑前一老人（其中人物为王晓所画）髯须飘

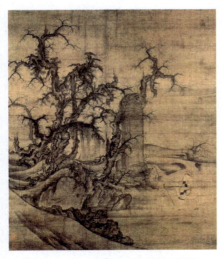

图6-1 宋 李成 《读碑窠石图》

拂，神情凝重，在仰读碑文，一童子持杖侍立于旁。墨法苍润浑厚，人物用笔瘦劲，状貌生动。着力描绘的老树，表现出凝固静寂的精神氛围和严寒的季节，既表现出了人世沧桑，又表现出画家愤世嫉俗、高傲孤寂的品格，具有极高的艺术价值。

李成卓越的艺术成就对后世影响很大，成为宋代北方山水画派的主要代表人物之一。

范宽（生卒年不详），名中立，字仲立，华原（今陕西耀县）人，是北宋山水画中的另一位重要代表人物，因为他生性宽厚，豁达大度，人称为"宽"，遂以范宽自名。其山水早年师从荆浩、李成，后来认为"与其师人，不若师诸造化"，而移居终南山、太华山，不取繁饰，自成一家，创造出独具风格的山水画。时人把他与两位师长并称为北宋初年的三大家。现存世作品有《溪山行旅图》、《雪景寒林图》等。《溪山行旅图》（见图6-2）为绢本墨笔，纵206.3厘米，横103.3厘米，现藏于中国台北"故宫博物院"。作品描绘的是关中景色，整个画面气势雄伟，体现出北方山水画派坚凝雄强的特点。图中巨峰迎面而立，几乎占全幅面积三分之二，形成冷峻逼人之势，范宽用雄健的笔力勾勒出山的轮廓和石纹的脉络，用雨点、豆瓣、钉头的皴笔画山，虽是正面，却有较多的变化。山质坚硬，山间黑色崖壁中飞瀑如练，直落千仞，更加强调了山势的高峻。山顶草木朦胧，山下一片白雾，更加增加了画面的空间感，山脚大石横卧，岗丘起伏，小溪潺潺，岗丘与近山之间开阔的路上，一队驮马商旅，穿林而至，行人、毛驴造型准确而生动，为画面增添了无限生机。整幅作品用笔老辣雄健，墨色酣畅厚重，画出了秦陇一带峰峦壮丽浩莽的气概，堪称古代山水画中全景式构图的杰出作品。

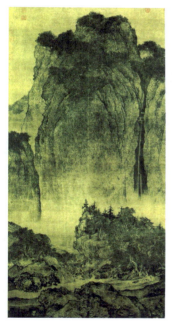

图6-2 宋 范宽 《溪山行旅图》

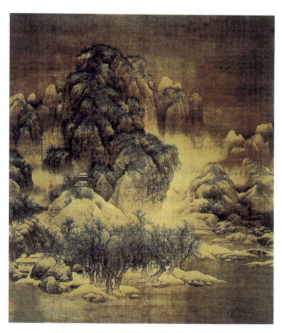

图6-3 宋 范宽 《雪景寒林图》

《雪景寒林图》（见图6-3）是范宽表现北方雪景的另一巨制。作品以三拼绢大立幅写北方冬日雪后的山林气象，全图布局严整有序，笔法苍劲，气势恢宏，营造了一片纯化境界，雪峰、寒林、水雾富有节奏变化，隐现的山寺，茫茫苍苍的山麓水边，蕴万千气象于静谧之中，是范宽"浩莽阔大，浑厚峻拔"风格的代表。目前学术界对《雪景寒林图》是否是范宽的真迹尚有争议，但一致认为此作品为北宋范氏流派中之杰作。

（二）文人山水画家及其作品

王诜，字晋卿，太原(今属山西)人，出身贵族，是北宋开国功臣王全斌的后代，娶英宗

赵曙之女蜀国公主为妻，虽为贵戚，但与苏轼、黄庭坚、米芾、秦观、李公麟等众多文人雅士往来密切，喜绘画，经常画"烟江远壑，柳溪渔浦，晴岚绝涧，寒林幽谷，桃溪苇村"等景象，上承李成、郭熙之法，以李思训金碧统之，自成一家，独具风貌。兼写墨竹，学文同。亦工书，真、行、草、隶皆精。传世作品有《渔村小雪图》、《烟江叠嶂图》等。

米芾（1051～1108年），初名黻，字元章，号鹿门居士、襄阳漫士、海岳外史，至元祐六年（1091年）开始用芾名，宋徽宗时为书画博士，后任礼部员外郎，因此世称"米南宫"。为人天资高迈、癫狂放达，有"米癫"之称。米芾在绘画、书法上皆有成就，以山水画最为突出。擅画水墨山水，对江南的山水情有独钟。不取工细，多信笔为之，创"米家山"画法。连《宋史》也称"米芾在艺术上独具慧眼，有着超凡的感悟力。"

米友仁（1086～1165年），字元晖，米芾长子，世称"小米"。官至兵部侍郎、敷文阁直学士。他和其父米芾，均为收藏家、鉴赏家。米友仁精通书法、绘画，山水画继承米芾的画风，略有所变，创造了"米家山水"的新画法（见图6-4）。即完全以水墨画成，没有勾皴之笔，充分利用墨与水的相互渗透的模糊效果，表现烟雨迷蒙的江南山水，史称"米点皴"或"落茄皴"。书法以草、隶见长。其山水画，山势迤逦，隐现出没，林木萧疏，烘锁点染，有风雨云烟之势。现存传世作品有《潇湘奇观图》、《大姚村图》、《云山得意图》等。

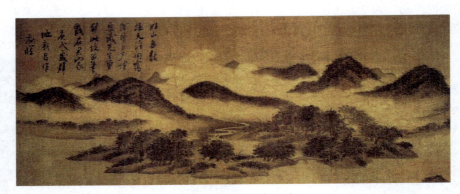

图6-4 宋 米友仁山水

（三）界画与青绿山水画家

中国青绿山水画历史悠久，唐代时极为盛行，宋代时仍受到人们的喜爱。主要代表人物有郭忠恕、王希孟等。

郭忠恕(?～977年)，五代宋初画家，河南洛阳人。工于篆籀书法，对文字学有专门的研究，著有《汗简》等书。在绘画方面，以长于界画楼台而闻于世，在界画的发展中贡献很大。他画宫室建筑，既能对建筑物作精确表现甚至精确到可使人据以施工造屋，同时又有极大的艺术性，具有很高的审美价值。郭忠恕作品传世极少，仅有中国台北"故宫博物院"所藏《雪霁江行图》。

王希孟，宋徽宗时画院学生，擅画山水。在画院得到众多画师的指导，临摹了大量画迹，加上本人刻苦及勇于实践，虽年少却已卓有成就。18岁时（政和三年）便画成《千里江山图》，但不幸此后不久即去世了。

《千里江山图》（见图6-5），绢本设色。现藏于北京故宫博物院。画用一幅整绢画成。画卷场面宏大，构图周密，用笔精细，色彩鲜艳，以没骨法画树干，用皴点画山坡，渔村野市间于其中，丰富了青绿山水画的表现力。并描绘了众多的人物活动，人物动态活泼，服饰各异，衣不勾褶，用笔极为精细。是画家对壮丽美好山河所作的真实而理想化的描绘，为青绿山水画的杰出作品。

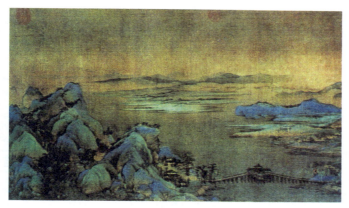

图6-5 宋 王希孟 《千里江山图》

二、南宋山水画

南宋山水画进入了一个新的时期。山水画的创作更加讲究以意境的创造和抒发感情为主要目的,以李唐为代表的"南宋四家"影响最为深远。"南宋四家"是指中国画史上的南宋画院画家李唐、刘松年、马远、夏圭。刘松年、马远、夏圭继承发展李唐的画法,与李唐一起成为南宋画院的主流派。"南宋四家"以其独特的视角加强描写的力度,用笔更加泼辣,水墨的韵味发挥得更加充分。

李唐,字晞古,河阳(今河南孟县)人。北宋徽宗时画院画家。早年以卖画为生。年近80岁被举荐入宫,颇受宋徽宗赵佶、宋高宗赵构赏识。擅长山水及人物故事画。山水取法荆浩、关仝及范宽雄壮、坚挺的风格,而又有所变化。布局多取近景,突出主峰或崖岸,气势逼人;多用大斧劈皴作山石,积墨深厚,开南宋一代山水画新风。

《万壑松风图》(见图6-6),纵188.7厘米,横139.8厘米,被公认为是衔集两宋画风精华为其大成的山水画杰作。画面气势磅礴,主峰布置在画幅中央,高低不齐的插云尖峰伴其左右。勾勒挺健,皴笔豪爽,岗峦、峭壁好像用斧头刚刚劈出,表现出特别坚硬的感觉。山腰处朵朵白云使画面有了疏密相间的效果,观者不会因为太密太实而感到有压迫感,给人留下深刻的印象。

刘松年,钱塘(今杭州)人,因居清波门而被人称为"暗门刘",宫廷画家,他的画风受李唐影响很大,在工整方面更为突出,绘画风格显得精细秀润,与李唐的气势雄壮形成了对比。现藏于北京故宫博物院的《四景山水图》卷(见图6-7)是刘松年山水画代表作,全图分四段,描写了春、夏、秋、冬的景色。

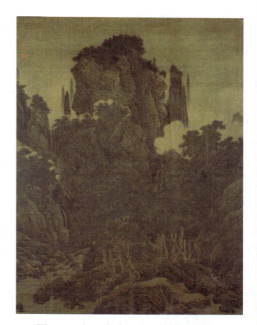

图6-6 宋 李唐 《万壑松风图》

马远、夏圭主要师法李唐,笔法刚劲简括,水墨淋漓,因为其构图多截取一角或片断,在画面中留下大块的空白,而被人称为"马一角"和"夏半边"。

马远,字遥父,山西永济人。他近承父兄家学,远学李唐,形成了自己的风格,对南宋后

图6-7 宋 刘松年 《四景山水图》卷局部

期画院画有很大的影响。他的山水画在取景上独特,善于以偏概全、以小见大,被时人称为"马一角"。他的山水画用笔大胆泼辣,画山石用笔直扫,水墨俱下,棱角分明,进一步扩大了斧劈皴的皴法。

现藏于北京故宫博物院的《踏歌图》(见图6-8)是其绘画风格的代表作品。画中远峰巨石林立,近前竹翠柳疏,生动而简洁地描绘了几名劳作的农民歌舞于垄上的情景。

夏圭,字禹玉,钱塘(今杭州)人,画院待诏。画风与马远极为相近,因其构图多空白,人称"夏半边",画史中也以"马、夏"并称。现藏于中国台北"故宫博物院"的《溪山清远图》卷(见图6-9),构图上气势连绵,画家将巨石远山、丛林茂树及楼观村庄等布置得疏密有致,笔法简括而坚挺峭秀,墨色苍润,将烟雨迷蒙的江南景色,描绘得诗意浓厚,秀丽清幽。

三、宋代花鸟画

宋代是中国花鸟画的成熟和极盛时期,花鸟画得到了空前发展,据《宣和画谱》记载,当时宫廷藏画见于著录的作品共有6396幅,仅花鸟画就占一半以上,花鸟名家也层出不穷,在应物象形、营造意境及笔墨技巧等方面都日臻完美。是中国花鸟画史上的重要部分。

(一)院体花鸟画

由于宋历代皇帝特别是宋徽宗的大力提倡,宫廷画院群英荟萃,高手如林,如崔白、赵佶、易元吉、吴元瑜、马贲、李安忠、林椿、李迪等,都在艺术上有独诣和专长,其中以崔白的影响最大。

崔白(生卒年失考),字子西,濠梁(今安徽凤阳)人,宋神宗熙宁初年为画院学生,工

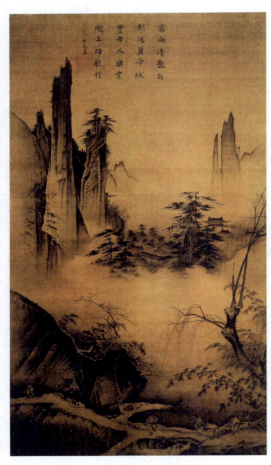

图6-8 宋 马远 《踏歌图》

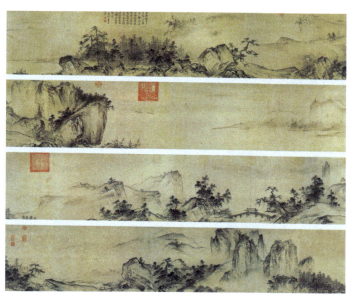
图6-9 宋 夏圭 《溪山清远图》卷

花、竹、翎毛,尤擅表现野趣横生的残荷凫雁而驰名。崔白画路颇宽,神仙鬼怪、道释人物无一不精。注重写生,细于勾勒,精于填彩。线条劲利如铁划,设色淡雅如笼烟。师承徐熙、黄筌之风,另具清雅疏秀之意。崔白善于表现不同季节环境中的花木、翎毛的生长、运动变化及相互关联。他的传世名作《双喜图》(又名《禽兔图》)(见图6-10)描绘凉风秋树,山鹊聒噪,衰草离乱,野兔惊恐。笔法严谨,疏通灵动,格调雅洁,工而不拘。充分体现了其"性疏阔度"、"体制清瞻"的画风和技艺纯熟、落笔即成的功底。

赵佶(1082～1135年),即宋徽宗,为帝时不能励精图治,崇奉道教,唯穷土木,导致国家政治腐败,民不聊生。但他酷爱艺术,重视绘画,并极有造诣。他大力扩充翰林图画院,兴办画学,建立了严格的考核制度,并且搜罗鉴定,指导作画,必躬亲莅临。督编《宣和画谱》、《宣和书谱》、《宣和睿览集》、《宣和博古图》及汇刻书法《大观帖》,皆为中国古代美术史上的盛举。

(二)文人花鸟画

文人画的提出,始于北宋苏轼《又跋汉杰画山》中提出的"士人画",明代董其昌则以为"文人之画,自王右丞(王维)始"。美术史一般认为文人画于北宋中后期才正式形成体系,登上艺术殿堂。

文同(1018～1079年),字与可,自号笑笑生,也称"石室先生",人称"文湖州",梓潼永泰(今四川盐亭东)人。他曾在京城任太常博士,集贤校理,是北宋时期重要的文人画家,苏轼称他的诗词书画为四绝。文同自云:"意有所不适,而无所遣之,故一发于墨竹。"可见他经常借画墨竹表达自己的思想感情和人品学养。他爱竹画竹观察竹,自称"画竹必先得成竹于胸中,执笔熟视,乃见其所欲画者,急起从之,振笔直遂以追其所见,如兔起鹘落,稍纵则逝矣。"文同画墨竹,造型真实,善于用墨色的深浅浓淡来描绘竹的各种形态,画风严谨而潇洒,开创了"湖州竹派",取得了划时代的成就。他的《墨竹图》(见图6-11)画一斜垂竹枝,青枝嫩叶,欣欣向荣,枝繁叶茂,生机盎然,竹枝之上,芒刺如针,新叶如裁,浓淡叠加,疏密得体,竹节含蓄,撇叶劲挺,折转向背,各具姿态,千枝万叶,无一弱笔。

苏轼(1036～1101年),字子瞻,号东坡居士,眉州(今属四川眉山)人。是政治家兼文学家,诗书画皆能,他和米芾是文人画的提倡者,苏轼擅长楷书、行书,与米芾、黄庭坚、

图6-10 宋 崔白 《双喜图》

图6-11 宋 文同 《墨竹图》

蔡襄并称"宋四家"。苏轼喜画古木、墨竹、怪石，《古木怪石图》（见图6-12）为其仅存作品。此画看上去草率随意，只是约略示意而已，但其发墨果断、清晰，毫不滞涩。勾皴擦破，浓淡干湿，技法全面。且不计形象妍媸，枯枝似鹿角，怪石如海螺，别有一番意蕴，典型的文人画风格。苏轼、米芾在北宋兴起的文人士大夫画坛中堪称领袖。尤其是苏轼，他以自己的实践为依据，总结了文人创作理论的批评和见解，其论画理论，如形与神，形与常理，诗书画的创作共用，象外之意等影响深远。他反对程式束缚，提倡"诗画本一律，天工与清新"，尤其是"士人画"的概念和美学思想，为之后文人画的发展奠定了理论基础。

图6-12 宋 苏轼 《古木怪石图》

四、宋代人物画

宋代人物画虽不及唐代，但成就仍十分突出。一是由于统治者对道教的重视，宫廷多次组织创作活动，不少名家参与了寺观壁画的创作和绘制活动，使道教壁画创作有了长足的发展；二是因为人物画的表现主题和题材范围有了明显的变化和拓展，表现出鲜明的文人情致；三是写意简笔人物画开绘画之先河，所谓大写意画风对后世影响极大；四是风俗人物画的创作与繁荣，表现出绘画题材划时代的新特色。

李公麟（1049～1106年），字伯时，舒城（今属安徽）人，他在宋代人物画坛中，是个博采众长、多有创造、成就突出、影响深远的画家。

李公麟出身于书香门第，自幼受家庭熏陶，学识广博，官至朝奉郎，后因病痹，辞官归隐，号龙眠居士。

李公麟善于描写鞍马，他注重写生，注意观察群马的生活、生存状态，甚至达到了"终日

图6-13　宋　李公麟　《五马图》局部

不去，几与具化"的地步。《五马图》（见图6-13）是他的重要作品，画西域进贡的名马：凤头骢、锦膊骢、好头赤、满川花和照夜白。《五马图》除局部烘染外，马匹的外形轮廓、重量感、毛皮的质感甚至光泽度效果均以单线勾出。马的形体结构准确，五个牵马人各具神貌，整幅画作行笔细劲，技法巧妙，画面生动，富于变化，有很强的艺术感染力。李公麟熟练掌握了提炼形象的能力和优美的表现技巧，创造了极富概括力的真实而鲜明的艺术形象，成为唐代吴道子之后影响深远、卓有成就的人物画家。

张择端（1085～1145年），字正道，又字文友，东武（今东诸城）人。其自幼好学，早年游学汴京（今河南开封），后习绘画，宋徽宗时期供职翰林图画院，工界画宫室，尤擅舟车、桥梁、市肆、民风、街衢、城郭之作。是北宋末年杰出的风俗画家。其存世之《清明上河图》、《西湖池争标图》，为我国古代绘画的艺术精品，不仅具有极高的艺术价值，而且极具珍贵的史料价值。

《清明上河图》（见图6-14、图6-15）原为进贡宋徽宗的贡品，绢本淡色。在长528.7厘米、宽24.8厘米的绢面上，主要描绘了北宋都城汴京清明时节汴河两岸风光。作品为全景式构图，以细密严谨的笔法，表现了宋都汴京林立的店铺，热闹的市肆，繁忙的舟车，熙来攘往的人群。场面宏阔，气势雄伟，是宋代社会一部形象化的百科全书。

《清明上河图》大体可分为三个段落：首段从恬静的郊外延伸到汴河的码头，通过田野、树木、村落，表现出了特定的清明时节；中段以虹桥为中心，表现汴河和汴河两岸舟车运输、手工业和商业贸易活动；末段以高楼广厦为中心的市区街景，表现纵横交错的街道，鳞次栉比的店铺，车水马龙的繁华，人头攒动的热闹场面。

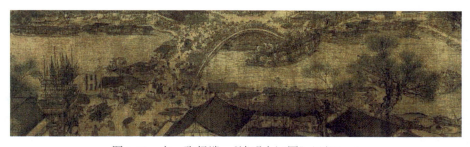

图6-14　宋　张择端　《清明上河图》局部（一）

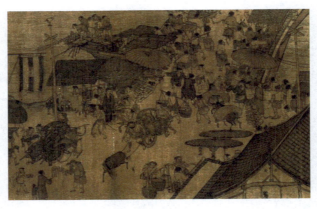

图6-15 宋 张择端 《清明上河图》局部（二）

现代美术家称《清明上河图》为"中国古代的现实主义杰作"，其表露主题是对承平时期汴梁生活的礼赞和怀念。作品诗化了平凡，戏剧化了忙碌，艺术化了生活。画家以独到的观察，通过多种不同的行为、活动、细节，组织各种形象，调动旋律的起伏，挖掘生活的真谛。尤其虹桥漕渡的宏大场面，繁忙紧张，冲突激烈，扣人心弦，成为全卷最精彩的部分。画家采用中国画特有的散点透视，巧妙剪裁，精到组织，使整幅作品既移步换景，又贯穿一体。作品线条老练遒劲，笔墨技巧精到纯熟。《清明上河图》充分显示出宋代人物画发展中的新成就，表现出人物主题划时代的新特色。

第二节 辽、金、西夏绘画

辽、金、西夏是北宋时期与中原汉族政权同时并峙的其他民族建立的政权，唐、五代及北宋的文化对辽有直接的影响，生活在辽国的画家，有契丹本族人氏，也有汉族人；北方兴起的女真族，灭掉了辽和北宋建立了金。统治范围的扩大，经济条件的优越及保留下来的文化滋养，使得金的绘画得到了极大的发展；党项族在西部建立了西夏政权，前后历经了200年，历十帝，与宋、辽、金对峙，西夏文字的结体虽从汉字而来，但西夏有自己的语言文字和完备的政权机构，其绘画也流传有序。

一、辽代绘画

在汉族文化的影响下，契丹族逐渐使用墓室棺木丧葬，墓室壁画也随之出现。内蒙古巴林右旗的大兴安岭中的庆陵壁画最为丰富。壁画内容多为四季山水、肖像及装饰纹样。

辽代贵族崇信佛教，佛寺建筑宏伟，因后人修缮等原因，壁画鲜有保存。山西应县佛宫寺释迦塔底层墙壁上绘有高8米的六尊坐佛；南北门楣横拔木板上绘供养菩萨，门道两侧绘四大天王像。菩萨面庞丰满，身姿优美，飘带舞风，犹有晚唐、五代之风；四大天王威风凛凛，神劲气足，用笔劲健，赋色沉着。沈阳无垢净光舍利塔地宫四壁也绘有四大天王和夜叉像，形象诡异，行笔流畅，为辽代寺庙壁画上乘之作。

二、金代绘画

公元1115年，完颜部首领阿骨打建立金朝，灭北宋而称雄北方，成为与南宋对峙的强大王朝。

武元直，字善夫，生卒年不详。他为金代明昌年间（1190～1195年）进士，擅画山水，曾画过《雪霁早行图》、《朝云图》、《曙雪图》、《风雨归舟图》、《渔樵闲话图》等，曾有"画

手休轻武元直，胸中谁比玉峥嵘"的诗句，可见其画为时人所重。他的传世作品《赤壁图》（见图6-16）（现藏于中国台北"故宫博物院"），描绘苏轼泛舟游赤壁的情景，造型奇绝，意境旷远，笔力圆润雄健，画风独具，墨色浓淡干湿恰到好处。此画风格略师北宋，与南宋山水迥然有别。

王庭筠（1155～1202年），字子端，号黄华老人，河东（今山西永济）人，一说熊岳（今辽宁盖州）人。金世宗大定十六年（1176年）进士，官至翰林修撰。擅诗文，"文采风流，映照一时"，亦擅书画，常在"灯下照竹枝模影写真"。其书法和枯木竹石学米芾，山水师任询，传世作品有《幽竹枯槎图》（见图6-17），画柏用笔潇洒爽朗，霜韵铁骨；画竹笔力挺劲，叶如刀裁。他的画姿纵老健，笔墨淋漓。其子晏庆（一作万庆）亦擅画竹，追随其画风，二人的风格对元代文人画影响颇大。

张瑀，生卒年失考，曾为宫廷祗应司画师，传世作品有《文姬归汉图》（见图6-18），描绘后汉蔡文姬从匈奴归汉之情景，整幅画使塞北风沙荒寒之情状跃然纸上。

三、西夏绘画

西夏是党项族人建立的地方民族政权，11～13世纪，前后延续近200年，遗留下许多壁画、彩色木板画、木刻画、纸画和布帛画等多种绘画作品。西夏壁画主要保存在敦煌莫高窟、

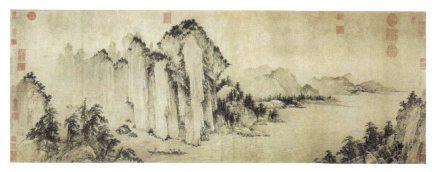

图6-16 金 武元直 《赤壁图》

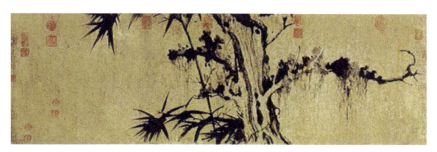

图6-17 金 王庭筠 《幽竹枯槎图》

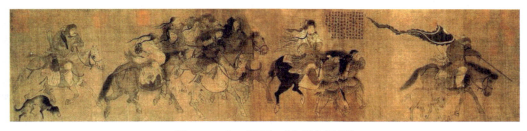

图6-18 金 张瑀 《文姬归汉图》

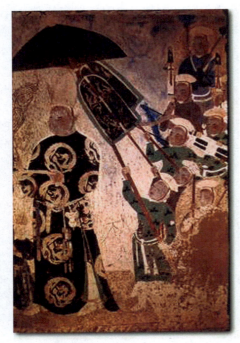

图6-19　西夏壁画　敦煌第490窟　《西夏王礼佛图》

安西榆林窟等地的八十多个西夏妆銮洞窟中，西夏石窟寺壁画大多为佛教内容，出现了十六罗汉、儒童本生、炽盛光佛、水月观音、曼荼罗五方佛等新的壁画题材。榆林窟西夏壁画中三幅《唐僧取经图》，是中国迄今发现的最早的有关唐僧西天取经的绘画。

西夏石窟寺壁画中，还刻画有大量党项人面貌体征的国王、官吏、命妇、武士、平民、侍从和不同少数民族的各种形象（见图6-19）。榆林窟第3窟西夏壁画，则真实地描绘了西北地区高旷阔远的山岭风貌。武威西郊林场西夏墓出土的彩绘木板画，画法淡雅，设色精细，用平涂法画出男女墓主人、侍从、龙、鸡、狗、猪、日、星等图像。莫高窟附近还出土了西夏文佛经和刻印的佛教故事。其中一部刻有六十多幅情节前后连贯的佛教故事画，是中国早期连环画中的珍品。木刻画构图复杂繁丽，人物众多，场面浩大，刀法流畅，显示出精湛的木刻技艺。1909年，在居延黑水城西的塔墓中，发现了画在亚麻布、绢帛和纸上的佛像近三百件，佛像画风承晚唐、北宋以来的绘画传统，少量佛像受到印度画风影响。

西夏绘画作品的遗存虽然不多，但是晚期形成了自己的风格，是中华民族绘画的组成部分，在中国美术史上占有一定地位。

第三节　宋代建筑和雕塑

宋代虽是中国古代政治、军事上较为衰落的朝代，但在经济和科学技术上却有很大的进步，建筑一改唐代雄浑壮阔的特点，变得秀丽纤巧而富有装饰感，建筑水平达到了一个新的高度。

一、都市规划和宫殿园林建筑

宋代社会经济繁荣，各行业发达。较之唐代，宋代建筑突破闭塞的里坊制，废除了夜禁制度，出现了灯火辉煌、车水马龙的夜市和早市，汴京成了不夜之城，进一步繁荣了京城经济。当时宫殿、皇家及私家的园林、宅邸，变得更为繁复华丽，结合诗画意境造园的艺术达到了登峰造极的地步。但由于过分强调纤丽与巧饰，失去了唐代的淳朴与雄浑的风格。

北宋承后周以汴京作为都城，汴京以汴河、黄河、蔡河、广济河四条水道构成通达全国的交通网络。汴京城有宫城、旧城、新城三重，城市居民最多时高达150万之众。宫城按隋唐洛阳宫殿制度修造。宫城之外是旧城，也称内城；旧城之外是新城，也称外城，城外有阔十余丈的护城河，护城河两岸遍植杨柳。宋代都城与隋唐不同的是它的宫城不是居中，而是稍偏西北。大内（皇宫）左右对称，沿中轴线，自大内正门宣德门南去一直通到南面出南薰门，宫城四面各有一座城门。据文献记载，北宋宫殿的主要殿堂有些是"工"字殿形制，规模虽不及隋唐，但扩建时参照洛阳的唐朝宫殿，故组群布局规整灵活，华丽精巧。大内前面

是宫殿，其余皆为民居、酒楼、寺庙等，完全不同于唐代里坊制的高墙壁立的面貌。整座都城既繁华热闹又风光优美。都城以内有蔡河、汴河、金水河、五丈河流经其间，街道两旁点缀花木果树，主要有桃、杏、李、梨、莲等，城内外又有各种花圃园林相望，为典型的中国古代花园式城市。

二、宗教建筑

宋代宗教建筑以佛教建筑占主导地位，河北定县开元寺料敌塔（见图6-20）是于北宋咸平四年到至和二年（1001～1055年）建造的，塔身呈八角形，共十一层，通高达84.2米，是迄今现存最高的古塔。开元寺料敌塔结构严谨，比例匀称，外观挺拔而秀丽玲珑。塔身外部各层门券上皆绘彩色的火焰图案，直至腰檐外口，极为精美。

晋祠圣母殿（见图6-21）和鱼沼飞梁为宋代祠庙建筑的代表作，建于北宋天圣年间（1023～1032年），圣母殿面阔七间，进深六间，高17米，因殿内无柱（使用减柱法），显得内部高敞。所谓鱼沼飞梁乃殿前方形鱼沼上一座平面为十字形的桥，四面通达，极富园林情致，为中国古代寺观建筑之佳作。

图6-20　河北定县开元寺料敌塔

图6-21　晋祠圣母殿和鱼沼飞梁

三、宋代的雕塑艺术

宋代雕塑从艺术性上讲，已没有了隋唐时期的宏伟规模和磅礴气势。在审美上也失去了隋唐的静穆和神圣，但有一个突出特点是在宗教雕塑中融入世俗性和现实性成分，以写实手法的精雕细刻水平有了极大进步，以多姿多彩的艺术造像成就最高，其中彩塑最为著名的是保圣寺和灵岩寺。

保圣寺位于江苏（今苏州角直），寺中原有罗汉像十八尊，现仅存九尊，塑造了众罗汉在洞壁、云岩、山水之间修行的情景。雕塑墙壁奇峰嵯峨，山岩壁立，洞窟静幽。保圣寺罗汉（见图6-22）分置其间，专心修行。达摩、降龙罗汉、袒腹罗汉等神态自若，各具形态，写实中略带夸张，雕塑手法细腻，周围的景物浮雕与所塑罗汉和谐统一，有较强的装饰性，是中国古代彩塑的代表作之一。

灵岩寺位于山东长清县境内，自古是泰山风景名胜区的一部分。其中"千佛殿"现存四十尊彩塑罗汉（见图6-23），几乎与真人等高（其实比真人稍大），罗汉塑造技法精湛，结构比例准确，神态变化各异，喜怒哀乐无一雷同。甚至从外貌上可以看出年龄、阅历及性格特征，刻

图6-22　保圣寺罗汉造像

图6-23　灵岩寺泥塑罗汉造像

画细微，呼之欲出，充分体现了宋代雕塑的高度写实水平。梁启超曾在《千佛殿宋罗汉造像碑》中称其为"海内第一名塑"。

山西晋祠于北宋年间重建圣母殿，塑圣母和侍女像四十二尊，其中彩塑三十三尊。塑像比例适度，衣饰舒展，人物表情细致入微，极富有生活气息。

北宋时期，大规模的石窟造像由中原转移至四川、陕西等地区。重庆大足的石窟造像是这一时期的代表。大足石窟（见图6-24）开凿于晚唐，兴盛于宋代，是中国宋代石窟造像最集中的地区，除少部分道教题材外，大部分为佛教造像，也有儒、释、道三教在同一窟龛中的造像。大足石窟现存石刻造像5万多尊，分布在四十余处。其中以北山摩崖造像和宝顶山摩崖造像规模最大。

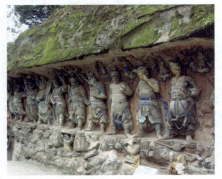

图6-24　大足石窟

第四节　宋代的工艺美术

北宋社会相对稳定，城市经济进一步繁荣，市民阶层崛起，大量工艺美术向商品化和平民化的方向发展。工艺美术在器物品种、造型、图案纹饰、装饰手法等方面出现了一系列的变化，呈现出不同于前代的独特风格。宋代陶瓷工艺成就最大，其他工艺门类也有相应的发展与提高。

一、陶瓷工艺

宋代是中国古代陶瓷发展的重要时期，在磁州窑、耀州窑、吉州窑、龙泉窑、景德镇窑十分红火的同时，又出现了定窑、汝窑、官窑、哥窑、钧窑等五大名窑的繁荣。青瓷、白瓷、黑瓷在全国增加了产地，还创造了彩瓷和花釉，生产了很多艺术性高度完美的作品。

定窑在河北省曲阳县灵山镇附近，因宋时此地为定州故名。定窑始烧于唐而终于元，是继邢窑而起的白瓷窑场，也烧绿釉、黑釉、褐釉，即绿定、黑定、紫定等品种。北京故宫博物院所藏定窑孩儿枕（见图6-25），既是一件生活用品，又是一件瓷塑珍品。

汝窑在河南临汝，因宋属汝州故名。汝窑是北方著名的青瓷窑。北宋后期，汝窑产品被官府选为宫廷用瓷，但传世作品较少。汝窑瓷器（见图6-26）胎骨较薄，釉料稠润清莹，呈香灰色，器物通体施釉，制作规整，正色釉为青中闪蓝的天青色，釉层釉泡大且稀疏，明朗如珠，

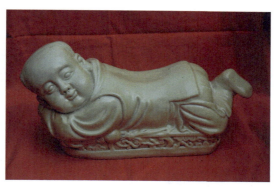

图6-25　宋　定窑　孩儿枕

有"汝窑釉泡如晨星"之说。

官窑于北宋末年设在开封，也称为汴京官窑，专烧宫廷用瓷，是在汝窑影响下发展起来的另一青瓷窑。官窑胎土呈铁色，粉青为其代表釉色，往往有蟹爪纹的自然开片，口沿及足部因釉汁较薄而露胎色，被称为"紫口铁足"。南宋官窑是宋室南渡后在浙江建立的新窑。窑址有两处，一是"修内司官窑"，二是"郊坛下官窑"。南宋官窑产品（见图6-27）丰富，器物胎体甚薄，釉以天青为主，并有粉青、月白、油灰等色，以粉青色釉最佳，晶莹润泽，犹如美玉，釉面多有纹片，一般无纹饰，器口和底部亦为"紫口铁足"。

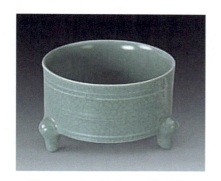

图6-26　宋　汝窑　三足香炉

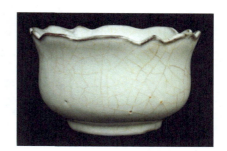

图6-27　宋　官窑　莲花口小碗

钧窑因在河南钧州（今河南禹县）而得名。钧瓷原为青瓷系统，其独特之处是使用一种乳浊釉（也即通常所说的钧窑变色釉），由于釉内含有一定数量的铜金属，烧成青中带红有如蓝天晚霞的"钧红"、"钧紫"，又俗称海棠红、玫瑰紫。图6-28为钧窑鼓钉三足洗。钧釉的紫斑，则是有意在青蓝色釉上涂一层铜红而成，釉中"蚯蚓走泥纹"的曲线也为钧釉的特征之一。钧瓷釉打破了一色青釉的单调，是陶瓷工艺上的一种创新，这种色釉的变化人们称为"窑变"。

景德镇窑在江西景德镇。始烧于五代，生产青瓷和白瓷，宋代创烧了著名的青白瓷（影青），宋真宗景德年间，所烧日用瓷器光致茂美，器底书"景德年制"，时称"景德窑"，镇名也由昌南改为景德。图6-29为景德镇青白瓷注子注碗，是一种宋代的酒具。景德镇窑所烧影青瓷器色泽白中泛青，晶莹纯净如玉，有用印花和刻花装饰。这种影青瓷影响波及湖北、广东、福建等地。

二、镜、漆工艺

宋代铜镜是最具代表性、最能反映当时工艺水平的铜器，早期制作尤为讲究，晚期制作渐趋衰微。

宋代铜镜可分为花卉镜、龙纹镜、禽鸟纹镜、神仙人物故事镜、八卦镜、商标铭文镜、吉

图6-28　宋　钧窑　鼓钉三足洗

图6-29　宋　景德镇青白瓷　注子注碗

祥铭文镜等类型，每个类型的铜镜又有不同的形制和内容。

北宋初期，铜镜继承唐风，但图文线条较粗。北宋元祐以后，铜镜的形制和纹饰都发生了变化，一改唐镜的八弧八瓣变为六弧葵花形和六瓣菱花形，改菱形镜为委角形镜。南宋以后宋镜有了创新，有带柄镜、长方形镜、心形镜、鼎形镜、钟形镜、壶形镜、炉形镜、扇形镜、亚字形镜等，有着明显的时代特征（见图6-30）。

图6-30　宋　锯齿纹挂镜

宋代的漆器工艺以北方定州、南方温州最为著名。南渡偏安以后，更促进了杭州、温州手工业的发展。

● 思考题 ●

1. 简析宋代山水画在中国山水画中的历史地位。
2. 简述五代山水画的分宗立派及其主要特征。
3. 为什么人们用"黄家富贵，徐熙野逸"来概括黄筌、徐熙二人的艺术风格？
4. 试论文人画的兴起及其历史意义。
5. 试述宋代的名窑特点及影响。

第七章 元代美术

学习目标

通过本章的学习，使学生了解元代美术的发展背景，及少数民族艺术与汉文化的相互影响与融合对后世产生的深远影响。掌握元代文化与艺术的发展状况，重点掌握元代绘画的流派及风格特点，以达到进一步提高欣赏能力，学以致用的目的。

第一节 元代绘画

元代绘画中，文人画占据画坛主流。元代前期的赵孟頫、高克恭、任仁发等身居显要的馆阁士大夫，均以擅长绘画著称。元代中后期文人画家以集中于江浙一带的画家为代表，有师法董源、巨然和北宋山水诸家的"元四家"黄公望、吴镇、倪瓒、王蒙。花鸟画家向水墨方向发展，出现了王渊、管道升、柯九思、顾安、王冕等代表画家。

一、山水画

元代绘画以山水画为最盛，其创作意图、艺术追求、风格面貌反映了画坛的主要倾向。元代绘画新风气的到来与赵孟頫的托复古以寻求新路的开启密切相关。

赵孟頫（1254～1322年），字子昂，号松雪道人、水晶宫道人，湖州（今浙江吴兴）人，画史上又称其为"赵吴兴"。赵孟頫出身宋朝宗室，一生历宋元之变，仕隐两兼。宋亡后他闲居故里，忽必烈"搜访遗逸"，惊呼其为"神仙中人"，晚年官居一品，"荣际王朝，名满四海"，为元朝文人中最显赫的人物。

赵孟頫天资出众，博学多才，精通文学、音乐、经济、鉴赏，书法和绘画成就最高。其书法与颜真卿、柳公权、欧阳询并称为中国书法楷书"四大家"，世称"赵体"。

赵孟頫在绘画上力主变革南宋院体格调，从文人的审美情趣出发，提倡继承唐与北宋绘画，重视神韵，追求清雅朴素的画风。提出"作画贵有古意，若无古意，虽工无益"，开创了元代新画风，系统地提出了书、画用笔相同的理论，对后世影响颇大。他在山水、人物、花鸟、鞍马、竹石的绘画创作上都卓有成就。其山水画创作前期兼学唐、五代、北宋，如李思训、王维、邢浩、关仝、董源、巨然、李成等，后期主要驭化董源、李成画法创立自己的风格特点。由繁密至单纯，由着色至淡墨以至近于白描。他的传世作品很多，其青绿着色简括雅逸的《秋郊饮马图》和自诩"不愧唐人"的《人骑图》，造型坚实，构图巧妙，艺术表现力很强。他的山水画代表作《鹊华秋色图》（见图7-1），描绘山东济南郊外鹊山和华不注山（又名华山）。画面设色浓重，水村山舍清丽，用披麻皴间解索皴写鹊山和华不注山，秋林点染丹红，法度、笔路颇具书法意味。其妻管道升，

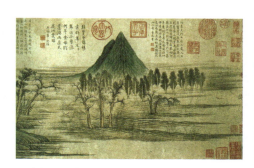

图7-1 赵孟頫 《鹊华秋色图》局部

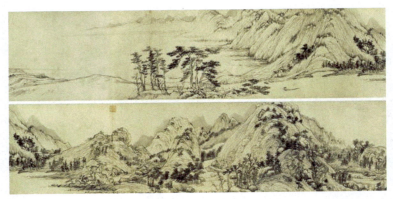

图7-2 元 黄公望 《富春山居图》

儿子赵雍、赵麟也都是画家。

元代中晚期对后世有重要影响的画家为"元四家"的黄公望、吴镇、倪瓒、王蒙,四人的创作代表了元代山水画的最高成就。他们都是江浙一带的文人,生活于元末社会动乱之际,虽有不同的遭遇,但在艺术上却都直接或间接地受到赵孟頫的影响。都具有元代山水画的风貌,又有自己个性鲜明的特点。他们都强调诗书画印的有机结合和状物寄情,对明、清绘画影响巨大。

黄公望(1269~1354年),字子久,号大痴、一峰道人,江苏常熟人。中年曾为小吏,后因事入狱,开释后入全真教。黄公望性格豪放,学识渊博,能诗擅文,精通音律,工行、楷书,尤擅画山水,多表现常熟虞山、浙江富春山一带风景,山水有浅绛和水墨二体,初期细致而丰富,中期笔势雄健,晚期笔简气清。他的画无论在构图、造型、笔墨上从未被限制于一个模式之中,传世作品甚多,《富春山居图》描绘富春桐庐山水,费时多年才完成(见图7-2)。画面层峦叠嶂,水平树静,亭舍疏落,秩序井然,描绘了富春江两岸初秋之景、之静。此图采用"三远"并用的构图法,画法上吸收了董源、巨然的披麻皴法加以简括处理,显示出较深的笔墨功力。黄公望既善于吸取前代之精华,又注重自己的生活观察、体会和写生,以画写情,以画写心,充分体现了兼顾多方、完美结合的巨大创造性。明、清两代备受推崇,甚至到了"家家一峰,人人大痴"的地步。尤其是明代董其昌和清初"四王",对他更是崇拜有加。

吴镇(1280~1354年),字仲圭,号梅花道人,嘉兴人。曾在杭州卖卜为生,元末"群处究居,寡营敛迹,孑立独行,谢绝正事"。吴镇博学多识,能诗能文,尤擅画山水,亦擅写墨竹,唯个性独特。山水师法巨然,间学马远、夏圭的斧劈皴和刮铁皴,多以湿笔积染,擅用秃笔中锋,故笔力雄劲,墨气苍然,更见深沉厚重。他的代表作《渔父图》(见图7-3),构图舍奇险而求平实,画清远江湖中,两棵高树对峙,一叶扁舟悠然。湖水淡荡,远山如屏,芦荻偃仰,一抒安贫乐道,自鸣高雅的情怀。自题画上的渔歌中"只钓鲈鱼不钓名","一叶随风万里身"等诗句,进一步表达了他避世隐逸的超脱。

倪瓒(1301~1374年),字元镇,号云林,无锡人。家为江南富户,信奉全真教,筑有园林轩阁"云林堂"、"青闷阁",收藏图书、古董,广交江南文人,读书、作画、吃茶,生活优越安适。元末农民起义爆发直至明初,他"扁舟蓑笠,

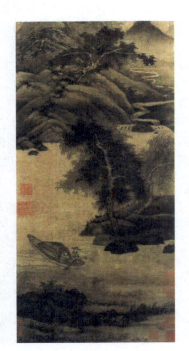

图7-3 元 吴镇 《渔父图》局部

往来湖泖间"达二十余年。因此所画山水主要表现太湖风光。疏林坡岸,浅水遥岑,远山伏卧,中间大面积汪洋,意境清幽而荒寒,情感孤独加寂寞。倪瓒用笔轻松,笔渴能清润,墨简而沉静。他的上中下三段平远构图法和变化了的枯木窠石的"折带皴"成为他的独特创造。代表作《渔庄秋霁图》(见图7-4)便是典型的三段平远构图,其"披图惨不乐,日暮眇余思"的心境和荒疏峭拔的审美观对后世影响很大。

王蒙(1308～1385年),字叔明,号香光居士,又号黄鹤山樵,湖州人,赵孟頫的外孙。明初出任泰安知州,因胡惟庸案牵连死于狱中。王蒙工书法,能诗歌,擅画山水。初得外祖父赵孟頫传授,后得黄公望指教,常与倪瓒等切磋技艺。宗法五代董源、巨然,又于宋代郭熙"卷云皴"中化出"解索皴",创出"牛毛皴",善于用渴笔点苔。所作"得意之笔常用数家皴法,山水多至数十重,树木不下数十种",章法稠密,景色郁然神秀,并能画人物,是"元四家"中最有功力的一个。有《春山读书图》、《青卞隐居图》(见图7-5)、《夏日山居图》等作品传世。《青卞隐居图》是其代表作,描绘浙江吴兴县西北的卞山。前景为山坡、松林,次第而上,层峦环抱,山势峭拔,林木丰茂,云雾缭绕,纵横奇绝,变化多端,布局繁密,笔墨苍郁,气韵灵动,似一气呵成。形成王蒙繁复错杂而气贯长虹的画风。

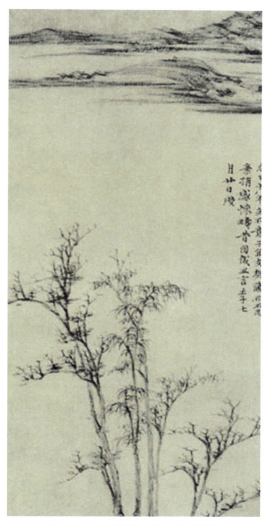

图7-4 元 倪瓒 《渔庄秋霁图》

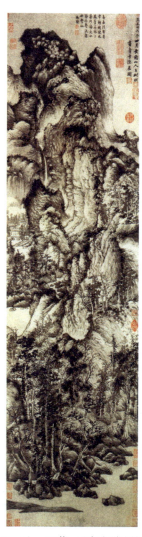

图7-5 元 王蒙 《青卞隐居图》

第七章 元代美术

二、花鸟画

元代花鸟画前期以院体风格为主，多为工笔设色，后来这种院体风格产生些许变异，表现主题与技法向前跨了一大步，梅兰、竹石、枯木等题材的绘画大有发展；借物抒情、画风清雅的水墨写意花卉勃然而兴，显示了花鸟画领域的变化。主要的画家有王渊、陈琳、王冕、管道升、柯九思等。

王渊，字若水，号澹轩，杭州人，职业画家，少年时曾得赵孟頫指教，参加过绘制集庆龙翔寺的壁画，工山水、人物，尤精花鸟。王渊的花鸟沿守黄筌的传统，面貌丰富，精致艳丽。有的则拟徐熙用笔疏放。其代表作《竹石集禽图》（见图7-6）、《桃竹锦鸡图》，工整精确，明净秀雅，以水墨渲染，自成一格。其创新的类似白描画法的花鸟画，却更鲜明地表现了文人的审美情致。

陈琳，字仲美，杭州人，其父为南京宫廷画院待诏。陈琳作画曾得赵孟頫指授，传世花鸟画作品有《溪凫图》，乃其访问赵孟頫时所作。水墨淡色写鸭，粗笔写坡岸、水纹。此画曾经赵孟頫润色，并在画上题句曰："陈仲美戏作此图，近世画人皆不及也。"仇远也题词曰"使崔（白）艾（宣）复生，当让出一头。"

王冕（1287～1359年），字元章，号饭牛翁、煮石山农、梅花屋主等，诸暨人。出身农家，自幼好学，白天放牛，晚上借佛寺长明灯夜读，尤以读书、作画最为刻苦。应试不中，行为怪诞。工诗，擅画梅竹，亦能治印。画梅枝繁花密，生意盎然，诗文常流露对社会的不满。元末携家眷隐居九里山中以卖画为生。王冕是元代诗、书、画、印修养全面的典型的文人画家，代表作《墨梅图》（见图7-7），以浓墨画枝干，淡墨点花瓣，细劲之笔画须蕊，极富生命力。画上

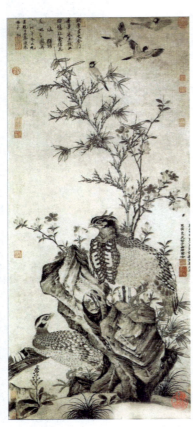

图7-6 元 王渊 《竹石集禽图》

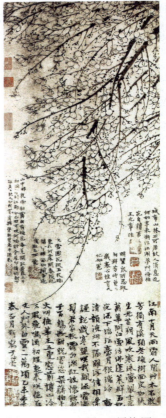

图7-7 元 王冕 《墨梅图》

自题诗曰:"吾家洗砚池头树,朵朵花开淡墨痕,不要人夸颜色好,只留清气满乾坤。"借梅寓志,洁身自好,表露了王冕不甘与黑暗社会同流合污的情操。

柯九思(1290～1343年),字敬仲,浙江天台人。元文宗时曾任奎章阁学士院鉴书博士,评定宫藏书画,颇受皇帝宠信,后活动于苏州一带。他工诗文、书法,擅画墨竹。自谓"写干用篆法,枝用草书法,写叶用八分,或用鲁工撇笔法,木石用折钗股,屋漏痕之遗意",足见他十分重视以书法入画。传世作品有《清閟阁墨竹图》、《晚香高节图》(见图7-8)等。

三、人物画和道释壁画

元代人物画以肖像画和道释人物画为主,肖像画的代表为王绎。王绎(1333～?年),字思善,自号痴绝生,睦州(今浙江建德)人,后迁居钱塘(今杭州)。王绎是元代后期杰出的肖像画家,驰名于江浙一带,传世作品有《杨竹西像》、《倪云林像》,并著有《写像秘诀》。主张画家若要描写对方人物,要在其"叫啸话谈之间"默默观察,以发现"真性情"。反对使对方"正襟危坐如泥塑然,方乃传写"的方法。他的人物肖像面部细笔勾勒,淡墨烘染,结构比例十分准确。

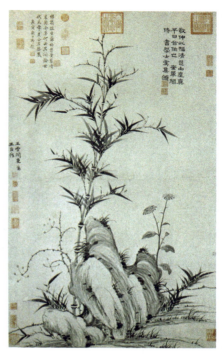

图7-8 元 柯九思 《晚香高节图》

赵孟頫在人物画方面的贡献也很突出,他多描绘古代高人逸士,借以怀古。技法多效法唐人,用线含蓄劲秀,最擅高古游丝描。用色与其水墨花鸟画风格迥然不同的是强调典雅古丽。传世作品有《秋郊饮马图》(见图7-9)、《杜甫像》、《红衣罗汉》等。

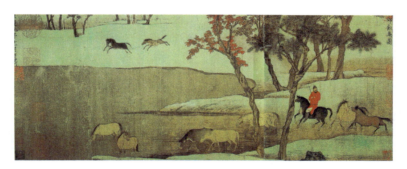

图7-9 元 赵孟頫 《秋郊饮马图》局部

由于文人画的介入,元代道释人物画减弱了宗教的严肃与神秘,而突出了墨戏和怡情,代表画家为颜辉,其师法石恪、梁楷,又融李公麟描法,用笔劲健,造型奇诡。他的画风对日本影响较大,传世作品有《水月观音图》、《李仙图》等。

山西永济永乐宫三清殿的《朝元图》(见图7-10)取"吴带当风"之韵,用笔浑圆有力,用色以纯色为主,再以白或其他单色间隔,并使用金色沥粉加工重点部位,整个画面整体统一而又富有旋律,形成金碧辉煌的效果,装饰感极强。

元代的界画继承宋代的传统,但在精细工巧方面又有自己的特色。元代曾因有人献界画而得官进入宫廷,因此,这种文人画家一向不屑为之以建筑为主体,费时费力的画种一时受到

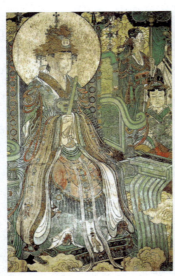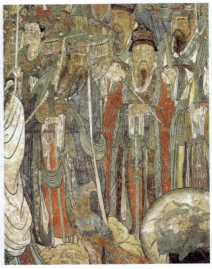

图7-10　元　永乐宫壁画　《朝元图》局部

青睐,且高手甚多,如何澄、王振鹏、李容瑾、夏永、卫九鼎等,其中的王振鹏成就最高。他画风工细,自成一体,所作殿堂宫室,"豪分缕析,左右高下,俯仰曲折,方圆平直,曲尽其体"。现存界画有《阿房宫图》、《金明池龙舟图》等。

第二节　建筑和雕塑艺术

元朝是由蒙古族统治者建立起来的疆域广大的军事帝国。此一时期经济和文化发展都较缓慢,一般建筑业处于凋敝状态,宗教建筑业却异常兴盛。元朝最大的贡献是修建了大都。

一、元代建筑

元代都城大都(今北京城北部部分),是按周礼的制度筹建的。从元大都开始,北京正式成为全国的政治、经济、文化中心。元大都是当时世界上最先进的城市。建筑规模和设计、科学布局和工艺水平都堪称一流。大都坐北朝南,城的平面图形几近方形,南北长7600米,东西宽6700米。南墙在今之东西长安街以南,北墙在德胜门外八里的小关,城周遭共开十一门。皇城位于都城南部中央偏西部分,主要为了充分利用太液池(今北海和中海)风水。皇城正门承天门外,有石桥与棂星门,再南,御街两侧是"千岁廊",其形制与宋汴梁和金中都宫城前的布局近似。这种设计是按古制王都"左祖右社,前朝后市"来安排的。皇城即"前朝",钟鼓楼、什刹海沿岸商贸区即"后市"。皇城东建有太庙,用于祭祀祖先,为"左祖";城西建社稷之坛,祭奉土地和五谷之神,为"右社"。街衢主要干道间有纵横交织的街巷、寺庙、衙署和店铺。全城分为五十坊,坊四周街道平直宽阔,是当时欧洲的大部分都城无法比拟的。无怪乎意大利旅行家马可波罗对元大都的描述曾一度引起了欧洲人对中国的强烈兴趣。

元代多种宗教并存,宗教建筑遍布全国,建造了很多大型庙宇,但大都毁于以后的战火。现仅存河北曲阳北岳庙德宁殿、山西洪洞县广胜寺。中国的戏曲在元代是个大发展时期,不少的宗教建筑正对着大殿设戏楼,为元代祭祀建筑特有的形式。

北岳庙德宁殿(见图7-11)为我国现存元代木构建筑中最大的一座。大殿高30余米,重檐庑殿式,青瓦顶,琉璃瓦脊。殿内巨幅壁画《天宫图》高约7米,长约18米。画面色彩浓重艳烈,线条流畅,用笔洒脱。虽为元人仿唐技法,仍不失为我国美术史上的杰作。山西永济

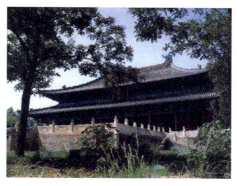

图7-11　北岳庙德宁殿

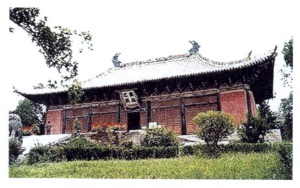

图7-12　山西永济县永乐宫

县永乐宫（见图7-12），是元朝道教建筑中的典型。永乐宫规模宏伟，气势非凡，建筑面积达8600多平方米，整个建筑群的建筑工期延续110余年。因相传此为道教祖师之一吕洞宾（号纯阳子）的故居，故又称为纯阳宫。现存建筑有宫门、龙虎殿、三清殿、纯阳殿、重阳殿五座，次第排列于建筑群体的南北轴线上。纯阳宫的建造打破传统习惯，舍东西配殿和周围庑廊，显得中心突出，气势贯通。现存五座建筑中以三清殿气魄最大，殿堂平面七间，上覆黄绿两色琉璃瓦，仅屋脊上的琉璃鸱尾便足有3米高。三清殿结构规整严谨，立面各部比例匀称和谐，造型清秀稳重。整座永乐宫在建筑结构和形制上继承了宋、金传统，又大胆改革创新，为明、清建筑技术的进步与发展开辟了新的道路。

自元代起，从尼泊尔等地传入西藏的覆钵式瓶形喇嘛塔传入中原大地，代表作为北京妙应寺白塔（见图7-13）。

妙应寺又称为白塔寺，位于北京阜成门内。白塔通高50.9米，由入仕元朝的尼泊尔著名建筑师、雕塑家阿尼哥参与设计，历经8年竣工，原名"大圣寿万安寺塔"。白塔基座面积1422平方米，自下至上由塔座、塔身、相轮、华盖和塔刹五个部分组成。塔基台呈"T"形，基台之上建平面"亚"字形须弥座两重，须弥座之上的硕大的覆莲座和托承塔身的环带形金刚圈，使塔由方形折角基座过渡到圆形塔身。塔身为一巨型覆钵，俨然宝瓶倒置。洁白的塔身，明亮的黄金华盖、塔刹，雄秀壮观，为元大都独一无二的大寺。因元朝皇帝的多次驾临，白塔遂成了百官司仪之所。白塔的出现，对明、清两代喇嘛塔的兴建有着极其深远的影响。

伊斯兰教建筑在元代也较为发达，他们吸纳、学习汉族的传统建筑布局和结构式样，结合本教的功能要求，创造出了中国的伊斯兰教建筑形式。现新疆吐虎鲁克玛扎、福建泉州清净寺、浙江杭州真教寺等均为元代作品。

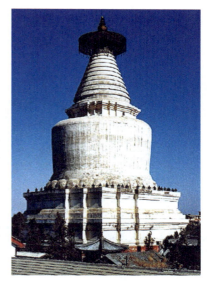

图7-13　北京妙应寺白塔

另外，天文学在元代有很大发展，一代科学家郭守敬曾在全国建起二十七个天文观测站。位于河南登封告成的观星台和大都司天台，创建了一种独特的建筑式样。

二、雕塑艺术

中国的蒙古族统治者在元朝建立之前，便按汉族建筑式样营造上都和大都两个都城。都城内的宫殿、庙坛建筑组群及各地寺庙石雕、木雕、塑像、琉璃制品、石窟造像等均反映了元代的雕塑艺术水平。元代统治者曾组织十数次大规模的宗教绘塑活动，并大量采用由尼泊尔传来

的"梵相"式样。尼泊尔雕塑家阿尼哥将自己的塑绘技术传授给儿子阿僧哥和汉族徒弟刘元，两人先后担任梵相提举司总管，专司塑绘佛像和土木刻削。

　　阿尼哥（1244～1306年），尼波罗国（今尼泊尔）人。自幼时便开始学习梵文和工艺制造，擅长雕塑和佛塔建造。中统元年（1260年）应元世祖忽必烈之请，在吐蕃建造黄金塔。阿尼哥率八十余众入藏造塔，两年后塔成，阿尼哥从此开始正式侍奉元朝。他在中国待了45年，曾任元朝诸色人匠总管府总管等职。设计并主持建造了三座佛塔、九座大寺、一座道观、两座祀祠和大量雕像。一生都在大都、大都畿辅、五台山等地从事建筑设计和塑绘，留下了很多宝贵的艺术作品，培养了以汉人刘元为代表的一批出色门徒。阿尼哥去世后被赐为"凉国敏惠公"，尼泊尔人民尊其为"民族英雄"。

　　刘元（约1240～1324年），字秉元，又名刘銮，今天津市宝坻县刘兰庄人。他自幼好学，官至昭文馆大学士、正奉大夫等。他学识渊广，尤擅绘画雕塑，在元代堪称雕塑一杰。其先师杞道录，后师阿尼哥学"梵相"，但所作雕像却以道教形象为多。其作品形神兼备，个性鲜明，帝王的肃穆、厉鬼的狰狞、侍臣的忧思，他都塑绘得恰到好处，深受时人和后人的喜爱。刘元虽被誉为中国雕塑史上的一位殊才，作品却未能留传下来。但从北京至今尚存的"刘元塑胡同"，亦足见其影响之深远。

　　元代石窟雕塑（见图7-14）尚存者，主要集中于浙江杭州。

　　杭州灵隐寺前飞来峰有五代至宋元的摩崖造像三百八十余尊，其中元代大小造像合计有一百一十六尊，其中梵式四十六尊，汉式六十二尊，另八尊是受梵式影响的汉式造像，最高大者达3米以上，雕刻精美，保存完好。题材以佛、菩萨为主。只是造像面部类型化，细部改汉式的圆转为额头平广，额角转折度加大；宽肩细腰，姿态动作变化增多。由于过分追求圆滑细腻，而失之结构平软无骨。图7-15为飞来峰摩崖造像。

图7-14　元代石窟雕塑

图7-15　飞来峰摩崖造像

　　元代寺观雕塑散见山西、北京、山东等地。被誉为中国现存道教艺术雕塑稀有珍品的山西晋城玉皇庙中的二十八宿像，是元代彩塑艺术精品。其中五躯已残毁，二十三躯保存尚完好，塑像均高1.5米左右。塑像将人物形象和动物形象、外来雕塑艺术和中国传统雕塑艺术，写实手法和象征手法巧妙结合，达到了和谐而又富于变化的特殊艺术效果。

　　云台石雕，位于热河居庸关内之关台，建于元代至正二年到五年（1342～1345年），全部以汉白玉砌成，残存基座刻满精美浮雕，云台正中的拱门刻有金翅鸟、龙女等，但最主要的是拱洞之东西洞口对称雕刻的四大天王，雕像神态威猛，线条粗犷，头首部分为高浮雕，其余部分为浅浮雕，突出夸张面部表情，为古代浮雕中不可多见的杰作。

第三节 工艺美术

元代文化,是融合蒙古族等游牧民族文化和汉民族文化以及其他外来文化形成的文化总体,具有鲜明的时代性。是整个中华民族传统文化的继承、发展和提高。自元代尊西藏佛教为国教以后,梵文化给元代的工艺美术带来了发展和殊变。统治者组建了庞大的专为皇家服务的官办手工业,为积累经验,提高技艺,匠籍可子承父业,世代相传。此举调动了千行百工的积极性,官办手工业人才荟萃,生产出大量的手工艺产品和消费品。

一、陶瓷工艺

陶瓷工艺发展至元代,盛行于宋、辽、金时期的南北各地的名窑大都走向衰落,唯有江西景德镇窑形成了巨大的生产能力,并有新的划时代的创造。元代朝廷规定不准在瓷器上描金,陶瓷艺人们便在瓷器的色釉和釉下彩上狠下工夫,创造了青花、青花釉里红、红釉、蓝釉等新品种,拓宽了瓷器色彩装饰和釉下彩的新途径。

青花(白釉蓝花)是元代瓷器中最负盛名的品种,其起源说法不一,据现有资料来看,唐代已出现青花,宋代也有生产,但大都一致认为元代景德镇青花瓷的烧造代表着青花时代的真正到来。青花属于釉下彩的品种之一,它是用含氧化钴的钴矿为原料,在陶瓷坯体上描绘纹饰,然后罩一层透明釉,经1300℃高温焙烧而成。钴料烧成后呈蓝色,发色鲜艳,着色力强,烧成率高。烧成的青花瓷器白蓝相映,恬静素雅,给人以洁净、明快、清新之感。

青花釉里红也为釉下彩品种。是以钴为着色剂的青花和以铜为发色剂的釉里红工艺的结合。由于钴料与铜红发色温度要求不一致,将二者成功地装饰于同一器物上难度很大,具有很高的工艺科技价值。青花釉里红始烧于元代景德镇窑,蓝红互映,分外艳丽,成功的显色堪与宝石红媲美。青花釉里红均泛深浅不一的灰色、乌金或淡墨色。较典型的器物是1964年河北保定出土的元青花釉里红镂花盖罐(见图7-16)。盖

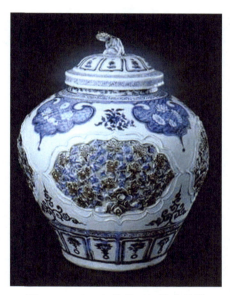

图7-16　元　青花釉里红镂花盖罐

罐沉稳厚重,罐体装饰综合使用了彩绘、雕刻、堆、贴、镂等多种技法,以红、蓝两色表现,开光(又称为开窗)内用镂堆法突出了四季花卉与园景的主题装饰,罐盖配以狮纽,器物更显典雅、古朴、灵动,是元代瓷器中不可多见的珍品。

二、织绣工艺

中国古代丝织物加金约始于战国,十六国时已能生产织金锦。元代织绣工艺继宋、金之后又有长足的进步和提高。所织绣的御容像、佛像,是元代织锦业中的代表作品,而织金锦缎中的"纳石失"成就最突出,在元代纺织品中最具特色。

织金锦缎(见图7-17)是元代纺织业中的创新工艺,织金锦缎中"纳石失"最珍贵。"纳石失"一词源于阿拉伯语HCCIAJ,意即金锦,以金缕或金箔切成的金丝作纬线织制,是一种花满地少,金光灿然夺目的宝锦。由于"纳石失"的珍贵,成为元代上层社会生活中不可缺少的装饰品。

图7-17　元　织金锦缎

图7-18　元　剔红雕漆

"纳石失"对后世织金锦缎的发展有很大影响，绫、罗、绸、缎、绢、纱全国各地均有织造。进一步促进了棉、毛织业的兴起和发达。

三、雕漆工艺

雕漆工艺在中国漆器工艺发展史上占有十分重要的位置，因其工艺复杂、品质精良和独具的艺术美感，在漆工艺品种中独领风骚。

雕漆工艺始于唐代，宋代雕漆工艺得到高度发展，元代形成了漆器制造史上的又一高潮。元代漆器工艺中成就较大的是雕漆、犀皮、戗金、螺钿等。人们现在所能见到的最早的雕漆实物也多为元代的，元代雕漆共有剔红、剔黑和剔犀三个品种，其中以剔红为最多，品种以盒为主（见图7-18）。形状多样，刀法灵巧。装饰图案有花卉、山水、人物和花鸟等，对后代雕漆工艺有深远的影响。

思考题

1. 简述元代文人绘画的新气象。
2. 试论"元四家"的共同艺术特色及个性特征。
3. 举例分析元代在建筑、雕塑艺术上的成就。
4. 元代陶瓷的新贡献表现在哪些方面？

第八章　明清美术

● 学习目标 ●

明、清是我国封建社会的最后两个朝代，也是封建社会逐渐走向衰落的时期，本章的学习目标是了解明清美术的整体风貌，了解各个时期各门艺术的代表人物及其作品特色。重点了解海派绘画及版画在中国近现代艺术史上有着重要的影响，以提高学生的民族自豪感和培养学生的审美素质。

第一节　明代绘画

明代的文人绘画在中国美术史上起了推波助澜的作用。明初虽然朝廷也征召很多供职宫廷的画家，但一律编入锦衣卫授武职归太监管理，比宋代地位较低下，成就也不突出。不及其后在野文人形成的吴门画派。明中期以前浙派主导画坛，中期以后吴门画派异彩纷呈。明代山水画出现了浙派的戴进、吴伟和吴派的沈周、文征明等颇具影响的代表人物，花鸟画则有边景昭、林良、吕纪等。而陈淳、徐渭的写意花鸟笔墨淋漓，风格别具。人物画坛出现仇英、陈洪绶等大家。

一、明初画院及浙派画家

明代恢复了被元代废弃的宫廷画院，但画家没有专业职位，政治地位低下，为一般画家所蔑视。画院画风多取工丽画法，山水画多取法南宋马远、夏圭技法兼学北宋诸家。花鸟画继承宋代风格又加以变化，忠于客观真实的景物，效法宋代绘画的精巧细致，构图饱满完整，画面生机盎然。华贵、富丽、淳朴、端严各有风格。明初画院的代表画家主要有吕纪、林良、边景昭等。

吕纪（1477～? 年），字廷振，浙江宁波人，弘治年间进入宫廷，擅长工笔重彩，也作水墨画，以淡色写意为其风格。其工笔重彩研丽而沉稳，花鸟赋色灿烂而不浮华，画风上承两宋院体画风，又能兼取时人所长，画面活跃，富有生气。作品流传有《鹰雀图》、《溪鹤图》（见图8-1）、《雪景翎毛图》等。

林良，字以善，广东南海人，擅长水墨写意，也作工笔重彩。其作品构图气魄恢宏，用笔刚健狂放，情境渲染较多，突出了画面动感，尤其擅长画鹰。《芦雁图》生动刻画了芦雁从空中飞落的瞬间，生动而简洁的墨色运用得恰到好处。

边景昭，字文进，福建沙县人，是明代院体画中最有影响力的工笔花鸟画家。他的花鸟画颇有南宋院体画的风韵，注重神韵与动势的描写，画风工丽而又不死板，其工笔重彩也以端庄妍丽取胜，传世作品有《双鹤图》（见图8-2）、《三友百禽图》等。

明代宫廷绘画与浙派绘画盛行于明初画坛，以继承和发扬南宋的院体画风为风尚。明代绘画中的浙派以戴进、吴伟为代表，主要活动于宣德至正德年间。

浙派画家因创始人戴进为浙江人，故有浙派之称。戴进（1388～1464年），字文进，浙江钱塘人。戴、吴二人作为职业画家都曾进过宫廷画院，画风继承南宋院体画风，画艺精湛，

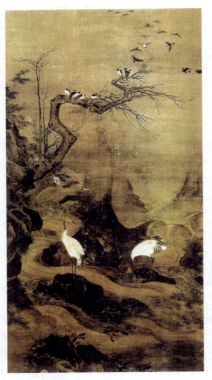
图8-1 明 吕纪 《溪鹤图》

图8-2 明 边景昭 《双鹤图》

技法全面，擅长山水、人物画，而尤以山水画成就最为突出，影响了一大批院内外画家。追随者主要有张路、汪肇、蒋嵩、张乾、李著等人。但浙派至后期，因一味追求粗简草率，导致积习成弊，正德后期开始衰败。明代后期后起之秀蓝瑛，有人称其为"浙派殿军"。

戴进的画法上溯北宋下及元人，多取自南宋马远、夏圭。他的山水画，善于在山水实景中融入有情节的人物活动，场景丰富，造型简明生动，笔力健劲，墨色酣畅，颇具生活气息，如《溪边隐士图》（见图8-3）。戴进画人物多用铁线描，间或用兰叶描，后来变兰叶描而独创了蚕头鼠尾的描法。《钟馗雪夜出巡图》行笔迅捷有力，人物神情刻画得淋漓尽致，将钟馗的威风凛凛及鬼魅的狰狞丑陋形象刻画得各尽其妙。戴进还擅长临摹古画，技法之高超几乎达到以假乱真的地步。

吴伟（1459～1508年），字士英，又字次翁，江夏（今武昌）人。吴伟在画法上学戴进，但笔法上却更加秀逸娴熟，有书记载："临绘用墨如泼云，旁观者甚骇，俄顷挥洒巨细曲折，各有条理，若宿构成。"足可见其恣意挥洒、自由奔放的风格，并有"浙派健将"之称。他的画气魄很大，画中往往有气宇轩昂的重要人物，且人物、山水相得益彰，格调较高。他的传世作品主要有《渔乐图》、《柳下读书》、《灞桥风雪图》（见图8-4）、《江山万里图》、《松风高士图》等，皆有粗豪狂放之气，却又不流于粗俗，从学者颇多，被称为"江夏派"，成为浙派的一个分支。《灞桥风雪图》描绘一老者骑驴在风雪中过桥低首沉思的景象。画家采用侧锋卧笔，线条简洁有力，水墨淋漓，虽一次皴染，却颇得气势，人物旁边树木凋零，风雪弥漫，河流封冻，寒气迫人，山野悬崖气势紧逼，进一步烘托了主题，充分体现了画家深厚的笔墨功夫和较高的造型能力。

二、吴派的形成及"吴门四家"

自元朝以来，江南苏州一带工商业比较发达，带来了艺术行业及有关行业的繁荣，苏州成

图8-3 明 戴进 《溪边隐士图》

图8-4 明 吴伟 《灞桥风雪图》

第八章 明清美术

为天下瞩目的"文人荟萃"之地，画坛上的吴派地位也应运而生。

"吴门画派"是明代后期的董其昌明确提出的。这一画派之所以被称为"吴门画派"，主要是因其核心人物沈周、文征明都是江苏吴县（而吴县又称吴门）人，加上唐寅、仇英也都活动于此，因此逐渐形成以苏州为中心的"吴门画派"，它不断发展壮大，逐渐取代了浙派和宫廷画院在画坛上的地位，成为实力较强的一大画派。

沈周早期以"细笔"画为主，晚期风格呈现出"粗笔"的放逸，《庐山高》（见图8-5）可以说是二者兼备的山水巨作，是其转型时期的代表作，是沈周为其师陈宽所作的祝寿图，堪称山水画中的精品。画面上重山叠翠，雾轻云逸，飞泉瀑流，松生石上，高人静立，借雄于众峰之上的五志峰以喻恩师之高博，表达了对恩师尊重之情。整幅画作恢宏大度、情感充沛、笔墨稳健，是其文人意志与山水逸情的完美结合。

文征明（1470～1559年），初名壁，字征明，号衡山，远师郭熙、李唐，近追元四家，尤学沈周。书画造诣全面，山水、人物、花卉、兰竹等皆精通。山水多描绘江南景象，法出沈周，而又融汇了赵孟頫、王蒙和吴镇的笔意，风骨秀逸，自成一格。人物画用线工细流畅，花鸟画的成就也很突出，是继其师沈周之后的"吴门画派"领袖，苏州"风雅"的中心人物。《绿荫清话图》（见图8-6），为文征明细笔山水的代表作。

唐寅（1470～1523年），字子畏，另字伯虎，晚号六如居士，吴县人，与沈周、文征明、仇英并称为"吴门四家"，又因其诗书为"江南四才子"之一，且号称为"江南第一风流才子"，是由文人发展而成的职业画家，擅长山水、人物及花鸟画，其山水早年师法周臣，后沿袭李唐、刘松年画法并加以变化，画多以小斧劈皴画山体，山势雄峻，石质坚峭，而笔墨细秀，笔法严谨雄浑、风骨奇峭，风格秀逸清俊。画面布局严谨整饬，造型真实生动，墨色淋漓。

唐寅人物画多以仕女及历史故事为题材，继承唐代传统，线条清细，赋色艳丽清雅，人物

83

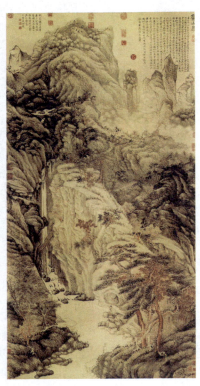

图8-5 明 沈周 《庐山高》

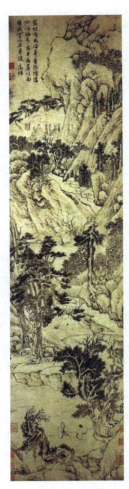

图8-6 明 文征明 《绿荫清话图》

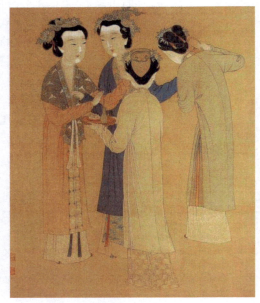

图8-7 明 唐寅 《王蜀宫妓图》

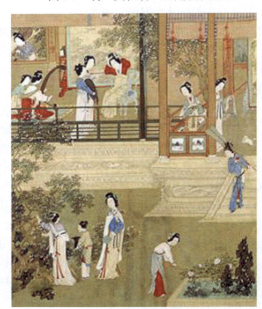

图8-8 明 仇英 《贵妃晓妆》

体态优美，造型准确而生动；写意人物，笔简意赅，富有意趣。主要有《山路松声图》、《骑驴思归图》、《步溪图》、《事茗图》、《李端端落籍图》、《秋风纨扇图》、《王蜀宫妓图》（见图8-7）、《枯槎鸲鹆图》等绘画作品传世。

仇英文化修养虽比不上唐寅涉猎广泛，但他专画传统题材，尤其擅长临摹。几乎达到难辨真假的地步。仇英擅画仕女，结体严谨，在精美秀丽中又透露出文人画的文雅妍润，带有一种雅俗共赏的格调。名作有《修竹仕女图》、《临萧照瑞应图》等。描绘文人逸事的有《竹院品古》、《松林六逸》，还有表现历史故事的《明妃出塞》、《子路问津》、《贵妃晓妆》（见图8-8）。

三、写意花鸟画的"青藤、白阳"

明初以吕纪、林良、边景昭为主的花鸟画忠于客观真实的景物，效法宋代绘画的精巧细致，构图饱满完整，画面生机盎然。但明中后期由于社会文化环境的变化，尤其是浪漫主义文学、美学观的影响，一般文人对绘画的态度是"人巧不敌天真"、"绘事不唯于写形而难于得意"（《书画鉴影》），以边景昭和吕纪为代表的画院派画家并不受时人称道。工笔花鸟画逐渐让位于写意花鸟画，明代中叶之后形成一个发展高峰时期，出现了陈淳与徐渭两位杰出的画家。他们以个性表现为主，笔墨技法酣畅淋漓，人称"青藤、白阳"。

徐渭（1521～1593年），字文长，浙江山阴人，号天池山人，又号青藤。绘画上他追求个性解放，擅狂草，把狂草般的气法融入写意花鸟画创作中，纵情挥洒，泼墨淋漓，用气用墨洒脱飘逸，气势奔放，一气呵成，在似与不

图8-9　明　徐渭　《墨葡萄图》

似之间的花木形象中寻求气韵的体现，把中国的写意花鸟画推向了能够强烈抒写个人情感的高度艺术意境，充分显示出他驾驭水墨技巧游刃有余的高超水平。主要作品有《杂花卷》、《墨葡萄图》（见图8-9）、《牡丹蕉石图》、《山水花卉人物图册》、《竹石图》等。

四、绘画史上的"南陈北崔"

明代的画家陈洪绶（也称陈老莲）与崔子忠在中国绘画史上占有重要地位，并称为"南陈北崔"。

陈洪绶（1598～1652年），字章侯，号老莲，一生坎坷，是明末清初绘画、书法、诗文俱佳的艺术大师。他的人物画，糅合传统艺术和民间版画的精华，人物形象夸张，线条刚柔相济，清圆细劲，润洁高旷，格调高古，融古开今，"以篆籀法作画，古拙似魏晋人手笔"。

第二节　清代美术

清代绘画大致可以分为早、中、晚三个时期。早期以"四王"画派为主，江南有以"四僧"、"金陵八家"和"新安派"为代表的创新派；清代中期，"扬州八怪"为绘画注入了新的活力；晚清时期，海派和岭南派逐渐成为影响力最大的画派，影响了近现代的绘画创作。

一、清初画派

清朝早期绘画（顺治至康熙初年）继承董其昌衣钵的"四王"画派，受到皇室扶植，成为画坛的正统派。他们的山水画风影响了整个清代。而在江南地区则出现了一批富于个性和力主创新的画家，代表人物为"四僧"、"金陵八家"及"新安派"等。其中，以"四僧"的成就最为突出，对后世影响也最大。

（一）"清初六家"

"四王"画派是指王时敏、王鉴、王翚、王原祁四人，有时亦加上吴历、恽寿平，人称"四王吴恽"或"清初六家"。他们极力推崇董其昌和元四家，以摹古为主旨，讲究笔墨趣味和功力，追求蕴藉平和的意趣，运用传统的笔墨技法达到无懈可击的地步，受到皇帝的认可和提倡，被尊为"正宗"。

王时敏（1592～1680年），字逊之，号烟客，又号西庐主人，江苏太仓人。为形成清六家画风的关键人物。

王时敏现存作品较多，如《夏山图》、《雅宜山斋图》、《层峦积翠》、《云壑烟滩图》、《溪山楼观图》等。作品《仙山楼阁图》（见图8-10）现藏于北京故宫博物院，是为祝寿所画，他吸取了北宋大山大水的传统模式，构图平稳而深远，功力精到。正如方薰所评，颇得"深沉、浑穆之趣"。并著有《王烟客全集》。

王鉴（1598～1677年），字圆明，自号湘碧，又号染香庵王，江苏太仓人，与王时敏同族，家富书藏，故山水擅长临摹，于元四家尤为精诣。多取法于黄公望，运笔沉雄古逸，墨色浓润，画意盎然。其《仿宋元山水》（见图8-11），画中较多借鉴了王蒙笔意，中锋运笔，墨色

图8-10 清 王时敏 《仙山楼阁图》

图8-11 清 王鉴 《仿宋元山水》

浓润，构思奇妙，树木葱郁而不繁，丘壑深邃而条理，白云环绕，气韵生动，描绘了奇特的情境，由此可见他非凡的功底，王鉴为清代"四王吴恽"正统派之首，对六法有开继之功。

王翚（1632～1717年），字石谷，号臞樵、耕烟散人，又号乌目山人、清晖主人、剑门樵客，江苏常熟人。嗜画如命，天生聪慧，时人评价他作画"运笔构思，天机迸露，迥非时流所能。"王时敏看见他绘画叹曰："气韵位置，何生动天然如古人竟乃尔耶？吾年垂暮何幸得见石谷，又恨石谷不为董宗伯（其昌）见也。"圣祖赐书"山水清晖"四字以宠之，《仿古山水册》融各家技法于一炉，笔墨滋润，富有神韵，秀雅而轻柔，足见其传统功力的深厚。从他的作品中可看出其在集古人之大成基础上的发挥。他传世的作品很多，如《千岩万壑图》、《种松轩写山水》、《溪山访友图》（见图8-12）、《断崖云气图》、《夏木垂荫图》、《重江叠嶂图》、《唐人诗意图》、《石泉试茗图》等。他以南宗笔墨写北宗丘壑，只是笔力较弱，且富丽繁缛，风格不是很高，晚年运笔苍茫。

王原祁（1642～1715年），字茂京，号麓台，一号石师道人，江苏太仓人。自幼在其祖父王时敏的教诲下习字作画，功底深厚，一生崇拜元代黄公望，学黄公望的浅绛最绝。王原祁作画常多次晕染，由淡而浓，由浅而深，层次丰富。常常在关键之处破以焦墨，因此画面显得深厚而浑然一体。书法方面，自称笔端为"金刚杵"。是娄东派的中坚人物。所惜一生只知临摹黄公望，笔墨钝滞，格局平庸，遂造成陈陈相因，千篇一律，无复清新气象。作品《仿大痴层峦晓色图》（见图8-13），构图凭高兼远，飘逸虚幻，墨色苍润，气韵生动，可见其深厚的功力。王原祁在山水画坛上威望很高。并著有《染香庵集》。

吴历（1632～1718年），本名启历，号渔山、桃溪居士，江苏常熟人。家境贫寒，一生

图8-12　清　王翚　《溪山访友图》

图8-13　清　王原祁　《仿大痴层峦晓色图》

第八章　明清美术

图 8-14　清　恽寿平　《荷花芦草图》

布衣,以卖画为生。早年近佛,中年信奉天主教,50岁到澳门,成为修士,司神职,传教三十余年。初学字画于王时敏、王鉴,也对宋元各家下过工夫,山水遵从"元四家",笔墨富于变化。晚年绘画多用短笔,画法自然,变化丰富,虚实相映,构图多变,意境超凡,与"四王"、恽寿平并称"清初六家"。

恽寿平(1633～1690年),原名格,字寿平,号南田,江苏常州人,清代著名画家。创常州派,取法元代,并上溯董源、巨然。其早年山水多承王时敏、王鉴,中年以后转为以画花卉禽虫为主。花鸟写生讲形似,造型准确,巧妙用水设色,力求去脂粉华丽之态,创造没骨画法,即以潇洒的用笔直接点蘸颜色敷染成画,画面清润恬静,雅致而活泼,有文人画的情调和韵味。他在山水画方面也有很高成就,以神韵和情趣取胜,与"四王"、吴历并称"清初六家"。

《荷花芦草图》(见图8-14)是恽寿平以其特有的没骨画法描绘的花鸟画作品。秋风萧瑟中,一株粉嫩娇艳的新荷凌空而出,荷花的用笔洒脱飘逸,色调清丽冷艳,与半枯凋残的荷叶以及枯槁无色的莲蓬形成了鲜明对比,营造出一派空濛的韵味。诗书画为一体,增添了疏朗气息。

(二)"四僧"与"金陵八家"

"四僧"是指石涛、朱耷、髡残、弘仁四个和尚。他们是旧明遗逸,怀有亡国之恨,一心想复明但感到大势已去,便遁入空门,借笔墨抒发被压抑的情感,以寄托亡国之痛。四僧均学养高深,个性强烈,他们重视生活感受,笔意恣纵,风格奇肆,艺术上主张"借古开今",反对陈陈相因,创造了独具风采的画风,振兴了当时画坛,也对后世产生了深远的影响,对后来的"扬州八怪"和近现代大写意花鸟画影响重大。在与"四王"的势力对阵中,他们的成就最为突出。其中弘仁与梅清、石涛有"黄山派"之称,与查士标、汪之瑞、孙逸合称"海阳四家",形成了新安派。

清初四僧学修高深,他们以其独特的笔墨向世人展示了自己的内心世界。他们的革新与创造精神为后人敬仰和追慕,其艺术成就是社会与时代的产物,代表了传统文人画在清代的最高成就。

明末清初的南京画坛也是画家云集之地。著名的有龚贤、高岑、樊圻、吴宏、邹喆、胡慥、叶欣、谢荪八人,人称"金陵八家"。他们以龚贤为首,有着相近的艺术意趣。

龚贤,字半千,号柴丈人,江苏昆山人。一生坎坷,明亡后漂泊10年,晚年以卖画为生,饱受艰辛,死后不能具棺入殓。他工于山水,继承和发展了宋人的"积墨法",他的作品一般都经过多遍勾染皴擦,层层点染,墨色浓郁,被称为"黑龚",如《云岭残曛图》。另有一种被称为"白龚"的画风,全幅用干笔淡墨进行刻画皴擦,风格秀雅而明丽,如《木叶丹黄图》。

樊圻,山水取法董源、巨然、黄公望、王蒙及刘松年,画风清雅,用笔工细,皴法细密。传世代表作品有《柳村渔乐图》等。

吴宏,字远度,号西江外史,山水宗法宋元,画风粗放,笔墨劲逸,气势雄阔,现藏于北京故宫博物院的《江山行旅图》是他的传世代表作。

高岑所作的《山水》卷为北京故宫博物院所藏,其山水多用披麻皴,多点苔。用笔有粗、细两种面貌,粗笔接近沈周画法。

"金陵八家"师法自然,注重以画抒情。他们过从甚密,在绘画艺术上相互观望,相互影

响，博采众长，为己所用，取得了较高成就，在山水画史上占有重要地位。

二、清代中期绘画

（一）宫廷绘画与郎世宁

清代宫廷绘画，以康乾两朝为最盛。他们由舆图房和内务府营造司直接管理，画家们要按皇室的授命作画，以皇家贵族的审美观创作了不少写实的、多以皇帝为核心的绘画，及风格华贵、富丽堂皇、装饰感强的宏幅巨作。一般有专职的宫廷画家，也有"词臣供奉"翰林画家以及外籍传教士，康熙年间的著名画家主要有冷牧、王原祁、王翚、焦秉贞等人。乾隆年间有丁观鹏、姚文瀚、金廷标、张宗苍、徐扬、汪承霈等人。他们日常所绘的院体画形式多样，山水画以宗法"四王"为主，花鸟画也有工笔和没骨两种画法，水墨写意画涉及较少，人物画有工笔重彩和白描两种画法。另外，随着外国画家来到中国，中西合璧的画风风靡一时。

郎世宁（1688～1766年），意大利人。康熙五十四年（1715年）代表外国传教士画家来到中国（时年27岁），雍正时受宣召，他用中西结合的方法初绘《聚瑞图》，受到高度称赞。郎世宁绘画重结构，重解剖，讲究明暗与体积。他又潜心研究传统中国画及中国人的审美习惯，并尽量运用中国绘画的颜料和工具作画，并融欧洲绘画中的透视和明暗与体积感于国画创作中。

《松鹤图》（见图8-15）是郎世宁与唐岱合作的设色工笔画。体现了中西合璧中以中为主的绘画方法。此后又有艾启蒙、安德义等西方画家相继来华进入宫廷。他们融中西方绘画技法于一炉，创作了大量适合皇家审美口味的纸绢画，对传统的宫廷画家产生了影响，出现了焦秉贞、冷牧、姚文瀚等中西合璧画法的画家。进入18世纪以后，随着社会生活的恢复与发展，民族矛盾逐渐缓和，扬州商贾云集，经济活跃，市民阶层扩大，文化消费增多，为画家生存创造了良好条件。扬州远离京城，皇权对地方控制力弱，西方人文主义思想不断侵入，加之石涛等人开创的革新画风思想的影响，扬州画派应运而生。

（二）"扬州八怪"

"扬州八怪"大都经历坎坷，一身正气，有很深的社会底蕴。他们声称要创造出"掀天揭地之文，震惊雷雨之字，呵神骂鬼之谈，无古无今之画"，揭露不平，抨击丑恶，很自然地被当时的人们称"怪"。他们具有较高的文化修养，却又多对现实不满，具有一种封建知识分子胸存块垒、感情盘郁的情怀。他们大胆冲破古法旧律，追求个性情怀的抒发，注重艺术的自身发展，重视师法造化和独特感受，以"崭新"和"异趣"代表新的绘画风尚。他们这些人宦途失意，政治抱负不得施展，只得来扬州"换米糊口"，在描绘书画的过程中，发泄牢骚，表现品格，寄托"用世之志"。以书法入画"刺时"、"言志"，完善了诗书画印相结合的文人画风。他们继承四僧及先贤传统，注重艺术个性，讲求创新，以革新的面貌出现于画坛。画面主观感情色彩强烈，注意诗书画的有机结合。多以四君子等花卉为题材，手法上采用了水墨为主的多种手段，形式更加不拘一格，对后世乃至今日，都有深远影响。

郑燮（1693～1765年），字克柔，号板桥，江

图8-15　清　郎世宁　《松鹤图》

苏兴化人。他是"康熙秀才，雍正举人，乾隆进士"，50岁始出任山东范县县令，后调潍坊，由于得罪上司而罢官，客居扬州，以卖画为生。郑燮学优登仕，诗、书、画三绝，多画兰、竹、石，偶为松、菊，尤擅画墨竹。而他的墨竹，多得之于"纸窗、粉壁、日光、月影"。从竹影到"眼前之竹"，到"胸有成竹"，再到"手中之竹"的艺术变幻，故而能"笔情纵逸，随意挥洒，苍劲绝伦"（秦祖永《桐荫论画》）。在诗情画意之中歌颂高风亮节，表达了对"民间疾苦声"的关切。对于前人之成法，他主张"学一半，撒一半"，"自探灵苗"，不一味去追随古人。郑燮在诗书画上独树一帜，自成家数。其作品甚多，如《丛竹图》、《兰竹图》、《竹石图》（见图8-16）、《衙斋竹图》等。构图上奇中寓险，拙中藏巧，"六分半"题字如乱石铺路，清秀劲逸，颇得潇洒豪爽之气，使画面显得更加完美。

扬州画派另有一类画家是厌弃官场的名人画家。主要有金农、高翔和王士慎等，他们大多为出身贫寒的文人，或深恶政治黑暗、官场腐败，出淤泥而不染，洁身不仕；或怀才不遇，功名不就，前途暗淡，甘为布衣，而靠鬻文卖画为生。他们在继承革新文人画风的基础上，注重从金石书法中汲取营养，作品多表现和褒扬高洁的人品和绝不同流合污的情操，也随时流露对现实的不满。这一类的代表人物是金农。

图8-16　清　郑燮　《竹石图》

金农（1687～1764年），字寿门，号冬心，别号甚多，浙江仁和人。金农久居扬州，被举博学鸿词，赴考落第而返，在扬州鬻字卖画，兼售古董。他既有"寄人篱下怀才不遇"的伤悲，又"以布衣雄世"。金农学养博厚，"工诗文，精鉴赏，善篆刻，长漆书"，后作画，梅、兰、竹、菊、蔬果、山水、人马、佛像、肖像无所不包。作品构境新颖，立意新奇，笔墨秀朴，巧拙互映。山水与花鸟富于生活情趣，画面深秀隽永。人物形象则放笔写意，推拙古朴，别开生面。其作品有《自画像》、《月华图》、《寄人篱下》、《采菱图》（见图8-17）、《墨竹》等。

（三）晚清绘画

鸦片战争以后，中国人进一步觉醒，从洋务运动、维新变法到辛亥革命，中国2000多年的封建社会发生了根本的转变，传统美术从过去少数人享用的圈子里走出来，成为大众共有的精神财富和斗争工具，逐步产生了质的变化。传统文人画独抒个性的形式主义转变为与社会生活相联系的新风尚。艺术家立足时代需要有选择地继承传统和汲取民间文化营养，有选择地吸收西方绘画艺术和技术，使中国绘画出现了雅俗共赏的新局面，"上海画派"在这方面做出了很大贡献。在吸纳外国美术技艺，借鉴日本明治维新经验方面，广东"岭南画派"成绩突出，将艺术创作直接作为反帝反封建斗争的武器和手段。太平天国绘画做出了榜样。报刊印刷、讽刺幽默画、油画和一些新的专业美术学校的产生，标志着中国美术新纪元的开始。

中国的海禁被西方列强打开之后，在西方文化的不断冲击下，一部分知识分子对中国传统美术产生了强烈的变革要求，19世纪后期，来自各地的精英集聚上海，形成了封建社会末期

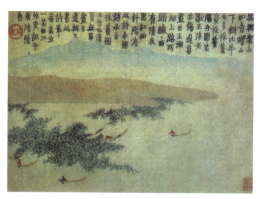
图8-17　清　金农　《采菱图》

图8-18　清　赵之谦　花鸟册页

驰骋中国画坛的"上海画派"。

"上海画派"的活动一般分为两个时期，前期以赵之谦、任颐成就最大，画家包括任熊、任薰和虚谷，后期则以吴昌硕为主要代表。

赵之谦（1829～1884年），字益甫、㧑叔，号悲庵、无闷，浙江绍兴人。曾进京会试不取，卖画为生。他的书法受益于邓石如，又糅以隶书、魏碑、篆刻、秦汉印文，浑朴秀劲，自成一体。他将书法融入绘画，画风劲拔，浓艳厚重，能大胆汲取民间绘画的色彩优点，敢于创新，改变了传统绘画柔媚的形式主义（见图8-18）。以七品官终其身的赵之谦和弃官为僧的虚谷都是"上海画派"的创始人物，对后来"上海画派"的发展起了很大作用。

虚谷（1824～1896年），原姓朱，安徽新安人。曾为清廷参将，太平天国起义以后，"意有感触遂披缁上"出家为僧，但不礼佛，不食素，暗中帮助太平军。他常住扬州，经常往来于上海卖画。擅画动物、花果，尤善于松鼠、金鱼，造型夸张，格调清新，人谓其"画有内美"。其山水画闲适恬淡，清远空灵，笔简而意足（见图8-19）。

任颐（1840～1895年），初名润，字小楼，后改字伯年，浙江绍兴人。其父为一民间画师，他从小受家庭熏陶，而大伯任熊、二伯任薰早已是名声显赫的画家。15岁丧父后到上海一扇铺作画，30岁不到，在上海便已享有画名。任颐有多方面的绘画才能，山水、人物、花鸟无不擅长，他继承传统，融汇诸家之长，吸纳西洋画的速写、设色诸法，形成自己多姿多彩、新颖生动的独特画风。任颐精于肖像，不仅是一位杰出的肖像画家，而且在花鸟画方面更富有创造力，作品极富巧趣，在创作成熟期，所作花鸟画最多。画面布局极讲究主次、虚实关系，整体效果十分和谐，他的画设色丰富、浓艳、润泽、清新，对比鲜明。他擅长用抑扬顿挫、轻柔、缓急多变化的线条表达感情。三十余年的创作生涯，留下了数以千计的绘画遗作。其肖像画创作，既注重形似，又注重神韵，衣纹线条劲挺古拙（见图8-20）。他的花鸟画则笔墨趋于简逸放纵，设色明净淡雅，如《没骨花鸟图册》。

吴昌硕擅山水、人物，更精花卉，他一生留下的花卉作品很多，如《蟠桃图》、《菊花图》、《葫芦图》等。其中《三千年结实之桃》（见图8-21）是他1918年前后作品中最多见的题材。描绘桃粗枝大叶，风格热烈昂扬，用笔率真放纵，淋漓奇古。硕大的桃实用鲜艳的西洋红和藤黄结合表现，处处能见用笔的轨迹，从"千年桃实大如斗，仙人摘之以酿酒，一食可得千万寿，朱颜常如十八九。"，"千年桃实大如斗，泼墨成之吾好手，仙人馋涎挂满口，东王父与西王母。"能够发现吴昌硕是一位情感热烈的浪漫诗人，普通花果洋溢着饱满旺盛的生命力，成为他发挥艺术想象力的大舞台。与其说此乃画家生命活力的一种外化，不如说是他对生生不息自然力量的由衷礼赞。

胡璋（1848～1899年），字铁梅，安徽桐城人。工山水及人物、花卉（见图8-22），久居上海，画名甚噪。

图8-19 清 虚谷 山水画

图8-20 清 任颐 人物画

图8-21 清 吴昌硕 《三千年结实之桃》

图8-22 清 胡璋 《安居乐业图》

第三节 版画、年画和壁画艺术

一、明代版画艺术

中国的传统版画在唐代就已出现在佛经的卷头，宋元时期更加广泛地应用于各类书籍的插图。

明代版画艺术的大发展，与文人画家直接参与版画创作有直接关系，文人画家中又以陈洪绶为代表人物。陈洪绶是明遗民画家，也是版画高手。他先后创作了《九歌图》、《水浒叶子》（见图8-23）、《博古叶子》、《西厢记》、《鸳鸯塚》等绣像插图，由与其情深谊厚的名刻工黄建中、项南洲等操刀。所绘人物，体魄伟岸，衣纹清圆细劲。晚年作品自创特殊面貌，有古拙之风，亦有怪诞之趣。所绘历史故事，极讲究时代特征，状貌服饰必考古吻合。另外，唐寅曾为《西厢记》作插图，仇英曾为《列女传》的插图起稿，这些作品与其他的绘画作品交相辉映，成为我国版画遗产中别具一格的艺术瑰宝。

明代版画艺术的特点是刻工精细，内容丰富，彩印技术较发达。题材多以人物为主，重视心理描写，并衬托以景物烘托气氛。用途也增多了，不仅应用于各种书籍插图，制作了大量的书画谱，而且大量用于笔纸、墨谱、画谱、日用品、民间娱乐品等。

徽派版画是明代中叶兴起于徽州的一个版画流派，它以白描手法造型，富丽精工。徽籍著名画家丁云鹏、吴廷羽、郑重、雪庄等，都曾为版刻绘画。徽派版画的刻工多为画家，他们深谙画意，刀法技高一筹。从明正统至清道光年间，歙县虬村黄姓刻工插图刻画的图书达240余部。明末，胡正言创"拱花"套印技法。徽派版画饾版与拱花印刷术，对国内外版画都产生了重大影响，在中国文化史上具有重要地位。

二、清代版画艺术

清代前期版画创作仍然兴盛。由宫廷制作的殿版版画，场面恢宏，绘制精细，镌刻优

图8-23　明　陈洪绶版画　《水浒叶子》

图8-24　清　版画　《乾隆平定回部准部战图》

良，不足之处是往往缺乏艺术灵性，从某种意义上说，史料价值要高于其艺术价值。如《万寿盛典图》、《耕织图诗》等。在西方印刷技术的影响下，清代出现了铜版画和石印版画，中国的版画艺术由一元的木版画向木版、铜版、石印版画等多元的格局转变。最有代表性的作品是《乾隆平定回部准部战图》（见图8-24）。

清初民间版画的创作，虽不如明末那样成绩斐然，但也可谓繁荣，出现了《离骚图》、《太平山水图》、《芥子园画传》等佳作。萧云从是中国版画史上堪与陈老莲相比肩的又一位重要的文人版画家，所作《离骚图》（见图8-25）能跨越前人藩篱，寄以浩然正气，画得古雅深沉，落笔写意，寓意深远。技艺纯熟的徽派画工兼刻工汤复，遂使插图成为一部杰作。而《太平山水图》则是萧云从身经甲申国变，以满蕴问天之泪的遗黎，于青山绿水之间抒写故国山河之思。他精摹前人，自出己意，刻工精细的雕版技艺，又将画家的笔触不失毫厘地传刻出来，成为一时的代表作。

三、木版年画

印制木版年画的作坊出现于明代后期，到清代前期又有扩大和增长，全国已经形成了若干生产中心。清代木版年画的发展，成为中国版画创作的又一个高峰。天津杨柳青、山东潍县杨家埠、苏州桃花坞、福建泉州、漳州、浙江杭州、广东佛山、河南朱仙镇以及安徽等地都有规模不等的版画作坊。清代版画内容宽泛，"尽收天下大事，兼图里巷所闻"，"不分南北风情，也画古今逸事"。内括历史典故、戏文故事、风土人情、才子佳人、吉祥寓意、竹木奇石、山水风景、花鸟草虫，也有佛经插图、画谱等。艺术风格大众化，人物刻画简洁而又深刻。重视典型人物特征的概括，色彩明快，对比强烈，感染力强。如《慈容五十三现》（见图8-26）表现善财童子五十三次参访，墨石白衣，活灵活现。《芥子园画传》刻四十幅山水图谱，康熙后又增加兰竹，刻工精致，艺术价值极高。

位于天津以西的杨柳青，明代万历年间开始出现年画作坊，已知最早的有戴廉增、齐健隆两家。后滋生出很多店铺，到乾隆年间达到了鼎盛，"家家会点染，户户会丹青"，杨柳青成为一个美术创作村镇，年画畅销全国各地。杨柳青年画题材广泛，包括神话、生活风俗、娃娃美人、戏曲小说、历史故事等，技法上追求绘画效果，单色制版，人工染色，刻工精细，赋色

图8-25 清 民间版画 《离骚图》

图8-26 清 木版年画 《慈容五十三现》之一

艳丽。

苏州桃花坞年画（见图8-27），明代已有印行，至乾隆时期堪比杨柳青。鸦片战争以后，桃花坞接受西方石印之长处，用纸用色采自西洋，对中国的版画创作发展产生了不小的影响。表现内容以故事性画面为主，并乐于表现城市面貌与市民生活，采取套色木刻的方法，乾隆时期又加强了色彩晕染，作风写实，明净强烈。

山东潍县杨家埠，年画生产在乾隆时期已具规模，同治后进入盛期。内容以神话为主，题材丰富，形式多样。印制方式主要是分色套版，构图饱满，造型夸张，色彩对比强烈，富有装饰性。

19世纪末，欧洲的石印技术传到中国，促生了画报这一新的美术形式。当时上海申报馆主人美查最早出版了《瀛寰画报》，内容多是世界各地风土人情，也有中国的神仙佛道、奇闻逸事。1884年《点石斋画报》在上海创刊，刊行十余年，至甲午战争后停止，主要执笔人是吴友如。郑振铎评价说吴友如"绘画的许多生活画，乃是中国近百年中很好的'画史'，也就是说，中国近百年来半封建、半殖民地社会前期的历史，从他的新闻画里可以看得很清楚。"吴友如，名嘉猷，江苏吴县人，自小失去父母，因天资聪颖加之他对绘画的热爱，青年时期便已显露才华，早年以卖画为生，后定居上海。

19世纪末，上海还出现了月份牌画（见图8-28）的新画种，最有成就的是郑曼陀，他用擦笔加水彩的新技巧，真实又有生气，促进了通俗美术复制品进入寻常人家。

图8-27 清 苏州桃花坞年画

图8-28 清 月份牌画

第四节 建筑与雕塑艺术

一、明清故宫与皇城

明清时期，中国的古代建筑与园林已发展到十分成熟与完美的地步。中国古代建筑遗留到现代的主要有北京的故宫（见图8-29）、天坛（见图8-30）、十三陵、颐和园、苏州园林及其他著名的寺庙塔院。建筑主要以木构为基本特色，园林以各种自然景观的仿制为出发点，与诗书画相结合，与建筑相连接。由于中国的传统建筑与园林，在漫长的封建社会中渗透着儒家观念意识，反映着封建农业思想观念，受控着封建文化及古代文人的审美意趣影响发展而来，因此，它浓缩着封建社会的历史文化。高低有别、内外有分、长幼有序的四合院，反映了封建社

图8-29 故宫太和殿

图8-30 天坛

会等级森严的结构关系。而园林的设计建造又多渗透了文人意识及道家思想的诗情画意，在师法自然的思想指导下突出了"野逸悠闲"、"清虚无为"、"物我交融"的老庄哲学思想。

由于木构建筑要用涂漆予以保护，色彩装饰便成为中国古代建筑的一大特色，于是出现了与美观相结合的特殊装饰要求。从梁柱、斗拱到房顶，是一个色彩组合的整体，用色鲜艳夺目，反衬、对比和谐，图案活泼大方，极具装饰效果。

在封建社会中，皇家宫殿是规模最大，建筑技术、艺术最集中的地方。北京城内的明清皇家宫殿——故宫便是明证。

坛庙是中国古代的祭祀建筑，坛是露天阶台，庙是屋宇殿堂，坛的最高等级是天坛和太社坛。位于宫城正阳门外街东侧的天坛是有名的祭祀性建筑的一个代表，始建于明朝永乐八年（1420年），它的规模很大，原占地面积约4000亩，由内外两重墙环绕，内由圜丘、祈年门、祈年殿、皇乾殿、皇穹宇等多种建筑物组成。皇穹宇建于较高的白色须弥座台上，宇体下部为红色门窗，余侧为磨砖对缝的墙体，其顶部为蓝色琉璃瓦，加工精巧，比例匀称，装饰充分。

二、私家古典园林

我国古典园林建造可以上溯至周，它不仅反映着封建农耕意识，而且有封建文人追求悠然雅逸的审美情趣。秦始皇曾在渭水之西建上林苑，还在咸阳修长池引渭水并筑土为蓬莱山，开创了人工堆山的最早纪录。之后，不论规模宏大的皇家宫院，还是达官贵人建造的私人花园，都倾向于模仿自然，讲求诗情画意，运用虚实夸张的手法，采用曲折多变的格局，创造人与自然的对话沟通和身临其境的心触幻感，做到景中有景，景中有情，突破空间，借景抒情。

古典园林，明清时期建造遗留至今的以明代苏州的拙政园（见图8-31）、留园（见图8-32）、五峰园和清代的怡园、网师园、环秀山庄，承德的避暑山庄，北京的颐和园为代表。虽然在园林的规模、风格等方面表现出各自的特点，但在园林的布置和造景的艺术手法上却表现着共同的一致性。

三、明清雕塑艺术

明清两代雕塑艺术的制作活动，是因封建统治阶级政治的、宗教的、精神的以及豪华奢侈生活的需要而兴盛起来的。尤其是在朝廷官府直接控制管理下的陵墓雕刻和宗教雕刻，尽管规模宏大，材料上乘，制作优良，但都缺乏创造力和生命力。而一些与广大人民群众尤其是

图8-31 拙政园

图8-32 留园

市民群众和知识阶层有着较密切关系的各种小型的案头陈设、雕塑和工艺品装饰雕刻，取材广泛，做工巧妙，出现了生机勃勃的景象，代表着这一历史时期雕塑艺术的新成就。

（一）建筑雕刻

以北京故宫为代表的宫廷建筑雕刻，多以龙凤为主题。天安门前明代的华表柱身缠以浮雕龙纹，柱头横贯透雕云朵，下面围以龙栏和饰有狮子的望柱，顶端莲瓣石盘上为圆雕"坐吼"，整个石华表浑厚挺拔。御花园钦安殿龙凤纹御路石、踏垛石及栏板也为明代作品。太和殿、中和殿、保和殿的三台玉阶雕刻，保和殿后九龙戏珠御路石，是清代宫廷建筑雕刻中的代表作品。琉璃雕塑为明清建筑广泛采用。明洪武二十五年（1392年）山西大同代王朱桂（朱元璋第十三子）府前的琉璃九龙壁及清乾隆二十一年（1756年）建于北海的九龙壁（见图8-33）以及故宫皇极门前的九龙壁，都以龙的绚丽多姿而著称于世。山西洪洞县明代的飞虹塔（见图8-34）通高47.31米，内部由青砖砌成，外部包砌五彩琉璃砖瓦，各层塔身均有琉璃佛像、菩

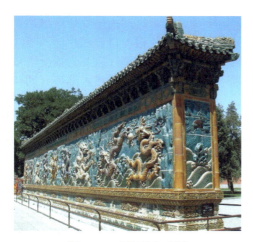

图8-33 北海的九龙壁

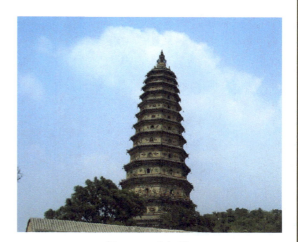

图8-34 飞虹塔

萨、金刚力士、塔龛、蟠龙、鸟兽及各种动植物图案花纹，整个塔身保存完整，金碧辉煌。

（二）陵墓雕刻

明清皇陵，地面上都有大量的雕刻。陵前的神道两侧多设有左右相对的人物雕刻（见图8-35）、动物雕刻（见图8-36）行列。明十三陵神道长1200米，两侧有明宣德十年（1435年）完工的石狮、骆驼、大象、麒麟、骏马、文武官、勋臣等十八对，皆用巨石雕成，风格写实，

第八章 明清美术

97

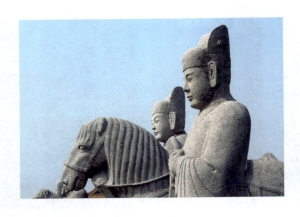
图8-35 明清皇陵人物雕刻

图8-36 明清皇陵动物雕刻

不求华丽。清孝陵神道两侧也有石雕十八对，是清帝诸陵中规模最大、数量最多者。清孝陵神道最南端有六柱五间十一楼的石牌坊，气势雄伟，庄严华丽。清裕陵地宫全部采用石结构拱券式，四门八扇的石门上，均雕有身高1.5米、各具姿态的立式菩萨像，线条清晰流畅。第一道石门内门洞两壁雕刻与真人等身、手执各种法器的四大天王坐像。明堂之券顶刻五方佛，穿堂券顶雕二十四身佛像，容貌端庄。地宫主体的金券顶部雕刻三大朵佛花，花蕊由梵文和佛像组成。地宫四壁墙上还满刻藏文和梵文经咒。地宫建筑与雕刻极为统一。

（三）宗教雕塑

明清佛教雕塑造像风格有所变化者，部分作品融合了西藏喇嘛教雕塑样式，另一些则完全是喇嘛教雕塑样式。其中清朝官府主持修建寺庙里的佛、菩萨、明王等形象最为明显。体量小的鎏金铜佛、菩萨像几乎全是喇嘛教造像样式。明清佛教雕塑也有不少生动而有特色的创造，如北京大慧寺正德八年（1513年）的二十八诸天塑像，山西太原崇善寺的千手千眼观音等三身菩萨像，陕西蓝田水陆庵的壁塑，山西平遥双林寺的天王、力士等。这一时期的佛像雕塑虽然仍是宗教礼拜的偶像，但工匠根据自己的生活感受，发挥个人的艺术想象力进行创造，因此，很受群众喜欢。如山西平遥双林寺、陕西蓝田水陆庵、四川新津观音寺、云南昆明筇竹寺、广东广州华林寺及湖北武汉归元寺等寺庙罗汉像，都是比较优秀的作品。而北京香山碧云寺、河北承德罗汉堂及苏州西园戒幢律寺（简称西园寺）等处的罗汉像，就呈现了公式化、定型化的倾向。

（四）装饰雕塑

小型装饰雕刻，从制作材料可分为木雕、砖雕、竹雕（见图8-37）、玉石雕、骨角牙雕、果核雕和泥塑、陶瓷塑等多种。如闽南、粤东的潮州木雕，江苏嘉定、南京的刻竹，福建德化窑的瓷塑，广东石湾窑的陶塑，无锡、苏州、天津的泥塑等，都有出色成就和独特风格。这类小型雕塑品具有朴素大方、明朗健康、单纯简洁、相看不厌的特点。虽然不少题材是取材于宗教的，如观音菩萨、罗汉、达摩、寿星、八仙、门神之类，但它是群众熟

图8-37 清 邓孚嘉 竹根雕陶渊明赏菊

悉喜爱的传奇色彩、优良品性、神异力量的艺术典型的再创造，不同程度地体现了人民群众的美好理想和愿望。

第五节　明清工艺美术

中国明清两代都建都北京，文化艺术上承宋、元继续发展。同时，由于少数民族文化的影响以及阿拉伯、欧洲文化、工艺美术的舶来与吸纳，明清工艺美术，形成了独特风格和时代面貌。明清工艺美术品种繁多，包括瓷器、玉器、漆器、织绣、金属工艺、家具等。作品风格质朴，具有浓厚的生活趣味。只有在供宫廷及贵族享用的工艺品中追求繁艳细巧的趣味，形成纯供观赏的、孤立追求华贵讲究技艺的倾向。

明清瓷窑遍布全国各地，民间用品及高层次艺术品大量生产，景德镇、宜兴、龙泉、佛山都是产瓷中心。明初永乐、宣德年间，青花釉里红等瓷器已达顶峰。成化官窑瓷器别开生面。斗彩（见图8-38）的烧制成功标志着景德镇彩绘瓷进入釉上彩的新时代。万历年间的五彩描金和线描青花别出心裁。弘治年间的黄釉、黄绿釉和正德年间的孔雀蓝釉也是新兴的瓷器。康熙时期出现了粉彩、珐琅彩，由御窑珐琅彩窑烧成，供皇家单独享用，不得外传。道光年间的粉彩瓷器（见图8-39）已十分精致。康熙时期单色釉瓷有诸如豇豆红、胭脂水、鹦鹉绿、蟹壳青、茶叶末等数十种釉色。明清瓷器是中国瓷器发展中的一大景观。

图8-38　明　成化　斗彩葡萄杯

图8-39　清　道光　粉彩碗

漆器工艺在明清也逢黄金时代，雕漆、金漆、彩漆、嵌漆等品种之多、技艺之精超过历代。有云南大理的雕漆，浙江嘉兴的描金雕漆，江苏的镶嵌漆，山东的嵌银漆，广州的金漆，福建的脱胎漆，贵州的皮胎描金漆等。漆器工艺中，雕漆工艺技法高超而独特，其胎有金、银不等，颜色红、黑彩皆有，明清两代雕漆工艺增加了剔黄、剔彩等新品种，还有髹漆（将漆涂在器物上），从十几层到几十层，甚至上百层。漆感光亮，细润圆厚（见图8-40）。

家具在15～17世纪出现高峰期，此一时期生产的家具统称明式家具。主要产地有北京皇家"御用监"，民间生产则以苏州、广州最著名。皇家用木多以花梨、紫檀、红木等硬木料，多生产桌椅、橱柜、屏风、衣架、镜台等。民间多用硬杂木。明式家具造型简洁，线条流畅，装饰适度，注意实用功能与艺术性的结合。皇家用物则用料考究，工艺严格，榫卯结合精密巧妙。明式家具装饰以素面为主，讲究造型合度，方圆得配，以线贯穿，气脉通畅，整体和谐。清代家具，民间承明，官方制作则逐渐追求材质的华贵，装饰的富丽堂皇，造型却日趋笨重。

明清两代文房四宝，强调装饰、玩赏、陈设等审美功能，工艺水平已达高峰。其中以湖州所产毛笔最为驰名。内廷御笔有宣德、嘉靖和万历等年号款识。以羊毫、狼毫等扎成竹笋头、

兰花头或葫芦头。清代笔杆多以玉、象牙、纹竹、香妃竹、硬木、玳瑁、漆、剔红、金漆等材料和工艺制作。制墨名家明代以程君房、方于鲁两人为代表，并有《程氏墨苑》、《方氏墨谱》传世。入清，曹素功墨名大振。康熙年间名家吴天章所制集锦墨形制翻新，多为文人珍藏。刘源监制国宝墨、职贡图、耕织图墨，是康熙、雍正、乾隆三朝宫廷制墨的精品。明清两代对宣纸的改进及对纸、绢的第二次艺术加工是纸、绢生产的最大成就。砚仍以端砚、歙砚两砚备受重视。

图8-40　清　雕漆勾连盖盒

思考题

1. 简述明初"浙派画家"及其艺术成就。
2. 简述明末陈洪绶的艺术特色及其成就。
3. 试分析清代的社会背景对当时美术创作的影响，阐述其流派和艺术风格。
4. 明清皇家宫殿、园林的设计有何特点？

第九章　近现代美术

●学习目标●

本章主要了解近代中国绘画的格局特点及其艺术风格特征。重点了解"上海画派"与"岭南画派"两大绘画流派，包括各画派的代表人物及其绘画风格以及对近现代中国绘画艺术的发展所带来的影响。了解近代新的社会形势下美术新思潮的传播与实践。重点了解以蔡元培为代表的新的美育理念，以及新的美术教育模式在中国的萌芽与发展。

第一节　近代的绘画及雕塑艺术

鸦片战争以来，曾经在近两千年的漫长岁月中居于显要地位的宫殿、府第、庙宇、陵墓前的大型仪卫性的雕刻等，逐渐地失去了客观的需要。宗教雕塑，在近代科学文明兴起之后，也渐渐被列为破除迷信的对象，但在偏远、闭塞的个别地区，宗教神像雕塑仍有新的制作，但已经显现了愈加世俗化的面貌。小型玩赏性雕塑和工艺装饰性雕塑，在近代虽也受到经济条件的限制，但没有停滞，特别是扎根民间的一些小型作品仍保持着特有的生命力。

辛亥革命以后，西方艺术思潮传入，雕塑转向歌颂现实生活中的英雄人物，进入了新的时期。

一、上海画派

"上海画派"又称为"海派"，泛指近百年活跃在上海一带的画家群，他们有的居住在上海，有的则居住在上海周围，如苏州、松江、无锡等，时常去上海卖画。画家云集上海之后，为了更好地适应社会，扩大影响，有些志同道合者组织画会，定时聚会，切磋技艺。近代"海派"的绘画活动，应以赵之谦为开山祖，三任、蒲华、虚谷为中坚，吴昌硕为殿军。影响所及，至今不衰。此外如吴友如的《点石斋画报》，对普及美术，揭露社会黑暗，宣传反帝爱国等方面，作用很大，普及面是其他画种所无法比拟的。形成于19世纪中叶。上海开埠之后，工商业的发展使这里成为新的绘画市场，吸引了江浙一带专业画家云集在上海，师承不同，各有专长，虽有受"小四王"、"后四王"影响的名家，但是居于主流地位的画家，则是被称为"海派"的群体。"海派"善于把诗书画一体的文人画传统与民间美术传统结合起来，又从古代刚健雄强的金石艺术中汲取营养，描绘民间喜闻乐见的题材，将明清以来大写意水墨画技艺和强烈的色彩相结合，形成雅俗共赏的新风貌。

被视为"海派"名家，但未定居上海的画家，有赵之谦和虚谷。

赵之谦（1829～1884年），字益甫，㧑叔，号悲庵、无闷，浙江绍兴人。主要活动于浙江和江西，曾任江西鄱阳、奉新和南昌等县知县，以"七品官"终其身。他在书法和篆刻方面造诣很深。书法受邓石如和碑学派的影响，行楷中参以隶书、魏碑，篆刻取法秦汉，自成一格。他还将在书法、篆刻上取得的古拙风格移入绘画，使长期流行的那种柔媚、纤细的画风，变为清末大写意画的挺拔、峻峭、浓艳与厚重。在色彩上则吸收民间赋彩的一些优点，变清淡为艳丽。这种画风影响到吴昌硕。赵之谦与吴昌硕都是将书法入画的佼佼者，他们共同丰富和发展了中国传统绘画的诗书画印四位一体的特色，对中国画的发展做出了特殊的贡献。其作品如图9-1所示。

图9-1 山水

虚谷（1824～1896年），原姓朱，名虚白，安徽新安人。曾为清廷的参将，因不愿镇压太平军而出家为僧。住在扬州，到上海卖画。他擅画动物和花卉蔬果，以画金鱼、松鼠著名。他塑造的形象有些夸张，金鱼的眼睛画得特别大。画松鼠的毛发，以枯涩的干笔皴擦，突出毛的蓬松和硬挺，让人感到生动和真实，而且有活力。画花卉用笔含蓄，将色彩与水墨结合，形象生动而富有生气，风格奇峭隽雅，格调清新，是艺术成就颇高的一位画家。其作品如图9-2所示。

任熊（1823～1857年），字渭长，号湘浦。任薰（1835～1893年），字阜长，又字舜举，浙江萧山人。他们出身于贫苦农家，早年任熊在宁波为文人姚燮所称许，邀至家中一年多，创作了《大梅山馆诗意图册》一百二十幅。后来兄弟二人寓居苏州，在上海卖画为生。任熊长于画人物，兼工花鸟和山水。主要师法陈洪绶，并形成个人风格。作风高古严谨，笔力刚健，勾勒方硬，有装饰风格。任薰画风受任熊影响，略带个性，但基本倾向一致。北京故宫博物院藏有任熊《自画像》（见图9-3）轴。任熊之子任预（1853～1901年），字立凡。也擅长绘画，继承法家的思想，并把这种思想运用在画面中。

任颐（1840～1895年），初名润，字小楼，后改字伯年，浙江绍兴人。任颐之父任鹤声，号淞云，据说既是一个米商，又是一个民间画师，专擅肖像写真。任颐自幼受到他父亲在艺术上的熏陶和指导，亦擅肖像画。早年他曾成为太平军的一员。太平天国运动失败后，他离开家乡到宁波随任薰学画，并在1864年随任薰一起到苏州。此事记载在《东津话别图》任氏的题跋中。后来，他经苏州到上海。得到胡公寿的帮助，"代觅古香室笺扇店安设笔砚"，不数年，画名大噪。任颐后来长期定居上海。

图9-2 松鼠

任颐的绘画涉及非常全面，不仅是清代末期人物画画家中的佼佼者，而且花鸟画的传世作品尤多，也有画山水。他所作人物画，有肖像，也有历史故事、民间传说，题材广泛，内容通俗易懂，思想倾向明确。《苏武牧羊》、《雪中送炭》、《钟馗》、《女娲补天》（见图9-4）、《关河一望萧索》等都反映出他忧国忧民的情感和爱国热情。

吴昌硕（1844～1927年），名俊、俊卿，字昌硕，亦署仓硕、苍石，别号缶庐、老缶、苦铁等，浙江安吉人。吴昌硕的一生，在诗、书、画、印各方面造诣都很深。他的艺术道路与众不同，从制印开始，又学习书法辞章，最后取得绘画成就。吴昌硕刻印，早年曾师浙派，也曾受邓石如、吴让之、赵之谦的影响，中年以后直追秦汉。他的篆刻风格不仅气魄宏伟，雄浑奇肆，而且工整细致，婀娜多姿。他的书法，最初学楷书，进而学隶书，中年以后择定石鼓文作为临摹的主要对象，数十年锲而不舍。写出的石鼓文字凝练遒劲，貌拙气酣。

图9-3 《自画像》

晚年常以篆隶笔法作狂草，笔势奔驰，苍劲雄浑，随兴所至，不拘成法。吴昌硕的绘画是在他掌握书法之后开始的。他曾对人说，我生平得力之处在于能以作书之法作画。他尤擅长大写意花卉，取材于梅、兰、竹、菊、松树、荷花、水仙、牡丹、紫藤和其他杂卉、瓜果等，有时也作山水，摹写佛像和人物。他画藤本植物，如紫藤、葡萄、葫芦等，更能显示他"试演草作画"的主张。在他的作品中，巨石、题跋、印章与所作花卉顾盼呼应，交相辉映，使画面组成有机而相谐。其用墨浓淡干湿，各得其宜，表现出物体的内在气质和生命力，并传达出超乎形似的神韵，给人以强烈的艺术享受。在色彩上他善于用强烈、鲜艳的重色，大胆使用西洋红，色调浓艳，对比强烈，生意盎然，浑厚古拙而书卷气明显。发展了青藤、雪个（朱耷）、石涛、"扬州八怪"以来的大写意绘画传统，形成了个人独具的新风格。其作品如图9-5、图9-6所示。

二、岭南画派

广东地处五岭之南，习惯称为岭南。清末时期，居巢、居廉兄弟二人在绘画上新意盎然，成就突出，影响了以他们为师的高剑父、高奇峰、陈树人（简称二高一陈）。"二高一陈"，都曾留学日本，学习过日本画，较早地参加了辛亥革命活动，都是同盟会会员，在艺术上主张"折中东西方"。辛亥革命以后，他们在绘画方面的影响越来越大，于是形成一个画派，被称为"岭南画派"。

图9-4 《女娲补天》

第九章 近现代美术

103

图9-5 写意（一）

图9-6 写意（二）

居巢（1811～1865年）、居廉（1828～1904年）出身官宦之家。居巢属于文人行列，自幼受到良好的教育，有较全面的艺术修养，诗书画全能。花鸟画远学恽寿平，近师宋光宝、孟觐乙。画风清新雅致、真实生动。追求自然真实是居巢花鸟画的主要特色。一生生活平静舒适。

居巢，清代晚期书画家，字梅生，号梅巢，生于1811年，卒于1865年，广东番禺（今广州）人。他将所居称为"今夕庵"。当时广州为接触西方文化最多的城市，他的绘画也受到一些影响。他所绘山水、花卉多秀雅，草虫则活灵活现，书法师承恽寿平，工诗词。其作品如图9-7所示。

居廉（1828～1904年），字士刚，号古泉，广东番禺隔山乡人。年轻时曾游览名迹，饱览桂林山川，结交著名画家，对其艺术发展起到重要作用。他善于作花鸟，重视自然真情实景。提出"不能形似哪能神似"。景慕恽寿平，作品多为工笔，其用笔简洁，赋色清淡，具有疏朗淡雅潇洒飘逸的格调，构图方面也不落常套，时出新意。他是以工笔中兼写意，以形写神的手法，发展了工笔花鸟画法。其作品如图9-8所示。

高剑父，近现代中国画家、美术教育家，"岭南画派"创始人之一，名仑，字剑父，后以字行。1879年10月12日生于广东省番禺县，1951年6月22日卒于中国澳门。早年师事居廉。1903年赴中国澳门求学。1906年游学日本，毕业于东京美术院。1908年归国，主持广东同盟会，广州起义中任联军总司令。

高剑父早年东渡日本留学，学习东西洋绘画。回国后提倡新美术运动，在广州创办"春睡画院"，培养美术人才，他的融会中西的艺术思想影响了好几代人。高剑父投身于辛亥革命的风云之中，他的艺术创作也贯穿着他的革新思想。他既有深厚的传统绘画基础，又从事过西洋绘画的研究，在艺术上得到不少新的启示。他是近代我国最早尝试融合中国、西洋和日本画法的先驱。高剑父既擅长写意，也能画工笔。他大胆地融合中国传统绘画技法和西洋、日本画法，注重写生。他的绘画追求透视、明暗、光线、空间的表现，尤其重视水墨和色彩的渲染，创造出一种奔放雄劲而又令人耳目一新的艺术效果，在近代中国画坛上造成了深远的影响。生平著作尚有《中国现代的绘画》、《国画新路向》、《蛙声集》、《佛国记》、《剑父碎金》、《喜马拉雅山的研究》、《佛教革命论》、《听秋阁画跋》、《春睡艺谈》等书。其作品如图9-9、图9-10所示。

图9-7　居巢的作品

图9-8　居廉的作品

图9-9　奔马

图9-10　写意

第九章　近现代美术

高奇峰（1889～1933年），名嵡，字奇峰，以字行，高剑父胞弟，曾在日本留学，同盟会会员，广东番禺（今广州）人。晚清画家，"岭南画派"创始人之一。"岭南画派"的美术创作，在题材上以翎毛、走兽、花卉、山水为主。高奇峰尤喜画鹰、狮和虎，绘画技艺、主张以及人生经历均受其兄高剑父影响，作品以翎毛、走兽、花卉最为擅长，在艺术上写生最为突出，善于用色彩和水墨渲染，画风工整而刚劲，真实而诗意盎然。著有《三高遗作合集》等。其作品如图9-11、图9-12所示。

图9-11　马　　　　　　　　　　　　　图9-12　虎

陈树人（1884～1948年），原名政，名韶，又名哲，别号葭外渔子，以字行，别署猛进，晚号安定老人。自幼喜爱美术，早年师事著名画家居廉。是"岭南画派"大师。曾留学日本，毕业于西京美术学校和东京立教大学。并追随孙中山从事资产阶级民主革命活动，历任要职。后在中国香港的《广东日报》、《有所谓报》、《时事画报》任主笔，其作品和中兴会办的《中国日报》共同宣传革命，反对康有为、梁启超的君主立宪。其画风清新、恬淡、空灵，独树一帜。1948年10月4日，陈树人因胃溃疡不治，在广州逝世。其一生创作有《陈树人画集》、《陈树人近作》、《陈树人中国画选集》，诗集有《寒绿吟草》、《自然美讴歌集》、《战尘集》、《专爱集》和《春光堂诗集》等。

近代以来形成的"岭南画派"，注重写生，吸收外来技法，强调表现时代精神，不受传统观念束缚。他们还培养了大批学生，如黄少强、方人定、赵少昂、关山月、黎雄才以及杨善深等，都在不同程度上继承和发扬了"岭南画派"传统。其作品如图9-13、图9-14所示。

"岭南画派"引起很多的争议，这是很自然的。当时有人批评他们"折中中西"、"非驴非马"，也许并没有错，问题是"折中中西"是否不好，"非驴非马"是否不可取。现在看来都不是问题了。但在清末，"四王"、石涛、"扬州八怪"艺术深入社会各阶层的环境下，"岭南画派"将西洋画、日本画的技法及表现形式借鉴过来，不仅传统派难以接受，一般人一时也不习惯。历史证明，改革力度越大，反对声就越强烈。但改革一旦成功，其推动力就越强劲，效果越明显。

三、太平天国壁画

太平天国时壁画比较盛行，据丁守存在《从军日记》中记载，太平军在广西时衙署之门就有"内门涂黄，对画龙虎"的壁画，每攻下一城一县，都在墙、门、梁、枋上作画。

图9-13 写意

图9-14 鸳鸯

建都天京后,设在上街口(今洪武路)的绣锦衙主彩画事,多以两湖太平军中的"知画者"为骨干,兼收民间画师、画匠和部分士大夫画家。知名的有扬州的洪福祥、郑长春、李匡济、虞蟾、陈崇光,安徽的罗琪,浙江的朱彝,常州的江鉴,无锡的方梅生,虚谷、任颐也曾和太平天国有过关系。

太平天国壁画经过140余年的雨淋风化,不少已褪色、剥落,但其中有几幅水墨重彩画,却较好地保存了下来。如描写燕子矶三面悬绝的《江天亭立》,反映栖霞山层峦叠嶂的《云带环山》,无不笔触粗犷,意境新奇。花鸟走兽方面有《荷花鸳鸯》、《柳荫骏马》、《金狮戏球》、《双鹿灵芝》(见图9-15)、《孔雀牡丹》。直接反映军事斗争题材的首推《防江望楼》。望楼系防御建筑,平时用于眺望,侦察敌情,战时则用于指挥出击或鸣金收兵。望楼五层高,备四色旗、灯。如遇敌情,白天举旗、夜晚掌灯为号,远近军民根据信号判断方位,目标准确,出击迅速,往往取胜。这幅壁画生动地反映了天京军民时刻以战斗姿态保卫着首都的安全的真实情景,具有较高的历史和艺术价值。

四、雕塑艺术

(一)宗教彩塑的世俗化

从五代十国一直到清末,随着城市工业经济的发展,作为造型艺术的雕塑逐渐走向世俗化。这一

图9-15 《双鹿灵芝》

时期的雕塑已不如秦汉魏唐时期的兴盛，泥彩塑及小型雕塑开始兴起。它们走进民间、走进家庭，从而美的整个风貌就大不一样了。那种人为的神化，那种超凡脱俗、高雅华丽的贵族气派，变得平易近人和通俗易懂。

宗教彩塑代表为清代筇竹寺（见图9-16、图9-17），历经修葺，规模最大的一次修葺为清光绪九年（1883年）至光绪十六年（1890年），筇竹寺住持梦佛大和尚，请来四川鲁班会"隆昌帮"、"蜀东帮"古建筑维修工匠，重修山门、天王殿、大雄殿、华严阁等。大雄宝殿南北两壁及天台来阁、梵音阁，从四川合川县聘请泥塑艺术大师黎广修（字德生），带着徒弟重塑五百罗汉。筇竹寺五百罗汉泥塑，摆脱了佛教传统泥塑"千佛一面"的呆板模式，是以现实生活中各个阶层丰富的人物形象与佛教传奇故事相结合的创作手法创作的，罗汉形象如同社会众生。不同的性格，喜怒哀乐的神态，都被刻画得惟妙惟肖。

图9-16　清代筇竹寺

图9-17　清代筇竹寺内彩塑

（二）小型玩赏性雕塑

清末小型玩赏性雕塑的典型代表有广东石湾陶塑和天津泥人张彩塑。

1. 广东石湾陶塑

石湾位于广东省佛山市禅城区中心区域，石湾陶塑产地主要分布在禅城区石湾镇街道及周边地区。

石湾陶塑技艺具有人文性、地方性、民族性的特点，在创作上具有独特的艺术风格。"石湾公仔"陶塑技艺按实物形态可分为人物陶塑、动物陶塑、器皿、微塑、瓦脊陶塑五大类。以人物造型为代表的"石湾公仔"陶塑技艺形神兼备，它吸收各种文化艺术精华，高度写实和适度夸张相结合，兼有生活趣味和艺术品位，形成了鲜明的地方风格。其制作工艺有构思创作、泥料炼制、成形、装饰、上釉、龙窑煅烧六个环节，其中煅烧的火候全凭师傅的心得体会。清代晚期，石湾陶塑的奠基人潘玉书的代表作有《贵妃醉酒》。

2. 天津泥人张彩塑（见图9-18）

天津泥人张彩塑是一种深得百姓喜爱的民间美术品，它创始于清代道光年间，流传、发展至今已有180多年的历史。期间，经过创始、发展、繁荣、濒

图9-18　天津泥人张彩塑

危、再发展等几个时期，几经波折，泥人张彩塑艺术逐步走向成熟，被民间、宫廷乃至世界认可。

泥人张彩塑，把传统的捏泥人提高到圆塑艺术的水平，又装饰以色彩、道具，形成了独特的风格。它是继元代刘元之后，我国又一个泥塑艺术的高峰，其作品非常精美，影响远及世界各地，在我国民间美术史上占有重要的地位。

第二节　美术出版物的更新

美术作品的广泛流传，很大一部分是依靠复制品。到了19世纪末，欧洲的石印技术传到了上海，上海最初办起了画报。1884年创刊的《点石斋画报》是画报与时事新闻相结合的产物。新闻图画增加了讽刺、幽默、滑稽等内容，逐渐形成漫画。漫画又依靠新闻纸复制之后，流传到广大群众手中。近代商业经济的发展，商业广告和图画相结合，形成月份牌画这种特殊的美术形式。

一、石印画报的出现

清末民初的上海早就以图片的形式报道新闻，或用作宣传画报（见图9-19）。石印画报中最有名的《点石斋画报》（见图9-20）作为晚清文化界的一个标志性事件，开启了中国近代雅俗共赏的"画报"体式。它兼及"新闻"与"美术"，不仅为人们保留了晚清社会的真实面貌，还使人们体会到中国美术的演变。《点石斋画报》涉及诸多至关重要的领域。它既是传播新知识的大好途径，又是体现平民趣味的绝妙场所，"画报"让人们对晚清的社会风尚、文化思潮以及审美趣味的复杂性有了更深刻的了解。

由吴友如任主笔的《点石斋画报》，由英国人美查开办的点石斋书局印行，创刊于光绪十年5月，每月出3册，每册8页，封面用彩色纸，图画为连史纸石印，随《申报》附送，每12册为1辑。其他作者有张志瀛、田子琳、金蟾香、何明甫、符艮心、周暮桥、金耐青、戴子谦、马子明、顾月洲、贾醒卿、吴子美、李焕尧、沈梅波、王剑、管劬安、何元俊、金庸伯等。

图9-19　"上海明星香水厂"画报

图9-20　《点石斋画报》

二、月份牌画的流行

任何一种艺术的分支在发展到足够成熟时，就极有可能成长为一门独立的艺术种类。关于月份牌画算不算艺术，曾经引起过不小的争议。而今天，附属于商品的月份牌画终于登堂入室，成为又一门可以独立存在、让人欣赏的艺术，它超越了最初的广告宣传功能，被现代人赋予了更丰富的内涵。

所谓"月份牌画"（见图9-21），最初实际上是洋商们为推销商品所制作的广告宣传画，其表现形式，是从中国传统年画中的节气表、日历表牌演变而来。

鸦片战争后，中国门户洞开，口岸城市相继通商，进出口贸易空前繁荣。那些洋商们为了招徕顾客获取更大利润，展开了他们惯用的广告攻势。最初，他们只是把外国现成的西洋人物和风景画片作为推销商品的广告，随货物赠送客户。岂知中国商户对这些西洋画片反应冷淡，效果显然不佳。洋商们很快悟出道理，要在中国赚取更多的钱，

图9-21 郑曼陀绘制的月份牌画

就要入境随俗，吸引中国买主的注意。他们开始学习中国商号赠送顾客年历的做法，将中国传统的历史故事、戏曲人物等内容印在广告上，并在画面的上方或下方印上中西日历、节气。这种广告画用纸很考究，印刷精致，有的还在上下两端加嵌铜条，以方便悬挂。洋商们在销售商品或逢年过节时便将这种漂亮实用的广告画随同售出的商品赠送给顾客，极受中国城乡客户的欢迎。

由于效果显著，这种广告画很快便流行开来，成为中外商家常用的广告宣传形式，而中国民间则将这种能够张贴悬挂且便于查核年月的广告画统称为"月份牌画"。

作为一门新兴艺术，月份牌画走过了一条曲折的发展道路。从印刷工艺和表现技法上来说，最初的月份牌画大都采用石印或木版雕印，其传统的单线平涂笔法和木版年画与国画工笔相混的绘制技法，只能提供比较生硬、略显呆滞的样式，在画面上难以表现出细腻灵动的效果，尤其是人体的微妙质感。在这方面大胆创新并获得成功的是郑曼陀。他是月份牌画史上第一个开创性的人物。

三、讽刺画的发展

插画、漫画都分很多种，其中漫画也是插画的一种。讽刺画就是指一些带有讽刺意义的画，具有讽刺性质的绘画虽自古有之，但因封建社会不断兴起文字狱，讽刺画流传极少。到了近代，石印技术的传入，新闻报纸的出现，才使讽刺画有了传播的媒介。特别是在革命运动风起云涌的时代，革命党人办的报纸，如同盟会的《民报》、光复会的《苏报》，以及于右任主持的《民呼》、《民吁》等报纸和一些具有民主思想的先进人物，都利用讽刺画针砭时弊和抨击清王朝的腐败。中国人民反帝反封建的革命情绪，明确地在讽刺画中得到反映。

讽刺画的代表人物是马星驰（1873～1934年），清末民初人，祖籍山东，别署醒迟生。他和上海近代著名画家吴友如一样，是20世纪初时事新闻画的先驱者之一。最早在上海《神州日报》的子报《神州画报》供职，后成为该画报的主编和主要撰稿人。马星驰的作品题材主要着眼于时事新闻和上海的市井生活。

马星驰擅长线描人物画，其画风功底继承了明清版画线描艺术的流风遗韵，多吸收钱杜、改琦、费丹旭、任熊画法，笔法简练精致，画工细腻规整，人物的神态因其线条而栩栩如生。他又是上海最早接受西洋画风的画家。他的画作大胆采用了西洋画透视原理，画面具备丰富的层次感，采用写实的笔法，通过对粗细点线的和谐搭配来表达物体的阴阳向背、远近有别，将传统的古代工笔线描画推向一个新的境界。马星驰在《神州画报》发表了许多的"寓意画"、"讽刺画"。第一次世界大战结束，日本占领青岛，国人一片哗然，马星驰在《真相画报》（见图9-22）发表题为"玩弄于股掌之上"的时事漫画，揭露抨击日本的侵略本性，在当时影响震动很大。

图9-22 《真相画报》

第三节 新思潮的传播及艺术形式的拓展

一、画家身份与生存方式的变化

明清以来，画家越来越集中于大城市，到19世纪末至20世纪初，这一趋势得到了强化，"清王朝和整个帝制的衰落灭亡，使依附于皇室贵胄的画家转靠社会职业或卖画维生；战争、动乱和谋生需求，令一些过着隐居生活或偏远地区的画家进入大城市。画家迅速市民化、职业化和更广泛地商业化。"而"画家的城市化，使绘画与社会政治有了更密切的关系，画家彼此了解、互相影响的机会多了，水墨画作品的山林之意有所淡化，政治倾向或商业气息变浓；与此同时，伪作和品格低下之作也有了更多泛滥的可能。"这种"伪作和品格低下之作"日后成为了美术革命的对象，如美学家吕澂在《美术革命》中就对此提出了批评。

二、从"经世致用"到"师夷制夷"

自鸦片战争到20世纪初期，晚清文人由此出发，从枪炮战舰到思想文化对传统作全面检讨，弃旧图新、"师夷之长以制夷"的主张，由自然科学、政治体制扩展到了思想文化及教育制度。

美术也被纳入"宜师泰西之长而成其变"的一个方面。从19世纪80年代开始，新派文人从"师夷制夷"的角度介绍西方美术和西方美术教育，如郑观应、薛福成、王韬、彭玉麟、马建忠等人，在介绍西方先进文化时，都曾提及欧洲绘画及源流，欧洲教育制度中的美术院校（称为"丹青院"）、博览会、美术馆（称为"炫奇会"、"赛珍会"）的设立。在介绍之外，此时也拉开了留学生出洋学习美术的帷幕。最早的是1887年李铁夫留学英国、美国，此后较早的有1905年李叔同、曾孝谷留学日本，1907年李毅士留学英国，1915年之际中国台湾美术家黄土水、刘锦堂（王悦之）留学日本等。20世纪初期，早期留学生陆续回国，改变了中国美术的原有结构，他们成为传播西方美术的有生力量。而西方美术的引入又刺激中国美术由传统转为近现代形态，并成为中国美术变革的主要参照系。

三、新式美术教育的出现

从清末的"洋务派"到"维新派",都相对重视西方模式的学校,于是,兼授中西两科的新式学堂在各地兴起。在西方美术的刺激下,新式美术学校(系科)逐渐建立,而它建立后又成了西方美术的中心,并对传统美术的传授方式、学习内容、生源来历及去向等方面产生深刻影响。1898年,一些城市的新式学堂仿照日本教育,开设图画手工课。1902年,清廷准予高等小学堂和中等学堂开设图画、习字课。1906年,南京两江优级师范学堂(创立于1902年)图画手工科正式招生,掀开了现代美术乃至中国画教育的序幕;辛亥革命后,各地相继出现了私立和公立美术学校。这些学校的课程设置,大概包括素描、油画、雕塑、工艺美术、水粉画、水彩画和中国画(又可分为人物、山水、花鸟),加上中国美术史、外国美术史和美术理论,其主要方面已不是民族的和传统的,而是西方的、外来的,其教育制度与方式方法,亦基本源自日本或西方。

"古代中国的美术教育方式是师徒传授。师徒关系以传统的人际关系为准则,都打着血缘亲族宗法制的烙印。加上相当封闭的艺术生产方式,就使得以师承联系起来的艺术群体与个体具有保守、因循的特征,严重地扼制了传统美术的革新与艺术家的创造性。"学校教育明显不同于传统的师徒传授,它往往综合或兼学中西美术,其师资也不限于一家一派,它把传授知识技能视为一种社会事业而与社会有了更多的联系,这就从根本上动摇了从属性、封闭性的宗法师徒关系。美术学校逐渐成为艺术运动的中心,成为各种艺术思潮、流派与风格的策源地与传播中心。

四、留学生和早期西画家

辛亥革命前后时期出国学习美术的有:李叔同,1905年东渡日本,1910年毕业回国;李铁夫,1887年到英国,后到美国,1931年秋回国;李毅士,1907年到英国,1917年回国;吴法鼎,1911年到法国,1919年回国;李超士,1912年到法国,1919年回国;陈抱一,1913年到日本,1915年回国;王悦之(刘锦堂)1910年到日本,1920年回国。也有一些开始并非学习西洋画的留学生,如高剑父、高奇峰1905年到日本学习日本画,1910年回国;陈树人,1906年留学日本;何香凝1905年在日本学习;陈师曾1902～1910年在日本学习。

早期西画家影响最大的是李叔同。

李叔同,1880年10月23日生于天津,1942年10月13日卒于福建省泉州市。原籍浙江平湖,从祖辈起移居天津。其父李筱楼(字小楼),清道光甲辰年(1884年)进士,官至吏部尚书,曾经业盐商,后从事银行业。母亲姓王,为李筱楼侧室,能诗文。李叔同5岁丧父,在母亲的抚养下成长。1901年入南洋公学,受业于蔡元培。1905年东渡日本留学,在东京美术学校攻油画,同时学习音乐,并与留日的曾孝谷、欧阳予倩、谢杭白等创办《春柳剧社》,演出话剧《茶花女》、《黑奴吁

图9-23 李叔同的书法

天录》、《新蝶梦》等，是中国话剧运动创始人之一。

李叔同青年时致力于临碑。他的书法作品有《游艺》、《勇猛精进》等（见图9-23）。出家前的书体秀丽、挺健而潇洒，出家后则渐变为超逸、淡冶，晚年之作，愈加严谨、明净、平易、安详。李叔同的篆刻艺术，上追秦汉，近学皖派、浙派、西泠八家和吴熙载等，气息古厚，淡雅质朴，自辟蹊径。

近代西方学术思想在中国的传播，以及中国人民反封建、反殖民统治与争取自由民主斗争的不断深入，给美术带来了前所未有的冲击。

以戊戌变法的主将康有为为代表的美术改良派认为，中国画学至清末衰敝之极，难以与欧美、日本竞争，中国绘画要复兴，必须走中西结合的路子，合中西而成新体。并强调艺术与艺术家的社会作用，把艺术活动与国民教育结合起来。

随着西学东渐之风的兴起与新思潮的传播，有识之士开始将西方美术教育模式引进中国，开启了我国现代美术教育的新局面。

● 思考题 ●

1. 简述新学与美术教育对近代中国美术的影响。
2. 简述早期西画家的代表人物。
3. 简述新形势下美术出版物的流行样式。
4. 简述讽刺漫画的时代特色及其特点。
5. 简述月份牌画的时代特色与艺术特点。
6. 简述石印画报的艺术成就与局限性。
7. 简述"岭南画派"的艺术特征及其贡献。
8. 简述不同地区具有代表性的小型装饰性雕塑及其特色。

第二篇 外国美术简史

第十章　原始时代及早期美术

> ● 学习目标 ●
>
> 本章主要了解古代两河流域美术、古代埃及美术、爱琴美术、古代希腊美术、古代罗马美术的发展。

第一节　原始美术

据人类学家和考古学家推断，大约在300万年以前地球上开始出现了人类，但依据已经发现的古生物化石和人类的遗骨、遗物，证明了50万年之前的人类还属于直立猿人阶段，自20万～30万年前，人类才开始进入智人阶段。这主要是根据人类赖以生存的生产工具——石器而获得的论证，并根据石器的制造以及火的发明，划分了原始社会发展史的几个阶段："旧石器时代"、"中石器时代"、"新石器时代"。探讨原始时代的美术，也大致根据这三个历史阶段的遗迹、遗物来研究其发展。它主要包括洞窟壁画、岩画、雕刻、建筑等。

一、旧石器美术

旧石器时代的美术，产生较晚。最杰出的绘画作品发现于法国南部和西班牙北部地区的几十处洞窟中，其中还包括有泥塑和浮雕。表现内容皆以动物为主，手法生动而写实。其中最突出的是法国的拉斯科洞窟壁画、西班牙的阿尔塔米拉洞窟壁画及母神雕像。

迄今为止发现的原始雕塑大多为小型动物雕刻；少数人像雕刻中，裸体女性雕像占主要地位。母神雕像如图10-1所示。这些女性雕像强调夸张女性的生理特点，突出表现女性的乳房、臀部、腹部、大腿等，体现出原始时期人们对于母性和生殖的崇拜，被人们称为"原始的维纳斯"。在维也纳附近的威伦道夫出土的女性雕像（见图10-2）是其中最著名的代表作。

二、中石器美术

由于冰期结束、气候转暖，中石器时代的绘画由洞窟里转移到露天岩壁。随着人类狩猎工具的进步，对大自然的征服力的增强，动物形象在绘画中逐渐减少并失去原始的野性，而人类活动开始成为绘画的主要对象。岩画主要分布在北欧和西班牙的拉文特地区，其中拉文特岩画（见图10-3）尤为突出。

拉文特岩画是表现人类活动的情节性绘画。它们以表现人物、动物的运动和速度作为特点，把运动中的形象表现成剪影效果，以拉长的四肢和夸张的动作强调动势，但忽略细节刻画。构图具有浓厚的生活气息。

三、新石器美术

新石器时代的美术成就主要是巨石建筑，这是用重达数吨的巨石垒成的宗教性纪念物。巨石建筑盛行于欧洲，包括石柱、石台、石栏等形式。巨石群的数量之多，体积之巨，分量之重，证明当时已有了一个组织颇为完备的社会，原始人以集体的劳动和智慧创造了富有时代特

图10-1 母神雕像

图10-2 威伦道夫出土的女性雕像

图10-3 拉文特岩画

图10-4 英国斯通亨治巨石结构

第十章 原始时代及早期美术

征的雄伟的造型艺术。

这些被历史学家们称为巨石结构、"巨石建筑"或"巨石碑"的巨大石块是欧洲新石器时代的重要遗物。它们主要分布在地中海诸岛至大西洋沿岸地区。这些巨石有的高达70多英尺❶，重达百吨；有的排列成长达2英里❷的行列，极其壮观。据统计，分布在西欧的巨石结构数量最多，约有四五万块。英格兰南部的圆形巨石栏"斯通亨治"（见图10-4）是最典型的代表，以其宏伟的环形结构、宗教的庄严肃穆和悲剧性的壮美而引人注目。这是一种比较复杂的巨石结构，在一个很大的广场上，每两块竖立的巨石上压着一条数吨重的横石，以此组成四圈石栏。中间有一个石板大平台，可能是当时的祭台。石栏的最大直径是105英尺，高约13.4英尺，最大的巨石高达23英尺。在生产力十分低下的新石器时代建造这样一种巨石建筑，不能不说是一种巨大的创造。至于它的实际用途，学者们众说纷纭，看来它既有明显的宗教意义，也很可能是人类最早的纪念碑。即使在它已被严重破坏的今天看来，它仍然具有庄严、肃穆的威仪。

第二节　古代两河流域、埃及美术

一、古代两河流域美术

在干旱少雨的西亚，底格里斯河和幼发拉底河润泽了一片人类文明诞生的土地——两河流域。最早在这里定居的民族是从北方高原地带迁徙而来的苏美尔人，他们大约在公元前3500年前后就已经创造了灿烂的苏美尔文明。

苏美尔人此后被另外的入侵民族所征服，两河流域自此以后兵戈战火始终不绝，在这里先后出现过古巴比伦王国、亚述帝国、新巴比伦王国以及波斯帝国等称雄一时的国家。

两河流域的美术呈现为各民族美术传统相互交流、融合的复杂情况，同时也蕴含着一些本质的特征。苏美尔人作为两河流域古代文明的开拓者，他们对后来美术的发展有着持久的影响。

（一）苏美尔-阿卡德美术

这一时期宗教在社会生活中起主要作用，也对艺术产生了深刻影响。主要包括建筑、雕刻、绘画、工艺美术。

1．建筑

这一时期的建筑有独特的成就。

两河流域南部原是一片河沙冲积地，没有可供建筑使用的石料。苏美尔人用黏土制成砖坯，作为主要的建筑材料。为了使建筑具有防水性能，他们在墙面镶嵌陶片装饰，类似现在的马赛克。

苏美尔人最重要的建筑为塔庙。是建在几个由土垒起来的大台基上，这种类似于梯形金字塔的建筑被称为"吉库拉塔"。乌鲁克神庙是塔庙的最典型的代表。

乌鲁克城废墟上的这座塔是残留的最古老的美索不达米亚塔庙（层进式神庙）之一。据考证，塔庙建于公元前21世纪，它是乌尔那姆（Nammu）国王为了表示对生育女神的尊敬而建的。

❶ 1英尺＝0.3048米。
❷ 1英里＝1609.344米。

2. 雕刻

这一时期的雕刻相当发达。

苏美尔人的圆雕像很可能是用于宗教目的。雕像身体呈圆柱形，双手捧于胸前，姿势虔诚，面部表情平静划一，眼睛瞪得很大，流露出纯真、朴实、专注的表情。

阿卡德人的雕刻具有更强的写实性。在尼尼微出土的《萨尔贡王青铜头像》（见图10-5）刻画写实而夸张，神情庄重威严，个性坚毅，显示出精湛的工艺水平。《纳拉姆辛浮雕石板》（见图10-6）以其写实的手法刻画了纳拉姆辛王率军征服山地的历史场面。对角线的构图使浮雕具有动感和空间感，简单的风景刻画表现了特定的环境。

图10-5 《萨尔贡王青铜头像》

图10-6 《纳拉姆辛浮雕石板》

3. 绘画

现存的苏美尔绘画代表作为乌尔城出土的军旗，即在刷有沥青的木板上用贝壳、闪绿石、粉红色石灰石镶嵌成的战争和庆祝胜利的场面。画面共分三层，根据故事情节的发展逐步展开，人物、动物、器物的安排有条不紊。人物形象以侧面、正身、侧足为主，倾向于平面的描绘。色彩对比鲜明，四周和各层之间用几何形装饰，很像一幅挂毯，具有浓厚的装饰性。

4. 工艺美术

苏美尔人是古代最杰出的工艺美术师，他们留下了大量精美的工艺品，如黄金器物、武器、头盔、匕首、乐器等。

（二）巴比伦美术（公元前1900～公元前1600前）

巴比伦人在文化上继承了苏美尔人-阿卡德人的传统（可惜，迄今为止所发现和保存的巴比伦美术作品却为数不多）。这一时期最著名的是《汉谟拉比法典石碑》（见图10-7）。

巴比伦第六代国王汉谟拉比统一了两河流域，建立起中央集权的国家。并颁布了著名的汉

谟拉比法典,法典刻在黑色的玄武岩石碑上,上部为浮雕,下部为文字。浮雕刻画了汉谟拉比王肃立在太阳神的宝座前,听他口授法典。太阳神的威严和汉谟拉比的谦恭形成强烈的对比,整个场面充满了宗教的虔诚和严肃。

(三)亚述时期(公元前1000~公元前612年)

公元前1600年前后,巴比伦被加喜特人灭亡。以后的600年中,两河地区文化处于退化时期。

野蛮的加喜特人创造出的杰出艺术成就很少,而在底格里斯河上游的亚述高原兴起了另一支闪米特人,他们在公元前10世纪前后兴起,史称亚述人。

1. 建筑

亚述人不重来世,不修筑陵墓,他们的建筑艺术仅见于豪华的宫殿。每一代国王登基都要大兴土木,建造新宫,这一时期建造了两河历史上最宏伟富丽的宫殿建筑。由于战火连绵,亚述王宫所剩无几,霍尔萨巴德的萨尔贡二世宫殿是其主要代表。萨尔贡王宫建于公元前722~公元前705年。它建在一个高18米、边长300米的方形土台上,宫殿由20多个内院、200多个房间组成。宫殿入口处有一对高1.8米的带翼人首兽身像,像有五条腿,可从正面、侧面两个方向观看,气势极为雄壮有力,由此可想象当年亚述王宫的气势。

图10-7 《汉谟拉比法典石碑》

2. 浮雕

亚述王宫是用大量的石膏石浮雕板来装饰的,每一座王宫都用高达1~2米的浮雕来记载历代亚述王的军事讨伐、重大事件,按时间先后排列,表现了美术史上最长的历史浮雕场面,既有纪念意义,又有装饰墙面的作用。亚述浮雕用极为写实的手法表现了战争、狩猎等惊心动魄的紧张场面,充满着激烈的动势和紧张的气氛。这种人物众多的写实场面的表现反映出亚述艺术家成熟的构图能力和初步的透视感。强壮的人体表现和动物奔走的形态显示出亚述人特有的强悍的生命力,尤其是人与狮子的厮杀,以及狮子中箭后的咆哮、抽搐神情的刻画,特别扣人心弦。

亚述人艺术的成熟在两河地区是空前的。它是突然出现的,没有形成期的发展,缺乏本民族艺术的根基。在公元前612年亚述灭亡之后,亚述艺术也销声匿迹了。今不少学者感到疑惑的是:亚述艺术是由亚述艺术家独创的,还是由许多被征服民族通力合作完成的?它是怎样达到如此高超的写实水平?这是一个有待解开的谜。

(四)新巴比伦时期(公元前612~公元前539年)

这一时期的美术成就集中体现在巴比伦城的建筑上。巴比伦城是古代世界上最伟大的城市之一。

19世纪末的各国考古学家在它的遗址上挖掘了10年才完成这一遗址的发掘工作。

巴比伦城原有双层城墙,上面设有塔楼。各道城门分别用巴比伦的神祇命名,其中最重要的主门是伊什塔尔门。伊什塔尔门分前后两道门,每道门有四个望楼。在大门墙上装饰着蓝色的陶砖,上面分布着横向排列的黄色、褐色、黑色陶砖组成的动物,如牛、狮子以及长着蛇头鹿身兽爪的神化动物。黄褐色的浮雕和蓝色的背景构成鲜明的对比,具有强烈的装饰效果。王宫内墙同样用彩色陶砖装饰,并镶嵌着植物图形和狮子图案。

新巴比伦美术是庞大、豪华、富有装饰性的,但它正失去亚述美术蕴含着的那种强悍的生命力。

二、古埃及美术

古埃及是古代文明的发祥地之一。"埃及是尼罗河赐予的礼物"(希罗多德),尼罗河由南向北纵贯埃及,在红海和利比亚沙漠、撒哈拉沙漠之间滋润出一条狭长的绿洲。在这里产生了古埃及文明。

公元前5000年左右,古埃及社会出现了阶级的萌芽,公元前4000年前后出现奴隶制国家。到公元前3100年,上埃及国王美尼斯征服下埃及,建立统一的专制王朝。国王被尊为法老,既是人间君主,又是太阳之子,利用宗教的神秘力量来统治国家。此后的埃及经历了古王国(公元前2686～公元前2181年)、中王国(公元前2040～公元前1786年)、新王国(公元前1570～公元前1085年)三个统一时期。

(一)古埃及美术的特点

古埃及是古代奴隶制专制国家的典型代表,具有从法老到大臣、平民、奴隶这样一个等级森严的金字塔形的社会结构。古埃及艺术是为法老和少数贵族奴隶主服务的,是社会生活中不可分割的一部分。这种专制艺术的一个重要特征是规模宏伟,法老不惜征用数十万奴隶为自己建造陵墓、庙宇,雕凿巨像,表现他至高无上的地位。为了神化法老和贵族,在题材和表现方法上又必须严格服从统治者的要求。这就从根本上决定了艺术的基本法则和程式,并且迫使艺术家用美化的方法来表现对象。

宗教对古埃及艺术产生了重要影响。古埃及人是虔诚的宗教信徒,甚至法老也必须借助宗教力量来统治国家。古埃及人相信"灵魂永生",认为在肉体死后,灵魂不灭,只要尸体保存得好,灵魂可以得到永生。古埃及人把大量的精力花费在修建庙宇和陵墓上,对尸体的保存和坟墓装饰特别关心。

(二)古王国美术

古王国时期的美术以金字塔建筑和雕刻最为突出,壁画尚处在初期阶段。

1. 建筑

金字塔是古王国法老的陵墓。在古埃及人观念中,陵墓是永久的栖身之地,它甚至比宫殿更为重要。王朝初期,古埃及国王和贵族的陵墓是长方形的石头建筑,里面放着装有木乃伊的石棺,这种长方形石墓叫"马斯塔巴"。后来,随着陵墓的扩大,原来的一层马斯塔巴变成了由大到小的几层相叠的梯形金字塔,其著名代表是萨卡拉的台阶金字塔。到古王国盛期,又演变出方锥形金字塔,吉萨金字塔群是其主要代表。吉萨金字塔群中最大的是胡福金字塔,塔高146.6米,基座四边各长233米,正对东西南北四方,是一座四方尖锥形庞然大物。它由230万块2.5吨重的巨石垒成,石缝间未用任何黏合物,但却非常严密。金字塔内部有入口、走廊和通气管道,中间有石室存放法老的木乃伊。

金字塔(见图10-8)具有庞大的体积和重量,它给人以精神上的压力。站在它的脚下,人们会感到自己的渺小。金字塔的外观对称、稳定,它给人以坚不可摧的印象,尤其是它屹立在一望无际的沙漠之中,像纪念碑巍然耸立在炎炎烈日之下,象征着法老的威严地位不可动摇。

2. 雕塑

古埃及雕刻程式在古王国就已形成,以后被当做典范沿袭下来。雕刻程式有:(1)姿势必须保持直立,双臂紧靠躯体,正面直对

图10-8 金字塔和狮身人面像

第十章 原始时代及早期美术

前方；（2）根据人物地位的尊卑决定比例的大小；（3）人物着重刻画头部，其他部位非常简略；（4）面部轮廓写实，又有理想化修饰，表情庄严，几乎没有情感表现；（5）雕像着色，眼圈描黑，有的眼球用水晶、石英等材料镶嵌，以达到逼真效果。

哈夫拉金字塔前的狮身人面像是古埃及最大、最古老的室外雕刻巨像，它由整块天然岩石雕凿而成。雕像身长约57米，面部为5米，一只耳朵就有2米。它头戴菱形巾冠，前额雕刻着圣蛇，两眼直视前方，面部仍保持着哈夫拉的相貌特征和威严气派。由于岁月和风沙侵袭、战争的破坏，它已鼻崩目残，在风沙弥漫、日影昏暗之时，远远望去，残破的脸部显示出一种朦胧的神秘感和奇异莫测的神情。

《拉荷切普王子与其妻坐像》（见图10-9）线条柔和舒展，在严格的程式限制下表现了王子敏感而多疑的性格以及他妻子的端庄美丽、长衣亦遮不住的灵巧身躯。这一组雕像完全保留了原来的着色，黑檀木做的眼珠，目光炯炯有神，非常逼真，是古王国雕刻的杰作。这一时期的帝王雕像代表作还包括《哈夫拉法老雕像》、《门考拉王和王后》（见图10-10）等，都具有体态健壮、面容俊美刚劲的特点。

《村长像》（见图10-11）和《书吏凯伊》（见图10-12）是古王国时期写实主义的杰作。《村长像》表现了具有农民气质的王子卡别尔拄杖而立的形象，生动的神情和鲜明的个性表现出艺术家惊人的观察力和把握力。《书吏凯伊》表现了一个盘腿而坐的中年男子手握笔杆，展开纸莎草长卷，双目凝视前方，似在全神贯注聆听的表情。雕像生动刻画了人物内在的精神和聪慧以及长年从事文职工作所特有的体态特征。

古王国时期的墓室壁画为数不多，其代表作《群雁图》构图别致，刻画写实、生动，设色和谐动人，整个画面富有诗意。

（三）中王国美术

中王国时期，战乱频繁，统一的中央集权统治崩溃，地方贵族势力强大。这一时期美术成就远不如古王国时期，但在建筑、墓室壁画方面仍有独特成就。

图10-9 《拉荷切普王子与其妻坐像》

图10-10 《门考拉王和王后》

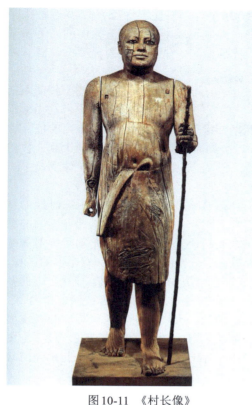

图10-11 《村长像》

图10-12 《书吏凯伊》

1. 建筑

这一时期不再有古王国时期那样宏伟的金字塔，取而代之的主要建筑是庙宇。如门图普太普享殿，由两层平台相叠而成，顶上是一座金字塔形建筑。从中王国开始，庙宇入口处两侧出现了方尖碑，上面刻有国王的名讳、封号，其中以法老谢努塞尔特一世在太阳神庙前建的方尖碑最为有名。

2. 墓室壁画

在中王国时期的地方贵族陵墓中，壁画逐渐流行。壁画在程式上仍遵循古王国传统，但表现风格显得更加活泼、圆润和优美。如霍姆荷太普王子墓壁画《饲养羚羊》中，画家没有被程式所拘束，画得随意自由。

（四）新王国美术

新王国时期，中央集权制统治重新巩固，国势强盛，经济空前繁荣，进入了埃及艺术史上的黄金时代。这一时期的美术无论从审美角度还是从制作技巧上看，都取得了卓越的成就。尤其是在第十八王朝时期，法老阿蒙荷太普四世进行了一场宗教改革，主张崇拜太阳神"阿顿"，自命为"埃赫纳顿"。在改革期间，艺术曾一度出现摆脱传统的程式约束，以写实来表现对象的局面，给新王国时期艺术带来了勃勃生机。

1. 建筑

新王国时期建造了大量的神殿、享殿、方尖碑等纪念性建筑，其中最杰出的代表是哈特谢普苏特女王享殿。享殿沿代尔·埃里·巴哈利山脚地势高低分布成三层建筑，各层前面有柱廊，中间有斜向通道连接各层。垂直的山崖与白石构成的柱廊相互映衬，形成统一的整体。

卢克索神庙和卡纳尔克神庙是新王国时期的著名建筑，神庙的外形均为长方形，沿一条中轴线建成。卢克索神庙的圆柱线条优美，形状宛若绽开或闭合的纸莎草花。卡纳尔克神庙的圆

柱殿有石柱134根，每根柱子直径为3.5米，柱头呈纸莎草花形。殿堂仅以中部和两旁屋面的高侧窗采光，使殿内光线阴暗，造成神庙所需要的幽深、神秘的气氛。

第十九王朝的阿布-辛姆贝勒神庙建于拉美西斯二世时期。它的宏伟无与伦比，正面有四尊与山体相连的拉美西斯二世像，高达21米。神庙内的柱子雕成人形，石壁上刻满象形文字，描述拉美西斯二世的生活与功绩。这一神庙是王权神化的集中体现。

2. 雕塑

新王国时期的雕刻又开始出现古王国时期的繁荣，出现了真人大小的雕像和巨型雕像。刻画的重点由脸部扩大到对手、脚的表现，尤其是埃赫纳顿时期的法老雕像也开始出现有表情、有个性的描写。《埃赫纳顿法老像》是埃及雕刻史上第一次出现的并不俊美的王者像，真实地表现了这位法老的外貌，长脸、大头、细脖、大腹便便。这种写实的表现显然得到了法老的支持。《纳菲尔提提王后像》（见图10-13）是埃赫纳顿之妻肖像。这是一尊着色石灰岩头像，容貌清秀，线条柔和，脸部洋溢着活力和女性的端庄高雅之美。

图10-13 《纳菲尔提提王后像》

埃赫纳顿的宗教改革随着他的去世而结束，以后的艺术仍然恢复了旧有的传统，但埃赫纳顿时期的美术仍然对以后的第十九王朝雕刻艺术产生了影响。

3. 壁画

新王国时期，壁画出现了前所未有的繁荣。它主要用来装饰宫殿、庙宇和陵墓，其中保存最多的是墓室壁画。它的内容多表现主人生前奢侈豪华的生活以及仆人们从事耕牧劳动的场面，具有明显的世俗性。在形式上，它继承了古王国、中王国的传统，但处理手法更纯熟、大胆、自由多样。在常见的军事、狩猎、乐舞、宴饮等场面上，对人物姿势的描绘更为生动自如，大多具有鲜明的享乐倾向。如底比斯的纳赫特墓中的宴乐场面，其中有三个女乐师形象极为优美。艺术家透过轻盈透明的衣裳把三个妙龄女郎的躯体画得若隐若现，娇憨动人的姿态、华丽的色彩、流畅的线条达到了极为和谐的境界。底比斯尼巴姆墓室中的《渔猎图》、《舞乐图》以同样的手法表现了贵族的享乐生活，充满了喜悦的气氛和轻歌曼舞的情调。

第三节　爱琴美术、古希腊美术

一、爱琴美术

在创造希腊古典文明的主要民族多利安人和伊奥尼亚人到达希腊本土之前，在地中海东北部的爱琴海地区就曾经存在过相当发达的文化，包括从氏族社会到奴隶制社会初期的国家。在艺术史上这一文化被称为"爱琴文化"或"克里特-迈锡尼文化"。

古希腊著名的荷马史诗曾描述过希腊与特洛亚之战，这一传说在19世纪末、20世纪初先后吸引了德国考古学家施里曼和英国学者伊文思来这一带进行考古发掘，他们发现了迈锡尼文化遗迹、米诺斯王宫遗址以及大量的文物。这些发现证明，克里特文化是爱琴文化的发源地，迈锡尼文化是克里特文化的继承者，而季克拉基斯群岛则是希腊文化最早的起源。

二、古希腊美术

古希腊是欧洲文化的发源地。古代希腊人在科学、哲学、文学、艺术上都创造了辉煌的成就，对欧洲文化的发展产生了深远的影响。

希腊艺术的形成、发展与其社会历史、民族特点、自然条件有着密切的关系。城邦国家的奴隶主民主政体为文化艺术的发展提供了有利的条件，城邦国家要求公民具有健壮的体格和完美的心灵，这也成为艺术创造的理想形象。贸易和航海业的发展造就了希腊人的坚强意志、机智灵活以及勇于追求理想的积极性格，也使希腊人得到接触两河、埃及等地区文化的机会。希腊神话是希腊艺术的土壤，希腊神话包含着人们对自然奥秘的理性思索，它孕育着历史和哲学观念的萌芽。希腊神话中"神人同形同性"的特点使神祇具有人的面貌和情感，成为促使艺术与生活息息相通的有利因素。温和的希腊气候使希腊人有广阔的露天活动和运动的场所。四年一度的奥林匹克运动会上，运动员裸体竞技为艺术家提供了塑造健美人体的条件，使他们对于人体美有较早的领悟和表现。希腊艺术家正是在这种环境下创造出古代世界最杰出的艺术，给人类宝库留下了最珍贵的遗产。

（一）古典时期（公元前5～公元前4世纪）

这一时期是希腊艺术的繁荣期，艺术的各门类都取得了巨大的成就，其中以建筑和雕刻对后世的影响最为深远。

1. 建筑

古典时期的围柱式建筑的各部分开始形成固定的格式和比例，总的趋向是简练合理。这一时期建筑的成就相当可观，其中最突出的代表是雅典卫城建筑群。

雅典卫城重建于古典初期。它耸立在很高的山崖上，地势险要陡峭，仅有四面上下通道。卫城各建筑顺应山崖的不规则地形分布在山顶上，它包括山门、巴底农神庙、尼开神庙、伊克瑞翁神庙等建筑，其主要建筑是献给雅典娜女神的巴底农神庙。巴底农神庙长70米，宽31米，列柱的比例为17∶8，柱高10.5米，采用多利亚柱式，檐壁又采用伊奥尼亚式的浮雕饰带，东西三角楣装饰着高浮雕。它结构匀称、比例合理，有丰富的韵律感和节奏感。建筑结构与装饰因素、纪念性与装饰性、内容与形式取得了高度统一，是世界艺术史上最完美的建筑典范之一。伊克瑞翁神庙有苗条秀丽的伊奥尼亚柱式，它的南侧有一组女像柱，姿态轻盈，形象端庄，完全没有负重的紧张感。

2. 雕刻

古典时期的雕刻已完全摆脱了古风时期的拘束和装饰性，产生了写实而理想的人体，达到了希腊雕刻艺术的鼎盛时期，出现了一批优秀的雕刻家。

米隆是古典初期雕刻家。他的作品造型准确，对人物内在的骨骼和肌肉运动有较深的理解和传达。他的代表作《掷铁饼者》（见图10-14）在一个固定的动作上表现出运动的连续性，出色地解决了人体重量落在一只脚上的重心问题，改变了雕刻中直立的程式。

图10-14 《掷铁饼者》

古典盛期最伟大的雕刻家是菲狄亚斯。他设计了雅典卫城建筑，创作了卫城内大量雕刻和装饰浮雕。他的作品创造了典雅、静穆的形象，是古典雕刻的理想美的典范。他为巴底农神庙创作的雅典娜女神像高达12米，用木胎包以黄金、象牙刻成，表现了女神一手托小胜利女神、一手执盾的姿态，受到同时代人及后人的崇拜。此外他还为雅典卫城广场创作了一座雅典娜持矛的雕像，高达9米，据说在海上便可见到镀金矛尖的闪光。他为巴底农神庙的东西三角楣所创作的高浮雕被当做古典雕刻最完美的标本，其中《命运三女神》（见图10-15）姿势优美，衣纹主动，既衬托出女神丰腴的体形，又具有流动柔美的运动感。

图10-15 《命运三女神》

波留克列特斯是菲狄亚斯的同时代人，他既是雕刻家，又是古代著名的艺术理论家。他写了《法则》一书，系统阐述了人体各部分的比例，提出头与人体之比为1∶7。他的雕刻《持矛者》就是其理论的具体体现。但他的作品带有更多的形式方面的探索，强调艺术的规范化，这一点多少对他的作品产生了束缚，使他不能创造出菲狄亚斯那么多动人的作品。

留西波斯继承和发展了波留克列特斯的理论，他提出了人的头部与身体的比例为1∶8的标准。与波留克列特斯的不同之处在于，他的人物既有运动员一样健壮的体魄，又有复杂的感情和充满矛盾的内心世界。他塑造的神话人物《赫拉克列斯》表现了处在休息中的英雄，肌肉发达的身体与沉思的面部表情形成对比。

（二）希腊化时期（公元前4世纪末～公元1世纪）

希腊化时期，马其顿国王亚历山大率军征服希腊各城邦，建立亚历山大帝国。随着帝国的不断征服与扩张，产生了希腊文化向东方的传播以及与东方文化的交流，这一时期又称为"泛希腊时期"。

《米洛斯的阿佛洛狄忒》（见图10-16）因其空间的体积感和女人体的柔美而具有永恒的魅力。

在埃及地区，风俗化雕刻流行。雕刻家表现了大量下层人物形象，如流浪汉、渔夫、乞丐、醉汉等，也着重于生活细节描写，如《小孩与鹅》表现了儿童与动物嬉戏的生动情节。小亚细亚地区的柏加摩斯是希腊化时期的艺术中心之一，在这里史珂珀斯的悲怆风格得到了继续发展。《柏加摩斯宙斯祭坛》是其代表作。这一祭坛是为了纪念对高卢地区的征服而建的，其中祭坛浮雕表现了众神与巨人之战的情节，战斗的场面十分激烈。还有一组高卢人的圆雕，表现了强悍的异族人被打败后的倔强、痛苦，如《垂死的高卢人》、《杀妻后自杀的高卢人》。罗德岛的《拉奥孔》（见图10-17）在风格上接近柏加摩斯风格，表现了悲剧性情节中人物的痛苦扭动和挣扎。

图10-16 《米洛斯的阿佛洛狄忒》

图10-17 《拉奥孔》

第四节 古罗马美术

一、概况

公元前2世纪上半叶，罗马征服了马其顿和希腊。从这时起罗马人开始与希腊发生直接关系，希腊的文化也给罗马很大的影响。然而罗马是在本民族的文化基础上吸收和融汇古代希腊文化的，既可以看到希腊各地方派别的风格，也具有古代意大利的民间趣味，所以古代罗马的艺术风格以其多样性著称。例如：一般建筑上的粗犷朴实和帝王宫殿的壮丽豪华；雕刻中英雄的理想典型和一般肖像的真实感。在风格上显然与希腊艺术作品有区别，独具本民族的特征。

二、古罗马的雕刻艺术

谈及古罗马的雕刻时，不得不注意到与罗马密切相关的伊特鲁里亚民族的雕刻艺术。伊特鲁里亚位于意大利半岛的中部，公元前4世纪以后成为希腊的殖民城市，在雕刻艺术上深受希腊的影响，一些作品遗留至今。

伊特鲁里亚最古老的雕刻是陶棺雕刻，它主要塑造死者的生前形象。这种雕像还沿袭希腊雕刻的敷色，加强了真实感，此后对罗马的肖像雕刻产生直接的影响。

古罗马的雕刻艺术除继承伊特鲁里亚的民族传统之外，还从希腊化时期的作品中吸收营养。在罗马用以陈设的雕像最为发达，这是因为暴君们和贵族们对外侵略，掠夺大量财富，生活日益奢侈，为了装潢自己的宫殿、宅邸以及神庙、交易所、市场等上层社会人士的活动场所，迫使匠人和雕刻家为他们服务，于是肖像雕刻兴盛起来。另外，罗马人还大量地摹仿古希腊雕刻名作，大都使用贵重的大理石与青铜，许多复制品保留到现在，成为研究古代希腊雕刻艺术的珍贵资料。《海神奈普汀神殿祭坛浮雕》内容是仿照古希腊神话描写军事独裁者奥古斯

都·渥大维感谢阿波罗的事迹。在横长的浮雕带中表现了近卫军和奴隶们屠杀牛羊准备祭祀的场面，恰恰是当代生活的反映。雕法写实生动，近似希腊化时期的艺术风格。

公元前30年，罗马的军人领袖渥大维消灭了共和主义者的军事力量，成了罗马的唯一统治者。罗马贵族的元老院认为渥大维有力量镇压奴隶起义并保卫奴隶主的利益，因此赠给他"奥古斯都"的称号（神圣的意思）。有名的《奥古斯都雕像》（见图10-18）就是这一时期为了歌颂渥大维而制作的。但有两件作品，一件是公元前19～公元前13年制作的，他穿着华贵的铠甲，左臂抱有象征无限权威的军仗，右臂向前仰伸发号施令，面貌极其严肃，体魄雄伟；另一件是公元前1世纪末雕刻的，这座雕像与前者相反，渥大维身着古希腊哲学家的长袍，右手拿着文稿，左手从袍内自然地伸展出来，面貌极为宁静，好似学识渊博的哲人。两件作品的雕法都有意识地理想化了渥大维的形象，使他真正成为"神圣"的化身。后人把这种将皇帝神化的雕像以及场面恢宏的浮雕合在一起称为"奥古斯都风格"。不过这种为奴隶主所欣赏的逼真手法，逐渐成为一套模式，形成了冰冷的古典风格。

奥古斯都以后，最著名的一个罗马皇帝是图拉真。公元2世纪早期，他采取了一些措施挽救了意大利的农业危机。同时，为了掠夺新的土地和奴隶以改善意大利半岛的经济情况，发动了多次的侵略战争。

图拉真帝国时期，建筑与雕刻得到一度的繁荣。《图拉真的胜利纪念柱》是一件代表作。内容是表现图拉真率军侵略各地的事迹。高38米，由圆形的大理石石块构成，底下有一块方形的基座。柱身缠满了由22个圈组成的螺旋形浮雕带。人物形象力求准确，其中士兵与战马、舟船、房屋等无一不是雕刻家从生活中观察而来，技法古朴写实。这件作品既是雕刻名作，也成为历史的资料。

至公元前3世纪，纪念性的胸像雕刻发展起来，这类作品不但手法写实，而且注重人物性格的刻画。《卡拉卡拉胸像》（见图10-19）是一件保存完整的代表作。卡拉卡拉生于公元188年，死于公元217年，是历史上有名的暴君。公元211年继位后，曾杀掉亲弟弟和弟弟党羽2万多人。在他统治的7年中不断发动侵略战争，到处恣意杀戮。后来，被他的部将马克利诺所杀。从这件胸像中可以看出，那卷曲的头发和连腮的胡须环锁着一副凶恶紧张的面孔，以及从眼神中流露出来的末世皇帝的不安状态。

图10-18 《奥古斯都雕像》

图10-19 《卡拉卡拉胸像》

君士坦丁凯旋门（见图10-20）是罗马城现存的三座凯旋门中年代最晚的一座。它是为庆祝君士坦丁大帝于公元312年彻底战胜他的强敌马克森提，并统一帝国而建的。这是一座三个拱门的凯旋门，高21米，面阔27.7米，进深7.4米。由于它调整了高与阔的比例，横跨在道路中央，显得形体巨大。凯旋门的里里外外充满了各种浮雕，从表面上看去，巨大的凯旋门和丰富的浮雕虽然气派很大，但缺乏整体观念。原因是凯旋门的各个部分并非作为一个统一体而创作的，甚至其中的大部分构件是从过去的一些纪念性建筑，如图拉真广场建筑上的横饰带、哈德良广场上一系列盾形浮雕以及马克·奥尔略皇帝纪念碑上的八块镶板，拆除过来的。尽管如此，它仍不失为一座宏伟壮观的凯旋门，尤其是它上面所保存的罗马帝国各个重要时期的雕刻，是一部生动的罗马雕刻史。

图10-20　君士坦丁凯旋门

罗马斗兽场（Colosseum）（见图10-21），全名为科洛西姆斗兽场，或科洛西姆竞技场，亦译作罗马大角斗场、罗马竞技场、罗马圆形竞技场、科洛西姆、哥罗塞姆，原名弗莱文圆形剧场（Amphitheatrum Flavium），位于今天的意大利罗马市中心，是古罗马时期最大的圆形角斗场，建于公元72～82年之间，是由4万名战俘用8年时间建造起来的，现仅存遗迹。斗兽场专为野蛮的奴隶主和流氓们观看角斗而造。

万神庙（见图10-22）采用了穹顶覆盖的集中式形制，重建后的万神庙是单一空间、集中式构图的建筑物的代表，它也是罗马穹顶技术的最高代表。万神庙平面是圆形的，穹顶直径达43.3米，顶端高度也是43.3米。按照当时的观念，穹顶象征天宇。穹顶中央开了一个直径8.9米的圆洞，可能寓意着神的世界和人的世界的某种联系。从圆洞进来柔和的漫射光，照亮空阔的内部，有一种宗教的安谧气息。穹顶的外面覆盖着一层镀金铜瓦（公元8世纪时，教皇格里高利三世用铅瓦覆盖）。

古罗马因宗教信仰，神像雕刻也很盛行。公元3世纪末期，波斯人所崇拜的"密斯拉教"传入罗马，所以表现密斯拉的雕刻作品很受重视，密斯拉是一个神圣的英雄，在反抗黑暗的斗争中，他是太阳神的战士。当这个异民族宗教传入罗马时，正是人民大众不堪暴君压迫的黑暗时代，人们为了寻找精神寄托，普遍地接受了"密斯拉教"的信仰。公元3世纪雕刻的一座《密斯拉像》，是一个美丽健壮的青年形象，他身着短战袍，头戴波斯风帽，手持匕首，正在杀掉一只恶牛，表现出正义、英勇的精神。人物造型结构极其精确，具有希腊化时期的写实风格。

图10-21　罗马斗兽场

图10-22　罗马万神庙

三、古罗马的绘画艺术

　　古罗马的绘画大部分丧失了，保留到现在的是庞贝的壁画。这类绘画并非装潢在坟墓里，而是装潢在宫殿、宅邸的墙壁上供皇帝和贵族欣赏。壁画的题材大多是神话故事或战争事迹，显然受到希腊的影响。此外，尚有创造性的风景题材，画家们擅长于远近配景、人物安排以及透视法则的运用。这类作品的空间感甚强，一望无际，如置身其间。

　　公元1世纪以来，希腊和小亚细亚的画师们经常来到罗马从事公共建筑的装饰工作，在艺术风格上给罗马带来影响。但在庞贝发现的壁画，不都是出自希腊人之手，例如一些在大理石面上绘制的单色壁画，大半是罗马画师摹仿希腊化时期的作品。在庞贝出土的壁画《阿波罗的奏乐》就是一件由罗马画师绘制的作品，画风细致，人物造型完整，笔法也很流畅。除绘制的壁画外，还有使用各种彩色大理石片或陶块制作的壁画，一般称为镶嵌壁画。这种壁画的工艺技巧非常精致，并能长久保存；庞贝出土的一块镶嵌壁画《街头音乐师》，画面色彩丰富，色块排列富有韵律，装饰感非常浓厚。由于镶嵌壁画的壮观、富丽，在古罗马的宫殿和公共建筑内部装潢中经常采用。

　　罗马人虽然征服了希腊，但在文化上却又被希腊人征服。罗马人是希腊艺术的崇拜者和摹仿者。希腊艺术对罗马产生了重大影响，但是由于不同的社会环境和民族特点，罗马美术也有其不同于希腊美术的独特之处。相比之下，罗马人的艺术更倾向于实用主义，在内容上多为享乐性的世俗生活，在形式上追求宏伟壮丽，在人物表现上强调个性。

● 思考题 ●

1. 简介古代两河流域美术。
2. 简述古埃及的美术特点。
3. 比较古希腊美术和古罗马美术的异同。
4. 写一篇短文，联系自己最喜欢的一件作品，忌空谈，多联系实际。建议阅读希腊、罗马的神话。
5. 比较古希腊、古罗马美术与我国传统文化的异同。

第十一章 欧洲中世纪美术

● 学习目标 ●

本章主要了解早期基督教美术、拜占庭美术、罗马式美术与哥特式美术的比较。

第一节 早期基督教美术
（公元2～5世纪）

基督教从公元1世纪开始秘密流传于罗马帝国的疆域。因为处于非法地位，信徒们只能在私人宅邸内举行宗教仪式，这种早期的秘密宗教场所被称为"民古教堂"。后来为了逃避官方的搜查，这种仪式便转移到一种公共地下墓窟，这种墓窟是用于合葬基督徒的，在墓窟的天顶和墙壁上画满了各种圣经题材的壁画，这种形式主要流行于罗马城区，如罗马的普里斯拉地下墓窟，约建于公元3世纪，其闻名于世的是天顶壁画《善良的牧人》（见图11-1）。这是早期基督教艺术最常见的题材，在造型手法上还继承着古典的传统，形象准确而逼真。基督肩托羔羊站立，生气勃勃，线条简明流畅，使人联想到古希腊壁画，四周的图案暗示出基督教最重要的象征十字架。基督教被定为国教之后，教堂建筑立即兴起。美术作品则作为教堂的装饰，与教堂建筑融为一体。早期的教堂是"巴西里卡式"，其结构是，中央为较高的本堂，两侧是较低的侧间，中堂后部有一个拱门，设有一段特别高的台座，台座前设有唱诗班坐席，两侧有读经坛。外部很朴素，内部装饰比较华丽，有大量宣扬基督教义的大理石片镶嵌壁画、玻璃窗画、浮雕和圆雕，这类作品鄙视自然与现实生活，臆造天堂的观念和景象，形成极端严肃、苦涩、阴郁格调，即所谓早期基督教美术。

基督教合法化之后，它的集会和仪式便回到了地面上，也开始兴建正式的基督教堂。但基督教没有自己的建筑传统，只好借用罗马现成的建筑形式。罗马有一种常见的公共建筑，平面呈长方形，中廊较宽，两旁有列柱分隔出过廊，平时供市民集会使用，称为"巴西里卡"。基督教徒把它直接搬用过来，在一端加上祭坛，并饰以宗教题材绘画。这种形式为以后的西方基督教堂的样式定了基调。"巴西里卡"教堂如图11-2所示。建筑分为两部分：前面是一个方形院落，三面有过廊。正殿入口是巨大的柱廊，内有净身用的喷泉。殿堂分为五个长廊，以四排柱子分隔，中间最高最宽，长廊的顶端是祭坛，上有半圆形的拱顶，祭坛与正殿之间还有左右两个横廊，称为袖廊。

图11-1 《善良的牧人》

图 11-2 "巴西里卡"教堂

基督教曾遭受了 200 余年的迫害，不少信徒为之殉身，对"殉教者"的崇拜是教徒精神生活的一部分。教徒们在死去的教友亲人的石棺上刻上宗教内容的雕刻，寄托自己的信仰和对死者的祈祷，但在表现手法上与古罗马石棺的雕刻风格无大差别。

公元 476 年西罗马帝国灭亡，15 世纪欧洲文艺复兴开始。历史上认为这段历史是野蛮黑暗的时代，处于文明与复兴之间的时代，故称"中世纪"——在东方文化、古希腊罗马文化传统和蛮族文化的基础上融合而成的基督教艺术。

（1）基督教起源于中东，当其作为一种文化形态在欧洲确立后，必然带来东方的文化特征。

（2）古罗马帝国在接受基督教文化时，并不可能完全放弃已经根深蒂固的古希腊罗马的文化传统，尤其在建筑、雕塑和绘画的样式上，而是有一个漫长的融合和改造过程。

（3）基督教在地中海确立以后，在向西欧扩展的过程中，又吸收了当地的文化成分，即所谓的"蛮族艺术"，产生了一些新的样式。

（4）欧洲中世纪文化中，基督教的影响占统治地位，决定了艺术不免也要充当上帝与教会的代言人的角色。因此，有人将欧洲中世纪美术称为"基督教艺术"。

第二节　拜占庭美术
（公元 5～15 世纪）

公元 4 世纪以来，政教相结合的官方美术形成了本身的体系，称为"拜占庭艺术"。其思想内容是崇拜帝王和宣扬基督教神学，为巩固贵族阶级的统治和教会势力服务。在风格上是罗马晚期的艺术形式和以小亚细亚、叙利亚、埃及为中心的东方艺术形式相结合，具有浓厚的东方色彩。如圣索菲亚教堂（见图 11-3）的中央圆顶形式的结构及其内部金碧辉煌的装饰。反映了政教合一的精神统治的权威。拜占庭艺术在建立基督教神像学体系上和改造旧形式为宗教服务方面，以及教堂建筑、圣像画、镶嵌画、壁画、细密画和工艺美术的风格创造上，都有较大的成果。但到了后期，艺术风格倾向于公式化、概念化。它对中世纪欧洲各国，尤其是东正教国家的艺术有巨大影响。东罗马帝国灭亡后，拜占庭艺术的历史已告终结，但其形式仍为东正教所利用。

拜占庭的建筑主要继承罗马风格，早期教堂建筑主要沿用罗马陵墓圆形或多边形平面结构和万神庙式的圆穹顶。

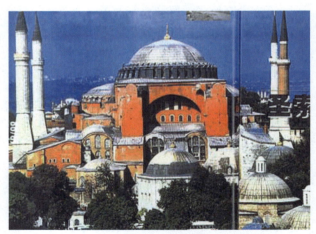

图 11-3　圣索菲亚教堂

穹顶结构被加以变化，形成由大小不同的穹顶连续构成开阔高大的内部空间的特殊样式。到拜占庭建筑的中后期，四边侧翼相等的希腊十字式平面取代了圆形、多边形形式，成为教堂布局的主要模式，穹顶被沿用下来，成为控制内部空间和外部形象的主要因素，圣索菲亚教堂是拜占庭艺术中最辉煌的成就之一。这个教堂建于532～537年，是在532年君士坦丁堡暴乱中被烧毁的圣索菲亚教堂的废墟上重建的。15世纪土耳其人入侵君士坦丁堡后，把圣索菲亚教堂改成清真寺。不但在内部把基督教装饰改画成伊斯兰教的图案文字，而且在教堂外部的四个角上建起伊斯兰建筑的尖塔，这样反倒为雄浑的教堂增添了几分俊秀。

镶嵌画在拜占庭艺术中占有特殊的地位。这种以小块彩色玻璃和石子镶嵌而成的建筑装饰画成为教堂内部装饰的主要形式，它最早出现在公元前3000年苏美尔人的艺术中，当时使用的是小块石膏，在古希腊罗马则使用大理石。拜占庭镶嵌画以玻璃为主要材料，这是因为它能反射出强烈的光彩，好像是小型的反射镜一样排列在一起形成一片非物质的闪光幕帘，达到一种虚无缥缈的效果。这一时期最著名的镶嵌画在意大利拉文纳的圣维他尔教堂。540年，查士丁尼皇帝占领了拉文纳这一东哥特王国的首都，并以此作为东罗马帝国在西方的中心，圣维他尔也成了查士丁尼的皇家教堂。在教堂的主要祭坛上方是镶嵌画《荣耀基督》，两边是皇室参拜的行列。一边是《查士丁尼皇帝和廷臣》（见图11-4），人物被不成比例地拉长了，但显得非常肃穆、庄严。色彩和明暗变化被提炼到最纯粹、最简洁的程度，丝毫不强调立体感，仿佛人们面对的不是活生生的人，而是抽象的精神符号。另一边是《皇后提奥多拉和女官》（见图11-5），在构图上略有变化，但也显得宁静端庄，在服饰上充分发挥了镶嵌画的长处，显示出珠光宝气、织锦彩缎的华丽，也给画面增添了几分梦幻似的神秘感。所有的人物既没有动作，也没有变化，时间与空间也由此被升华为一种永恒的存在。人物与地面的垂直悬浮关系，仿佛宣称着这凝结在金色闪光中的一切是一个折射的天堂而不是人间的景象。画匠们意图使人们把皇帝与皇后当做耶稣与圣母。在提奥多拉的外衣边上有三王礼拜的故事，同时查士丁尼两旁的十二个随员象征耶稣的十二个门徒。这种人与神的混淆也正是政教合一体制所需要的。

中世纪基督教艺术是原始手法与精细手法稀奇古怪的混合。人们所看到的公元前500年左右在希腊觉醒了的观察自然的能力，在公元后500年左右又被投入沉睡之中。艺术家不再用现实检验他们的程式，他们不再企图对怎样表现人体和怎样造成景深错觉作出新创造。然而，过去的发现并没有丢失。古希腊罗马提供了一大批人物形象，有站着的，有坐着的，有躬身的，有倒下的。这些类型在讲故事的时候还能派上用场，于是艺术家苦心临摹，并根据不断更新的环境加以修改。但当时使用的目的毕竟已经迥然不同，所以画面上很少能看出古希腊艺术的源头。拜占庭艺术虽然有趣，但其有一种令人不快的特质，它弥漫着一种"死亡的气息"。

图11-4 《查士丁尼皇帝和廷臣》

图11-5 《皇后提奥多拉和女官》

第三节　罗马式美术与哥特式美术的比较

一、罗马式美术（公元11～12世纪）

公元5～11世纪，是欧洲封建社会的形成时期，公元11～15世纪欧洲处于封建制度的鼎盛时期，在经济上较过去奴隶社会有了明显的发展；更因十字军东征，促进了贸易往来和文化交流，从而对固有的宗教教条产生了影响，于是艺术上也有了繁荣的趋势，这一时期教堂建筑出现了"罗马式"，它是由"巴西里卡式"变化而来，其外形好似封建领主的城堡，以其坚固、敦厚、牢不可破的形象，显示教会的权威，雕刻与绘画在"罗马式"时代较之过去有了显著的发展，雕刻作为装饰有所增多，绘画以湿壁画及镶嵌画为主。在内容方面仍然服从于宗教禁欲主义世界观，象征性和虚拟手法以及程式化的作风还十分严重。构图中没有透视、远近和空间，人物罗列，大小以尊卑而定。11～12世纪法国的摩沙克圣比埃尔教堂的浮雕《约翰启示像》是这种风格的代表作。但作为《圣经》等书籍插图的细密画，因与世俗生活联系起来，其表现手法较为生动，具有现实主义因素。

罗马式教堂用石头屋顶替代过去的木屋顶。为了支持石头屋顶的重量，在结构上广泛运用拱券，创造出用复杂的骨架体系建筑拱顶的办法。同时，丁字形的巴西里卡式发展成为拉丁十字形，以满足复杂的宗教仪式和容纳更多教徒的需要。石墙很厚，窗户小，距地面较高，教堂前后往往配置碉堡似的塔楼，后来塔楼逐渐固定在西面正门的两侧，成为罗马式建筑的标志之一。法国的圣赛尔南教堂（约1080～1120年）、英国的杜勒姆教堂（约1093～1130年）和德国的圣基列阿达教堂都是有代表性的罗马式建筑。在意大利则有比萨教堂和它的建筑群，值得注意的是，著名的比萨斜塔作为教堂的塔楼与教堂是分开的。

罗马式教堂广泛使用雕塑装饰，在教堂正立面通常有一块半圆形的凹进去的空间，俗称"拱角板"，这里往往安装一块巨大的浮雕构图，取材于《最后的审判》。法国奥顿教堂上的这块浮雕很有代表性，作为审判者的耶稣在构图中央占有很醒目的位置，围着他的是一个象征荣誉光辉的椭圆图形，左边是描绘接受善者入天堂的情景，右边是天使为罪人衡量善恶比重把他们赶入地狱的场面，下面一层是复活的人群。人物都被夸张和变形，拉长的比例、细小的头部、不自然的动态、恐怖的面部表情，都构成中世纪艺术中特有的造型方式。

罗马式教堂的壁画和玻璃画，保存下来的很少。法国圣萨凡教堂的门廊壁画，取材于《新约》故事，画面是单线平涂的罗马式特征。而细密画的发展出现新的突破，对所描绘的对象多作概括处理，很少关注细节的刻画。法国的勃艮第四托修道院画派、德国的雷赫瑙画派等都为中世纪细密画艺术的发展做出了贡献。

在工艺品方面有代表性的作品有《哈斯廷之战·诺曼入侵者渡过海峡》（1070～1080年）。这是为纪念诺曼国王征服者威廉占领英格兰而制作的亚麻布衬底羊毛刺绣。挂毯描绘了威廉征战英格兰的过程。人物刻画虽然显得幼稚，但可以看出作者力图生动地再现历史事件的细节。从这件作品中，可以看到英格兰传统绘画风格如何演变为一种"罗马式"的盎格鲁-诺曼风格，它也是这个时代极难得的一件世俗题材作品。

二、哥特式美术（公元12～15世纪）

意大利文艺复兴学者把12、13世纪到他们时代之间的艺术称为"哥特式"。他们认为那都是"蛮族"哥特人所作，事实上，这种艺术可以说与哥特人没有多少关系。但是，哥特式艺术却无疑是整个中世纪艺术发展的一个顶点。它开始于建筑方面，而后才逐渐波及雕刻和绘画。纵观整个哥特式艺术，它的发展重点是从追求建筑的效果转向绘画的效果的：早期哥特式雕刻

和绘画都是巨大建筑的一部分，而晚期的建筑和雕刻则追求平面装饰性的效果，不再追求结实和简洁的处理。

哥特式艺术开始于法国巴黎及其附近的地方，确切地说开始于1140～1144年路易七世的掌玺官苏热重修圣德尼教堂之时，而后才开始波及全欧洲。这次改建首次系统地应用了以肋穹结构为基础的新建筑体系，这套体系经历了随后百余年的发展，到13世纪中叶趋于成熟。圣德尼教堂内部有双层回廊，但这并不使内部显得拥挤，相反，细长的拱门、肋架和支持拱顶的圆柱使其格外通畅、轻巧。这种轻巧首先表现在彩色的玻璃窗已扩大到整面墙，其次是内部结构在形体上优雅而富有韵律。之所以如此是因为建筑师在玻璃窗外面修了一道扶墙，于是拱顶向外的冲力就被分担了。当时所有土木工程的支持重点都集中在这些扶墙上，由于负重区域被挪到教堂外部，内部也就更为轻巧、空旷了。

哥特式建筑风格，一反罗马式厚重阴暗的半圆形拱门的教堂式样，而广泛地运用线条轻快的尖拱、挺秀的小尖塔、轻盈通透的飞扶壁、修长的立柱或簇柱，以彩色玻璃镶嵌的花窗，造成一种向上升华、天国神秘的幻觉，反映了基督教盛行的时代观念和中世纪城市发展的物质文化面貌。主要代表作品有法国的巴黎圣母院（见图11-6）、德国的科隆教堂（见图11-7）、英国的林肯教堂（见图11-8）、意大利的米兰教堂（见图11-9）等。

在圣德尼教堂中体现出一种不同于以往的思想和精神，这种精神就是强调严谨的几何形造型和对于明亮光线的追求。苏热在修建教堂工程中就一再强调这两点，他认为比例的协调感就是美的根源。

圣德尼教堂表现了一种新的建筑风格，这种风格从本质上区别于罗马式建筑。首先，后者有着结实而厚重的墙壁，而前者具有轻盈、纤细的结构。罗马式教堂建有沉重的拱顶，其稳定性取决于足够厚实的墙壁，以支撑各种各样的压力和应力。圣德尼教堂的设计者们开始采用尖券和肋拱来减轻拱顶的重量，它们比半圆形的拱顶更为稳固，并能够跨越各种形状的开间，在肋拱间填以很轻的石片和纤细的墩柱便可支撑拱顶的重量了。其次，在罗马式建筑中，窗户总是很小，而现在，窗户的尺寸大大增加了，允许空前规模地采用彩色玻璃画。再次，圣德尼教堂的平面遵循了带有呈放射状分布的礼拜堂的后堂回廊式形制，但这些礼拜堂不再像早先建筑那样呈孤立的单元。礼拜堂间的墙被除去了，造成了一种统一的空间效果，两排呈半圆形排列的承重圆柱对统一的空间进行分隔。昏暗的罗马式室内被宽敞、开放、充满各色光线的结构所取代。

最著名的哥特式建筑是法国巴黎圣母院。它的兴建与11世纪初期以来城市的再次繁荣大有关联。它不仅作为当时巴黎最重要的宗教活动中心，而且也以建筑艺术上的高超水平而饮誉欧洲。这座教堂建于1163年，充分显示出圣德尼教堂的直接影响。在平面的布局中它强调的是长度轴心，中堂的若干布局虽然保留了罗马式教堂的特点，但大气窗上的窗户、室内的采光和所有形体瘦长的造型等都创造了一种显著的哥特式风格。教堂内部的所有细节都充满着上升的直线，这样室内空间也相应地具有了哥特式风格所有的"向上高升"的感觉，这与罗马式强调巨大的支撑力是大不相同的。巴黎圣母院内部分为三层：下层以柱廊和尖拱构成，中层是带侧廊的隔层，上层为明亮的玻璃窗。三层之间以细长的石柱相连，最后集中于肋穹中心，各层皆以尖拱相互呼应、统一。这种和谐而极具逻辑性的建筑语言，是基于经院哲学的体系和思维方式。巴黎圣母院的西面工程也别具一格，各个部分在比例关系和组合方式上极为成功，以中间圆形玫瑰窗为中心向四周放射状地分布着门洞、窗户和未完成的塔楼（塔楼应该是尖顶的），达到了整体上的完美均衡。这一面最大的特点在于把所有细节都互相配合成为一个平衡、协调的整体，苏热当时所竭力强调的结构上的协调、数学的比例与韵律，在这里得到了比圣德尼教堂更完美的体现。

德国的科隆教堂是世界第四大教堂，它是由两座全欧洲最高塔为主门、内部以十字形平面为主体的建筑群。一般教堂的长廊，多为东西向三进，与南北向的横廊交会于圣坛成十字架。

第十一章　欧洲中世纪美术

图11-6 法国的巴黎圣母院

图11-7 德国的科隆教堂

图11-8 英国的林肯教堂

图11-9 意大利的米兰教堂

科隆教堂为罕见的五进建筑，内部空间挑高又加宽，高塔将人的视线引向上天，直向苍穹，象征人与上帝沟通的渴望。教堂四壁窗户，总面积达1万多平方米，全装有描绘《圣经》中人物的彩色玻璃，被称为法兰西火焰式，使教堂显得更为庄严。科隆教堂以轻盈、雅致著称于世，成为科隆城的象征，也是世界最高的教堂之一。它是德国人兴建的一座宏伟的纪念性建筑。后来成为德国宗教、民族和艺术统一的象征。科隆教堂是最完美的哥特式大教堂。

12～15世纪是经院哲学高度理性化的时期，它要求对教义的解释和形象再现必须遵循严格的规则秩序，作为教堂的主要装饰物的雕塑创作也必须循着固定程式布局。但是由于苏热在圣德尼教堂修建过程中对雕刻的重视，使得这一时期的雕塑呈现出越来越脱离建筑结构而走向独立的倾向。其表现手法也越来越写实，自觉模仿自然形象，特别是追求感

图 11-10　夏特尔教堂的雕像《犹太王与王后》

情的表现,形成所谓"哥特式现实主义"。

　　雕刻艺术,在当时教堂中占有重要的地位,例如门楣、经台、僧座、门廊、檐口、柱头以及排水沟等处都有浮雕或圆雕作为装饰,取材仍以基督教《圣经》中内容为主。人物比例修长,动作僵直,表情呆滞、严肃,巴黎夏特尔教堂柱饰雕像的《犹太王与王后》(见图11-10)是明显的例证。此外,还出现了一些世俗人物雕像,如巴黎圣母院的"圣处女玄关"在穹隆台座上雕有农民一年四季"十二宫"的劳动情景,手法有显著的写实性;又如描写民间神话故事的题材"狐狸传奇",以及讽刺性的雕刻——作弥撒的狼、穿法衣讲道的狐狸、长着驴耳朵的传教士等,表现手法非常生动,这些都是哥特式的宗教性雕刻无法比拟的,并为文艺复兴时期现实主义的造型艺术奠定了基础。

　　圣德尼教堂的西面工程做得十分庞大,上面有很多雕刻,但是这些大门已遭到严重的损坏,人们已无法了解雕刻在哥特式早期建筑中的作用。在巴黎圣母院中,雕刻被归纳到建筑外框部分。最能反映哥特式艺术雕刻成就的是法国的夏特尔教堂。在教堂的入口处两侧排列着的柱像是从建筑结构演变出来的雕刻装饰形式,这种柱像日益脱离建筑而成为独立的雕刻作品,人物形象不但从僵直而紧贴柱子变为高浮雕的形式,而且还表现出身体动态的左顾右盼,突破了建筑结构的限制,同时每个人物都有其独立性,它们甚至是可以脱离支柱的。它们代表着一种革命性的变化,那就是开始重新恢复古典时代以来的三度空间的圆雕。显然这种尝试也只是刚开始,它们都是用圆柱作为人体的基础,比例也不甚准确,但由于是立体的,所以比罗马式雕刻更多一种独立存在感。在头部所表现出的温和的特质中,充分显示出哥特式雕刻的写实特征。这种所谓写实特征是一个相对的概念,它是与罗马式雕刻中幻想、变形的手法相比较而言的,在这里出现的人物通常有着安静、严肃的表情和不断增加的体积感。另外,教堂外部侧柱上的雕像将三个大门的景象连在一起,它们分别代表《圣经》中的先知、皇帝和皇后。之所以这样设计是为了把法国的君主作为《旧约》中帝王的继承人,以强调现实和宗教精神的统一,那就是将教士、主教与皇帝放在一起。总之,在夏特尔教堂里,人们看到了一种良好的倾向,那就是用人类的智慧来恭维上帝的智慧。在德国的瑙姆堡教堂,还出现了最早的供养人形象。这是

第十一章　欧洲中世纪美术

当时两个著名的贵族人物，名为埃克哈特和乌塔。事实上这一对男女与艺术家并不生活在一个时代，艺术家只是从文献记载上获知他们的姓名，然而却能将他们的形象表现得栩栩如生。逼真的人物形象、比例准确的造型、庄重而多愁善感的面部表情，反映出中世纪艺术越来越向世俗化和现实性方向发展。但是从风格上说，它们代表的是哥特式艺术中的古典主义倾向。

哥特式时代，绘画与雕刻都有显著的发展与成就。哥特式的建筑和雕刻在圣德尼教堂和夏特尔教堂分别产生，而绘画却一直发展得比较缓慢。在绘画方面，除了描绘宗教题材的湿壁画和细密画之外，玻璃窗画很为盛行。这种玻璃窗画是用红、黄、蓝（或绿）等色玻璃镶拼构图，借着透进来的天光，增加教堂内部的神秘感。由于苏热要求教堂内部照射连绵的彩光，于是玻璃画一开始就成为哥特式艺术不可分割的一部分。在技术上，玻璃画的技巧最晚成熟于罗马式美术时期。但在哥特式美术发展时期，当时的设计师们吸收了建筑和雕刻的特点，逐渐形成了哥特式玻璃画风格。当时玻璃画的代表是法国布杰大教堂中一系列《旧约》先知的肖像。这些彩染玻璃画并不是由一整块玻璃组成的，而是由几百块小彩色玻璃组合，中间用铅线连接而成的。由于中世纪玻璃制造工业的方法较为原始，使小块玻璃的尺寸受到限制。艺术家并不能直接在玻璃上画画，而是像镶嵌画一样，用不规则的碎片玻璃经过剪裁后嵌在轮廓线中。在诸如眼睛、头发、衣褶等细部，则用黑色或灰色的颜料画在玻璃表面上。

在哥特式美术的发展过程中，国际性的传播与地方性的发展是相对和平行的。最早它只是法国的一种地方风格，进而慢慢扩展，到了13世纪，则慢慢和各地风格融合在一起，各地区间又不断交流融合，成为一种统一的哥特式风格。但是这种统一的局面很快又被地方风格所打破。最早出现的急先锋是在佛罗伦萨城，它的风格通常被人们界定为早期文艺复兴。

以下是哥特式艺术与罗马式艺术的特点比较。

1. 背景

● 罗马式　10～12世纪，西欧经济的发展（封建经济水平的提高）和宗教的狂热（修道院制度更加完备；十字军东征和大规模的传道扩大了教会的势力和影响）使新的修道院和教堂层出不穷，为追求更加壮观的效果，这些建筑普遍采用类似古罗马的拱顶和梁柱结合的体系，并大量采用希腊罗马纪念碑式的雕刻来装饰教堂，因此被称为罗马式。

● 哥特式　12、13～15世纪，意大利文艺复兴时期的艺术家认为是"蛮族"创造的艺术，事实上，这种艺术与哥特人没有多少关系。但哥特式艺术是整个欧洲中世纪艺术发展的一个顶点。它开始于建筑方面，而后才逐渐波及雕塑和绘画。纵观整个哥特式艺术，它的发展的重点是从追求建筑效果转向绘画效果的。

2. 地点

● 罗马式　从地理上来说，罗马式建筑主要分布在天主教盛行的地区，从西班牙的北部到莱茵河地区，从英国到意大利北部。

● 哥特式　12世纪初萌芽于法国，13～15世纪流行于全欧。

3. 建筑

● 罗马式　罗马式教堂是从巴西里卡式教堂演变过来的，并开始用石头屋顶替代过去的木屋顶。在结构上广泛使用拱券，支持石头屋顶的重量。丁字形的巴西里卡式发展成为拉丁十字形，以满足复杂的宗教仪式和容纳更多的教徒的需要。石墙很厚，窗户小且离地面高，教堂前后往往有碉堡似的塔楼，后来塔楼渐渐固定在西面正门的两侧，成为罗马式建筑的标志之一。教堂在封建割据的情况下充当封建城堡作用。

最丰富、最有地方色彩、最有创新观念的罗马式建筑在法国有生动表现。南部图卢兹省圣塞尔南教堂。英国的杜勒姆教堂标志着罗马式风格的形成。真正的罗马式风格的形成是以英国的杜勒姆教堂建成作为标志。作为代表的还有德国的圣基列阿达教堂、意大利的比萨教堂。

● 哥特式　它有浓厚的宗教色彩。哥特式教堂强调"高"与"光"，因为"高"是天堂，

"光"代表神灵，故此净化人的灵魂。

比罗马式建筑轻盈、纤细，比较普遍地使用尖券和肋拱，强调直线上升，内部墙壁的厚度大大减小了，窗户的数量大大增加并且尺寸也增大了，允许空前规模地使用彩色玻璃画。之所以如此，是因为建筑师在玻璃窗外面修建了一道扶墙，于是，拱顶向外的冲力就被分担了。由于负重的区域被挪到教堂外部，内部就轻巧、空旷了。

由于大量使用彩色玻璃窗，昏暗的罗马式建筑室内被宽敞、开放、充满各色光线的结构所取代。哥特式建筑开始于法国的圣德尼教堂，最著名的哥特式建筑是法国的巴黎圣母院。德国的瑙姆堡教堂、科隆教堂也很著名。

4. 雕塑

●罗马式　罗马式艺术的复兴，另一个显著特征就是石雕的复兴。石雕的复兴与朝圣的行程关系密切，它们多分布在教堂的外部用来吸引、引导善男信女们。罗马式教堂广泛使用雕塑装饰，在教堂的正立面通常有一块半圆形的凹进去的空间，俗称"拱角板"。这里往往安放一块巨大的浮雕构图，取材于《最后的审判》。

●哥特式　12～15世纪是经院哲学高度理性化的时期，它要求对教义的解释和形象再现必须遵循严格的规则秩序，作为教堂主要装饰物的雕塑也必须循着固定程式布局。但由于苏热在圣德尼教堂修建过程中对雕塑的重视。这一时期的雕塑越来越脱离建筑结构而走向独立的倾向。其表现手法也越来越写实，自觉模仿自然的形象，特别是追求感情的表现，形成所谓的"哥特式现实主义"。最能代表哥特式艺术雕刻成就的是法国的夏特尔教堂。在教堂的入口处两侧排列着的柱像是从建筑装饰演变而来的雕刻装饰形式，这种柱像日益脱离建筑而成为独立的雕刻作品，人物形象不但变成高浮雕形式，而且还表现了身体动态的左顾右盼，突破了建筑结构的限制，同时每个人物都有独立性。它们代表一种革命性的变化，那就是重新开始恢复古典时期三度空间的圆雕。人物的头部所表现出的温和的特质中，充分显示了哥特式雕刻的写实特征。与罗马式的安静、变形的手法相区别。在德国的瑙姆堡教堂，还出现了最早的供养人的形象。这是当时两个著名的贵族人物，名为埃克哈特和乌塔。事实上他们并非和艺术家生活在同一时期，艺术家在资料中获得他们的姓名，但却塑造得栩栩如生。反映出中世纪艺术越来越向世俗化和写实性方向发展。

5. 绘画

●罗马式　手抄本的《圣经》插图和壁画。

●哥特式　彩色玻璃画。这些彩染玻璃画并不是由一整块的玻璃组成的，而是由几百块小的彩色玻璃组合，中间用铅线连接而成的。由于工艺的限制，艺术家不能直接在玻璃上作画，而是像镶嵌画一样，用不规则的玻璃片镶嵌在轮廓线中。眼睛、头发、衣服的褶皱等细部则用颜料直接画在玻璃上。

● 思考题 ●

1. 基督教美术的起源是什么？
2. 拜占庭美术特点有哪些？
3. 试论罗马式美术与哥特式美术的比较。

第十二章　欧洲文艺复兴时期美术

学习目标

本章主要了解并掌握文艺复兴的文化背景；了解达·芬奇、拉斐尔、米开朗基罗、丢勒、霍尔拜因、爱克、勃鲁盖尔、埃尔·格列柯等艺术家的绘画作品及特点。

第一节　意大利文艺复兴时期三杰

意大利文艺复兴运动的光辉艺术成就，是由许许多多的艺术大师们共同创造的。在众多的大师当中，以达·芬奇、拉斐尔、米开朗基罗居于杰出地位，他们是文艺舞台上的明灯，放射出辉煌的艺术光芒。

1. 莱奥纳多·达·芬奇

恩格斯指出："莱奥纳多·达·芬奇不仅是大画家，并且是大数学家、力学家和工程师，他在物理学各种不同的学科中都有重要的发现。"（《马克思恩格斯选集》第3卷）。

莱奥纳多·达·芬奇（Leonardo Da Vinci，1452～1519年）的知识渊博，多才多艺，成就卓越。他是文艺复兴时期的最完美代表人物。达·芬奇生于意大利佛罗伦萨与比萨之间的芬奇镇，父亲是一位法律公证人员。青年时，他在佛罗伦萨居住期间，在梅第奇大公府邸进行艺术活动中和其他艺术家一起学习，那时他就显露出明暗清晰的画风。1482年他到米兰大公路德维格府邸从事雕刻及解剖学、植物学和水利学的研究。1503年回到佛罗伦萨后，在旧宫绘制著名的《蒙娜丽莎》（见图12-1）。1513年再次到米兰逗留之后迁居罗马，在教皇府邸从事艺术活动。1516年来到法国，在那里受到法国国王佛朗西斯一世的欢迎。两年后逝世于法国。

达·芬奇的艺术是唯物主义美学观和科学法则的结晶。他强调师法自然，他说："绘画是科学，而且是自然的合法的女儿。"因而他排斥宗教的神秘主义和抽象的手法，而科学、精确地描绘人体，并力求通过人的外部身姿、表情，揭示内在的思想活动和微妙的感情变化。他说："如果人物不作出一定的姿态和用肢体表达出他们那种精神状态，那么人物还是死的。"

达·芬奇的代表作品如下。

《女头像》如图12-2所示。

《最后的晚餐》（见图12-3）是达·芬奇1495～1498年历时四年为米兰圣玛利亚·德尔格

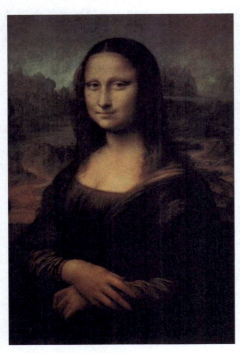

图12-1　达·芬奇　《蒙娜丽莎》

拉齐修道院餐厅画的壁画。取材于《约翰福音》第十三章，描写耶稣被门徒犹大出卖罹难前夕，在晚餐时说道："你们当中有一个人要出卖我。"话语如晴天霹雳，门徒都非常地忧愁。在以三人为一组的四组门徒表情与动作上，反映出他们各自不同的性格与心理状态。右第一组为：约翰、犹大、彼得；右第二组为：安得烈、小雅各、巴多罗买；左第一组为：大雅各、多马、腓力，左第二组为：达太、马太、西门。基督的形象，表现出在叛卖者面前的临危不惧。犹大的形象，显示了恶者的卑鄙和外强中干。特别是狡诈的叛徒虽混在人群之中，却一眼可辨识。通过作品深刻地反映了具有人文主义思想的画家，对于人的崇高与卑鄙、美与丑、善与恶的看法以及对于叛逆行为的谴责。在构图上为了突出中心人物——基督，采用平行透视，焦点集中在基

图 12-2　达·芬奇　《女头像》

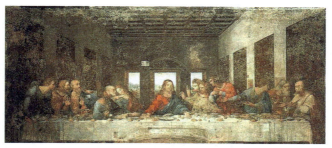

图 12-3　达·芬奇　《最后的晚餐》

督的头部，室内建筑结构也因此表现出深广的空间。构图的稳定感和建筑的庄严样式极其适应，形成完美的统一体。这件作品是艺术家创作的精华，也是意大利文艺复兴时期的杰作。

2. 米开朗基罗·波那罗蒂

米开朗基罗·波那罗蒂（Michelangelo Buonaroti，1475～1564年）生于佛罗伦萨的加普勒斯镇一个地方官员的家庭，自幼丧母，寄养在一位石匠家里，这段经历对他日后从事雕刻产生很大影响。他是一位文艺复兴时期的巨匠，具有多方面的才能和取得了令人惊叹的成就。他主要擅长雕刻，并在绘画、诗歌、建筑和机械工程方面有很高的成就。1494年他到罗马在教皇府邸从事艺术活动，接受了很多任务，其中有为朱理二世陵墓制作雕刻作品，为西斯廷礼拜堂创作壁画，为圣彼得教堂修建圆顶。同时他经常回佛罗伦萨，并创作了很多雕刻作品，如位于大公府邸对面的《大卫》（见图 12-4）雕像和圣罗伦佐教堂梅第奇家族墓地的石雕。

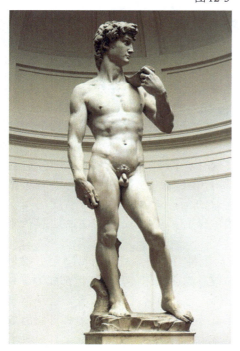

图 12-4　米开朗基罗　《大卫》

第十二章　欧洲文艺复兴时期美术

米开朗基罗的代表作品主要如下。

大理石雕刻群像《哀悼基督》（见图12-5）是米开朗基罗为罗马圣彼得教堂所作，是一件造型完美且表现内容富有悲剧性的作品。雕像取材于《圣经》中的传说，表现圣母深切哀悼殉难的儿子基督。圣母的面容极其悲痛，但又极其恬静典雅，并且毫无宗教气氛，如同只是一位现实生活中伤感的美丽少妇。在稳定的三角形构图里，圣母的俯视和基督的仰首，形成呼应；衣褶的处理不但写实精确，并对人物起着烘托作用。雕刻家通过这件作品体现了人间的情感和对当时社会冲突的深刻感受。

图12-5　米开朗基罗　《哀悼基督》

《摩西》（见图12-6）是根据传说创作的：摩西受上帝的嘱托，把被奴役的希伯来人从埃及法老的奴役下拯救出来，建立了自己的国家，并成为代表上帝传谕十诫的立法者。像高2.55米，是1518年为教皇朱理二世陵墓所作的雕像之一。摩西右手拿着刻有十诫的两块石板，左手托着卷曲的长髯，头向左侧扭转，神情严厉而全神贯注，右腿向后，左脚立起，这种动势与面部表情配合起来就仿佛突然发现什么而喷怒而起。那强健发达的肌肉，同样赋予雕像以巨人一般的力量。整个形象显示出深刻、智慧与饱满的精力和坚强的意志，正像一位公正无私的法律捍卫者和人民利益的保护者。艺术家以高度的写实技巧，使坚硬的大理石产生了活跃的生命力。这是艺术家心目中拯救民族使之摆脱苦难的英雄人物。

《被缚的奴隶》（见图12-7）是米开朗基罗于1516年回到佛罗伦萨继续进行陵墓雕像雕刻的几个奴隶配像之一。虽然由于陵墓工程计划一再变更，这些雕像都未能列入，但都成为最完美的典型。《被缚的奴隶》表现了一个青年形象，双臂反绑，身躯扭转，肌肉张开，使那捆紧的绳子显得无力。高仰的头部、睁大的眼睛和紧闭的嘴唇显出坚强不屈的精神，好似即将解放"站起来的奴隶"。

《创世纪》（见图12-8）是米开朗基罗1508～1512年历时四年零五个多月，画在西斯廷礼

图12-6 米开朗基罗 《摩西》

图12-7 米开朗基罗 《被缚的奴隶》

图12-8 米开朗基罗 《创世纪》

拜堂天顶上的壁画巨作（40米×14米）。作品完成后，震惊了全意大利。壁画取材于《圣经》中的传说，"上帝创造人和世界万物"。构图分九个部分，数百个人物都来源于现实生活，外貌与性格无一雷同，是一首气魄宏伟的对人类的颂歌，反映了人类创造自己的生活和人类与大自然搏斗的力量。

《最后的审判》（见图12-9）是米开朗基罗1534～1541年历时七年完成的画在西斯廷礼拜堂的另一幅祭坛壁画杰作。在这幅近200平方米的巨幅画作中，人物众多，情节庞杂，一眼望去令人惊心动魄。内容同样取自《圣经》中的传说："在世界的末日，所有的人生与死都要在上帝面前接受最后的审判。"善者升天堂，恶者下地狱，表现了善恶因果报应的思想。构图均衡，主次分明，具有节奏感。左边表现善界，右边表现恶果。

3. 拉斐尔·桑乔

拉斐尔·桑乔（Raffaello Sanzio，1483～1520年）出生于翁布里亚，早期在画家佩鲁吉诺的工场学习，后来他创作的画面上始终洋溢着的明净的色彩、柔和的光线和宁静而优雅的节奏感，都得益于他所受的早期教育。在美术史上被誉为伟大画家的拉斐尔，他的高超艺术造诣代表了文艺复兴时期艺术家创造理想美的高峰。

拉斐尔的代表作品如下。

《西斯廷圣母》（见图12-10）是画在罗马西斯廷礼拜堂祭坛上的一幅壁画。表现圣母玛利亚怀抱圣子基督，脚踩祥云，在两个小天使陪同下降临，老教皇西克斯特和年轻的信女瓦尔瓦拉正在迎接。圣母温柔、慈祥，内心充满着希望。圣子白胖可爱，双眼凝视前方。画家通过这种外表端庄、秀丽的女性形象，来表达当时人文主义者的理想。

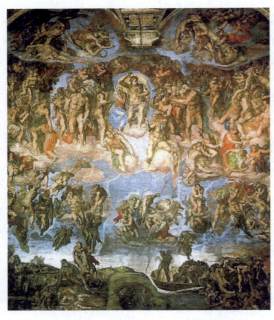

图12-9　米开朗基罗　《最后的审判》

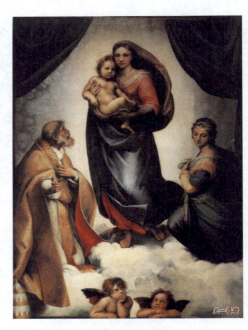

图12-10　拉斐尔　《西斯廷圣母》

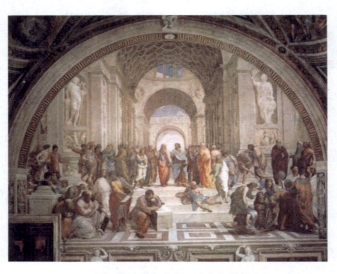

图12-11　拉斐尔　《雅典学院》

《雅典学院》（见图12-11）是画在罗马梵蒂冈宫中签字大厅的四幅壁画之一。这幅画生动地描绘了人文主义者所推崇的古代哲学家、科学家和艺术家的光辉形象，他们富有人的智慧和独立思考的精神。在众多人物中，以柏拉图和他的弟子亚里士多德为中心，其余的人分成不同的学术小组，正在相互研究、争论。画面右前景一组讨论天文学的人物中，画家把自己也画在里面，借以对过去进行追忆和向往未来。构图主次分明，疏密适当，富有节奏感。背景是古代建筑的半圆拱门，深远的透视仿佛扩大了大厅的空间，并使画面与建筑结构融为一体。

第二节　德国文艺复兴时期美术

德国在文艺复兴时期，仍是一个封建割据的国家，而封建诸侯与教会势力相互勾结，独揽地方政权，贪污腐化，剥削人民。占德国80%的农民遭受残酷的奴役，尖锐的阶级矛盾一触即发，人民反对封建势力，要求宗教改革的呼声日盛。

在强有力的社会风暴冲击下，德国的文艺复兴美术从开始形成而达到极盛时期。肖像画与风景画开始作为独立画出现，特别是版画达到了当时欧洲的最高水平。就在德国宗教改革运动时期，出现了堪与意大利文艺复兴盛期巨匠相媲美的杰出艺术家——丢勒。

1. 阿尔布雷希特·丢勒

阿尔布雷希特·丢勒（Albtecht Didrer，1471～1528年）是德国文艺复兴时期最伟大的艺术家，多才多艺，学识渊博，不仅是油画家，还是铜版画家、雕刻家、建筑师。在建筑与绘画理论方面都有著作出版。他出身于一个金饰工匠家庭，早年从父习艺，后到沃尔格穆特的绘画作坊中学习，学成之后曾到德国各地游学，并曾两次访问意大利。丢勒曾精心创作了数幅自画像及德国当代人的肖像，这些肖像画刻画了资产阶级上升时期的人物，他们意志坚强、充满自信，同时具有日耳曼人严峻、刚毅的性格特征。大拉文斯堡商业协会纽伦堡代表奥斯瓦尔德·克雷尔的肖像就是其肖像画的代表作之一。丢勒的版画不但数量多，技艺完美，而且蕴藏着丰富的哲理。

丢勒的代表作品如下。

《四使徒》（见图12-12）是画家为德国纽伦堡市政厅绘制的两幅油彩壁画，虽取材于《圣经》中的传说，但在人物形象中融入了对祖国命运的悲愤情感。四位使徒象征着仁爱与正义，体现着劳动人民的坚强意志与性格。左幅画面前景的约翰非常沉着，后边的马太平静温和，他们正在俯首读经；右幅画面前景是手握长剑的保罗，怒目而视，身旁的马可目光转向画面之外，好似即将行动。他们不只是圣徒，而是有血有肉的当代农民，反映着推动历史车轮的力量。画家在作品下写道："在这动荡不安的年代，愿所有执政者时刻戒备，别把谬言视作神谕，因为上帝从不给自己的话增减只字。为此，我希望大家聆听这四位至尊至善的使者的劝告。"

《四骑士》（见图12-13）是丢勒为基督教宣传教义的"启示录"所制作的十五幅木刻插图之一。"启示录"是早期基督教在秘密结社时，用于宣扬反对罗马统治者的暴政和压迫，颇具革命色彩。而丢勒的这套木刻插图，确实透露出影射现实的意

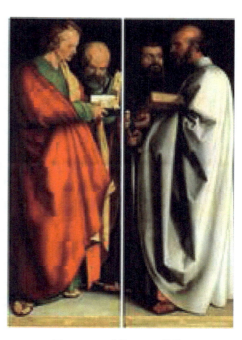

图12-12　丢勒　《四使徒》

图 12-13　丢勒　《四骑士》　　　　　　　图 12-14　丢勒　铜版画《忧郁》

义。其锋芒主要也是针对罗马，不过不再是针对古代帝王的罗马，而是针对教皇的罗马。"四骑士"在"启示录"中是瘟疫、战争、死亡和神的公正的化身，丢勒把他们当做人间的正义力量，或是反对封建教会的革命力量。他们所向披靡，消灭一切罪恶势力，被踏在马下的人物是罪恶的代表。

《忧郁》（见图 12-14）是丢勒的一幅铜版画杰作。作品具有哲理意义，不易看懂。构图中央是一个生翼女子坐在那里托腮沉思，她是科学技术和实用知识的象征，或是一个智慧的女神。她手中的圆规、周围散落的工具和仪器，说明她正在科学知识的海洋中探索。那刻画生动的沉思神态，表现出面对难题，找不到答案而忧郁，但又表露出顽强的追求和意志。这幅作品也可能反映出当时的人文主义者对于现实社会的疑问与冥想。

《亚当与夏娃》（见图 12-15）是一幅油画作品，取材于《圣经》。丢勒以精确完善的解剖知识，描绘了两个男女裸体，但这是两个现实生活中的人物形象，他（她）们是美丽生动的德国青年典型，是文艺复兴时期最标准的男女裸体像之一。

2. 小汉斯·霍尔拜因

小汉斯·霍尔拜因（Hans Holbein le Jeune，1497～1543年）是德国文艺复兴时期著名的肖像画家和版画家。生于奥格斯堡，父亲也是画家。年轻时曾游学意大利和瑞士，晚年旅居英国，并任英王亨利八世的宫廷画师。他的素描精练、生动而传神；木版画刀法细致、柔韧，富有韵律感。所作《死神舞》，讽刺罗马天主教会，在宗教改革运动中起了一定作用，肖像画多为新兴资产阶级和贵族代表人物。

小汉斯·霍尔拜因的代表作品如下。

《伊拉斯莫》（见图 12-16）画的是一位著名的人文主义者，也是画家的好友，对他有很重要的影响。从肖像中可以看到画家对人所具有的智慧与自信给了很充分的表现，这件作品不但体现了卓越的写实手法和完美的造型技巧，并且生动地刻画了这位学者的沉着、自信和沉思的神态。

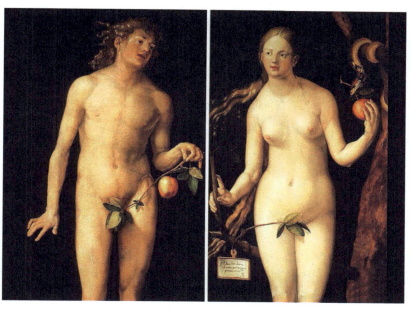

图 12-15 丢勒 《亚当与夏娃》

图 12-16 小汉斯·霍尔拜因 《伊拉斯莫》

在这个时期,德国的雕刻也由晚期哥特式发展到文艺复兴的风格,出现了一批杰出的雕刻家。

3. 蒂尔曼·里门施奈德

蒂尔曼·里门施奈德(Tilman Riemenschneider,约1455～1531年)自1483年直至逝世都在维尔茨堡工作,1520～1521年之间还曾担任过该城市长,1525年卷入农民战争,失败后曾遭严刑拷打,数年后病故。他是一位成就卓著的雕刻家,所留下的重要作品皆为德国文艺复兴时期的雕刻精品,其中《迈德布隆哀悼基督祭坛》可称为他创作生涯的永恒的纪念碑。

4. 亚当·克拉夫特

亚当·克拉夫特(Adam Kraft,约1455～1509年)的作品《掌秤师傅》则惟妙惟肖地刻画出了当时德国商业与文化中心纽伦堡蓬勃的市井生活。

第十二章 欧洲文艺复兴时期美术

第三节　尼德兰文艺复兴时期美术

"尼德兰"一词意为洼地。15世纪左右，它曾包括今天的荷兰、比利时、卢森堡和法国东北的一部分。中世纪时曾是欧洲国际贸易繁荣点之一，资本主义萌芽继意大利之后兴起，但尼德兰在政治上不断受外国势力侵略。首先，法国布甘地公国的大部分领地在尼德兰；其后，尼德兰又处于西班牙势力的统治之下。

尼德兰早期文艺复兴时期的杰出代表如下。

1. 凡·爱克兄弟

尼德兰文艺复兴时期，绘画的创建画家要首推凡·爱克兄弟。弟弟杨·凡·爱克（Jan Van Eyck，1390～1441年）是一个革新者；哥哥胡伯特·凡·爱克（Hubert Van Eyck，1370～1426年）虽也是知名画家，但他的作品仍具有浓厚的中世纪气氛。两人曾为比利时根特城的圣·巴冯教堂合作《祭坛画》，取材于《圣经》中的故事，是二十三幅连续的组画，供礼拜之用。1426年胡伯特去世，大部分由其弟杨继续完成。作品内容虽属宗教的，但对人物和风景的真实描绘、色调和质感的表现，体现了尼德兰画派的人文主义思想，被认为是欧洲油画史上第一件重要作品。

2. 勃鲁盖尔

尼德兰文艺复兴时期的著名画家勃鲁盖尔（Pieter Bruegel，1525/30～1569年），出生于尼德兰的荷兰北部布拉邦特州的勃鲁盖尔村。早年在安特卫普学画，曾游历意大利。他与尼德兰的人文主义者奥尔吉里乌斯过从甚密，并深受其思想上的影响，所以对西班牙封建统治压迫下的尼德兰贫苦农民寄予极大的同情。在他的油画及版画作品中多反映农村生活和社会风俗，风景画也是农民生活与大自然的结合，别具风格。他是欧洲第一个在绘画中自觉而大量地描绘农民的画家，故有"农民的勃鲁盖尔"之称。

勃鲁盖尔的代表作品如下。

《懒人天国》（见图12-17）作于1566年，正是尼德兰十二省大起义的那一年。画面上是几个吃饱喝足、就地而卧、无所事事的懒汉。他们仿佛生在一个一切可以不劳而获的童话世界里，过着饭来张口、衣来伸手的日子。这是借民间谚语"懒人之国"的传说，以讽刺那些在尖锐的民族矛盾和阶级矛盾面前视而不见，只顾贪图享受、不关心国家和人民疾苦的富人。

《雪中猎人》（见图12-18）与《收割干草》、《收割》、《收归》、《暗日》等作品都是按季节顺序描绘的田园风景。画家以敏锐的观察力、十分出色的写生技巧，描绘出尼德兰农民的劳动

图12-17　勃鲁盖尔　《懒人天国》

生活。《雪中猎人》最为出色，画家以常用的全景构图使大自然风光被表现得十分完美，仿佛尼德兰的每一个美丽角落都被收揽无遗。画中也反映了贫苦农民的艰苦生活。

《乡村婚礼》（见图12-19）和另一幅《农民舞蹈》（见图12-20）同样描绘了农村中喜庆欢乐的热烈场面。据说画家经常下乡，以朋友身份参加农民的集体活动和婚礼，还带上自己的礼物，

图12-18　勃鲁盖尔　《雪中猎人》

图12-19　勃鲁盖尔　《乡村婚礼》

图12-20　勃鲁盖尔　《农民舞蹈》

第十二章　欧洲文艺复兴时期美术

对于农民日常生活非常熟悉。画中表现了农民性格的豪爽与机智,也表现了农民的粗犷和淳朴。

3. 罗吉尔·凡·德尔·维登

罗吉尔·凡·德尔·维登(Rogier van der Weyden,约1399～1464年)出生在图尔奈,是罗伯特·康宾的学生。1432年他在图尔奈成为独立画家,后来迁居布鲁塞尔,荣获该市"艺术家"称号。1450年曾去意大利,备受欢迎与尊敬,意大利人文主义者称他是自凡·爱克以来尼德兰最优秀的艺术家。通过他的活动,扩大了尼德兰画派在国际上的影响。遗作很多,如《受胎告知》、《下十字架》、《最后审判》、《一个年轻妇女的肖像》(见图12-21)等都是他的力作。作品大部分为宗教画,少数是肖像画,他在肖像画创作中成就尤其突出。《一个年轻妇女的肖像》刻画了端庄、淳朴的尼德兰妇女典型的形象。《大胆查理肖像》则表现出了这位时年三十岁的公爵的性格特征。

4. 德尔克·波茨

德尔克·波茨(Dirk Bouts,约1415～1475年)1448～1457年之间曾在哈勒姆度过十几年,后来一直在鲁汶工作,1468年获鲁汶市"艺术家"称号,为鲁汶市圣彼得教堂绘制了祭坛画《最后晚餐》。作画之前,神学家曾为他提供有关此次圣餐的材料,但他摆脱了这些材料的限制,既没有根据历史传说,也没有按照宗教说教来展示事件发生的时间和地点,而是将最后晚餐的场面大胆地移至15世纪尼德兰市民住宅的餐室中。典型的哥特式房屋,墙面狭窄,窗户较多,室内光线明亮而柔和,地面铺以整齐的花砖,桌面覆盖洁白的桌布,不但准确地表现了室内的透视关系,而且还很好地体现了尼德兰人爱好整洁的习惯。此画可被视为当时尼德兰绘画中在宗教题材里表现世俗生活的典型例子。他的重要作品还有《布拉台林祭坛画》,其中一块嵌板是《圣母拜访》(见图12-22),以及《基督在西门家》等。

图12-21 罗吉尔·凡·德尔·维登 《一个年轻妇女的肖像》

图12-22 德尔克·波茨 《圣母拜访》

5. 希罗尼穆斯·博斯

希罗尼穆斯·博斯（Hieronymus Bosch，约1450～1516年）的艺术在15世纪末、16世纪初的尼德兰绘画中独树一帜，当时一般尼德兰画家特别注意平整细腻的画风，注意形象的如实表现，博斯却往往通过幻想的漫画式形象，如老鼠、猴子、妖魔鬼怪或半人半兽影射诸如天主教主教、高级僧侣、神学家、封建主等人物，对他们进行了辛辣讽刺。这些形象以现实生活为依据，又和艺术家本人的幻想相结合，写实性的表现手法与浪漫主义的表现手法紧密结合，形成博斯独特的绘画语言，也是他艺术上的一大特色。在《切除结石》、《愚人船》、《魔术师》、《干草车》、《圣安东尼的诱惑》等作品中，人们都可以看到这一特色，表现出博斯是一位有人文主义进步思想的艺术家，反映了宗教改革运动前夜人民群众反对宗教中的弊端、反对封建主义的思想情绪。

第四节　西班牙文艺复兴时期美术

16世纪上半叶，在查理五世的提倡下，西班牙全力向意大利学习。这时，有不少西班牙画家去意大利学习，同时，也有一些意大利画家来西班牙服务。不过，意大利的人文主义思想始终未能在西班牙的土地上扎下根，这是由于西班牙的封建势力和宗教势力要比意大利顽固得多。

16世纪上半叶西班牙在绘画方面的代表有阿连赫·费尔南德斯、华内斯和雕刻家阿劳索·贝鲁盖特。这一时期在西班牙是一个开放的时期，人文主义思想比较活跃。1556年后西班牙进入保守时期，查理二世执政时，人文主义思想的传播受到了一定的阻碍，因为查理二世一心想把艺术变成巩固王权的工具。著名的埃斯科里亚尔修道院（1567～1583年）的建筑就正是宣扬王权至上的象征。当时，著名的宫廷画家有桑切斯·科埃里奥（Sanchez Coello，约1531～1588年）和他的弟子巴道哈·克鲁斯（P. de Cruz，1551～1608年）。从他们师徒二人的作品来看，画上的人物多具有固定的姿态，外形端庄华丽，而内心的刻画则显得不够深入。在意大利的影响下，16世纪下半叶在西班牙同样出现了样式主义的艺术。路易斯·莫拉莱斯（约1510～1586年）是这种艺术最典型的代表。他的艺术风格除强调变形外，还带有更浓重的神秘主义色彩。西班牙16世纪下半叶地方画派中最著名的画家是埃尔·格列柯（El Greco，1541～1614年）。格列柯本来名字是多米尼加·泰奥托科普利，由于他来自希腊的克里特岛，故人送绰号格列柯，意即希腊人。1577年，格列柯来到了西班牙，后长期定居在西班牙的托莱多城。托莱多是西班牙没落贵族聚居的地方。格列柯怀才不遇的心情与当地旧贵族没落的情绪取得了合拍。在格列柯的作品中经常反映出苦闷、沉思、怀疑、骚动不安的情调，这与他所处的时代、社会有关。格列柯是一个很有才能的画家，但也是一个在思想上充满矛盾的画家。他不满意西班牙的上层社会，但又无法从贵族的圈子里走出去和下层人民接触。他用一双悲剧的眼睛注视着现实，正如芬克斯坦所说："在埃尔·格列柯看来，周围的整个世界在崩溃。"他笔下的人物和风景常常是变形的，这正是他激动不安的心情的反映。《奥尔加斯伯爵的下葬》（见图12-23）（1586～1588年）是他的一幅重要的作品。画中描绘了这样一个传说：1323年，当奥尔

图12-23　格列柯　《奥尔加斯伯爵的下葬》

图12-24 格列柯 《托莱多风景》

加斯伯爵下葬时，突然从天而降两位圣者，他们穿着金色的衣服，走向人群，并把伯爵的尸体抱起置入石棺。当这一奇迹出现时，使在场参加葬礼的人们大惊失色，有的忙念经文，有的举目望天，有的沉思，有的惊叹……这幅画的意义在于：既表现了奇迹，但又不完全相信奇迹，着重点在于表现当时人们复杂矛盾的心情，这种心情也代表了画家本人的心情。他的作品不是把人们引向宗教，而是引向社会，引向人们对社会的深思。他的作品就像是一面镜子，为人们揭示了西班牙当时那个正在崩溃的旧贵族世界的真实面目。格列柯艺术的价值正在这里，这是任何一个样式主义画家所无法办到的。格列柯的代表作还有《吹火的孩子》、《把商贩赶出圣殿》、《圣母升天》、《圣莫里斯的殉教》、《使徒彼得和使徒保罗》、《揭开第五印》、《拉奥孔》、《托莱多风景》（见图12-24）以及肖像画《伊罗尼姆·德·库埃瓦斯肖像》、《宗教法官格瓦拉肖像》等。

● 思考题 ●

1. 简述文艺复兴的文化背景。
2. 试述达·芬奇、拉斐尔、米开朗基罗、丢勒、霍尔拜因、爱克、勃鲁盖尔、埃尔·格列柯等艺术家的绘画作品及特点。

第十三章　17和18世纪欧洲美术

● 学习目标 ●

了解和掌握意大利学院派美术；巴洛克美术；贝尼尼；现实主义艺术；卡拉瓦乔；鲁本斯；委拉斯凯兹；戈雅；伦勃朗；哈尔斯；普桑；华托；布歇；夏尔丹。

17世纪欧洲各国，在以意大利为中心的文艺复兴运动影响下，点燃和引起了上层建筑的普遍革命，并启发了人们反对封建主义的革命意识。这时，资本主义在欧洲各国已经先后发展成熟，腐朽的封建制度面临着即将崩溃的命运。美术领域里也因历史的变革和各国的具体条件的不同，产生了不同的变化。

第一节　17和18世纪意大利美术

17世纪的意大利，由于政治上的分裂和教会势力的日趋反动，使原先的繁荣经济失去了优势，艺术也因之遭受影响，停滞不前。在艺术上，由于教会看到文艺复兴时期的辉煌成就及其不可遏阻的影响，因此也想利用它为教会的威望服务。更因教皇本身生活的贵族化，使艺术形式出现了更为世俗享乐的"巴洛克"(Baroque)风格。它的特点是一反文艺复兴盛期的严肃、含蓄、平衡，倾向于豪华、浮夸。在教堂及宫殿中把建筑、雕塑、绘画结合为一个整体，并且追求动势与起伏，企图造成幻象。

这时虽有样式主义艺术兴起，它毕竟是一个短暂的过渡性的流派，昙花一现，不起多大作用。就是在这样一个沉寂、困扰、寻觅的时期，从16世纪末至17世纪初有三个艺术流派终于在相互联系和相互斗争中产生了。这三个流派是以卡拉瓦乔为代表的现实主义艺术、巴洛克艺术和意大利的学院派艺术。

米开朗基罗·梅西里·达·卡拉瓦乔（Michelangelo Merisi da Caravaggio，1571～1610年）出生在北意大利伦巴底省的卡拉瓦乔村，因此人们称他卡拉瓦乔。父亲是庄园主家管事，早年去世，11岁的卡拉瓦乔移居米兰，师从于自称为提香弟子的西蒙·彼得查诺，他是当地样式主义的代表画家。在米兰期间，卡拉瓦乔肯定看过达·芬奇的《最后的晚餐》，无疑熟悉文艺复兴时期大师们的艺术。由于长期与普通劳动者相处，又受到写实主义的影响，他重视自然本身。即使是宗教题材作品，也总是把宗教事件描绘成普通人中的普通事。如《圣马太与天使》，就把圣马太画成一个光脚板的粗笨庄稼汉，因而引起教会不满。他无视教会对他的毁誉，又连续画出了《基督下葬》（见图13-1）、《圣母之死》（见图13-2）等。卡拉瓦乔对油画的发展有独到的贡献。他创造了一种强调明暗对比的酒窖光线画法，即把物体完全沉于黑暗中，然后用集中的光把主要的部分突出来，使画面明暗对比强烈，形体结实厚重，同时阴影使多余的东西完全隐入黑暗中，用光显示画家想引起观众注意的东西，构图十分简洁而单纯。他喜欢纵深透视，打破了文艺复兴绘画惯用的平列物体的手法，使画面空间和观众空间结合起来。这种方法被后来的巴洛克画家所仿效，成为巴洛克绘画的突出特点。早期他还画过一些风俗画和静物画，前者主要表现下层平民生活，如《赌徒》等。在绘画方面的成就，使他成为17世纪初很有影响的画家，一批画家着力仿效他、学习他，形成了一个卡拉瓦乔画派，其中包括像伦勃朗这样的画家。

17世纪意大利的现实主义画家除了卡拉瓦乔外，还不能忽视地方画派中一些现实主义的

图13-1 卡拉瓦乔 《基督下葬》

图13-2 卡拉瓦乔 《圣母之死》

代表。他们是热那亚画派的别尔那多·斯特劳兹（1581～1644年）、曼托瓦画派的多米尼加·菲奇（1589～1624年）、南方那不勒斯画派的萨尔瓦多·洛撒（1615～1673年）等人。

巴洛克一词的来源说法不一，比较常见的一种看法是：这个名称源于意大利语，包含有奇形怪状、矫揉造作的意思。也有人认为这个名词源于葡萄牙语或西班牙语，意为形状不规则的珍珠。总之，这个名词是一个贬义词，18世纪一些古典主义的理论家借用巴洛克这个词来嘲弄具有这种奇特风格的艺术。巴洛克艺术大致有如下一些特点：无论是建筑、雕刻、绘画都强调运动感、空间感、豪华感、激情感，有时还带有点神秘感。雕刻和绘画多表现宗教题材。

图13-3 贝尼尼 《阿波罗和达芙妮》

17世纪巴洛克艺术在建筑方面最主要的两个代表人物是弗·波罗米尼（1599～1667年）和乔·洛·贝尼尼（1598～1680年）。

弗·波罗米尼的作品是以奇特著称。他的建筑好像是艺术家的不平静心灵的反映，给人一种虚幻莫测的感觉。他的主要作品是圣卡罗教堂。

乔·洛·贝尼尼是一个无论在生活上还是艺术上都一帆风顺的人物。贝尼尼出生于那不勒斯，父亲也是一个雕塑家，1605年举家迁往罗马。

1623年，新教皇乌尔班八世即位，贝尼尼进入教廷。当乌尔班八世还健在的时候，教皇就忙着命令贝尼尼为他建造陵墓。虽然贝尼尼为这个陵墓花费了不少心血，但是这个陵墓的雕刻并不太成功，原因在于贝尼尼为了美化这个人物，过分热衷于追求外在的装饰效果，而放弃性格方面的刻画。

运动——这是巴洛克艺术的生命。大理石在雕刻家的手中好像失去了重量，人物的衣服随风轻轻飘起，给人以轻快、活泼和不安的感觉。早期的另

外几件作品是《阿波罗和达芙妮》（见图13-3）和《普路同和帕尔赛福涅》等。

意大利巴洛克艺术在绘画方面的主要代表是科尔多纳（P.Cortona,1596～1669年）和乔尔达诺（L.Giordano，1634～1705年）。

18世纪，威尼斯画派独树一帜，占有特殊的地位。历史画、风俗画、肖像画、风景画诸方面在威尼斯都出现了一些杰出的代表，他们继续保持了现实主义艺术的传统。18世纪威尼斯画派著名画家乔·巴·提埃波罗（C.B.Tiepolo，1696～1770年），是晚期巴洛克的画家。他的艺术既受到巴洛克的影响，又继承了文艺复兴的传统。提埃波罗首先是18世纪意大利最出色的壁画家。他制作的壁画富丽堂皇，曾受到意大利和当时欧洲各国王宫的欢迎。他在威尼斯、米兰等地画了大量的壁画和天顶画，最著名的天顶画之一是德国维尔茨堡的作品。除了壁画外，他还制作了一些架上绘画，这些作品同样保持了构图宏大、色彩绚丽的特色。在《阿姆斐特丽达的凯旋》（见图13-4）一画中，表现了海神之妻在水上的凯旋情景，充满了欢乐和壮丽的气氛。画面上的豪华景象令人回忆起威尼斯在过去年代里的海上光荣历史。另一幅架上绘画《梅采纳特把自由的艺术献给奥古斯都大帝》，虽然尺寸并不大，但同样给人以庄严雄伟的感觉。在画面的背景上画有古罗马建筑物，画上的人物穿着古罗马服装，金色阳光笼罩整个画面，造成一种富丽堂皇的效果。1756年他被选举为威尼斯绘画雕刻学院的院长。在18世纪60年代，他被邀请到西班牙为马德里王宫作天顶画。此外，提埃波罗还画了一些表现威尼斯市民生活的风俗画。在18世纪50年代创作的《走江湖者》一画中，他十分生动地描绘了节日里人群集会的场面。他同时还是一位出色的铜版画家。他最出名的两组铜版画是《狂想曲》和《谐谑曲和幻想》。

18世纪下半叶意大利的古典主义艺术日益占有统治地位。一些艺术家一心向往着古代，而不是瞻望未来。著名的古典主义雕刻家安东尼·卡诺瓦（1757～1822年）成为当时古典主义艺术的代表人物。他的技艺是无懈可击的，但是作品缺乏时代和生活气息。他最著名的作品是《丘比特之吻》（见图13-5）。18世纪下半叶意大利艺术已经表现出衰落状态，这时欧洲的艺术中心正从意大利转向处在资产阶级大革命前夜的法国。

图13-4　提埃波罗　《阿姆斐特丽达的凯旋》

图13-5　卡诺瓦　《丘比特之吻》

第二节　17世纪佛兰德斯美术

16世纪下半叶尼德兰爆发了反对西班牙封建君主统治的资产阶级革命，北方的荷兰取得独立，南部的佛兰德斯却仍然处于西班牙封建专制与天主教会的控制之下。因此，17世纪佛兰德斯的艺术受到追求奢华的宫廷贵族、贵族化的资产阶级和教会团体审美要求的影响，又较多地受到同时期意大利艺术的影响，某些方面在形式风格上流于对后者的因袭模仿。于是在佛

兰德斯艺术中发展了一种光彩夺目、富丽堂皇的装饰风格，与文艺复兴时期尼德兰艺术的淳朴自然的传统相比，表现出了相当大的差距，但这并不意味着它的民族独创性的丧失。与此同时，一些艺术家面对历史条件的变化和观众欣赏趣味、欣赏要求的转变，也在努力探索如何创造一种新的民族绘画风格。主要代表画家有鲁本斯、凡·代克等。

1. 彼得·保尔·鲁本斯（Peter Paul Rubens, 1577~1640年）

鲁本斯的父亲原是安特卫普著名的法学家，因被指控信奉新教而逃亡德国。

鲁本斯的作品数量惊人，题材十分广泛，有宗教画、神话画、历史画、风俗画、肖像画、风景画、动物画等。他的作品构图宏伟，色彩富丽。其成就在于融合了尼德兰和意大利的艺术传统，创出了佛朗德尔画派，对欧洲绘画的发展有重大贡献。他发挥丰富的想象力，大胆的创造精神，画了许多显示激烈冲突的场面，如历史画《阿马松之战》（见图13-6），构图庞杂，色

图13-6　鲁本斯　《阿马松之战》

图13-7　鲁本斯　《运石者》

彩丰富。内容描绘来自高加索而定居于小亚细亚的女人族，她们骁勇善战，经常侵袭希腊雅典城。这幅画正是表现双方在桥头激战的情景。画中千军万马，好似翻江倒海，炫人眼目。仔细观看，那无数人物复杂的运动，变幻无穷，在螺旋形的旋律中又有节奏，繁而不乱，统一和谐。体现了英雄主义与爱国主义精神，画面上充满强烈的动感，气势磅礴，情感奔放。

鲁本斯还是一位杰出的风景画家，他不但能生动地表现出大自然的美妙，而且能从大自然中观察到劳动者的辛勤劳动。作品《运石者》（见图13-7）的构图里描绘了陡峭耸立的石崖，挡住了去路，老树像怪物一样伸出了卷曲的枝杈。运石者不顾自然的阻碍，推动着满载石块的马车，与自然进行搏斗。这一情节构成了风景画的中心，左右两部分独立的景色，异常优美。色调丰富而沉着，整个画面气势宏伟，赞颂着自然美和人的力量。

2. 安东尼·凡·代克(Anthony Van Dyck, 1599 ~ 1641年)

凡·代克是鲁本斯的门生，也是佛朗德尔画派的重要画家。作品以肖像画为主。绘画风格以色彩精微、明暗细致、形象文雅潇洒为其特征。

凡·代克的肖像画除了追求优雅外，还特别注意人物的心理刻画，使作品各不相同。无论深思或忧郁的神态、灵活生动的眼光、优美自然的表情，以及颜面、手臂的暖色调肤色等，都被凡·代克的画笔表现出来。凡·代克创作出很多描绘国王及其家族以及宫廷人士的精美肖像画，优美程度令他的追随者难以模仿，在几个世纪里，一直是肖像画家的灵感源泉。1620年和1632年

图13-8　凡·代克　《查理一世像》

曾两次受聘于英王查理一世，任宫廷画师，《查理一世像》（见图13-8）就是这一时期的代表作。此外，他还画了一些贵族肖像，他们的形象大都萎靡不振、目光沉滞空洞，恰好是当时上层人物的真实写照。他还画了许多素描肖像画，技法写实而精致。尽管凡•代克的肖像画充满文雅而优美，但毕竟缺乏气魄和力量，也就是缺乏他的老师鲁本斯的肖像艺术素质。

3. 雅各布•约丹斯（1593～1678年）

雅各布•约丹斯于1615年成为安特卫普画家，此后开始了一系列独立的艺术活动，后来接受鲁本斯的邀请，与其合作完成了一些重要的创作任务。如在1634～1635年之间，他曾受邀参加了佛兰德斯继任枢机主教斐迪南亲王入城仪式的装饰布置工作；在1637～1638年之间，他还参加了为西班牙国王腓力四世的狩猎宫绘制油画的工作。此后，他也曾独自创作过许多作品，直到晚年仍精力充沛。他主要的成就表现在继承并发扬了佛兰德斯风俗画派的传统。《豆王节欢宴》（见图13-9）的几幅变体、《萨提尔在农家作客》、《丰收》等都是他最杰出的作品，描写了佛兰德斯的市民生活，充满生活情趣与乐观主义。

图13-9 雅各布•约丹斯 《豆王节欢宴》

第三节 17和18世纪西班牙美术

17世纪上半叶，开始了西班牙美术的黄金时期。西班牙现实主义绘画最出色的代表是里贝拉、苏巴朗和委拉斯凯兹。

胡•德•里贝拉（J.de Ribera，约1591～1652年）出生于西班牙的巴伦西亚，少年时随父亲来到意大利，长期定居于意大利的那不勒斯，早期曾受意大利画家拉斐尔、米开朗基罗、提香等人的影响，卡拉瓦乔的艺术对他的影响尤为直接和深刻。从1616年起，他成为那不勒斯总督的宫廷画家。在他早期的《圣巴多罗买的殉教》（见图13-10）一画中，画家热情地歌颂了理想中的英雄人物。这些英雄不是神，而是一些肌肉强壮、面孔黝黑的普通民众，画面上，既没有宗教气息，也没有悲剧气氛。《圣伊涅萨》（1641年）是里韦拉在17世纪40年代创作的另一幅具有强烈世俗气息的作品。在这幅画上描绘了一个不畏强暴，有着坚定信仰的柔弱的少女。这

图13-10 里贝拉 《圣巴多罗买的殉教》

图13-11　里贝拉　《跛足者》

是一个令人敬佩的形象。从她的身上反映出的不是宗教感情，而是几百年来西班牙人民长期斗争的精神。除了宗教题材的作品外，里韦拉还创作了一系列出色的肖像画，其中包括圣徒肖像以及一些流浪汉、渔夫和农民的肖像。在这些作品中，更加鲜明地表现了画家朴素、先进的美学观点，美和智慧是来自于下层人民的。这方面的代表作有《笑着的德谟克里特》、《跛足者》（见图13-11）、《雅各的梦》等。1648年后他辞去宫廷职务，在忧郁中逝于那不勒斯。

西班牙17世纪最著名的绘画大师是委拉斯凯兹（D. R. S. Velazquez，1599～1660年）。他出身于塞维利亚一个破落的贵族家庭。在17世纪，塞维利亚不仅是一个贸易中心，同时也是个传播人文主义思想的中心。在委拉斯凯兹11岁的时候，他的父亲把他送进了当地的老埃连拉画室学画，后又转入当时著名画家和理论家巴切柯门下继续学习。促使委拉斯凯兹艺术成长更主要的因素是塞维利亚的下层生活。当时，在塞维利亚城流行着一种"波德格涅斯"的风格（即西班牙的卡拉瓦乔主义）。"波德格涅斯"这一名词含有小饭馆之意。由于一些古典主义的理论家们瞧不起描绘下层人民生活的风俗画，于是他们以嘲弄的口吻把这类作品通称为"波德格涅斯"的绘画。《卖水的人》是画家早期的一幅具有典型意义的作品，表明了他对人物性格的努力探索。画中执杯酗饮者，显然是塞维利亚街头的普通人民。

这个时期委拉斯凯兹创作的风俗画还有《早餐》、《音乐师》、《女混血儿》、《煮蛋的老妇人》等作品。

1623年，他来到了马德里。进入宫廷不久，他就给年轻的腓力四世画了一幅骑马像。据记载，腓力四世看了这幅画后，非常高兴，并下令说，今后只有委拉斯凯兹才有资格给他画像。国王任命他为宫廷画家。在马德里创作的早期，他创作的《酒神巴库斯》（1626～1628年）是一幅有新的特点、具有鲜明乡土风格的作品。在这幅画中除了酒神的形象有些美化外，其余的流浪汉的形象却描绘得极为真实动人。《火神的锻铁场》是画家在意大利居留期间完成的一件出色作品。这幅画的人物比《酒神巴库斯》又前进了一步，人物的形象更加生动和自然。1629年，他第一次去意大利，文艺复兴大师们特别是提香的作品给他留下了深刻的印象。1631年，他从意大利回来后，作品的色彩变得更加明亮。这种新的色彩，可以在《布列达的投降》一画中看到。

从意大利回来之后，他的肖像画技巧也更加成熟。这一时期的肖像画基本上可以分为三类：第一类是宫廷肖像；第二类是亲友的肖像；第三类是表现下层人民的肖像。在第一类作品中他创作的宫廷及上层人物的肖像有《拉弗拉格》、《腓力四世骑马像》、《奥里瓦留斯骑马像》、《巴塔萨·卡洛斯王子骑马像》以及一些宫廷狩猎者的肖像。委拉斯凯兹描绘亲友的肖像虽然不多，但是这些作品与宫廷肖像全然不同，画得很自由流畅，显得真实亲切，如《马·蒙塔涅斯像》、《拿扇子的妇人》等都属于这一类作品。在委拉斯凯兹的肖像画中，最有价值的是他描绘下层人民中被侮辱和被损害者的肖像。这些作品的出现，表明了"波德格涅斯"风格在委拉斯凯兹创作中不仅保存下来，而且又有了新的发展，特别是在表现人物的心理状态方面要比早期显得更加深刻和多样化。大约在17世纪40年代创作的《伊索》和《默尼普》，这两幅画

的形象都是委拉斯凯兹取自马德里街头的实际人物。在 1633～1648 年之间，委拉斯凯兹还创作了一组宫廷丑角和侏儒的肖像。这些作品有《埃里·波波·德里·科林》等。画家在这些作品中主要强调的不是他们生理上的缺陷，而是他们的悲惨命运。1649 年，委拉斯凯兹第二次去意大利，在那里他完成了另一幅著名的肖像画《教皇英诺森十世肖像》（见图 13-12）。在这幅肖像中，画家既表现了这个人凶狠、狡猾的一面，又表现了其精神空虚的一面。画面上，火热的红色调子表现了特有的宗教的庄严气氛，白色的法衣和红色的披肩形成了鲜明的色调对比，笔触显得十分自由，表现了艺术家的高超技巧。据说当这幅肖像被送给教皇时，教皇惊讶而又不安地说了这样一句话："画得太像了。"他晚年最主要的作品之一是《纺织女》（见图 13-13）。这幅画描绘了两个不同的阶层：一边是正在悠闲欣赏壁毯的宫中贵妇；另一边是马德里皇家织造厂繁忙而疲惫的女工。他做这样的对比很可能和他当时不满的心情有关。他在这幅画里满怀激情地有意为纺织女唱出了热情的赞歌。在晚期，除《纺织女》外，委拉斯凯兹还创作了《镜前的维纳斯》（见图 13-14）、《宫娥》、《玛格丽特公主肖像》等作品。画家 1660 年从法国回来不久，就身染重病，于同年 8 月 7 日逝世于马德里。

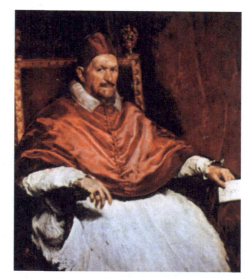

图 13-12　委拉斯凯兹　《教皇英诺森十世肖像》

穆立罗（B.E.Murillo，1617～1682 年）是西班牙 17 世纪下半叶美术界的最重要的代表人物之一。1617 年他生于塞维利亚，父母早丧，最初跟古典主义的拥护者德·卡斯提奥学画，对他起过重要影响的还是委拉斯凯兹和凡·代克的艺术。

穆立罗的作品主要可以分为两大类：一类是宗教题材画；另一类是风俗画。

《圣家族》是穆立罗早期的一幅具有浓郁生活气息的宗教画。画中描绘的是一个典型的塞维利亚手工业家庭日常生活的场面。在画家的另一幅著名作品《逃亡埃及路上的休息》一画中，人们看到画面上充满了宁静的田野气氛，银色的调子显得十分抒情，圣母是一位温柔典雅、富有人情味的母亲。穆立罗在宗教画中画得最多的是圣母形象，所以有人称他为"西班牙的拉斐尔"。穆立罗所塑造的圣母具有鲜明的西班牙民族风格，把西班牙妇女性格中的虔诚、宁静、善良、质朴等特点集中表现出来。这种形象是固定不变的，都有着一副椭圆形的孩童一般的脸孔，长着一对大而多愁善感的眼睛。这些圣母在后期又往往被安置在一种云烟缭绕的

图 13-13　委拉斯凯兹　《纺织女》

图 13-14　委拉斯凯兹　《镜前的维纳斯》

第十三章　17 和 18 世纪欧洲美术

159

图13-15 穆立罗《丐童》

雾气中。穆立罗的唯美主义倾向主要是指这些作品。穆立罗创作中的另一个重要部分是他的风俗画。这方面的代表作有《丐童》（见图13-15）、《孩子和小狗》、《吃甜瓜和葡萄的孩子》等。

17世纪下半叶与穆立罗齐名的另一个画家是胡·巴尔德斯·莱亚尔（J.de Valdes Leal，1622～1690年），他虽然也是塞维利亚画派的画家，但是艺术风格与穆立罗完全两样，他的作品怪诞、离奇、狂暴。他所反映的情绪是对现世生活的厌恶。在《死亡象征》一画中，充满了死的恐怖气氛。尽管他的画是精美的，但是并不能给人以积极的意义。

17世纪，西班牙雕刻方面的成就显然不如绘画。由于西班牙的木雕主要订货人是教会，所以在大多数的作品中较多地保留了宗教的色彩。在17世纪上半叶，北方的重要雕刻家是格利高利·费尔南德斯（G.Fernandez，约1576～1636年），南方的主要雕塑家是胡·马尔蒂尼斯·蒙塔涅斯（J.M. Montanez，1568～1649年）。费尔南德斯的人物形象多有着悲剧性面孔，感情激动，表现出丰富和复杂的内心活动。他的祭坛木雕《哀悼基督》就是这样的作品。蒙塔涅斯是塞维利亚的雕刻家和建筑家，他的作品虽然也是表现宗教题材，但是，他比同时代的任何一个雕刻家都更注意克服禁欲主义，努力表现人文主义的思想。他所雕的圣母像完全是人间母亲的形象。曾向蒙塔涅斯学习过雕刻的阿劳索·卡诺（A.Cano,1601～1667年）是当时一个著名的雕刻家，也是一个画家。卡诺的风格很接近于他的老师。他为格拉纳达教堂所作的《圣母像》（1660年）是他著名的传世之作。

18世纪末至19世纪初，在西班牙出现了一位杰出的现实主义画家——戈雅（F.J.de Goya，1746～1828年）。戈雅生于西班牙北部萨拉戈萨一个贫苦的农民家庭。青年时跟随胡塞·卢赞（Josh Luzan）等学画，研究过委拉斯凯兹等人的创作。20岁时在家乡曾参加过反宗教斗争，后逃往马德里，又流亡于意大利，在罗马时期接触到文艺复兴时期诸大师的作品，对他的艺术成长起了很大的作用。1771年回到西班牙，在马德里和萨拉戈萨从事绘画工作。1776年担任皇家纺织厂的壁毯设计，1784年被选为皇家美术院院士，任宫廷画家。但他憎恶当时的黑暗社会和封建统治者的昏庸腐朽，更因人民运动的进步思想的影响，使他逐渐走向现实主义的艺术创作道路。

在这个时期里他还创作了不少亲友和同时代人的肖像画。其中最突出的有《何维兰诺斯肖像》、《费·吉尔玛德肖像》、《穿衣玛哈像》、《裸体玛哈像》（见图13-16）以及《伊萨贝尔·柯

图13-16 戈雅 《裸体玛哈像》

包斯·德·波赛尔肖像》等。在《伊萨贝尔·柯包斯·德·波赛尔肖像》（1806年）一画中，画家不仅生动地描绘了画中人的娇艳外貌，同时揭示了她充满青春欢乐而富有激情的内心感情。这是一幅充满时代精神的肖像，是对人类尊严和美的歌颂。

戈雅的晚年，画了一些反映人民日常生活的作品，如1514年制作的《汲水少女》（见图13-17）和1816年的《打铁》，对劳动人民和劳动生活充满了热情歌颂。1824年正当戈雅的78岁高龄，为了躲避费迪南七世的迫害而侨居法国波尔多城。这时仍不停画笔，勤奋工作，最后一幅作品《波尔多卖牛奶的姑娘》是一个充满生气的艺术形象，色调也很明朗动人。画家于1828年逝世，享年81岁。他一生坚持现实主义的创作方法，忠实地反映人民生活和人民斗争。在他的创作中具有强烈的激情，被称为浪漫主义绘画艺术的先驱。

图13-17　戈雅　《汲水少女》

戈雅的世界观是充满矛盾的。正像他的朋友说的那样："戈雅他醉心于新的思想，但他又无法逃避这一个病魔的世界。"的确是这样，他的一生都在与这个病魔世界进行斗争。

第四节　17世纪荷兰美术

尼德兰在16世纪下半叶反西班牙统治的民族革命中北方的荷兰取得胜利，于1579年宣告独立，成立了荷兰共和国。荷兰的政治、经济、文化中心是阿姆斯特丹，许多画家也聚集在这里，逐渐形成了荷兰画派。

杰出的肖像画家哈尔斯（Frans Hals，1580～1666年）是荷兰现实主义画派的奠基人。当他作为画家开始独立创作时，正是荷兰人民革命斗争获是胜利之初，荷兰共和国正处于蓬勃向上繁荣发展时期。在哈尔斯早期与盛期的作品中充分表现了荷兰市民健康、愉快、充满生命力的形象，17世纪20～30年代，他广泛地描绘了荷兰各阶层的人物，如军官、市民、乐师、酒徒、少女、孩子等各色人物，代表作品有《微笑的骑士》（见图13-18）、《弹曼陀铃的小丑》（见图13-19）、《吉卜赛女郎》（见图13-20）、《扬克·兰普和他的情人》等。这一时期，哈尔斯创作的肖像画中充满着一种乐观向上的情绪，他以流畅奔放的笔触表现了豪爽自信、形神兼备、栩栩如生的人物形象，构成哈尔斯伟大而不朽的肖像画艺术的独特风格。

图13-18　哈尔斯　《微笑的骑士》　　图13-19　哈尔斯　《弹曼陀铃的小丑》　　图13-20　哈尔斯　《吉卜赛女郎》

哈尔斯到了晚年，生活更加贫困潦倒，也自然在思想感情上带来了灰色，但仍出现了一些富有批评性的和更为精微刻画心理的作品。如《戴宽边帽的男子》、《威廉·克鲁斯》、《老人救济院的女管理员们》（见图13-21）等作品。多取古典构图的正面形象，画面上流露出一种忧郁的情绪。1666年画家在哈拉姆养老院孤独地与世长辞，这位一代杰出的现实主义画家竟在当时被人们冷淡而遗忘，这是社会制度所造成的，但哈尔斯的优秀艺术传统成为后代学习、借鉴的珍宝。

荷兰伟大的艺术家伦勃朗（Rembrandt Van Rijn，1606～1669年）是17世纪荷兰画派最杰出的画家，是肖像画、历史画、风俗画、风景画和铜版画大师，也是西方美术界一位最重要的画家。一生历经坎坷，不改初衷，勇敢坚定地坚持现实主义的创作道路，为欧洲现实主义艺术艺术的发展作出了极其重大的贡献，也使17世纪的荷兰绘画在世界美术史上放射出夺目的异彩。

伦勃朗的早期作品，多半以肖像画和《圣经》题材为主。1632年他迁居阿姆斯特丹，创作了《杜普教授的解剖学课》（见图13-22），迈出了创作历程中重要的一步，显示了伦勃朗的非凡才能，并得到社会的赞誉。

图13-21　哈尔斯　《老人救济院的女管理员们》　　　图13-22　伦勃朗　《杜普教授的解剖学课》

1634年，他与莎士基亚结婚。17世纪30年代是伦勃朗生活中最幸福顺利的10年，也是他创作上获得丰收的10年。他的一些油画作品如《画家和他的妻子莎士基亚》、《参逊恐吓他的岳父》、《丹娜埃》（见图13-23）、《有石桥的风景》等和版画作品《母亲像》、《卖灭鼠药的人》等都产生于这一时期。

约翰内斯·维米尔（Johannes Vermeer，1632～1675年）是典型的荷兰风俗画家，又常常被称为"荷兰小画派"的代表。他的传世作品约40幅，其中只有《德尔夫特风景》与《小巷》这两幅为风景画，虽然数量不多，却通过它们展现了画家故乡美丽而宁静的风光。1632年，维米尔就出生在这个小镇，1653年加入圣路加公会，成为正式画家。1675年正值43岁却英年早逝。他一生贫困，但他的大部分作品是描绘舒适、安闲的资产阶级家庭生活的，表现周围熟悉的妇女，喜欢将通常的家务劳动诗意化。作品不以情节引人入胜，而以一种抒情情调给人美的享受。《倒牛奶的女仆》（见图13-24）、《持水壶的女人》、《穿蓝衣读信的少女》、《花边女工》等都是他的优秀作品。他常常以清新、明亮的色彩赋予画面安适、静谧的气氛，特别喜爱运用蓝色与柠檬黄两种色彩，组成十分和谐的色调。　在作品题材上与维米尔相近的风俗画家还有很多，他们着意描绘弹琴、唱歌、做些轻微家务劳动的妇女，歌颂荷兰市民美满的家庭生活。荷兰小画派中著名画家有格拉尔德·特·特鲍赫（1617～1681年）、皮特·德·霍赫（1629～1684年）、加布里尔·梅蒂绥（1629～1667年）等人。这一时期重要的风俗画家还有阿德里安·勃鲁威尔（1605～1638年）、阿德里安·凡·奥斯塔德（1610～1685年）和扬·斯丁（约1652～1679年）。

图13-23　伦勃朗　《丹娜埃》　　　　　图13-24　维米尔　《倒牛奶的女仆》

勃鲁威尔曾经是哈尔斯的学生，并且在这位肖像画大师的画室里工作过几年。后去阿姆斯特丹加入圣路加公会，在那里闻名遐迩，受到公众的承认，1631年移居佛兰德斯的安特卫普。他继承了老彼得·勃鲁盖尔农民风俗画的传统，善于表现农民的生活。除了描绘他们在田野中的劳动之外，还特别喜爱表现充满戏剧性冲突的场面，如农民唱歌、争吵或者在小酒店里喝酒的情景。代表作有《村中的酒店》、《老百姓的殴斗》等。

凡·奥斯塔德也曾经是哈尔斯的学生，1634年加入画家公会，一直在故乡哈勒姆工作。早期作品也多为农民风俗画，描绘农民酗酒或斗殴的场面较多，人物形象活泼而粗犷。晚期作品中，人物的形象与动作都趋向平和。上述两位画家的作品在一定程度上，反映了社会下层劳动人民生活困顿、苦闷的状况。

扬·斯丁的作品大多为风俗画，在他创作生涯的后期主要也是表现农民生活。《快乐的家庭》是画家的代表作。画面上不同年龄的人都以自己的方式尽情嬉笑，并且与周围的人进行交流，充满了真诚的喜悦，构成十分活跃而热烈的场面。

荷兰画派的另一个重大成就是静物画也发展成为独立的绘画体裁。一些优秀的静物画家悉心观察各种日用器皿、珍肴果品，对它们做了十分细致入微的描画，使其极为真实生动。皮特·克拉斯（1597～1660年）是哈勒姆颇有影响的静物画家，善于表现金属器皿与陶制器皿，还喜欢描绘盛在绿色高脚杯中的红颜色的酒，或者将黄色柠檬放在褐色和灰绿色背景前，使画面显得色彩瑰丽无比，富于变化。威廉·考尔夫（1619～1693年）以擅长画荷兰与威尼斯的玻璃器皿和银器、中国与德尔夫特的瓷器而著名，出色地表现了物体的质感与光泽。亚伯拉罕·凡·贝耶林（约1620～1690年）是静物画的天才画家，几乎涉足静物画的各个领域。作品构图清晰，以暖调为主，喜欢描绘鱼虾和厨房器皿，这些物体常常处于光的照射下，本身也发出闪闪的微光，更显得色彩绚丽、丰富，具有非常传神的效果。

第五节　17和18世纪法国美术

17世纪的法国既是一个强大的中央集权的封建王国，又是一个资本主义发达兴盛的国家。从此成为欧洲政治、经济、文化的中心。法国的资产阶级与封建贵族之间，互相让步，彼此利用，势均力敌。既有勾结，又有斗争。当代法国的唯理主义哲学家笛卡尔的思想，反映了资产阶级的革命与妥协的两重性，他既反对宗教迷信，又主张服从法律，反对变革社会秩序。他主张用"理性"去认识世界和改良世界。所谓"理性"就是人在社会和个人利益的冲突面前，要

压制个人的感情，服从理智和法律。在这种哲学观影响下所出现的古典主义艺术，则鼓吹为建立公民的完美道德而牺牲自己，要为祖国负责，表现个人命运在和社会利益冲突中显示的悲剧性。这一理论就是资产阶级向封建制度妥协，并维持现状的保守思想的表现。

17世纪法国古典主义美术的代表画家是尼古拉斯·普桑（Nicolas Poussin, 1594～1665年），他青年时期受当时流行的强调形式奇巧、轻内容的"风格主义"（又称"矫饰主义"）的影响。1624年后他长期居住在罗马，研究艺术理论和文艺复兴盛期的绘画艺术，探讨古典雕塑的人体比例法则、音乐格调在绘画上的运用，并钻研自然景物的色彩透视等问题，逐渐形成了古典主义理论与艺术风格。他的作品多以宗教、历史、神话为题材，画风严谨，篇幅较小，精工细琢。曾被法国国王路易十三聘为宫廷画师。以后又回到罗马，与画家克劳德·洛兰（Claude Lorrain, 1600～1682年）等继续创作并培养门徒。

在普桑的作品中，只能看到一种幽静的古代理想国度的美，其中没有时代气息和社会上的种种矛盾，好似冥想的天堂，甚至有关"死"的表现也如田园牧歌一般的安详恬淡。代表作如《阿卡迪亚的牧人》。阿卡迪亚是希腊伯罗奔尼撒半岛上的一块高地，有"地上乐园"之称。画面上，在宁静美丽的郊野中，树木葱郁，空气清新，三个牧人正从这里走过，发现了一座墓地，一位长连腮胡须的牧人跪下来正在辨认墓碑上的铭文，上面写着："即使在阿卡迪亚也有我"。这句碑文迫使牧人们思考：如何对待死亡？一位女牧人站立在一旁，默默倾听着铭文，认为死亡是自然不可变的规律。这幅画体现着普桑的哲学观点，并企图通过他的艺术创作启迪人们的良知，使生者向往死后的宁静世界。他的《花神之国》、《诗人的灵感》（见图13-25）等作品也是具有同样的深刻寓意。法国早期的古典主义艺术反映了笛卡尔的理性主义思想，对于充满矛盾的社会只是抱着改良的态度，追求着难以实现的理想王国。

夏尔·勒布伦（Charles Le Brun, 1619～1690年）在造就法国统一艺术风格方面的作用是无人能比的。他15岁加入乌埃画室，23岁又与普桑同赴罗马。在上述两位大师的指导下，他迅速掌握了该时代绘画技巧的精华。其油画代表作《塞吉埃大法官》（见图13-26），画中人春风得意，雍容华贵，服装与坐骑富丽堂皇，马侧的两排随从安排得错落有致，动态神情极具变化。无论是小幅的《牧人来拜》，还是巨幅的《亚历山大与波鲁斯》，都表现出画家在处理人物众多的场面时的游刃有余。他在担任首席宫廷画师的同时，还领导美术学院和戈伯兰壁毯厂，主持凡尔赛宫镜厅和卢浮宫阿波罗厅的装饰工作，建立起以普桑的古典主义为主，从意大利巴洛克艺术中汲取营养的官方风格。

荣誉无以复加的勒布伦在暮年却由于米涅尔（Mignard, 1612～1695年）的出现而暗淡无光。这位后起之秀从意大利一回国，便以妇女肖像和大幅天顶画闻名遐迩。他在瓦尔德格拉

图13-25　普桑　《诗人的灵感》

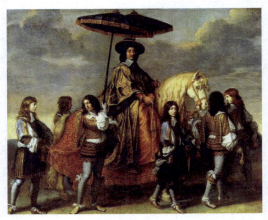

图13-26　勒布伦　《塞吉埃大法官》

斯教堂绘制的《天堂的荣耀》有二百多个人物，是法国现存17世纪最重要的天顶画。《持葡萄的圣母》着笔精妙，人物的端庄纯洁与拉斐尔相比，也不逞多让。

17世纪法国最伟大的雕塑家是普热（Puget，1622～1694年）。他21岁时，便以绘画驰名意大利。31岁回到马赛之后，又立即以土伦城市政厅的女像柱一鸣惊人。他的浮雕《亚历山大与狄奥根》、群雕《米隆》、《帕西》、《安德罗梅达》皆坚劲雄奇，强烈夸张，充满激情与幻想，远远超越了古典主义的美学范畴，而成为浪漫主义的先驱。

18世纪，法国封建王朝随着政治、经济的危机，日趋腐化没落；新兴的资产阶级在进步的启蒙主义思想影响下，开始酝酿着推翻封建制度的暴力革命。在这种形势下，美术出现了两种倾向。一个倾向，是代表宫廷贵族趣味的"罗可可"（Rococo），含义是"贝壳形"，是指法国国王路易十五统治时期（1715～1774年）所崇尚的艺术风格。其特征是：具有纤细、轻巧、华丽和烦琐的装饰性；喜用C形、S形或旋涡形的曲线和轻淡柔和的色彩。而且影响到18世纪欧洲各国。绘画上主要代表人物是华托、布歇、弗拉戈纳尔。另一倾向，是受启蒙主义思想的影响而面向现实生活的艺术，并进一步根据资产阶级革命派的需要，产生了18世纪末到19世纪初具有革命意义的古典主义艺术。这一时期启蒙主义学者狄德罗在美学中提出了艺术的社会职能问题，他认为："艺术要为道德服务，不是为贵族女性的兴趣而是为人民服务"。他还认为："艺术是生活的美的再现"。受到狄德罗美学影响的则有雕刻家乌桐和画家夏尔丹。

安东尼·华托（Antoine Watteau，1684～1721年）少时贫穷，曾靠给画商临摹维持生计。创作《发舟西苔岛》（见图13-27）是其一生的转折点。它描绘一群情侣依依惜别地离开神话中的爱情之岛，返回现实生活之中，每个人物的姿态都被赋予了同爱情有关的象征意义。画家以理性驾驭感觉，运笔用色腾奇烁妙，塑造了纤弱苗条的女性典型形象。华托绝大多数作品取材戏剧，《热尔桑画店》可算是一个例外。为了"活动活动手指"，而在几个半天之内画就的这幅杰作本是为其好友在圣母院桥上的画店作招牌的。画上有不同阶层的人物，卖画者的忙碌、认真和买画者的聚精会神都生动无比。它把社会生活的一个侧面反映得如此真实，以至于人们看到装回箱内的油画像，就必然联想到"太阳王"统治的完结。华托的另一名画《小丑》原来也是作招牌用的，画中主要人物是一位流动剧团的演员。他身着白衣，麻木的表情掩盖着内心的悲怆。从这幅画中，人们可以了解到为什么华托轻音乐一般的艺术总带有一缕淡淡的哀愁，而对于供人取笑的演员和一切艺术家的深切同情正是华托取得的成就高于其他"罗可可"画家的原因。

图13-27　华托　《发舟西苔岛》

弗朗索瓦·布歇（Francois Boucher，1703～1770年），有神童之称，从意大利归国后，又备受蓬巴杜夫人赏识，担任美院教授、首席宫廷画师、戈伯兰壁毯厂总监，真是一帆风顺。他的绘画技巧纯熟，作画迅速，且不乏大幅作品，而且能运用明亮色彩和新颖手法使古典神话题材尽丽极妍。《沐浴的狄安娜》（见图13-28）一画的女人体在景物的衬托下明亮耀眼，削弱

图13-28 布歇 《沐浴的狄安娜》　　　　图13-29 弗拉戈纳尔 《秋千》

素描明暗对比而加强色彩透明感的技巧使后来的印象派大受启发。在以神话为题材时，布歇往往有滥用玫瑰红和天蓝色的倾向，人物肤色的苍白和鲜红也浮于表面，但如果有真实对象在眼前，他的画面顿时出现勃勃生气，绘制《午饭》、《带磨坊的风景》时和绘制《维纳斯与武尔坎》时他简直判若两人。

让·奥诺雷·弗拉戈纳尔（Jean-Honoré Fragonard, 1732～1806年）是最受杜巴莉夫人关照的画家，他善于在妩媚的人物和华贵的服装上逞其逸笔。《秋千》（见图13-29）一画中的少女故意踢落鞋子，要求为她荡秋千的男士去拾，在取悦妇女上可谓登峰造极。《浴女》构图突兀，女人体似乎同云朵、树木、河流一起在急剧旋转，别致而诱人。《蒂布尔瀑布》更是独造，强光在晒台衣服上造成的点点闪光和丰富层次，甚至可和两个世纪以后的风景画相比。不过，弗拉戈纳尔最拿手的还是肖像，大块的厚色、飞舞的笔触与传统手法大相径庭，《狄德罗》、《读》、《舞蹈家吉玛尔》等画，至今仍以其潇洒奔放的手法而脍炙人口。他一味描写在田园密室中谈情说爱的贵族男女，及其郊游沐浴的场面。虽然在形式上色彩明丽、风光动人，却掩饰不住空洞无聊，甚至庸俗低级。

让·安东尼·乌东（Jean Antoine Houdon, 1741～1828年）是18世纪法国现实主义雕刻的代表人物。曾就读于巴黎美术学院，后去罗马学习，并在那里完成了有名的人体解剖模型。

乌东最主要的艺术成就是所创作的一系列肖像雕刻，其生动地表现了各种人物性格。代表作有《狄德罗像》、《伏尔泰像》、《弗兰克林像》、《莫里哀像》等。其中《伏尔泰像》（见图13-30）是一件生动的作品。这位卓越的哲学家、评论家和戏剧家，是法国启蒙运动中最有影响的人物。雕刻家先用头像、胸像、全身像等不同形式对伏尔泰进行了多次的塑造。这件坐像是在伏尔泰经过多年流放，胜利地回到巴黎后立即制作的。这是一位久经考验的老将，脸部极度消瘦，但仍洋溢着清醒的智慧、战斗的热情和对旧势力的嘲弄。他的面部肌肉好似在动，充满了活力，敏锐尖刻的眼睛，表达出内心的激动，嘴角表露出雄辩家巨大的嘲讽力量。不平静的坐势、扭转的头和稍倾斜的上身，表现出坚强不屈的性格。雕刻家以完美写实的技巧，充分

图13-30 乌东 《伏尔泰像》

地表达了伏尔泰的精神面貌。

1785年,乌东被邀请来到美国,并制作了《华盛顿像》。在法国大革命时期,他还创作了一些革命活动家的肖像,如米拉波、菲洛索维雅、拉法耶特、巴尔依、巴那甫等人的肖像。雕刻家以热烈的激情和朴实的手法塑造了这些人物的形象,使之流芳千古。在拿破仑一世时代,乌东被任命为巴黎美术学院教授。这时他的艺术才华已尽,作品带有冰冷感觉,他的艺术生息也随着18世纪的结束而结束。

让·巴蒂斯特·西蒙·夏尔丹(Jean-Baptste-siméon Chardin,1699～1779年)出生在巴黎一个木匠的家庭,下层人民的生活为他的艺术创作打下了基础,他从来不画神话题材和历史题材,也不追求"罗可可"的虚华、矫揉的画风,而是以朴素的笔法和色调表现平凡的市民生活和人们所习见的静物。他的风俗画特别重视人物神态的表现和构图、光色的协调统一,他的静物画不仅扩大了题材范围,而且认真地分析对象的色调、质感,把平凡的内容画成优美的画面。《午餐前的祈祷》(见图13-31)是夏尔丹的代表作,描绘一个清贫的小市民家庭的用餐情景。勤劳善良的母亲,上着红衫,下扎蓝裙,小心翼翼地摆好饭菜后,提醒孩子们做饭前的祈祷。两个穿白色连衣裙的小女儿,非常天真可爱。看上去,那个小女儿对这个仪式做得还不太熟练,母亲正十分关心地看着她。或许女孩还背不好祈祷文,母亲正耐心地教着她。这是个贫穷的市民家庭,桌上摆的是简易的饭食和粗瓷杯盘,屋内也没有什么摆设,日子过得平静而清苦,它反映的是下层劳动人民的生活。夏尔丹的风俗题材画,情节总是十分简单,没有什么戏剧气氛,但生活气息很浓,令人感到非常亲切,观众也好像是这个家庭中的一员。画家采用了三角形构图,母亲的头部构成顶点,联系着两个女儿的面孔,不但神情呼应,而且使画面具有均衡稳定之感。色彩淡而不艳,与普通市民的衣着和简陋陈设相适应。笔触厚重沉着,塑造出优美的人物形象。这类取材还有《汲水妇》、《洗物厨妇》、《吹肥皂泡的孩子》、《家庭女教师》等作品。夏尔丹的艺术真实地反映了当代第三等级的现实生活,艺术手法非常自然生动且富抒情的诗意,成为18世纪法国画坛中的一朵奇葩。

图13-31　夏尔丹　《午餐前的祈祷》

17和18世纪欧洲各国的政治、经济形势发展有所不同,总的趋势是资产阶级的兴起与成长,封建统治阶级的腐朽与没落。这时只有英、法两国保持着表面的稳定,但不久将为资产阶级革命浪潮所冲击。造型艺术方面以法国为代表,则是封建贵族的宫廷艺术与资产阶级民主倾向的市民艺术并存,但在启蒙主义思想影响下,现实主义的艺术得到了明显的发展,为近代欧洲新艺术运动创造了条件。

思考题

1. 简述意大利学院派美术的特点。
2. 简述巴洛克美术与贝尼尼美术的特点。
3. 简述现实主义与卡拉瓦乔主义的关系。
4. 简述鲁本斯的一生及作品。
5. 比较戈雅和伦勃朗的作品。

第十四章 19世纪法国美术

● 学习目标 ●

掌握以19世纪法国为中心的艺术运动在欧洲美术史上的地位。
了解19世纪法国美术的主要流派、美术家及代表作。

第一节　大卫与新古典主义

18世纪下半叶法国大革命席卷欧洲以来，世界发生了惊人的变化，革命打碎了千百年来的传统观念和对权威的迷信，使思想获得解放，个性得到尊重，同时也促进了科学技术的发展和社会的进步。一个前所未有的开拓、创新和实验的新时代来临了。在这个新的时代里，艺术观念得以更新改变，人们开始关注过去很少谈论的风格问题，并有意识地去追求不同的风格样式，形成流派纷呈的艺术新局面。过去艺术描绘的内容题材局限于宗教故事、古代神话，或是风俗、肖像之类。新时代艺术家感觉到前所未有的无拘无束，开始把任何能够激发想象或引起兴趣的事情作为描绘对象，美术创作的题材和内容大大拓展了。艺术家的地位在新时代也发生了改变。过去的艺术家总是受命于教会或宫廷，从未摆脱过工匠的地位。新时代的艺术家却被视为具有独立个性的天才。他们的情感和气质非同一般。美术学院和官方开始举办一年一度的展览会展出艺术家的创作，通过展览使美术作品引起社会的注意，寻找购买主顾，使艺术作品走向市场。随着自然科学的发展，人们对光和色彩的深入研究以及中国、日本等东方艺术的引入，新的视觉语言和艺术审美功能得到前所未有的重视。因此，新古典主义、浪漫主义、批判现实主义、印象主义等各种艺术运动和思潮相继产生，将欧洲艺术发展推向高潮。如果站在模仿写实的角度来看待艺术发展，古希腊可视为第一次高潮，意大利文艺复兴是第二次高潮，19世纪以法国为中心的艺术运动就可以称为欧洲艺术发展的第三次高潮。

法国大革命前夕的古典主义艺术，除了延续17世纪的塑造完整性、强调理性、强调素描外，还借古希腊、古罗马的市民英雄主义，还抒发了庄严热烈的现实斗争激情——这就是新古典主义，或称革命的古典主义。在法国大革命的前夕，著名的画家大卫从意大利返回法国，以他为代表的新古典主义艺术随之兴起。在革命风暴到来之前，他创作了《荷拉斯兄弟之誓》（1784年）（见图14-1），尽管形式是古典的，题材是历史的，但是人们从中看到这幅画新的含意，它在鼓舞人们去为共和、自由而斗争。

在革命高潮的年代里作为雅各宾党人的大卫更加意气风发，这时，大卫不再在历史里寻找英雄形象，而是看到了现实生活中活生生的英雄人物，正是在这样的情况下，他画了《马拉之死》（1793年）（见图14-2），以严谨写实

图14-1　大卫　《荷拉斯兄弟之誓》

图14-2 大卫 《马拉之死》

图14-3 普吕东 《约瑟芬在马尔梅松》

的手法,表现了刚刚发生的悲剧,画家对遇刺战友的崇敬之情通过刚劲的用笔溢于画外。1794年7月的热月政变后,大卫日益远离了革命,在拿破仑执政时期,成为宫廷首席画家。在后期曾创作了一系列歌颂拿破仑的作品,如《加冕式》(1805～1808年)等。此外,还为一些上层人物画了不少肖像。尽管大卫有这样或那样的局限,但是他在法国美术史上仍然占有显要地位,起过积极作用。

普吕东(1758～1823年)出生在法国克吕厄市一个贫苦家庭。普吕东是与大卫同时代的新古典主义画家。作为一位艺术家他并不比大卫逊色,但是在政治上却没有大卫在前期那么激进。他善于运用逆光和侧光作画,色彩极柔和瑰丽。代表作有《约瑟芬在马尔梅松》(1805年)(见图14-3)、《劫走普塞克》(1808年)等。

大卫的弟子很多,其中较为著名的有吉罗代·特里奥松、热拉尔及格罗等。大卫的弟子安格尔是19世纪新古典主义学院派最主要的代表者之一。他1797年进入大卫画室,后又去意大利任那里的法兰西美术学院院长,1841年再次返回法国,名望颇高,被看做是学院派领袖。他始终与浪漫主义和写实主义的美术相抗衡。

安格尔(1780～1867年)不同于大卫,没有革命的激情,他曾把自己所处的时代比作不可靠的邻居,他对波旁王朝和七月王朝并不反感。例如他创作的《路易十三的誓愿》(1824年)(见图14-4)就带有明显的保皇味道,因此,这幅画受到了官方的特别奖励。他追求一种纯洁而淡雅之美,最高的典范是古典美术和拉斐尔的作品,他的《泉》(1856年)就是这样的作品。安格尔的肖像画很出色,从中可以看到他那圆滑流畅的线条和扎实的素描功夫。

图14-4 安格尔 《路易十三的誓愿》

第十四章 19世纪法国美术

第二节　19世纪法国浪漫主义美术

浪漫主义作为一种思潮和艺术风格，在各国有着不同的含义。在德国主要表现在诗歌和音乐方面，在英国主要表现在小说和风景画方面，而在法国则主要反映在绘画和雕塑中。法国浪漫主义美术产生于波旁王朝复辟的年代。在这个时期里一些进步知识分子心灵上十分苦闷，他们不安于现状，但又看不到出路，往往把希望与理想寄托于未来或遥远的异国。一些浪漫主义美术家就是这样的人：他们在美术上不满学院派的保守与专横，希求解放自己的个性与感情。浪漫主义与古典主义的不同之处在于，浪漫主义艺术家强调感情和幻想，不重理性，个性重于共性，色彩重于素描。总之，他们认为艺术不用是一成不变的，更不用能来束缚青年人的思想。

法国浪漫主义美术的第一位代表热里科（1791～1824年），早年曾师从画马名家韦尔内和古典主义画家盖兰学画。由于他画的人体结实有力、富有雕塑感，故有法国米开朗基罗之称。1820年到英国在色彩上又接受了康斯特布尔等人的影响。他非常善于画马，1812年创作的《轻骑兵军官》（见图14-5）曾获得金质奖章。在这样的画中可以看到浪漫主义画家对光和对运动的追求。画面上充满了激情。他不朽的名作是《梅杜萨之筏》（1818～1819年）（见图14-6），通过描绘一个海难事件，表现了对波旁王朝的不满情绪；构图宏大并与内容紧密结合，人物表情真实感人，色调森严沉抑，光影对比强烈。热里科短暂的一生与马紧密相连，他自幼崇拜驯马演员，画马的作品多达千幅，最后还因坠马受伤而死于33岁的盛年。《受惊的马》、《狮撄马》、《埃普松赛马》都是捕捉动物神情的力作。

图14-5　热里科　《轻骑兵军官》　　　　　　图14-6　热里科　《梅杜萨之筏》

热里科不幸早夭。此后高举浪漫主义艺术大旗的是德拉克洛瓦（1798～1863年），他早年也曾师从盖兰学画，但是他最崇拜的人物是提香、韦罗内塞、鲁本斯、华托、戈雅等人，尤其是把巴洛克画家鲁本斯看做是最高的典范。他把幻想看做是画家的第一品质，主张把绘画从过分物质的原则中解放出来。德拉克洛瓦的色彩的确是第一流的，左拉曾称赞他说："他的调色板是沸腾的"。1830年前，德拉克洛瓦努力把自己的艺术与现实斗争结合起来，从而创作了《但丁之舟》（1822年）、反映希腊人民独立斗争的《希阿岛的屠杀》（1824年）和《迈索隆基翁废墟上的希腊》（1827年）等。他热情讴歌1830年革命，因此，创作了著名的《自由领导人民》（1830年）（见图14-7），画中象征自由神的青年妇女半裸地出现在街垒上，左手持枪，右手高举三色旗率领着起义者冲锋陷阵，逼人的氛围，枪林弹雨，战斗的场面竟是通过五六个人

表现出来的，体现了画家高度的概括能力和夸张能力，这幅画标志了积极浪漫主义美术发展的顶峰。很显然他所幻想的七月王朝并没有给人民带来自由和幸福，1830年后，他开始把目光转向了东方阿拉伯人的世界。1832年出国访问了摩洛哥和阿尔及利亚，画了《阿尔及尔妇女》（1834年）、《摩洛哥犹太人的婚礼》（1839年）、《十字军进入君士坦丁堡》（1840年）等。尽管这些画作色彩璀璨，但是幻想多于现实，正如画家所说带有一点空寂的感觉。此外，他还创作了大量的肖像画、壁画和天顶画。

19世纪上半叶处于古典主义和浪漫主义之间的德拉罗什是历史题材画家。尽管他的声望不小，可是他的作品给人的只是一些怀旧的感情，缺乏时代的气息。

19世纪法国雕塑界人才辈出，属于浪漫主义派的雕塑家有巴里、卡尔波、吕德等人。巴里善雕动物，形态逼真，颇有生气。吕德的艺术受古典主义的影响，又带有浪漫主义的激情。他在1830年革命的影响下创作了巴黎大凯旋门上的高浮雕《马赛曲》（见图14-8）。以富于动势的构图，强大的造型表现力，歌颂了法国资产阶级革命时期的人民形象。石匠出身的卡尔波曾向吕德学习，后又在意大利深造，作品富有激情。他创作的高浮雕《花神》、《舞蹈》表达了艺术家对人类美好生活的向往。

图14-7 德拉克洛瓦《自由领导人民》

图14-8 浮雕 吕德《马赛曲》

第三节 19世纪法国批判现实主义美术

19世纪30年代兴起了批判现实主义美术运动。1830年革命后，法国国内主要矛盾已是资产阶级与无产阶级的直接对抗，从此，无产阶级登上了历史舞台。在这个阶段里，人们对资产阶级越来越感失望，流露出不满情绪，艺术家也把目光转向现实，强调不加粉饰地表现下层人民的生活，现实主义的美术正是在这样一个背景下产生的。

19世纪30～40年代有一批不满学院派艺术的青年画家先后来到了枫丹白露的巴比松进行写生，于是形成了巴比松画派。这个画派以风景画为主，大自然是他们的老师，通过对大自然的描绘表达他们对祖国、土地和人民的深厚感情。尽管荷兰和英国的风景画对他们有一定的影响，但是巴比松画派的画家们在借鉴的同时没有忘记本民族的传统，正是由于以我为主，才能最后在较短的时间里形成了具有独特风格的法国风景画派。这一历史经验至今仍给人们以启迪。巴比松画派的主要代表画家有亨利·卢梭、多比尼、迪亚兹·德拉佩纳、杜普雷、特罗容等人。亨利·卢梭（1982～1867年）的代表作有《森林出口》、《阳光下的橡树》、《橡树林》、

第十四章 19世纪法国美术

《巴比松的风景》（见图14-9）、《枫丹白露的林边景色》、《有桥的风景》、《有耕作者的风景》、《诺曼底的集市》、《湿地》等。

柯罗是一位杰出的抒情风景画家，虽与巴比松画派有着密切联系，但在创作上走着自己的路。他善于捕捉光与色的变化，这对后来的印象主义画家颇有影响。他前期的作品，画面清晰，有着古典主义的庄严。中后期的作品，画面有一种朦胧美，色调极其丰富，带有浪漫主义的气息。他的风景画，物我交融，意境深远。此外，他还创作了一系列优美的肖像画。《孟特芳丹的回忆》（见图14-10）是柯罗风景画的代表作，这幅画充满了忧伤的情绪。这幅画不是画家特意渲染的理想化的风景，而是通过景物，表现了一种比大自然更抒情的内心感受。

图14-9　卢梭　《巴比松的风景》　　　　　图14-10　柯罗　《孟特芳丹的回忆》

19世纪批判现实主义美术三大代表是米勒、库尔贝和杜米埃。

米勒（1814～1875年）出身于农民家庭，一生以描绘农民题材为己任。米勒的艺术像一面镜子，真实地反映了主要是19世纪40～60年代法国农民的生活和他们的思想情感。他笔下的农民形象有积极的一面，也有消极的一面，让人感到这些朴素、正直、善良的农民，大多安于现状，缺乏反抗精神，有着宿命的思想。米勒的代表作《拾穗者》（见图14-11），本来是一幅描写农村夏收劳动的一个极其平凡的场面，可是它在当时所产生的影响非常大。表现了三个贫苦农妇弯着腰，在收割过的田野里拾取遗落的麦穗。作品色调明快而柔和，笔法简洁，形体塑造真实生动。

19世纪高举写实主义艺术大旗的库尔贝（1746～1877年）是一位画家，也是一位革命活

图14-11　米勒　《拾穗者》

动家。正是他向学院派提出了真正有力的挑战，主张创作富有时代气息的真实的活的艺术。他1855年送交世界美展的十一件作品中，最重要的两幅《奥尔南的葬礼》（见图14-12）和《画室》（见图14-13）落选，于是他撤回全部作品，自租场地举办了《现实主义——库尔贝四十件作品展》，并且宣布"我要根据自己的判断，如实地表现我所处生活时代的风俗和时代面貌。"《画室》是库尔贝生活环境的集中反映，画中有他的好友、各种年龄的模特，有象征人民的罢工工人和爱尔兰妇女，还有一个正聚精会神地观看画家创作的小孩。这些毫不相干的人物被安排在一个画面上，点出该画的副标题：我的十年生活。《奥尔南的葬礼》堪称绘画中的"人间喜剧"。入木三分地揭示出各阶层人物的精神面貌。这种源于生活的真实美，既摧毁了新古典主义的理想美，也摧毁了浪漫主义的夸张美，代表了现实主义的时代精神。

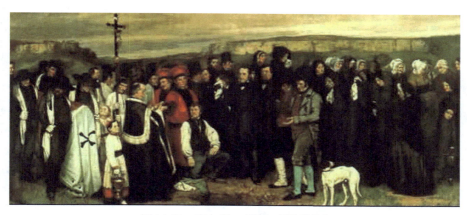

图14-12　库尔贝　《奥尔南的葬礼》

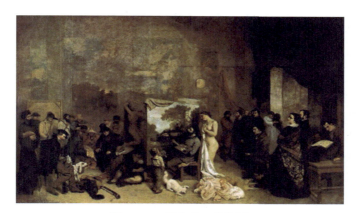

图14-13　库尔贝　《画室》

反映城市生活的巨匠是杜米埃（1808～1879年），杜米埃像文学上的巴尔扎克一样更加广泛地描绘了法国社会，作品中带有鲜明的批判色彩。在1830年9月法令公布前，他曾创作了一系列把矛头直接指向七月王朝的政治性版画，如《高康大》、《立法肚子》等。杜米埃一生创作了许多石版画、油画，从这些作品中可以感受到跳动着的时代的脉搏和人民的声音，如《三等车厢》（见图14-14），只有在社会底层才能见到的场面进入画家的笔触，对现实主义的发展起到了推动作用。

在19世纪法国现实主义艺术发展史上，罗丹（1840～1917年）占有特别重要的地位，罗丹不能算作印象主义画家，公正地说，他的艺术与现实主义艺术更为接近。他早年曾受过巴里、卡尔波等人的指点，古典和中世纪的雕刻艺术对他也颇有影响。不过，他始终是一位走自己艺

术道路的艺术家。罗丹的作品反映了19世纪70年代后知识分子苦闷的情绪。他的作品都带有悲壮的色彩，并富有哲理性地表达了人生悲欢离合的情感。作品《思想者》（见图14-15）传达出肌肉的表情，大块起伏造成丰富动人的明暗，像交响乐，振奋人心。

19、20世纪之交，有三位著名的雕塑家：布代尔、马约尔、德斯皮奥。布代尔曾是罗丹的助手，他的艺术有雄浑、奔放的特色。马约尔是雕塑家，也是出色的插图画家。他的作品更具有古典主义的美，有一种庄重肃穆的气氛，形体十分简练概括。德斯皮奥在1907～1914年之间作过罗丹的助手，善于作肖像画。

19世纪70年代后，现实主义转衰，后期的现实主义的主要代表人物有莱尔米特、巴斯蒂安·勒帕热等人。

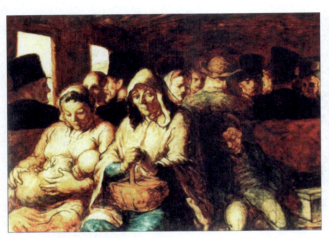

图14-14　杜米埃　《三等车厢》

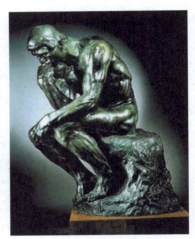

图14-15　罗丹　《思想者》

第四节　阳光下的艺术——印象主义

19世纪70年代印象主义崛起，是法国美术史上的一个重要的转折点。早在1863年起在巴黎就日益形成一股新的反学院派的势力，一些青年艺术家由于受到官方沙龙的排挤，不得不参加落选沙龙的展出。当时，马奈（1832～1883年）的《草地上的午餐》（1863年）（见图14-16）在落选沙龙展览会上引起了极大的轰动，作品纯然是以画面的色彩兴趣为中心，画家陶醉于野外阳光的微妙作用，那受了绿叶反光的女人映出的明快色彩效果，远处水中的裸女，也是为了追求画面色彩和谐而安排的。马奈随后创作的《奥林匹亚》、《吹笛少年》等作品均遭到官方沙龙的拒绝。马奈对光的兴趣最早反映在《图依勒雷花园中的音乐会》这幅画上，他是第一个打破了传统的棕褐色调，使画面明亮，有外光新鲜感的画家

1874年4月15日～5月15日，在巴黎市中心卡普辛大道35号的纳达尔摄影楼举办了一次名为"无名画家展览会"的画展，观众寥寥无几，画展遭到了人们的冷嘲热讽。当时有个批评家路易·勒鲁瓦在文章中借用莫奈的油画《日出·印象》（见图14-17），讽刺这个画展是"印象主义画展"，这就是第一届印象主义展览。印象主义先后共举办了八次展览，1886年后它首先在美国取得了同情和承认。印象主义画家主张走出画室，面对大自然写生，最关心的是光和色的变化，光线成了绘画的主宰，依据其调子而不是依据题材本身来处理一个题材。由此可见，印象主义的画家不大重视题材的广泛性和作品的思想深度，无可讳言这一点正是它的不足之处。马奈虽从未参加过印象主义展览，但是他是印象主义的精神领袖。应该说，他是一位既不想完全推翻旧的传统而又在努力开创一种新艺术的画家。他从不拒绝参加官方沙龙的展出，并

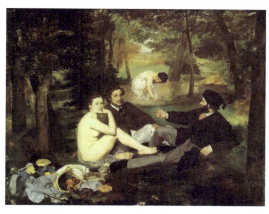
图14-16 马奈 《草地上的午餐》

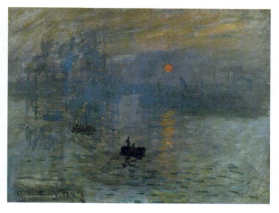
图14-17 莫奈 《日出·印象》

且有些作品在沙龙中获奖，1874年后，他也创作出一批表现外光，色调极其微妙的作品，这些作品具有典型的印象主义风格。

莫奈（1841～1919年）是把印象主义的外光理论，从创作上加以彻底完成的画家。他常常在不同的时间和光线下，对同一对象做多幅描绘。有"水上拉斐尔"之称，善于画水，画面上湖光山色尽收眼底。他以微妙的笔触画出了大自然的瞬息万变景象。人们在他创作的组画《圣拉扎尔火车站》（1877年）和《草垛》（1891年）等组画中可以看到在不同的时间里同一事物所呈现出的不同景象。西斯莱和毕沙罗也都是印象主义中杰出的风景画家。西斯莱的画宁静、清新、抒情。毕沙罗善于描绘农村景色，画面色调丰富，富有变化。

印象主义中两个善于画人物的画家是雷诺阿和德加。雷诺阿像画成熟的果实一样画妇女和儿童，人物充满了青春的力量。青春美丽的少女，一直是雷诺阿所歌颂的对象。《康达维斯小姐的画像》（见图14-18）是为一位银行家的女儿所作的画像。而德加却多少带有一点厌世情绪。他最喜欢画的三个题材是赛马、舞女和女浴者。德加的画色彩绚丽，构图大胆，富有变化，画面上的舞女千姿百态，他极善于捕捉人物瞬间的动态，好像这些动作一个接着一个。《芭蕾舞女》（见图14-19）是德加的代表作。

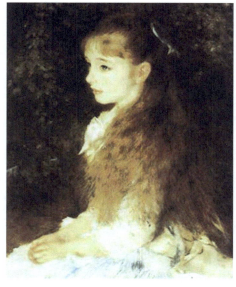
图14-18 雷诺阿 《康达维斯小姐的画像》

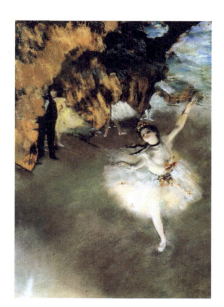
图14-19 德加 《芭蕾舞女》

第十四章 19世纪法国美术

19世纪80年代又产生了一个新印象主义，他们自称为科学的印象主义。这一派不满意印象主义的偶然性，把印象主义的原理进一步发展，直接使用光学原理来指导艺术教学，在光的照耀下，一切物象的色彩是分割的，要真实表现这种分割的色彩，必须把不同的、纯色彩的点和块并列在一起。因为新印象主义根据这一色彩分割理论作画，所以也被称为"分割主义"；也因为他们赋色时用点彩的方法，所以又被称作"点彩派"。新印象主义主张要创造出有秩序合理的美。

新印象主义的发起人是修拉（1859～1891年）和西涅克（1863～1935年），新印象主义的作品，富有平面感和装饰感，更为重要的是用点来作画，取消线条。修拉的代表作是《大碗岛的一个星期日下午》（见图14-20）。这幅作品画面用静谧、冷漠的色点组合，描绘了盛夏的一个星期日下午，大碗岛河畔草地上由休憩游玩的各式人物构成的场景。无数细小的色点创造出一种夏日炎炎自然光中闪烁颤动相似的极明亮、绚烂的效果，给人一种阳光闪耀、影影绰绰的幻觉。

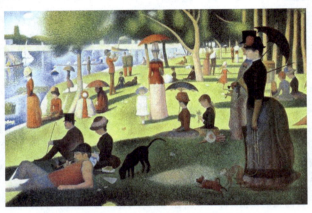

图14-20　修拉　《大碗岛的一个星期日下午》

19世纪80年代以后，产生了后印象主义。它是印象主义的反对派，强调的是主观世界的揭示，而不是仅仅停留在客观瞬间的描绘上，写意重于写形，不大重视外光，形体开始出现了夸张与变形。它的三大代表人物是梵高、高更和塞尚。

梵高（1853～1890年）是荷兰人，艺术生涯极短，却有惊人的成就，1886年才来到巴黎，后于1888年2月到法国南部的阿尔。他是一位充满激情、心地善良而又不为世所容的画家。他的笔触粗犷、奔放，每一笔下去都可以感到画家的心灵在颤抖。他的艺术无疑对后来20世纪的表现主义有着直接的影响。代表作有《向日葵》（见图14-21）和《星夜》（见图14-22）。

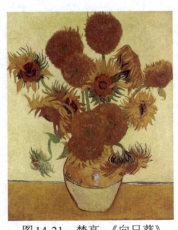 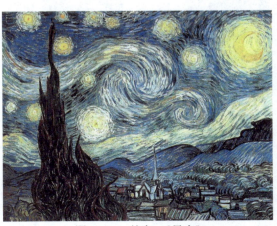

图14-21　梵高　《向日葵》　　　　图14-22　梵高　《星夜》

1888年2月,已35岁的梵高从巴黎来到阿尔,来到这座法国南部小城寻找他的阳光,他的麦田,他的向日葵。在《向日葵》中,画家满怀炽热的激情,令画面充满运动感,仿佛旋转不停的笔触是那样粗厚有力,色彩的对比也是单纯强烈的。然而,在这种粗厚和单纯中却又充满了智慧和灵气。梵高笔下的向日葵不仅仅是植物,而是带有原始冲动和热情的生命体。

《星夜》这幅画,展现了一个高度夸张变形与充满强烈震撼力的星空景象。那巨大、卷曲旋转的星云,那一团团夸大了的星光,以及那一轮令人难以置信的橙黄色的明月,整个画面,似乎被一股汹涌、动荡的激流所吞噬。风景在发狂,山在骚动,月亮、星云在旋转,而那翻卷缭绕、直上云端的柏树,看起来像是一团巨大的黑色火舌,反映出画家躁动不安的情感和狂迷的幻觉世界。

高更(1848~1903年)强调艺术的综合与装饰特点。1886年在他的影响下在布列塔尼创立了阿望桥画派。19世纪90年代,他迁居到南太平洋上的塔希提岛与当地土著人生活在一起,用他的话来说这是为了逃避西方的病魔世界,在这个岛上创作了大量有原始情趣的作品。他最有名的一幅画《我们来自何方?我们是什么?我们走向何方?》(1897年)(见图14-23)反映了他迷惘苦闷的情绪。高更的艺术活动,反映了欧洲艺术回归原始、追求表现生命本源、追求野犷、奇异的倾向,被人们称为象征主义绘画的首领。代表作有《死者的灵魂》、《塔希提岛的女人》、《雅各与天使格斗》、《收割》等。

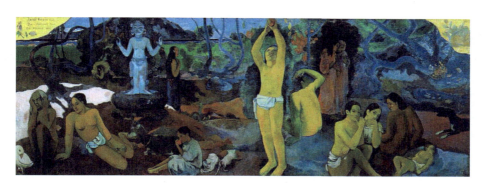

图14-23　高更　《我们来自何方?我们是什么?我们走向何方?》

塞尚(1839~1906年),早年参加印象主义活动,19世纪80年代后回到故乡艾克斯潜心研究自己独特的艺术风格。他最感兴趣的不是外光,而是力求排除光的干扰,追求物象体积的描绘,声称不想再现世界,而是重新表现世界。他的理论与实践对后来立体主义颇有影响,因此,人们推崇他为"现代绘画之父"。他的作品有《埃斯泰克的海湾》(见图14-24)、《静物苹果篮子》、《圣·维克多山》、《玩牌者》、《穿红背心的男孩》等。

19世纪70年代后还出现了象征主义,它和文学上的象征主义有着密切的关系,追求理想的世界,作品有着虚幻和超脱的味道。皮维斯·德夏瓦纳的作品笼罩着一种出世的宁静气氛。代表作有《猎归》(1859年)、《贫苦的渔夫》(1881年)等。莫罗的作品则常带有神秘的色彩。

19世纪的法国美术流派众多,异彩纷呈,对世界美术发展贡献巨大。

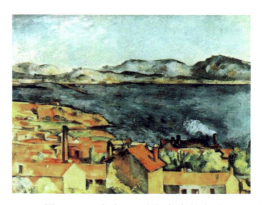

图14-24　塞尚　《埃斯泰克的海湾》

第十四章　19世纪法国美术

● **名词解释** ●

热月政变：发生于1794年7月27日，法国为反对雅各宾独裁而发动的政变。1794年7月26日，法国革命家，法国大革命时期重要的领袖人物，雅各宾派政府的实际首脑之一罗伯斯庇尔在国民公会发表演说，表示"国民公会中还有尚未肃清的议员"，但是议员要求罗伯斯庇尔将议员的名字说出，罗伯斯庇尔并没有说出，引发议员们的恐慌，人人自危。由于过去已经有丹敦等人被整肃的前例，于是引发议员们有意发动政变。当天晚上罗伯斯庇尔在雅各宾俱乐部发言指出，"各位今天听到我的演说，恐怕是我的遗言了"，没想到一语成谶。7月27日，罗伯斯庇尔前往国民公会，结果被议长打断发言，场内开始出现"打倒暴君"的呼声以及逮捕罗伯斯庇尔等人的要求，并且国民公会于下午3点通过逮捕罗伯斯庇尔的决议。之后巴黎出现暴动，罗伯斯庇尔逃往巴黎市公所，并且准备举枪自杀，一名国民卫队的少年兵开枪打碎罗伯斯庇尔的下颚并将他逮捕。7月28日，罗伯斯庇尔、圣鞠斯特等二十二人因此被送上断头台，之后雅各宾派被处死刑者也超过百人。在临死前的一刻，罗伯斯庇尔高傲地说："把我这样的头砍下来示众，这不是天天都能看到的。"热月政变也被视为是"反动派的反扑"。由于在法国革命历的八月（Thermidor）为热月，此次的政变因此被称为热月政变。而热月政变也宣告法国大革命中市民革命的结束。

● **思考题** ●

1. 简述19世纪法国美术的起源。
2. 19世纪法国美术主要流派有哪些？各有什么特点？
3. 后印象主义有什么特点？试分析梵高的《向日葵》的艺术性。

第十五章　西方现代美术

● 学习目标 ●

掌握西方现代美术的特点。

了解西方现代美术主要流派、美术家、代表作品及艺术特点。

第一节　20世纪美术特点

20世纪是信息时代，可以用"信息爆炸"来形容这个时代的特点。由于科学技术的高速发展和国际交流的日益频繁，人们对自然和社会认识的深度和广度迅速发展。全球性的经济危机、集团性国际冲突的一次次激化、冷战的态度和对生态问题的关注，促使人们对全球性问题和未来问题进行思考。各种人文学科和自然科学的相互影响、相互渗透，不断激发出新的观念，并对社会产生强大冲击力。上述种种因素对20世纪西方艺术形形色色的"主义"和"运动"有着直接或间接的影响。

20世纪西方艺术最大的特点，一是对传统的借鉴打破了民族、地区、国家、时间等人为的或自然的障碍而更具世界性；二是各门类艺术之间相互影响更趋密切，例如，美术创作借鉴了电影和摄影手法，借鉴了文学中的意识流，试图把音乐的抽象性移植到绘画中等，这些都明显地带有试验性。在美术内部，各种形式也相互借鉴、融合，以致一些传统的分类和观念已失去了存在的价值。

19世纪末的后印象主义为20世纪各种艺术倾向打下了基础。但1880年以后出生的一代艺术家已属于20世纪的年轻一代，他们不再同情世纪末的情趣。20世纪西方进入了个性化的时代，强调个性和内省反思是社会的和个人的价值判断的立足点。"反传统"成为这个世纪艺术的主流。各种"主义"和"运动"就是由所谓前卫的年轻一代艺术家发动的。他们的创作更深地卷入到艺术家的个人世界之中，更强烈地表现他们的个性。因此20世纪西方艺术更倾向多样化，更具多变性和主观随意性。

20世纪世界上重大的事件有：第一次世界大战，俄国社会主义革命产生的巨大影响，东方随之兴起，空前残酷的第二次世界大战以及苏美之间的冷战，工业和科技的发展给人类带来的福利以及造成的新问题，全面否定传统给人类文化发展带来的可能性和由此造成的严重危机，各种哲学和美术思潮活跃了人们的思维，又带来了极大的混乱。在"革命"旗号下的美术创作空前活跃，同时也丧失了恒定的判断标准，"现代主义"在西方成为主流，"现实主义"经过调整后继续发展。

西方现代美术大致可以划分为两个阶段：第一个阶段是20世纪初到1945年第二次世界大战结束；第二个阶段是自1945年之后到今天。前一个阶段现代主义占主流地位，第二个阶段从20世纪50年代起，出现一种与现代主义既有联系又有区别的艺术思潮和流派，人们将其称为后现代主义。在后一个阶段，现代主义仍旧很活跃，但传统的、学院的，以致其他被现代主义排斥的非主流艺术也有复苏的迹象。

第二次世界大战之前的西方现代美术——被泛称为"现代主义"或"现代派"的美术，

包括20世纪初以来具有前卫和先锋特色、与传统美术分道扬镳的各种美术思潮和流派。

欧洲传统艺术中一直存在着两种倾向——重视理性精神和注重感情表现，在现代艺术中也有表现。后印象主义画家塞尚（重视理性）和梵高（强调感情）分别成为现代主义艺术两种趋势的先驱人物。

第二节 20世纪前期西方主要美术流派

一、野兽主义

在1905年巴黎的秋季沙龙上，以马蒂斯（1869～1954年）为首的一批年轻艺术家展出自己的油画作品。这批艺术家被批评家路易·沃塞尔戏谑地称为"野兽"，从而"野兽主义"得名。野兽主义圈子中比较重要的画家并未一直坚持1905年前后的画风。德安（1880～1954年）在1905～1907年之间的肖像画、风景画，色彩强烈、明亮，多为对比色块；1907年后一度迷恋立体主义，之后他又爱用银灰色调，画风向古典写实回归，与柯罗画风相近。莫里斯·弗拉芒克（1876～1958年）早期迷恋梵高，后来也受立体主义思潮影响，他的画风比马蒂斯更为粗犷且给人压抑感。杜菲（1877～1953年）比其他同道者较长时间地坚持野兽主义画风。他的作品含有更多的东方情趣和装饰性，后期画风趋向抽象。卢奥（1871～1958年）往往用浓重的黑色线条勾画出人物的轮廓，他的作品含有宗教情绪。《红色中的和谐》（见图15-1）是马蒂斯成熟期的代表作。画中描绘了一个室内的场景，其中有精心布置的桌子、衣着整洁的女佣、鲜艳的桌布和墙纸、两把椅子和一扇窗户；通过窗户，画家还描绘了一片室外的自然景色——绿色的草地、黄色的花朵、几棵树和一所房子。然而马蒂斯并没有将这些物象画得与它们在自然中实际的模样相符合。为什么要相符合呢？——"这是一幅画"。画面的色彩极其有限，基本上都是纯色。高度精练的色面组合，使该画获得强烈的色彩效果。

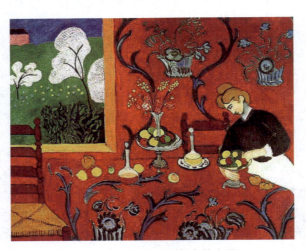

图15-1 马蒂斯 《红色中的和谐》

二、立体主义

立体主义名称的出现是1908年布拉克在卡恩韦勒画廊展出作品，评论家路易·沃塞尔在《吉尔·布拉斯》杂志上评论说："布拉克先生将每件事物还原了……成为立方体。"这种画风因而以立体派得名。立体主义是富有理念的艺术流派。它主要追求一种几何形体的美，追求

形式的排列组合所产生的美感。它否定了从一个视点观察事物和表现事物的传统方法，把三度空间的画面归结成平面的、两度空间的画面。明暗、光线、空气、氛围表现的趣味让位于直线、曲线所构成的轮廓、块面堆积与交错的趣味和情调。不从一个视点看事物，把不同试点所观察和理解的形诸画面，从而表现出时间的持续性，主要依靠理性观念和思维。立体主义存在的时间不畅但被看做是现代艺术的分水岭。立体主义思潮不仅影响了20世纪绘画的发展，而且还有力地推动了建筑和设计艺术的革新。

立体主义的主将是毕加索和布拉克。参与立体主义社团活动的还有洛朗森、阿波利奈尔、萨尔蒙、雷纳尔、格利斯、莱热等。莱热（1881～1955年）是在立体主义运动中有独创精神的画家。他尝试把立体主义和写实手法相结合，表现机械的美和力。它的创作已经超越立体主义的范围。《自我陶醉的女人》（见图15-2）是毕加索的作品。

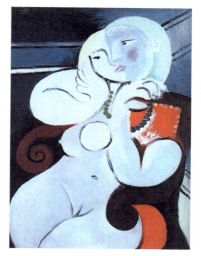

图15-2　毕加索　《自我陶醉的女人》

三、未来主义

在意大利出现的未来主义不同于野兽主义与立体主义，它是一个更为广泛的文艺活动。未来主义认为，20世纪工业、科学、技术、交通、通信的飞速发展，使客观世界发生了根本的变化。他们把战争、暴力和恐怖都看做是摧毁旧世界、创造新世界所必需的手段，都给予了赞美和歌颂，他们诅咒人类的文化遗产和现存的文化是腐朽、僵死、毫无价值的。他们反对一切模仿的形式，反抗和谐与高雅的趣味，否定艺术批评的作用。未来主义理论反映了一群意大利年轻的美术家要求创新的强烈愿望。他们对意大利文艺19世纪以来停滞不前的落后状况不满，希望本民族的文艺崛起，此外，未来主义是在意大利民族主义情绪高涨的情况下出现的，在反映意大利民族自我觉醒和自我奋起情绪的同时，又反映了这个民族的青年知识分子在历史转折时期的彷徨、不稳定、虚无和偏激的弱点。

未来主义的艺术家们利用立体主义分解物体的方法来表现运动的场面和运动的感觉。巴拉（1871～1958年）是从新印象主义转向未来主义的画家。他的代表作之一《链子上的一条狗的动态》（见图15-3），描绘奔跑的狗和女人的足，将一连串的运动凝缩于画面，给人的感觉是奔跑的狗有几十只脚。

图15-3　巴拉　《链子上的一条狗的动态》

四、表现主义

表现主义也是涉及文艺各个领域的思潮和派别。表现主义的艺术家们反对机械地模仿客观事实，而主张表现"精神的美"和传达内在的信息，强调艺术语言的表现力和形式的重要性。他们用画笔刻画社会生活的黑暗面，描绘在生命线上挣扎的、渺小的人，也时常在作品中流露出悲观和伤感的情调。直接对德国表现主义美术产生影响的是挪威画家蒙克（1863～1944年），蒙克的作品中已经出现强烈的表现主义因素。他的作品多表现疾病、死亡、性爱等主题。他的代表作《呐喊》（见图15-4）刻画人对孤独与死亡的恐怖感；《青春期》描绘人对幽闭的恐惧。蒙克揭示同时代人隐蔽的心灵，表现人们内心世界的痛苦与欢乐。他的这些努力，以及他对艺术语言独特的追求，受到青年艺术家们的普遍欢迎与尊重。蒙克的作品展推动了德国表现主义的兴起。被称为德国表现主义运动先驱的有罗尔夫斯、科林德和诺尔德。德国表现主义的第一个社团是1905年在德累斯顿组织的桥社，第二个社团是1911年在慕尼黑成立的青骑士社，成员有康定斯基、马尔克和明特尔、马可、彭东克等。第一次世界大战爆发后，青骑士社中止了活动。青骑士社对德国乃至欧洲的现代绘画起了推动作用。

图15-4　蒙克　《呐喊》

表现主义风格在欧洲其他国家中也有鲜明的反映，19世纪末至20世纪初的许多艺术家都曾普遍受到表现主义风格的影响，这种新风格在绘画和使用工艺美术领域流行，注重艺术的装饰性。在奥地利产生的维也纳分离派及其代表人物克里姆特（1862～1918年）在20世纪初发展象征主义和表现主义画风上也有值得重视的贡献。代表作为《埃赫特男爵夫人》、《雅德勒·补罗奇——波尔夫人肖像》（见图15-5）等。

五、俄国的至上主义与构成主义

1915～1920年出现于画坛的至上主义是带有俄国玄学特色的几何抽象主义。至上主义是一种摒弃描绘具体客观物象和反映视觉经验的艺术思潮。它的创始人马列维奇（1878～1935年）所使用的"新象征符号"是一些方形、三角形和圆形。利希斯基也是至上主义的代表人物。正是他把至上主义的观念传播到德国乃至欧洲以外，莫何伊·诺迪也把至上主义传播到包豪斯。构成主义是俄国艺术家们对现代艺术的一大贡献。构成最初仅用拼贴形式，代表人物是塔特林。代表作是《第三国际纪念碑》（见图15-6）。

六、荷兰的风格派

1917年在荷兰出现的几何抽象主义画派，以《风格》杂志为中心，因此得名。创始人为杜斯博格和蒙德里安（1872～1944年）。风格派拒绝使用任何的具象元素，主张用纯粹几何形的抽象来表现纯粹的精神。在抽象化与单纯化的口号下，风格派提倡数学精神。风格派和蒙德里安的独特创造对西方现代抽象艺术和建筑设计艺术均有很大影响。风格派的艺术实践是多方面的。除蒙德里安在绘画领域取得的无与伦比的成就外，里特维尔德在建筑方面也获得了令人瞩目的进展。他所设计的席勒住宅展示了风格派建筑的典型特征。他还设计过一把红黄蓝三原色椅子（见图15-7），虽然坐上去不太舒服，但充分体现了风格派的造型原则。万东格洛则以简洁的空间造型《体积关系的构成》来诠释新造型主义在雕塑领域的实践。从20

图15-5 克里姆特 《雅德勒·补罗奇——波尔夫人肖像》

图15-6 塔特林 《第三国际纪念碑》

图15-7 里特维尔德 《三色椅》

图15-8 莫迪里阿尼 《穿内衣的红发少女》

世纪20年代起，风格派就突破荷兰国界，成为欧洲前卫艺术先锋。其美学思想渗入各国的绘画、雕塑、建筑、工艺、设计等诸多领域，尤其对现代建筑和设计产生了深远影响。

七、巴黎画派

　　这里所说的"巴黎画派"是指20世纪初在巴黎活动的、未参加现代主义流派的艺术家。他们并未结成社团，风格也不相同。他们基本上采用写实的手法，或多或少受到野兽主义和未来主义思潮的影响。这群艺术家不少来自欧洲其他国家，是来自异乡的流浪者，也有巴黎本土的艺术家。他们处于贫困状态，郁郁不得志，常常酗酒、吸毒、结交三教九流，和有前卫倾向的艺术家们也有交往。这群才智不凡的艺术家的作品，有很浓郁的感情表现。其中杰出的人物有莫迪里阿尼、于特里约、夏加尔、苏丁纳等人。"巴黎画派"画家的风格介于写实主义与现实主义之间。莫迪里阿尼的代表作是《穿内衣的红发少女》（见图15-8）。

八、达达主义和超现实主义

20世纪初在欧洲各国出现的现代主义思潮，普遍具有批判传统道德观念和美学观念的因素，而其中尤以达达主义的观念和行为最集中地体现了这种批判精神。达达主义抛弃了其他流派在美学上和艺术语言上的追求，以玩世不恭的态度对抗社会现实和现存的价值观。与其说达达主义是文艺流派，不如说它是一种社会思潮。达达主义产生于1915～1916年，一群有反抗情绪的青年从各国移居瑞士苏黎世，这群厌倦战争、会议现存社会价值的年轻人在反抗和嘲讽社会的同时，看不到社会的前途，有浓厚的虚无主义情绪。他们提倡无目的、无理想的生活和文艺。他们在法德字典里偶尔翻到达达一词便决定用它来作为社团的名称。达达主义思潮影响了美国的艺术，达达主义的目的不在于创造而在于破坏和挑战，所以广泛采用拼贴和现成物。达达主义中最有名的代表人物是法国艺术家杜尚（1887～1968年），代表作有《泉》（见图15-9）等。

在达达主义基础上发展起来的超现实主义，吸收了达达主义及传统和自动性创作的观念，摒弃了达达主义全盘否定的虚无态度，有比较肯定的信念和纲领，超现实主义深受弗洛伊德潜意识理论的影响，致力于探讨人类的先验层面，试图突破符合逻辑与实际现实的观念，把现实与本能、潜意识和梦的经验相糅合，以达到一种绝对的和超现实的情境。这种不受理性和道德观念束缚的美学观念，促使艺术家们用不同的手法来表现原始的冲动，促使自由意向的释放。西班牙画家达利和米罗，是超现实主义的巨匠。代表作分别有《记忆的永恒》（见图15-10）和《静物和旧鞋》（见图15-11），分别代表了他们各自的艺术特点。

图15-9　杜尚　《泉》

图15-10　达利　《记忆的永恒》

图15-11　米罗　《静物和旧鞋》

参加过超现实主义作品展览的意大利画家基里柯（1888～1978年）在1917年与卡拉合作促使"形而上绘画"的形成。"形而上绘画"在未来主义活跃期，对未来主义的形象解体和动感表现表示反对，主张绘画须回到清晰明确的形象，以表现寂静的意境。他的作品看似具体，但充满了非现实的梦幻感。基里柯的"形而上绘画"吸引了许多超现实主义画家。代表作为《意大利广场》（见图15-12）。

图15-12　基里柯　《意大利广场》

第三节　20世纪后期西方美术

第二次世界大战之后的西方现代美术——从20世纪50年代起，美国纽约的艺术活动日趋活跃，美国现代艺术在西方画坛领一代风骚的标志是抽象表现主义的崛起。

一、抽象表现主义

抽象表现主义实际上是一种艺术思潮，并无统一的风格特征，它强调作者行动的自由性和无目的性，把创作行为本身提高到重要位置。重要的抽象表现主义大师有托比、德·库宁、克兰、罗思科、马瑟韦尔和波洛克（1912～1956年）。波洛克的行动绘画（见图15-13），摆脱了手腕、手肘和肩膀的限制，便于画家用全身的动作来表现无法自控的内在意识和行动，为而后西方的行动派艺术开了先河。

二、波普艺术

波普艺术的名称最早出现在20世纪50年代后的英国，后来广泛运用在美国艺术中，被用来成为一种大众的艺术现象。针对抽象表现主义这一类现代艺术对工业化的反感和对都市、机械文明的逃避态度，波普艺术家却用他们在生活环境中所接触的材料和媒介来制造大众所能理解的形象，以使艺术和工业机械文明相结合，并利用大众传播媒介（电视、报纸、印刷品）加以普及。为了达到有效的宣传效果，这些大众、通俗的艺术必须用新奇、活泼、富有性感的内容来吸引观众的注意力，刺激他们的消费欲望，成为一种消费艺术的文明。其中最著名的波普艺术家是安迪·沃霍尔。《玛丽莲·梦露》（见图15-14）代表了他的艺术风格。

图15-13　波洛克作品

图15-14　安迪·沃霍尔《玛丽莲·梦露》

三、后现代主义与新现实主义

后现代主义是20世纪50年代以来欧洲各国及现代主义之后前卫美术思潮的总称。其中包括"极少派艺术"、"环境艺术派"、"大地艺术派"、"偶发派"和"表演派"。在美国20世纪60年代出现并影响欧亚各国的观念艺术,认为艺术家的概念、观念在艺术活动中是第一位的,真正的艺术品无须有艺术家创造物质形态,而主要通过各种媒体把观念的形成和发展过程传达给大众。观念艺术特别重视观众的参与。

利用现代科技成果来创造艺术的还有20世纪70年代兴起的"照相写实主义"或称"超级写实主义",其主要特征是利用摄影成果作客观、逼真的描绘。照相写实主义的作品常给人严峻和冷漠感,反映了当代西方社会人与人之间的疏远、淡漠和无人情味。进入20世纪80年代,在美国兴起的美术思潮,值得人们重视的是"新表现主义"。

被称为后现代主义的美术现象有下述特点:(1)企图突破审美范畴,打破艺术与生活的界限;(2)对主流美术思潮的质疑和对少数民族和边远地区美术的关注,主张多元和承认多中心;(3)从传统艺术、现代主义艺术的形态学范畴转向方法论,用艺术表达多种思维方式;(4)从强调主观感情到转向客观世界,对个性和风格的漠视或敌视;(5)从对工业机械社会的反感到与工业机械的结合;(6)主张平民化,广泛运用大众传播媒介。

欧洲战后出现的著名艺术家有法国艺术家杜布菲(1901~1985年),他善于创造新的语言符号,给人视觉和心灵的震撼,有作品《老佛爷百货公司》(见图15-15)。马休(1922~?年)是著名的抒情抽象画家,意大利的布利(1915~1995年)和西班牙的塔比埃斯(1923~?年)是战后重要的注重语言表现力的艺术家。前者曾经根据战争期间医院中的悲惨经历,用麻布袋、血衣加以拼贴来创造作品;后者将胶、熟石灰和沙土混合,创作色泽较深沉、稳重但又有丰润感的浮雕式图画。

图15-15 杜布菲 《老佛爷百货公司》

20世纪60年代在法国出现了"新现实主义",在这些新现实主义艺术家中克利斯多以捆绑物体著称,克莱因于1960年在巴黎所作的"作画仪式",让身体沾满颜料的裸体女人在铺于地面的画布上蠕动,并伴以音乐和录像。阿尔曼用"集积"法对同一物品作复数集合。塞扎尔以

发明压缩法著名，他利用水压压缩机将废旧汽车车体和引擎压缩成一块块具有奇异表面结构的金属物体，内容晦涩难懂。

西方现代派美术有相当数量的作品画面模糊、变形，甚至荒诞离奇，不可思议，表现了部分流派的唯心主义艺术趣味和颓废思想，但更多现代派艺术家通过创作体现他们的叛逆性格，强调自身的价值，表现艺术家的主观心灵，也创造了不少值得人们借鉴的艺术表现方法和新材料。

在19世纪末到20世纪下半叶复杂的艺术思潮中，除了咄咄逼人的现代主义思潮外，还存在着不可忽视的现实主义思潮和流派，除在前苏联占主流的社会主义现实主义外，西欧和美国不少艺术家也坚持现实主义创作方法和写实主义风格，在墨西哥也掀起了民族壁画运动，都取得了很高的艺术成就。现实主义和现代主义两大流派，在当今社会中，既相互对立，又相互补充，推进了世界美术的更加繁荣。

● 思考题 ●

1. 简述西方现代美术的主要流派及特点。
2. 试分析马蒂斯的《红色中的和谐》的艺术性。
3. 有人认为现代美术最终将代替现实美术，你认为正确吗？

参 考 文 献

[1] 傅天仇.移情的艺术——中国雕塑初探.上海：上海人民美术出版社，1986.
[2] 李泽厚.美的历程.北京：文物出版社，1981.
[3] 王子云.中国雕塑艺术史.北京：人民美术出版社，1988.
[4] 中央美术学院美术史系中国美术教研室．中国美术简史．北京：高等教育出版社，1990.
[5] 王宏建，袁宝林．美术概论．北京：高等教育出版社，1994.
[6] 张道森．美术鉴赏．开封：河南大学出版社，2003.
[7] 贺西林．中国美术史简编．北京：高等教育出版社，2007.
[8] 罗崛：中外美术简史．上海：上海人民美术出版社，2007.
[9] 王洪义．中外美术史简明教程．哈尔滨：哈尔滨工业大学出版社，2005.
[10] 王石礅．中外美术鉴赏．郑州：河南人民出版社，2007.
[11] 张艺．中外美术简史．北京：中国水利水电出版社，2013.